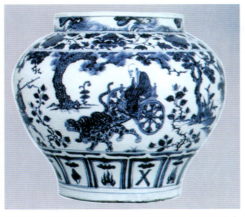

彩图 1 鬼谷下山元青花大罐 2005 年在英国佳士得拍卖行以 1568.8 万英镑，约合 2.3 亿元人民币的天价成交

彩图 2 清雍正 粉彩过枝福寿双全碗一对 口径 14 厘米 2007 年 5 月香港佳士得拍卖公司 5072 万港元成交

彩图 3 岳敏君 大天鹅 油画 作于 2003 年

彩图 4 刘小东 三峡新移民（局部） 油画 作于 2004 年 2006 年北京保利秋季拍卖会上以 2200 万元人民币成交

彩图 5 方力钧 1998 年 8 月 10 日 丙烯 作于 1998 年 澳大利亚昆士兰美术馆藏

彩图 6 罗中立 吹油灯 油画 2008 年中鼎国际拍卖公司以 66 万元人民币成交

彩图 7　杨飞云　大植物　油画　作于 1995 年　2008 年北京保利春拍以 397.6 万元人民币成交

彩图 8　黄永玉　两代读者　纸本　作于 1983 年

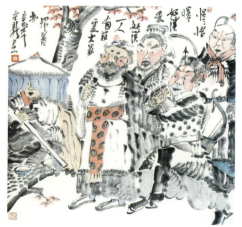

彩图 9　周京新　水浒人物　纸本

彩图 10　闫平　母与子　油画　作于 2007 年　2008 年北京瀚海春季拍卖会上以 100.8 万元人民币成交

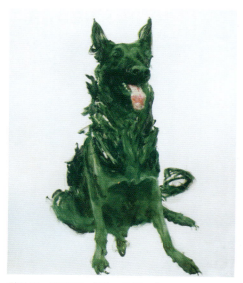

彩图 11　周春芽　绿狗　油画　作于 2002 年

彩图12 曾梵志 面具——五张脸 油画 作于2000年 成交价816.75万港元

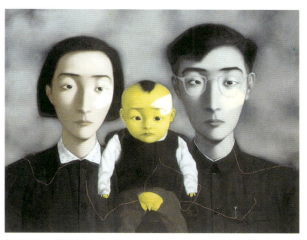

彩图13 张晓刚 血缘：大家庭2号 油画 作于1995年 2008年香港佳士得拍卖公司2642万港元成交

彩图14 刘野 红、黄、蓝 油画 作于1997年 2008年香港佳士得秋季拍卖以722万港元成交

彩图15 刘孔喜 青春纪事之六——离离原上草 丹培拉 作于2007年

彩图16 王沂东 深山里的太阳 油画 作于2005年 2005年中国嘉德拍卖会上以506万元人民币成交

彩图 17　蔡国强　APEC 景观火焰表演 14 幅草图之一　作于 2002 年　整件作品在 2007 年香港佳士得秋季拍卖"亚洲当代艺术专场"上以 7424.75 万港元拍卖成交

彩图 18　王广义　大批判系列——Andy Warhol　2005 年香港苏富比拍卖会上以 108.12 万港元拍卖成交

彩图 19　管勇　精英之二　油画　作于 2002 年

彩图 20　田流沙　逗飞机　油画　作于 2006 年

彩图 21　何家英　秋冥　纸本作于 2000 年（左）

彩图 22　刘国松　红太阳　纸本　作于 1970 年（右）

彩图 23　张羽　灵光 47 号：漂浮的残圆　作于 1997 年

彩图 24　蔡志松　故国颂 7　树脂、铜板　作于 2005 年 2008 年杭州西泠拍卖会上以 60.48 万元人民币拍卖成交

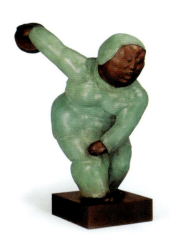

彩图 25　瞿广慈　掷铁饼者　铸铜 作于 2007 年　2008 年北京瀚海春季拍卖会上以 50.4 万元人民币拍卖成交

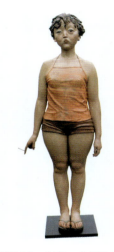

彩图 26　向京　拿烟的处女 玻璃钢着色　作于 2005 年 2008 年北京保利秋季拍卖会上以 78.4 万元人民币成交

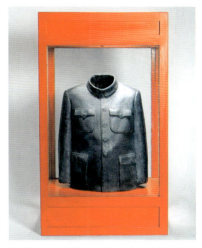

彩图 27　隋建国　毛夹克　2005 年香港佳士得公司春季拍卖会以 38.16 万港元成交

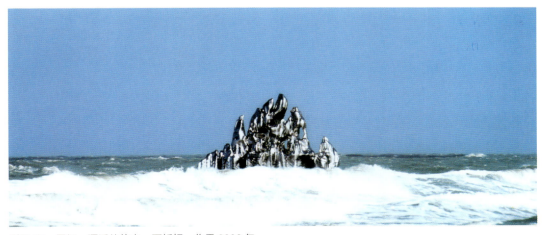

彩图 28　展望　漂浮的仙山　不锈钢　作于 2006 年

彩图29　朱铭　单鞭下势　作于1994年　2005年香港佳士得公司春季拍卖会以280.8万港元成交（左）
彩图30　沙耆　比利时妇女坐像　油画　作于1944年　浙江省博物馆藏（右）

彩图31　沙耆　韩岭村是山坡　油画　作于1994年

北京市高等教育精品教材立项项目

艺术品市场概论

陶 宇 著

中国建筑工业出版社

图书在版编目（CIP）数据

艺术品市场概论/陶宇著．—北京：中国建筑工业出版社，2011.5（2022.7重印）
ISBN 978-7-112-13027-6

Ⅰ.①艺⋯　Ⅱ.①陶⋯　Ⅲ.①艺术品-市场-概论　Ⅳ.①J114

中国版本图书馆CIP数据核字（2011）第043450号

责任编辑：陈小力
责任校对：陈晶晶　刘　钰

北京市高等教育精品教材立项项目
艺术品市场概论
陶　宇　著

*

中国建筑工业出版社出版、发行（北京西郊百万庄）
各地新华书店、建筑书店经销
北京嘉泰利德公司制版
北京京华铭诚工贸有限公司印刷

*

开本：787×1092毫米　1/16　印张：19½　插页：4　字数：410千字
2011年7月第一版　2022年7月第七次印刷
定价：**48.00**元
ISBN 978-7-112-13027-6
（20438）

版权所有　翻印必究
如有印装质量问题，可寄本社退换
（邮政编码 100037）

致读者

　　中国的艺术品市场正经历着日新月异的变化,引起了很多人的关注。
　　艺术市场中充斥着各种奇闻轶事、小道消息和花边新闻。来自各方面的消息往往各执一词,或是模棱两可、捉摸不透。2009年中旬,全球知名经济杂志《经济学人》刊文指出,中国已经取代法国,成为继美、英之后世界第三大艺术品市场。可是其后不久,媒体上就传来外资画廊因资金链断裂,纷纷撤离的消息,接着又发生了台湾著名画廊老板因经营不善,巨额借债无法偿还而走上绝路的事件。
　　我们邀请艺术市场界的重量级人物展望艺术品市场的发展和未来,其中有画廊老板、拍卖公司经理、政府官员、艺术网站负责人、艺术经纪人、艺术博览会的创办人等,只要他们粉墨登场,大都会对中国艺术品市场的前景满怀憧憬,倾诉事业的蒸蒸日上,毫不掩饰对超额利润回报的渴望。我们也邀请过文博界的鉴定专家、大学教授、专业媒体的主编等,他们登上讲台,无不对艺术品市场中赝品泛滥、盲目投机、肆意炒作、虚假成交的行为深恶痛绝,对近年来市场中积累的泡沫深感忧虑。
　　艺术市场好像一个永远猜不透的谜团,处于学术的边缘,它的问题无关国计民生,因此经济学家对它不屑一顾,况且他们只习惯于预测市场的长期趋势,在解释当下的现象时也经常语无伦次,传统的艺术史学者更是对此一筹莫展。
　　由于艺术市场的复杂性,本书的写作不可能彻底解答艺术品市场中发生的全部问题,但我的动机是希望概括地描述当代艺术品市场的整体状况,从生产、交易、消费、经营等层面分析艺术品市场中正在发生的事情,以及酝酿中的一些变化。使那些对艺术品市场感兴趣的人们、已经游弋其中的人们、准备投身艺术品市场的青年学子们逐步了解即将经历的环境,使你能够头脑清醒地参与艺术品市场的活动。
　　本书的另外一个期望是把学术研究的思考方式借鉴到艺术品市场的研究中,因此,我在编写此书的过程中努力尝试将各学科的理论成果引入到艺术品市场研究中,其中主要是经济学的理论。艺术品作为可以交换的商品进入艺术品市场,必然受到供需关系的影响和支配,艺术品市

场研究的核心问题是分析和阐释艺术品的价值规律，及其货币表现形式——价格的形成机制，揭示艺术品作为一种满足人们精神需要的特殊商品与满足衣、食、住、行等物质生活需要的普通商品之间差别，并用其规律性的结论指导艺术品市场的实践。

其他领域如金融学、统计学、心理学、社会学、管理学等理论本书也有所涉猎和借鉴，并试图用一种连贯和逻辑的思维方式来审视和理解艺术品市场，将学术的原理贯穿到与艺术品交易有关的生产、消费、投资、经营等各个环节，努力使读者能够对艺术市场中发生的事情产生一些解释的思路。

我也希望本书的研究工作能在艺术理论界激发起一点艺术品市场研究的学术热情，培养艺术品市场研究的学术传统。中国的艺术品市场拥有美好的未来，希望学者们能从基础性的理论构建、现状分析和调查研究做起，努力将"艺术品的推销术"发展成为一门具有逻辑体系和理论深度的新型交叉学科，也许有一天，名副其实的"艺术品市场学"就将真正出现。

实现这一目标必须完成从"现象分析"到"理论研究"的转变，我们目前的研究水平距离这一目标还有很长的距离，让我们一起努力吧！

本书的组织结构

导论的内容

第1章"揭开艺术品市场的谜团"首先摘录了一些围绕艺术品市场所发生的热点新闻，旨在引发大家对艺术品市场的关注，启发读者对这些现象背后的原因产生一定的兴趣。其后，阐述了艺术品市场的研究者如何接近各自的研究领域，确定了艺术品市场研究的范围和具体的对象，引导人们着手深入分析艺术品市场中出现的各种问题。

第2章"像学者一样思考"提出了艺术品市场研究的思路和方法，指出艺术品市场研究需要借鉴多种人文学科与自然学科的研究方法，列举了这些学科与艺术品市场研究如何发生具体的联系。

最后，本章阐述了艺术品市场研究与艺术学科中的艺术史、美学等的联系，指明了艺术品市场研究与一般的经济学研究之间的区别。

艺术品产业研究

第3章至第4章主要从宏观的角度分析艺术品产业发展的整体状况。市场是交换的场所，支撑市场繁荣的是其背后产业的资源，我们在这里将产业与市场比喻成一块巨大的"蛋糕"，产业研究的目的是如何使蛋糕做得更大，以及如何使更多人品尝到它的甜美。

第3章"艺术品产业"简单介绍了中国古代艺术品市场发展与演变的脉络，重点从产业与国民经济关系的角度描述当代艺术品产业的现实状况，主要从产业的财富效应、经营主体的变化、人员规模、全球化的趋势等方面展开分析与讨论。

第4章"艺术品产业聚集"主要分析了产业发展中两种"聚集"的现象，"聚集效应"当然是产业发展的有利因素，它可以使产业的"蛋糕"做得更大、更强；其后列举了国内一些正在兴起的艺术园区，本章的案例重点分析了"798艺术区"的发展经验，同时提出了一些产业发展中实际遇到的问题与挑战。

艺术品市场经济学

第5章至第9章主要按照市场经济的基本规律分析了艺术品在生产、交换、消费、投资、收藏的环节发生的一系列问题。

第5章"艺术品的价值与价格"从研究艺术品的价值本质入手，通过模拟市场中真实交易的情况，分析了艺术品价格的形成机制，并列举出制约艺术品价格的一些主要因素。

第6章是把价格的原理运用到投资的领域，艺术品价格指数可以帮助我们掌握价格变化的规律，预测未来价格的走势，从而为艺术品投资行为提供建议。

第7章介绍了中外艺术品收藏的基本情况，并回答了什么是"收藏家"的问题。

第8章和第9章分别研究了艺术品消费和生产两个相互影响与制约的环节。第8章分析了个人与企业艺术品消费的主要动机，同时列举了经济基础、社会阶层、社会文化与制度方面对消费行为的影响。第9章指出了"艺术创作"与"艺术生产"之间的区别，同时讨论了艺术家的创作如何适应市场的需要。

艺术品市场的实践

第 10 章至第 12 章主要讨论作为商业中介的画廊、拍卖公司、艺术博览会的运作模式及其在艺术品市场中的地位与作用。

第 10 章中追溯了 20 世纪主流画廊的发展历史，分析画廊经营与运作的模式，论述了画廊对推动艺术发展所起到的重要作用。

第 11 章介绍了艺术品拍卖的基本方式与拍卖的程序，目前世界主要艺术品拍卖企业的发展情况，以及当代中国艺术品拍卖的发展状况。

第 12 章介绍了艺术博览会的营销特色与举办程序，世界范围主要艺术博览会的举办情况，以及中国艺术博览会有史以来所走过的发展历程。

学习工具

本书的目的是帮助学生了解艺术品市场的基本运行规律，并试图向学生说明如何将这些规律运用到他们的生活及其实践中去。因此，我使用了各种学习工具，并且在全书中反复出现。

案例研究

只有当基本理论运用于解释实际发生的事件时，才会生动和使人产生兴趣。因此，各章中有一些理论运用的案例研究。

参考资料

这个栏目提供了一些额外的补充信息，扩展你对艺术品市场相关领域的了解。主要是一些数据性的图表和资料；还有一些补充性的话题讨论，教师授课时可以讨论这些话题，也可以略去。

新闻摘录

它使学生能以全新的角度看待并更好地理解艺术品市场中发生的各种事件。为了突出这种好处，本书收录了一些选自报纸及网站文章的摘录。这些文章与我的简单介绍一起说明了各章中阐述的基本原理，可以加深和扩展学生对艺术品市场的理解。

各章内容回顾

各章都以简洁的内容回顾结束，以提示学生刚刚学过的重要结论。在实际学习中，内容回顾也能为学生在考试复习时提供一种有效的工具。

问题与实践

每章结束后都有一些思考题，内容涵盖了本章的主要结论，学生可以通过这些题目检验自己对课程的理解程度。其后还有一些实践性或讨论性的题目，可以用来指导学生的课外活动，拓展和加深他们对艺术品市场的了解。

目录 Contents

致读者

第1篇 导 论

第1章 揭开艺术品市场的谜团 2
1.1 市场的力量 2
1.2 本书研究的范围 4
 1.2.1 艺术品价格研究 5
 1.2.2 艺术品消费研究 6
 1.2.3 艺术品生产者研究 6
 1.2.4 艺术中介组织研究 7
 1.2.5 非营利性机构研究 7
参考资料 艺术品市场研究的关注热点 8
1.3 结论 9
内容回顾 9
问题与实践 10

第2章 像学者一样思考 11
2.1 学术的价值与尺度 11
 2.1.1 经济学与艺术品市场研究 12
 2.1.2 心理学与艺术品市场研究 13
 2.1.3 统计学与艺术品市场研究 14
 2.1.4 社会学与艺术品市场研究 15
 2.1.5 管理学与艺术品市场研究 15
2.2 审美的价值和尺度 16
 2.2.1 中外艺术史与艺术品市场研究 17
 2.2.2 美学与艺术品市场研究 18
2.3 结论 19
内容回顾 19
问题与实践 19
注释 20

第2篇 产业视野中的艺术品市场

第3章 艺术品产业 22
3.1 古代的艺术品市场 23
3.2 艺术品产业 27
 3.2.1 艺术品产业的财富效应 28
 3.2.2 经营主体的变化 29
 3.2.3 艺术品产业的从业规模 31
 3.2.4 艺术品市场的全球化 33
 3.2.5 艺术品产业与国民经济一体化 35
新闻摘录 艺术品市场逐渐迎来资本运作的时代 37
3.3 结论 38
内容回顾 38
问题与实践 39
注释 39

第4章 艺术品产业聚集 41
4.1 产业中心的形成 42
 4.1.1 生产优势 43
 4.1.2 资源优势 44
 4.1.3 消费优势 45
 4.1.4 资本优势 45
 4.1.5 政策优势 46
 4.1.6 市场优势 47
4.2 产业聚集的竞争优势 48

4.2.1 产业区内部的成本优势	49	
4.2.2 产品差异化优势	50	
4.2.3 区域网络优势	50	
4.2.4 知名度优势	51	
4.2.5 产业聚集的创新优势	52	
4.3 主要产业聚集区	53	
4.3.1 北京地区	53	
4.3.2 长江三角洲地区	57	
4.3.3 珠江三角洲地区	59	
4.3.4 成渝地区	59	
案例研究 798艺术区调研报告	61	
4.4 结论	79	
内容回顾	79	
问题与实践	80	
注释	80	

第3篇 艺术品市场经济学

第5章 艺术品的价值与价格 82
- 5.1 艺术品的审美价值 83
 - 5.1.1 需要层次理论 83
 - 5.1.2 美感与自我实现 85
- 5.2 艺术品的价格 87
 - 5.2.1 价格的形成 87
 - 5.2.2 宏观经济对价格的影响 91
 - 5.2.3 广告效应 95
 - 5.2.4 其他因素 97
- 新闻摘录 影响价格的因素 99
- 5.3 结论 102
- 内容回顾 102
- 问题与实践 103
- 注释 103

第6章 艺术品投资 104
- 6.1 艺术品投资的增值效应 104
- 6.2 艺术品投资与其他领域的比较 108
- 6.3 艺术品价格指数 110
 - 6.3.1 中艺指数（AMI） 110
 - 6.3.2 雅昌书画拍卖指数（AAMI） 111
 - 6.3.3 梅摩指数（Mei & Moses Fine Art Price Indces） 112
 - 6.3.4 指数系统的比较分析 115
- 6.4 艺术品投资基金 116
 - 6.4.1 运作方式 117
 - 6.4.2 策略和风险 118
 - 6.4.3 艺术品投资基金的实践 119
 - 6.4.4 艺术品投资基金的双刃剑 121
- 案例研究 练习撰写投资报告 122
- 6.5 结论 128
- 内容回顾 129
- 问题与实践 129
- 注释 130

第7章 艺术品收藏 132
- 7.1 中外的艺术品收藏 132
- 7.2 近代艺术品的几次浩劫 135
- 7.3 收藏家的使命 137
- 新闻摘录 几位当代收藏家 141
- 参考资料 2007年度世界200位重量级收藏家 147
- 7.4 结论 153
- 内容回顾 153
- 问题与实践 153
- 注释 154

第8章 艺术品消费 155
8.1 艺术品消费动机 155
- 8.1.1 个人购买者的动机 156
- 8.1.2 企业购买者的动机 161
8.2 影响消费的因素 165
- 8.2.1 经济基础 165
- 8.2.2 购买力差异 166
- 8.2.3 社会文化、制度因素 169
8.3 营销的观念 171
- 8.3.1 商业社会的消费心理 173
- 8.3.2 市场细分 175
案例研究 虚荣心激发的竞争欲望 177
8.4 结论 180
内容回顾 180
问题与实践 181
注释 181

第9章 艺术品生产 182
9.1 艺术创作与艺术生产 182
9.2 艺术品生产的主体 185
9.3 艺术生产与市场定位 187
- 9.3.1 消费为导向 188
- 9.3.2 鲜明的风格 188
- 9.3.3 熟练的技巧 189
9.4 流行中的几种风格倾向 190
- 9.4.1 当代油画市场 190
- 9.4.2 当代国画市场 194
- 9.4.3 当代雕塑市场 196
新闻摘录 "80后画家"：处于艺术、市场之间 199
9.5 结论 201
内容回顾 201
问题与实践 202
注释 202

第4篇 艺术品市场的实践

第10章 画廊 204
10.1 画廊的形成与发展 204
- 10.1.1 画廊的种类 205
- 10.1.2 画廊的发展 207
- 10.1.3 未来的趋势 213
10.2 画廊的运作 215
- 10.2.1 画廊与艺术家的合作 215
- 10.2.2 如何推广艺术家 219
- 10.2.3 画廊的功绩 222
10.3 画廊的市场定位与经营理念 225
- 10.3.1 特色经营与市场定位 226
- 10.3.2 经营理念 228
案例研究 发现沙耆 229
10.4 结论 234
内容回顾 235
问题与实践 236
注释 236

第11章 艺术品拍卖 237
11.1 艺术品拍卖的方式 238
11.2 艺术品拍卖程序 240
- 11.2.1 总体策划 241
- 11.2.2 准备拍品 241
- 11.2.3 宣传预展与个别推销 244
- 11.2.4 拍卖成交 245
- 11.2.5 交付结清 247
11.3 世界主要艺术品拍卖企业 249
- 11.3.1 苏富比拍卖公司 249
- 11.3.2 佳士得拍卖公司 252
- 11.3.3 两大公司的竞争优势 253
11.4 中国艺术品拍卖的发展现状 255
参考资料 中国艺术品拍卖大事记 259

11.5 结论	266
内容回顾	266
问题与实践	267
注释	267

第12章 艺术博览会 268

12.1 艺术博览会的历史及种类	269
12.2 艺术博览会的功能	271
12.2.1 促进商业信息的交流	271
12.2.2 培育艺术品市场	272
12.2.3 促进创作繁荣	272
12.2.4 提高城市知名度	273
12.3 艺术博览会的举办程序	273
12.3.1 总体规划	273
12.3.2 展览招募	274
12.3.3 手续办理	275
12.3.4 推广宣传	276
12.3.5 会场布置	277
12.3.6 展期管理	277
12.3.7 后续工作	277
12.4 世界主要艺术博览会	278
12.4.1 欧洲	278
12.4.2 美国	281
12.4.3 亚洲及其他地区	282
12.5 中国内地的艺术博览会及其发展	283
案例研究 满足家庭主妇装饰需求的市场定位	287
12.6 结论	293
内容回顾	294
问题与实践	294
注释	294

附录 艺术市场专业的课程建设与思路培养 296

参考书目 302

PART 1

第 1 篇
导 论

第1章
揭开艺术品市场的谜团

作为一个普通公众,可能对艺术品市场的情况并不了解和热衷。普通人可能更关心那些与自己日常生活密切相关的吃、穿、住、行等方面,如最近几个月内市场上食品价格的上涨,房价、教育和医疗费用,交通拥堵的改善等。普通人甚至也很少去美术馆、博物馆欣赏艺术作品,只有那些眼光刁钻的古董商和收藏家才会费尽心机去甄别古董或绘画的真伪,只有有钱人才能去拍卖会现场购买昂贵的名画……至少艺术品市场上发生的事情和多数人的生活没有发生必然的联系。

但是,近年来新闻媒体的频繁报道也开始使艺术品市场中发生的一些事情不时搅扰到人们平静的心绪。一向字斟句酌的中央电视台新闻联播,在最后几分钟也会简要发布一些令人惊讶的消息,从而激发起人们对艺术品市场的兴趣。

1.1 市场的力量

2009年6月26日,北京匡时国际拍卖有限公司春季拍卖会上,清初八大山人《仿倪瓒山水》以8400万元的价格,再次刷新了中国古代书画在内地拍卖市场的价格纪录。

2010年2月2日,瑞士雕塑家阿尔贝托·贾科梅蒂(Giacometti)的青铜雕塑《行走的人》在伦敦苏富比拍卖行以6500万英镑,约合1.04亿美元的价格再次创下了世界艺术品拍卖的最高纪录。

2010年4月8日,香港苏富比中国瓷器及工艺品春季拍卖会上,清乾隆帝御宝题诗"太上皇帝"白玉圆玺以9586万港元成交,刷新御

制玉玺世界拍卖纪录,同时刷新白玉世界拍卖纪录;清御制东珠朝珠成交价6786万港元,刷新御制珠宝世界拍卖纪录……

无论是8400万人民币,还是6500万英镑、9586万港元,对于任何一个普通人来说都是一生使用不尽的天文数字,人们禁不住要问,为什么这些貌似平凡的艺术品会创造如此高的价格?它们的价值究竟在哪里?

"太上皇帝"白玉圆玺

还有一些问题会激起你的好奇心。如果你打开电视机,观看中央电视台经济频道每周三晚19:30的《鉴宝》节目,或是北京电视台星期五晚21:35分的《天下收藏》节目,看到主席台上考古或文博界的专家正襟危坐,金牌主持人手持铜锤,只要他在一件原本做工精美与考究的瓷器上轻轻一磕,顿时就会让它粉身碎骨,凡是那些得到专家肯定的文物,收藏人会兴高采烈、眉飞色舞,兴奋之余对自己的收藏经历津津乐道。也许你根本看不出关于真伪的门道,但此类节目会让你对那些平凡器物摇身变成为天价的宝贝的过程产生浓厚的兴趣,拓展观众的想象空间,激起他们的发财梦想,逐渐调动起普通群众收藏和投资艺术品的热情。

鉴宝节目现场王刚砸假,"去伪存真"

如果周末来到位于北京东三环潘家园桥的潘家园旧货市场,会被这里熙熙攘攘的人流吸引。这里号称亚洲最大的古玩市场,前来"淘宝"的人中有古董商、业余爱好者,观光客,外国游客更是比比皆是,日本人、韩国人、欧洲人、美国人……售卖一方则包括了农民工、文物贩、假货贩等。据统计,潘家园每天客流量在8万人左右,节假日更是人流如潮、摩肩接踵。究竟是什么力量使人们从四面八方聚集到这不足5000平方米的院落?人们大都怀揣梦想前来找寻心目中的宝贝,加之此间一直流传几年前有藏友靠"捡漏儿"一夜暴富的传奇故事,更为这个地方增添了几分神秘的色彩。

居住在北京的人都听说过"798"这个地方,甚至它的声誉在一些外国游客心目中更加响亮。国家旅游局和英国CNN旅游调查显示,外国游客到北京旅游的三大景观是长城、故宫和798。2004年访问798的游客人数约45万,2006年达到100万,2007年已过将超过150万……与此同时,众多外国政要和首脑也纷纷到访798,如法国总统萨科奇、欧盟委员会主席巴罗佐、西班牙国王卡洛斯、比利时国王比兰德夫人、美国前国务卿基辛格、德国前总理施罗德、股神巴菲特之子彼得·巴菲特等。但是,参观798的游客中除了艺术专业的人士之外,普通游客都会觉得这里出售的作品除了夸张与诙谐的风格之外,晦涩的内容更是让

第1章 揭开艺术品市场的谜团　3

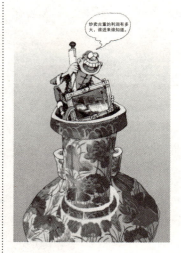

古董贩卖的利润有多少谁知道

F4 原本是日本漫画家神尾叶子在长篇漫画《花样男子》中创造出来的四位漫画角色,是 Flwoer4 的缩写。2001 年,台湾公司将这一未完成的漫画翻拍成电视剧《流星花园》,播出之后受到青年男女们的热捧,后来这一词汇又被借用至画坛,指最受市场追捧的四位当代艺术家。

人感到难以理解,因此也很少购买此类作品。为什么更多的外国游客会对这些作品趋之若鹜?是什么力量在不断支持着 798 的繁荣、发展和壮大?

这些问题不断激发起大众的好奇心,直至他们对当代的艺术品市场产生浓厚的兴趣。如果人们继续关注艺术品市场的情况和变化,逐渐深入艺术市场的谜团,不但原有的疑问不会轻易迎刃而解,甚至会引发更多的问题与思考。

如果关注每年春秋两季的艺术品拍卖,你会发现,虽然齐白石和傅抱石并称为中国近现代两位杰出的国画大师,可在媒体中会屡屡听到傅抱石作品迭创新高的报道,而齐白石作品的价格却始终保持着相对稳定的走势。

比较关注当代艺术的人们可能听说过"F4"在中国画坛创造的神话,张晓刚、方力钧、岳敏君、王广义的作品很长一段时间占据了中国当代艺术品成交价格前几名的位置。人们可能会觉得这四位艺术家的作品虽然风格不尽相同,但都包含了某种共同的风格气质和文化内涵。是谁在收藏他们的作品,是谁推高了他们作品的价格?青年一代艺术家从他们的成功经验中应该学到些什么?何种风格的作品最容易受到市场的青睐?

细心的人们如果 2008 年到北京国际展览中心或全国农业展览馆参观每年定期举办的中国国际画廊博览会和"艺术北京"博览会,或是到往日游人如梭的 798 艺术区参观,不难发现,过去热闹喧嚣的场面此时却变得格外冷清,展出停办、客流减少、外资撤离、画廊倒闭,平日的热闹非凡逐渐呈现出日渐衰败的局面,是什么力量在支配着艺术品市场的酝酿、启动、发展、繁荣、衰落……

1.2 本书研究的范围

要想清楚地回答上述的疑问,就必须抛开表面的各种现象,逐渐深入到问题的本质,由表及里地剖析艺术品市场中出现的各种现象,揭示这些现象背后的内在联系,找出问题产生的原因。按照逻辑思维的方式

解决并回答问题,这就是艺术品市场研究。

首先需要说明本书研究的涉及范围。本书所指的"艺术品"的范畴主要包括各种物质形态的绘画、书法、雕塑、摄影、装置、工艺品等美术品,以及具有审美属性的文物等。我们将重点分析与研究各种艺术品在市场中交易时发生的基本规律,及其在生产、消费与商业中介环节产生的各种问题。本书在论述过程中仍然会在某些地方使用"艺术市场"一词,其好处是这一词汇不但囊括了狭义的物质商品交换的范畴,而且还可以涵盖围绕商品交换所产生的一切人物、事件等各种复杂的经济关系,具有更加深远的语义内涵。更具体说来,艺术品市场研究的对象主要包含以下几个方面。

1.2.1 艺术品价格研究

在引发艺术品市场整体变化与发展的各种因素中,价格因素起到了温度计与指示器的作用,因此艺术品市场研究首先应该关注各类艺术品价格的变化。通过拍卖行和画廊的数据我们可以掌握市场中某些重要艺术家作品的成交价格,艺术品市场研究的基本工作之一是要不断搜集和整理这些价格数据,分析这些数据的变化和走势,从而对艺术品价格的短期波动作出判断,预测艺术品价格的长期走势。

某位代表性艺术家作品价格的变化,实际上也预示着艺术品市场中同类作品的价格变化趋势,如齐白石、张大千、黄宾虹作品的价格会伴随近现代书画板块整体走势的强劲增长而水涨船高;曾梵志、张晓刚、方力钧、王广义作品价格从2008年春季拍卖之后有所回落,则反映出当代油画领域价格整体向理性回归的变化趋势。除此之外,艺术品市场中各板块之间的轮动效应也是相当明显的,当代油画板块在近现代书画板块炒作过热之后开始崛起,到了2009年的秋季拍卖,古代书画与近现代书画板块又重新受到投资人的追捧,显然是资金再次向价值洼地流动并产生跟风效应的结果。

在艺术品市场出现的各种现象中,最清晰、最直接、最客观的就是艺术品的价格,因此,艺术品市场研究理所当然首先应该记录并剖析艺术品价格变化的轨迹。

1.2.2　艺术品消费研究

　　艺术品市场研究还应该关注消费的趋势的变化。艺术品市场的消费人群包括装饰品购买者、投资人、收藏家等。如果近期艺术品的价格出现明显的上涨，那一定是因为越来越多的人开始购买艺术品，或者是人们在艺术品市场中花费了更多资金的缘故。各个阶层的消费者出于不同的动机购买艺术品，普通人将艺术品用于装饰，投资人希望随着艺术品价格的提升未来获得更高的利润回报，收藏家则可能会选择在去世之前将艺术品无偿捐献给博物馆或艺术机构。研究艺术品消费行为应该关注传统文化、亚文化、跨文化、社会阶层、参照群体、环境因素等对消费者心理及其行为产生的影响。艺术品市场研究也需要分析社会中购买艺术品的各类人群的消费趋势与购买力的变化，这样才能对艺术品市场的未来发展给予准确的预测。

　　近年艺术品市场中出现了一些高端的资本运作者，其身份可能是私人的艺术品投资行为，也可能是公募的艺术品投资基金的经理，管理着上百亿元的艺术资产。随着市场的逐步繁荣，欧美金融机构发明的各种投资工具也开始尝试进入中国艺术品市场进行运作，还有在国外称为"艺术银行"的专业化金融服务也被逐渐引入国内，这些新出现的艺术品市场参与者都将进入我们的研究视野。

1.2.3　艺术品生产者研究

　　主要是指艺术家及其创作的研究。在当代商业社会中，艺术家的创作不可能完全不受到市场价格因素的刺激与影响，市场中总会有一些艺术家在出售自己的作品，包括职业画家、画院画家、高校教师、青年学生、仿制名画的工匠等。只要他们想出售自己的作品，就会对艺术品的价格变化十分敏感。当"F4"之类艺术家的作品在国际市场上价格飞涨时，有些艺术家就会在创作风格方面紧追猛赶，年轻一代艺术家也会借鉴前辈的成功经验，用以指导自身的创作。除此之外，艺术家们还要不断追踪商业画廊与收藏家们的审美兴趣，才能创作出更加适销对路的作品，这就是所谓"艺术生产"的基本思路。

1.2.4　艺术中介组织研究

　　艺术品市场的参与者包括形形色色的商业企业，多数消费者或收藏家通过商业中介购买艺术品，很少直接从画家手中拿货。商业中介的活动促进了艺术品市场中商品的流通，如果没有中介机构的参与和运作，艺术品就不能实现合理的市场价格，艺术品市场的发展也会逐渐衰落和萎缩。在当代的各种商业中介机构中，画廊、拍卖行、艺术博览会构成了现代艺术品市场的三大支柱，因此也成为我们重点研究的对象。艺术品市场的参与者还包括其他各种类型的商业企业，如古玩城、典当行、咨询公司等，还有一些独立活动的艺术品经纪人，他们可以依附于商业画廊开展自己的业务，也可以独立参与艺术品市场的活动，这些中介环节同时构成了艺术品市场的有机分子。

1.2.5　非营利性机构研究

　　艺术品市场中还存在着许多参与艺术品流通的非营利机构，如博物馆、美术馆、基金会等。非营利性机构的经营与运作不以赚取利润为目的，是一种公益性的社会组织，但是它们在运作过程中也会经常参与艺术品市场的商业活动。2003年7月中国嘉德拍卖公司拍卖会上，故宫博物院曾以2200万元价格购买了晋代书法家索靖的唯一存世墨迹《出师颂》；2004年6月在北京瀚海拍卖公司春季拍卖会上，北京市文物局以4620元的价格购买了元代书法家鲜于枢的草书《石鼓歌》，后捐赠给首都博物馆保存，非营利性机构的此类行为往往也会对市场中艺术品的价格走势产生一定的影响。

　　除此之外，艺术品市场研究还应该关注中外艺术市场史以及当代艺术品市场发展现状等方面的内容。当代的艺术品市场是经过千百年的历史演变逐渐形成的，古代艺术市场在规模、形态等方面都与当代的艺术品市场存在着较大的差别，但从社会文化发展的延续性来看，古代艺术市场的某些营销方式至今还在影响着当代艺术品市场的营销与运作。例如，当代艺术品市场中油画作品的销售一般依托于有固定场所的商业画廊，中国画作品则大部分仍然依靠独立活动的画商或经纪人展开业务，这种区别显然与两者在欣赏与鉴藏方面的文化传统差

异有关，因此，艺术品市场研究至少不能完全忽视传统习俗对当代的影响。

▍参考资料
艺术品市场研究的关注热点

艺术品市场研究需要搜集大量的数据与材料，同时对这些资料进行整理的过程又可以将其归结为相应的研究方向和领域，作为研究工作切入点。《东方艺术·财经》杂志执行主编杭春晓博士在到首都师范大学举办学术讲座之余，为我们勾画出下面一些艺术品市场研究中可以深入展开的热点方向。

艺术品市场分析
 1. 国际艺术品市场概况
- 发展阶段
- 历史成交情况与走势分析

 2. 中国艺术品市场发展概况
- 历年成交情况与走势分析
- 发展阶段研究

 3. 中国当代艺术品市场的主要参与者
- 画廊
- 拍卖行
- 画家
- 收藏家

艺术品投资基金的商业模式
 1. 美国模式
 2. 欧洲模式
 3. 具体案例研究
 4. 完整的艺术品产业链描述

艺术品投资风险研究
 1. 艺术品市场与宏观经济走势关系研究
 2. 艺术品市场的波动风险
 3. 流动性风险分析
 4. 其他替代品市场风险分析

下面部分内容是本书作者对研究热点进行的补充。

艺术品的价值与价格研究
1. 艺术品艺术价值与商业价值的关系分析
2. 艺术品价格的形成机制

艺术品价格指数系统研究
1. 对现有价格指数系统的评价
2. 价格指数构建方法的研究

1.3 结论

现在你对艺术品市场研究的对象有了一个初步的了解，在以后的各章中，我们将从这些研究对象入手，分析它们彼此之间的内在关系，提出更多关于艺术品产业、艺术品价格、艺术品消费、艺术品经营等方面的具体见解，逐步揭开艺术市场的谜团。掌握其中的规律需要付出一定的努力，但也并不是一项难以完成的工作。

在全书中我们将反复提到本章中论及的价格、消费、生产、中介组织等艺术品市场研究的对象，我们在平时学习、生活、看电视、听新闻、读报纸的时候也应该时刻关注这些研究的对象，通过日积月累，就会对艺术品市场的运行规律产生更多的认识和了解。

内容回顾

◎ 艺术品价格的屡创新高通过媒体产生了轰动效应，艺术品市场这一曾经被学术研究忽视的角落逐渐引起了更加广泛的关注，人们开始试图从学术研究的角度解释艺术市场中发生的各种复杂现象。

◎ 任何学术研究都有其适用的范围，本书关注的市场中流通的艺术品主要包括现当代的绘画、书法、雕塑、摄影、装置、工艺品等，以及各种具有审美属性的文物艺术品。

◎ 艺术品市场研究的对象主要包括艺术品的价格、艺术品消费、艺术品生产等交易性环节，以及参与交易的各种中介组织、非营利性机构的经营与运作等。

问题与实践

1. 艺术品市场研究的范围是什么？
2. 艺术品市场研究的对象主要有哪些？
3. 从你熟悉的报纸、期刊或新闻网站中检索出至少20条近期关于艺术品市场的新闻报道，总结一下这些报道是分别围绕艺术品市场中哪些具体的研究对象展开讨论的？
4. 搜索一些关于艺术品市场的专业报纸、期刊、网站，经过大致的浏览之后，讨论一下它们能为我们了解艺术品市场的情况提供哪些方面的帮助。

第 2 章
像学者一样思考

艺术市场的出现由来已久,宋代时艺术市场就已经相当活跃,出现了专门从事居间交易与中介活动的人员。经营艺术品的人被称作"常卖",另外一种接近经纪人身份的称为"牙侩",实际上是绘画买卖中兼有鉴定、估价及促成生意的特殊中介人。由于艺术品市场的存在和发展,社会中一直不可缺少此类的职业和行当。1976 年,英国人克斯·迪格(Keith Diggle)撰写了一本名为《艺术品营销》(Marketing the Arts)的著作,成为艺术品市场研究领域的标志性事件。"艺术品市场营销"发展到今天,已经开始有学者试图在总结前人成果的基础上,在艺术品市场研究的过程中建立起一套严密的理论体系,将其发展成为一个全新的学科,并提出了"艺术市场学"的概念,其中就包括中国美术学院章利国教授以及青年学者李万康的论著。

虽然艺术品市场研究越来越受到人们的关注,但我认为至今还很难将其视为一个独立的学科,所以这本教材暂且称为"艺术品市场概论",还谈不上真正的"艺术市场学",要想建立起独立的"艺术市场学"的学科体系,除了明确它的研究范围,还必须构建起一套完整的理论体系和研究方法作为支撑。

李万康《艺术市场学》

2.1 学术的价值与尺度

艺术品市场研究具有显著的经验性、应用性与综合性的特征。经验性是指艺术品市场研究是对参与市场交易的各种组织、机构、企业经营与运作经验的总结;应用性是指艺术品市场研究、总结实践经验,回答

学者般的思考

实践命题,直接指导艺术品市场参与者的经营运作与管理决策;综合性是指艺术品市场研究是在经济学理论基础上与心理学、统计学、社会学、管理学、市场营销学、会计学,艺术史、美学等学科相互结合而产生的一门综合性很强的交叉学科。

艺术品市场研究交叉学科的特点向研究者们提出了前所未有的挑战。难度主要来自于艺术品市场研究没有更多现成的研究成果,因此,研究者们需要有较强的实际调查能力,需要作大量的记录、访谈,其本人最好具有艺术品市场亲身运作的经验。其次,研究者要有广博的知识与宽阔的视野,有能力把各学科的理论成果与研究方法创造性地引进到艺术品市场研究的学术领域。为了构建未来的"艺术市场学",我们应该借鉴的学科成果主要包括以下五方面。

2.1.1 经济学与艺术品市场研究

艺术品兼具精神与物质的双重属性。一旦艺术品作为劳动产品进入商品交换,就像其他所有商品一样,受制于供需、分配、交易、使用与投资法则。在市场经济时代,价格起到了枢纽与指示器的作用。从微观经济层面分析,艺术品价格主要受供需关系的支配和影响。例如,我们经常会听到此类促销的广告:每年换季之时,服装厂商通过降低价格提高过季产品的销量;同样也会听到新闻节目中经常播报:欧佩克组织通过限制生产国的产量来保证石油产品的高额利润;同理,齐白石大师一生画作的总量在 3 万幅左右,1993 年~2007 年 1 月,其作品上拍总量约 8304 件;而同一级别国画大师傅抱石的存世作品约 3000 件,2/3 在国内,其中大部分保存于各地博物馆或学术机构,流传于民间的数量很少[1]。如此高的声望,流通量却十分稀少,其价位自然会一路攀升,于是市场中就会经常传出傅抱石作品屡创新高的新闻消息。供需支配价格,这是经济学原理为我们分析艺术品市场问题提供的最基本的研究思路。

宏观经济状况的改变同样会引发艺术品市场的波动。金融危机来袭,企业减薪、员工失业、银行惜贷,对未来预期的不确定性使人们减少了日常开支,市场中的货币供应减少,导致人们很少去购买那些价格昂贵又没有实用价值的艺术品,于是我们就会看到"798"的画廊纷纷倒闭,参加艺术博览会的人数也大打折扣的现象。

经济学中衍生出来的若干分支学科也可以作为艺术品市场研究中某

些领域的理论基础加以借鉴。产业经济学是微观经济学的重要分支。产业经济学从作为一个有机整体的"产业"出发，探讨在以工业化为中心的经济发展中产业间的关系结构、产业内企业组织结构变化的规律，以及研究其规律的方法。当代艺术品市场的体系中，艺术家聚集区、商业展览、画廊、拍卖行、艺术博览会等同样构成了艺术品产业中的各种有机组织，而艺术品市场研究也应该关注这些组织的结构关系、变化规律、相互影响等问题，以促进艺术品市场内部的协调及其长远的健康发展。金融学同样属于经济学的分支，金融学与艺术品市场研究的关联主要是在艺术品投资的领域。金融学研究的内容包括：跨时期资产最优化、资产估值、风险管理、投资组合理论等。随着近年艺术品市场的迅速发展，艺术品作为保值与增值工具的属性越来越受到投资人的青睐，而中国艺术品市场的金融化已经是大势所趋，金融学的理论同样被大量应用于个人与企业艺术品投资，以及艺术品投资基金的相关研究之中。

2.1.2 心理学与艺术品市场研究

消费心理学是心理学的一个分支，主要研究消费者消费行为中以特殊形式表现出来的一般心理规律，由于消费者行为也是经济行为的一种，因此消费心理学也和经济学发生密切的联系。艺术品交易活动首先是由消费需求导致和产生的，无论出于欣赏、装饰、收藏、投资等目的购买艺术品都可以看作是一种实际发生的消费行为。随着消费社会的到来，艺术品经营者们都会强烈感受到攻心战往往比其他营销手段具有更好的效果。成功征服消费者成为竞争制胜的关键，征服消费者首先需要了解消费者的心理需求。人心所向，众望所归，得人心者才能得市场。消费心理学的研究成果引导艺术品市场的研究者从个体消费者的特殊心理活动入手研究消费行为，同时关注家庭结构、社会阶层、文化背景、价值观念、亚文化、参照群体、消费环境等社会文化因素对消费行为产生的影响，做到因势利导，才能为艺术品营销活动制定出更加积极有效的方针与策略。同时，借鉴心理学研究中使用的观察法、实验法、访谈法、投射法、问卷法等分析方法，可以为我们确定艺术品市场的消费规模、了解艺术品市场的动态、预测艺术品市场的未来，提供多种科学有效的分析工具。

2.1.3 统计学与艺术品市场研究

统计学是一门收集、整理和分析统计数据的方法论的科学,其目的是探索数据的内在数量规律性,以达到对客观事物的科学认识。艺术品市场研究的过程中同样可以搜集到大量的数据,基本的如某位艺术家若干年内拍卖成交作品的数量及价格数据。艺术品市场的研究者可以收集这些数据并将其整理成统计表,在此基础上绘制统计图形,用直观与清晰的形象把复杂的数据表现出来,成为线形图、条形图、圆形图、环形图等。通过图形我们可以直观地观察到数量变化的特征与规律,通过研判图形的长期变化规律就可以预测一定时期内艺术品价格的发展趋势,这种方法目前已经大量运用于艺术品市场的研究中。

> 微软公司的 Office Excel 为我们提供绘制统计图形的标准软件,学生可以通过该软件熟悉和掌握统计图形的绘制方法。

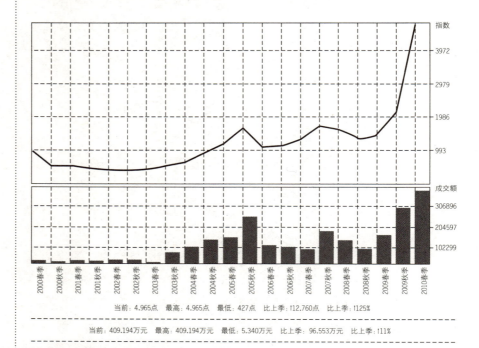

雅昌国画 400 成分指数
资料来源:雅昌艺术网

统计指数在艺术品市场研究中的应用,可以清晰生动地概括出一定时期内某类艺术品价格整体变化的情况。例如,"雅昌国画 400 成分指数"根据中国书画拍卖市场的实际情况,选取古代、近代及当代中国画市场上有重要影响力的 400 位代表人物的作品价格数据组成,是综合反映艺术品市场中书画价格变动程度的重要经济指标。"雅昌国画 400 指数"

再结合"雅昌油画100指数",以及其他分类指数的变化情况,可以在某种程度上衡量当前艺术品市场的整体景气情况。

除了上述学科之外,社会学、管理学等的研究方法也可以对艺术品市场研究的实践环节起到积极的指导作用。

2.1.4　社会学与艺术品市场研究

社会学的研究视角与研究方法可以为政府部门针对艺术品市场制定正确的法规和政策提供相应的参考依据。社会学研究中的"功能主义"视角认为社会的每一部分都对总体发生作用,并由此维持了社会的稳定。除了组成社会的人以外,社会还中有其他的系统存在,随着社会的发展,身份与角色、群体与组织、社会设置得以产生,这些概念被看作是为一个整体而存在的局部,而不属于个别的人,这些自发产生的概念合起来指的就是"社会结构"。艺术市场中同样存在着不同的身份与角色,例如,艺术家在市场中扮演了生产者的角色,艺术家们共同生活在艺术聚集区中同时又构成了相对独立的社会群体;画廊、拍卖行、艺术博览会等商业机构各自构成了具有共同利益诉求的社会组织等。各种身份、角色、群体、组织在艺术市场中共同活动,产生出诸多复杂的相互关系与矛盾,社会学的研究方法可以为解决这些问题提供有益的思路。例如,2010年全国政协会议上,有委员提出电视台的收藏和鉴宝类节目给人以收藏文物是一种赌博性投资的拜金主义宣传,并引发盗墓猖獗和假文物滋生。"假设评估"研究可以应用于对媒体效力的评价,通过社会学调查可以对电视节目的宣传是否真正煽动了盗掘文物与黑市交易给予社会学意义上的客观评价,并提出相应的观点。此外,政府想要针对艺术品市场施行某种调控政策或措施,如提高艺术品交易的税费,可以运用社会实验的方法分析此项政策改变了参与交易的哪些群体的利益分配,是否降低了人们进行交易的愿望,抑制了市场中的交易,以至最终实际减少了政府的财政税收?从而对此项政策的实施价值给予客观的评价。

2.1.5　管理学与艺术品市场研究

管理学理论在艺术品市场研究中的应用主要是通过指导艺术组织的

正在受到广泛关注的鉴宝节目

实践来实现的。管理学可以为商业企业和非营利性机构的经营管理提供理论依据与丰富的实践案例。管理的过程即通过对人与资源的配置实现组织目标的过程，艺术品市场的参与者包括画廊、拍卖行、艺术博览会、典当行、咨询公司等多种形式的商业企业，还有博物馆、美术馆、基金会、艺术协会等非营利性机构，各个组织的正常管理与运作促进了艺术品市场发展的协调与统一。传统的管理学研究中提供了大量诸如英特尔、诺基亚、美国联邦快递等优秀跨国企业的管理经验，尽管这些案例并不一定完全适用于画廊之类小型艺术企业的经营和管理，但管理学研究的对象包括为了实现组织目标而实施的计划、组织、领导、控制等一系列活动的环节，这是管理的基本职能。任何微观层面的艺术组织要想实现自身的经营目标，同样需要这些环节方面的运作经验，因此，学习管理学可以使你的工作既有效果又有效率，促使企业与机构的管理更好地实现自身的经济价值和社会价值。

上面列举了与艺术品市场研究关系较为密切的若干学科。但是在艺术品市场的实践中我们可能还会遇到更多错综与琐碎的问题，还会运用到其他各种学科的知识，如法学、市场营销学、会计学等，这些学科的知识同样会为我们解决艺术品市场运作中遇到的棘手问题提供有益的帮助。

2.2 审美的价值和尺度

艺术品市场研究除了借鉴上述自然科学与人文学科的研究方法

与理论成果之外，也有其较为特殊的核心领域。艺术品市场研究与艺术史、艺术理论具有一种与生俱来的密不可分的关系。艺术品市场的研究者与运作者如果对艺术品的艺术水平和艺术造诣毫不了解，不能洞悉艺术品的审美价值，就很难以理性的思维判断与把握自身的经营行为。

在全部艺术学科中除了中外艺术史之外，艺术理论又包括美学、风格学、艺术类型学、美术考古学、鉴定学等学科。

2.2.1 中外艺术史与艺术品市场研究

中外艺术史研究中本身就包含一些关于艺术市场的史料，可以为艺术品市场研究提供丰富的论据。更重要的是，艺术史学提供了一种评价艺术品审美价值的终极标准。纵观世界艺术品市场拍卖成交价格排名前10位的作品，全部是名载史册的世界级艺术大师的经典之作。虽然并不能说这10件艺术品代表了人类最高的艺术成就，因为更多的经典作品由于深藏于博物馆而不可能在艺术品市场上流通。但是，那些在当代曾名噪一时的艺术家的作品却很难一跃成为拍卖价格的榜首。因此，我们不妨得出以下的结论：艺术史是艺术品价值判断的终极标准。

世界艺术品市场成交价最高的10幅名画排行榜

排名	成交时间	拍卖公司	作者	作品名称	成交价（万美元）
1	2006	纽约苏富比	波洛克	1948年第5号	14270
2	2006	纽约佳士得	克里姆特	阿黛尔·布洛赫·鲍尔	13500
3	2010	伦敦佳士得	毕加索	裸体、绿叶和半身像	10600
4	2004	伦敦苏富比	毕加索	拿烟斗的男孩	10400
5	2006	纽约苏富比	毕加索	多拉·马尔与猫	9520
6	1990	纽约佳士得	凡·高	加歇医生像	8250
7	2008	伦敦佳士得	莫奈	睡莲池	8050
8	1990	纽约苏富比	雷诺阿	红磨坊街的舞会	7810
9	2002	伦敦苏富比	鲁本斯	屠杀无辜者	7670
10	2007	纽约苏富比	罗斯科	白色中心	7280

资料来源：根据历年相关资料整理，截止时间2010年6月

艺术史由无数史学家与艺术批评家精心撰写并流传至今，它代表了全人类及全社会对艺术品价值的综合评判，只有那些经得起时间考验、具有高超艺术技巧、代表全人类普遍情感、真正震撼心灵的经典作品才能进入艺术史的序列。这样的作品代表了人类最高的艺术价值，因此它能在艺术品市场的流通中实现最高的价格。艺术史也为我们判断艺术品的投资价值提供了基本的标准。投资者如果长期持有名载史册的艺术大师的经典之作肯定能够起到保值与增值的作用，如果有些投资者更倾向于购买当代或年轻艺术家的作品，也是希望其在不久的将来随着这些艺术家学术地位的提高，能够受到学术界的认可，直至进入艺术史的序列。

艺术大师们的生活经历、创作经验、作品风格将永远成为后代艺术家学习与借鉴的榜样。那些从金融领域进入艺术品市场的艺术品投资基金经理们更应该去深入地研究和领悟艺术史的精髓，而不是仅仅把艺术品当作一种赚钱的工具。艺术史的修养可以指导他们对艺术品的价值作出客观的判断，以更加理性的心态审视自身的投资行为，也必将从长远上促进艺术品市场的健康发展。

2.2.2 美学与艺术品市场研究

艺术是人类认识与掌握世界的特殊方式，在本质上属于精神世界的范畴，它以潜移默化作用于心灵的审美功用，给予人独特的精神愉悦。人的精神世界有着诸多种类的潜能和需要，包括爱、友谊、温暖的、挚爱的人际关系；审美的体验，崇敬，对真和善的追求……精神的属性是艺术作品的基本属性与本质属性，它能够满足人精神需要的属性构成了艺术品的价值基础。

美学理论是对艺术史经验的更加概括与哲学化的提炼，其思考的范围已经远远超越了"美"与"愉悦"的局限，深切地表达出人类更加深沉的情感力量。美学的研究可以加深人们对艺术的理解，不断指导人们对艺术品价值的重新评判，而人们审美趣味的变化也将从长远上影响艺术品价格的走势。

艺术理论中的艺术风格学、美术考古学、鉴定学等学科，以及对艺术技巧的分析，都可以为我们判断艺术品的价值提供参考依据，从而为艺术品市场研究提供有益的帮助。

2.3 结论

未来的艺术市场学将是在经济学理论基础上与其他各种人文学科相互结合而产生的一门综合性很强的交叉学科。这是一个崭新的研究领域，没有更多现成的研究成果可以借鉴，这就需要研究者具有较强的社会调查能力，通过大量的实地记录、访谈、统计等获取第一手的资料。研究者本人最好具有艺术品市场亲身运作的经验，还要有广博的知识和宽阔的视野，有能力把各学科的知识体系与研究方法引进与整合进艺术品市场研究的学术领域。

我们每个人在大学阶段都处在相对独立的学科体系中，学习新的知识可能会遇到各种各样的困难，好在当代社会学术研究的发达、资源的丰富为学习创造了良好的环境。阅读各学科的教材可以掌握最基本的理论原理；浏览新闻、报纸可以拓展知识的视野，提高实际运用的能力；我们还可以观摩各学科的教学片，例如，利用电视台播放的"大讲堂"或"知识讲座"等节目培养自己的学习兴趣，多种学习手段的使用往往能产生事半功倍的学习效果。如果你现在还没有开始，就让我们一起出发吧！

内容回顾

- ◎ 艺术品市场研究是多种人文学科与自然科学相互结合而产生的一门综合性很强的交叉学科。
- ◎ 经济学及其分支是艺术品市场研究的基础理论，其他与艺术品市场研究关系较为密切的学科包括消费心理学、统计学、社会学、管理学等。
- ◎ 艺术品市场研究的核心围绕艺术品的价值与价格，在此基础上导出促使市场价格产生的各种复杂经济关系，价值的判断离不开艺术品的审美尺度。因此，艺术品市场研究与艺术史、艺术理论等学科也时刻发生着密切的联系。

问题与实践

1. 艺术品市场研究需要借鉴哪些人文学科、自然科学的研究方法与理论成果？
2. 各学科的研究方法与理论成果如何在艺术品市场研究中得到具体应用？

3. 讨论一下中外艺术史、美学、风格学、鉴定学等艺术学科在艺术品市场研究中各自占有何种地位。

注释

1. 刘晨，中国近现代书画拍卖价格的成因分析——以五位名家拍品为例，中国艺术研究院2007届硕士学位论文。

PART 2

第 2 篇
产业视野中的艺术品市场

第3章
艺术品产业

"消费社会"的概念产生于20世纪70年代,如今已经成为一个表述当下社会使用频率极高的词语。简单地说,消费社会是指从原来以生产为中心的社会转变成以商品消费为中心的社会。人们对消费品的占有不再是为了获取它的使用价值,而是以炫耀消费品的附加值作为消费的主要目的,尤其是在艺术品消费领域,这种特点表现得更为突出。

艺术品交换的历史可以追溯到原始社会,古代艺术品市场随着商品经济的发展逐渐活跃,初具规模。但是艺术品不同于满足人衣、食、住、行的生活必需品,在过去以生产为中心的社会形态中,艺术品市场的发展从一开始就始终保持着以消费为导向的特点,完全是为了满足达官显贵或文人雅士的精神需要,精美的书画珍玩中充满了情感的娱乐、梦想的意象与感官的享受。

消费社会的来临使消费行为出现了"下移"的趋势,同时,艺术品市场的规模急剧扩大。艺术品市场由满足社会精英阶层的享受需要,扩展到为大众制造精神娱乐的产品,提供现实中不可企及之欲望的想象性满足。大众消费反过来又刺激了文化的再生产,造就了商业中介的活跃与艺术品市场的繁荣,使"衣食住行"的需要愈发演变为"吃喝玩乐"的需要,而在这种享受性需要不断得到满足的各个环节过程中,无不时刻地渗透着美术、音乐、表演等艺术的符号。围绕艺术品消费产生的创作、经营、推销等活动催生出各种商业组织及新兴行业,它们彼此之间已经形成了相互依存的关系链条,成为国民经济中一个不可忽略的产业。在下面的几章中我们将按照"消费为中心"的思路,分析与阐释商业社会中在艺术品的创作、推广、经营等环节发生的诸多问题。

3.1 古代的艺术品市场

艺术品进入市场是随着商品经济的历史进程产生和发展的。中国古代美术史料证明，古代艺术市场的出现大大早于唐代，它随着城市和商品经济的发展而逐渐形成、发展、完善、壮大，各类艺术品交易活动也随封建社会经济的发展愈发频繁与普遍，并在不同时期显示出不同的特点。商品经济是一个历史范畴，它在社会生产发展到一定历史阶段产生。原始社会晚期发生的两次社会大分工进一步提高了劳动生产率，人们的劳动产品除了维持自己的生存以外还有了剩余，于是商品交换也开始出现并逐渐活跃。艺术品被当作交换的商品可以上溯到新石器时代后期，兼具实用功能的手工艺品不可避免地首先进入艺术市场。从原始的彩陶开始至青铜时代，石器、陶器、玉器、青铜器等兼具实用和审美功能的工艺品大量进入王室和贵族的日常生活，手工艺的分工更加细致、技巧更加精细。商代殷墟曾出土大量的玉和贝，还发现有鲟鱼鳞片、鲸鱼骨、海蚌和占卜用的大龟，这些东西显然不是地处中原的安阳所产，而是来自远方，说明和工艺品相关的商业活动范围已经很大。

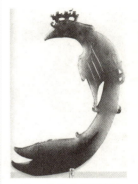

玉凤 商代安阳殷墟妇好墓出土 长13.6厘米 新疆产黄褐色玉料

作为纯艺术品的书画市场在汉代出现了初期形态，即"佣书"和"佣画"的市场。《后汉书》记载"刘梁字曼山……卖书于市以自资"。但汉代艺术的整体特点突出"成教化、助人伦"的伦理功能，而作为纯粹审美艺术的绘画与书法作品还没有真正登上历史的舞台。艺术品的商品交换仍然作为介于工艺品与实用品之间的形态在小范围内流通，满足生产者生活的物质需要，这种现实情况限制了艺术品的广泛流通及全国大市场的形成。与此同时，手工艺部门制造的工艺品的分类更加明细，技术更加精湛，玉器、彩陶、铜镜、金银器等工艺品大量为王室和贵族的日常生活及随葬用品而生产。

汉末至魏晋南北朝时期，作为审美艺术的绘画和书法的地位得到了进一步突出，推动艺术市场发展进入到一个重要的转折期。首先是艺术的审美价值得到了尊重和凸显，绘画和书法不同于工艺品，除了满足人的审美需要之外并不附带任何的实用功能。其次是随着汉末伦理教条的没落，文人士大夫的自由思想崛起，并在全社会得到了广泛的传播与认可。范晔《后汉书·党锢列传》描述社会中"名士"受人追捧的情况："海内希风之流，遂共相标榜，指天下名士，为之称号"。同时，文人士大夫阶层对书画创作产生了浓厚的兴趣。史书记载汉献帝时太常卿赵岐"多才艺，善画"，文学家张衡"善画"，蔡邕"工书画"，蜀郡太守刘褒画《云

汉图》、《北风图》，人见之觉炎凉。三国时代文人染指绘画者甚众，魏丞相府主簿杨修、大司农桓范、侍中司空都乡侯徐邈以至少帝曹髦、蜀丞相诸葛亮及亮子侍中仆射军师将军诸葛瞻均善画。《历代名画记》及《贞观公私画史》所著录流传至唐代的魏晋南北朝作品有嵇康的《狮子击象图》、《巢由图》等。至今留有画迹的东晋著名画家顾恺之则出身官宦世家，本人则被引荐为大司马桓温的参军，终至散骑常侍。文人士大夫大多禀赋较高，博学多识，他们的政治地位、文化修养在受人尊敬的同时也提升了艺术的社会地位，人们逐渐认识到艺术创作是一种近乎"神"的灵感与才智的显现。一些声名远播的文人的书法作品在当时受到追捧，得以在全国范围内传播和流通，促进了国内艺术市场的形成。王羲之、王献之、萧子云等书法大家的作品成为人们争相求购的稀缺商品。南朝宋、齐之间市井流行谚语"买王得羊，不失所望"，足见王献之、羊欣师徒作品在市场上的口碑。南朝宋人虞龢在《论书表》中谈到当时书法消费的盛行"西南豪士，咸慕其风。人无长幼，翕然尚之，竞远寻求。于是京师三吴之迹，颇散四方"。《南史》也记载有萧子云舟途遇百济求书使者，乃"停船三日，书三十纸与之，获金货数百万"。

隋唐时期随着社会的稳定和繁荣，人们对名家书画的追求达到了新的程度，全社会对艺术品的收集、鉴定、品评、交换、买卖等活动也达到了新的高度。唐代美术史家张彦远，其高祖张嘉贞、曾祖张延赏都相继搜集名迹，家中购藏有不少书画精品。《历代名画记》记载"贞观、开元之代，自古盛时，天子神圣而多才，士人精博而好艺，购求至宝，归之如云"，足见当时书画交易的盛况。当时画屏买卖红火，张彦远在著作中列出了名家画屏价目表："董伯仁、展子虔、郑法士、杨子华、孙尚子、阎立本、吴道玄，屏风一片，值金二万，次者售一万五千。而杨契丹、田僧亮、郑法轮、乙僧、阎立德，一扇值金一万"。顾恺之所绘《清夜游西园图》唐时在民间几经转卖，资费三百匹白绢、三百贯不等。

北宋时期结束了藩镇割据的局面，全国的统一与交通运输的恢复使长期压抑的商品经济力量再次焕发。封建社会的王朝大多施行"抑商重农"的政策，唯独两宋例外，宋太祖赵框胤言"多积金，市田宅以遗子孙，歌儿舞女以享天年"以博民富。宋太宗号为"令两制议政丰之术以闻"。神宗在位时"尤先理财"，令众"政事之先理财为急"，重视商品经济的思想一直贯穿于南北两宋。北宋艺术市场发展的特点是形成了专门的艺术品交易市场，北宋汴梁市集、南宋临安勾栏瓦子，都有卖字画、年画的摊子。史籍记载北宋汴京相国寺"后廊皆睹货术传神之类"，可见那

里有很多画人像的画摊。汴京东角楼街巷有潘楼酒店,"其下每日五更市合,买卖衣物书画珍玩犀玉"。

南宋临安城内店铺林立,有"陈家画团扇铺"这样的绘画工艺品店铺。文人画买卖亦成风气,以卖画为生的职业画家开始陆续出现。北宋初年燕文贵曾于汴京天门道上设摊出售自己的画作,而北宋末年画工杨威的作品则由画贩收购转卖。靖康之变,书画空前大流散,民间交易和收藏颇多。市场中艺术品的丰富、交易的频繁使得艺术品交易活动向更加专业化的方向发展,出现了很多专门从事居间交易和中介活动的人员,经营艺术品的人被称作"常卖",另一种接近经纪人身份的"牙侩"实际上是绘画买卖中兼有鉴定、估价、促成生意的特殊中介人。

元代书画市场继续发展,商业意识、市场观念在画家和收藏家的头脑中均更加强烈。绘画大家倪瓒"雅趣吟兴,每发挥于缣素间,苍劲妍润,尤得清致,奉币贽求者无虚日"。由宋入元的大画家龚开"家益贫",只好就其子背"按纸作唐马图",一持出,人辄以数十金易得之。当时社会上流行"一纸千金"之类的商业用语评论名家佳作,如评李士行画"李候画手名天下,一纸千金不当价"。评钱选画"此画老钱暮年笔,真成一纸值千金"。赵孟书、画价位均很高,人称其"亦爱钱,写字必得钱然后乐为之书",其实正说明他本人具有自觉的市场经济意识。

明代艺术市场的繁荣与当时城市商品经济的进一步发展具有密切的关系。按有些史家分析,明中叶以后出现了资本主义萌芽。迟至明中叶,除一般的书画商人以外,在苏州、松江、嘉兴、湖州、南京等工商业发达、人文荟萃的城市,出现了一些独立的书画经营商店,市场已成为私家收藏获取艺术品的主要场所。明中叶以后私家艺术品收藏的地位一跃而上,超过内府典藏而占有绝对优势,其中尤以嘉兴大收藏家项墨林最为著名。明代书画交易普遍由画商经手、市肆操作,价格层次清晰,上升趋势也较为明显。明人沈德符《万历野获编》中述及嘉靖末年各地豪门竞相收藏书画古玩,"不吝重资收购,名播江南"。与此同时,大批职业画家涌入市场以卖画售书作为谋生手段,其中突出并为市场首重者为"明四家"的沈周、文徵明、唐寅、仇英等人。如唐寅有诗云:"不炼金丹不坐禅,不为商贾不耕田。起来写就青山卖,不使人家造孽钱。"以鬻画谋生自立足以傲视权贵,实以商品经济为背景。沈、文等人门前求购字画者络绎不绝。祝枝山"海内索书,赍币踵门,辄辞弗见",亦为市场中热门人物。一些在朝为官的书画家也不甘寂寞,亦涉足市场,如官至太常寺卿的夏昶善画墨竹,"番胡海国,兼金购求",故有"夏卿一个竹,西凉

唐寅《钱塘行旅图》
2010年6月在北京长风春季艺术品拍卖会上以2464万元人民币成交,刷新个人作品拍卖价格最高纪录

郑燮《兰竹图》2005年中国嘉德春季艺术品拍卖会以407万元人民币成交

"十锭金"之誉。明亡时南北二京所藏之书画流散在海外很多,有些为各地收藏家购得,由于争购抬价,以至于出现了"街坊乱世多商贾,尺幅画图市寸金"的场面。

清代为中国古代书画市场发展的最高阶段,书画交易的市场化程度也最高,艺术品的交易日益依附于发达的商业资本,同时受封建社会制约,后来又受近代思潮影响的艺术市场机制趋于完善,明码标价和作伪的现象均很普遍。"清四僧"、"清六家"中都不乏鬻画谋生者。"扬州八怪"、海上画派无不以自觉的艺术商品生产加入当时的艺术市场运作之中,以此图存者难以悉数。北京和扬州逐渐成为清代书画市场的中心,尤其是后者更有统领全国艺术品交易之势,后来移往上海。被今人屡屡援引的郑板桥字画润格,就是一件艺术家自撰的艺术商品价格明示典范:"大幅六两,中幅四两,小幅二两,条幅、对联一两,扇子、斗方五钱","画竹多于买竹钱,纸六尺价三千","凡送礼物食物总不如白银为妙。礼物既属纠缠,赊欠尤为赖账"。"任渠话旧论交接,只当秋风过耳边"。这一曾被刻石立于扬州西口庵的润格阶次分明,市场观念强烈,颇具代表性。郑板桥曾匡算扬州画派成员收入云:"皆以笔租墨税,岁获千金,少亦数百金。"之后,同治、光绪年间,"自海禁一开,贸易之盛,无过上海一隅。而以砚田为生者,亦皆于于而来,侨居卖画"。普遍依附商业资本的海派书画家的润格发展成为名家、行业同定的规范化的书画价格标码。这时以"海上题襟馆金石书画会"为主要来往之地的金石书画古玩"掮客"十分活跃,沪上大量的扇铺"代乞时人书画",促成书画交易。此外,乾隆以后,广州一带画家曾绘制人物、山水画向欧洲出口,有的还融入西洋画法以适应目标市场,据说贸易额也不小。[1]

中国的现代艺术企业肇始于清代末期,初期发展相当缓慢。以拍卖业为例,1874年,英国人在上海开设了一家远东子公司即鲁意斯摩拍卖公司,此后的1900年,充当文化掮客的上海"朵云轩"成立,这一位于上海河南路上的笺扇商号已经具备了西方画廊的性质。除此之外,民国时期上海比较有名的拍卖行大多是外国人开设,突出的有英国人开设的鲁意斯摩、瑞和,法国人开的三法,日本人开的新泰,丹麦人开的宝和等。民国时期也有一些中国商人开办的拍卖公司,不过从规模上远远无法和外商开设的媲美,中国民族拍卖业的发展在外国资本主义的压制下举步维艰。

中华人民共和国成立初期,商品经济被视为"旧社会的遗物"遭到

朵云轩:是一家收购、经销、出版、收藏中国书画及其他艺术品的机构,经营上注重与国内尤其是南方书画、篆刻家的联系,经常举办作品展览和学术活动,与北京的荣宝斋并称为南朵北荣。20世纪90年代,朵云轩先后依托其品牌优势,成立了朵云轩艺术品拍卖公司、朵云轩古玩有限公司和朵云轩经纪有限公司。

限制和排斥，拍卖市场也逐渐消亡。那时上海有25家拍卖行，都是私营企业。1952年，鲁意斯摩拍卖公司老板苏鸿生自杀，称为被"榔头大王"的拍卖师杨琪被判刑。1953年，行业整顿之后又有若干经营作风恶劣的拍卖行停业，拍卖业开始衰败。社会主义改造使私人资本主义经济日益缩小，并彻底消灭了在中国存在了几千年的富裕阶层。任何一个时代购买艺术品大都属于富裕阶层的奢侈行为，而经过社会主义改造之后，除了国家的艺术品消费行为之外，一切与奢侈品消费有关的艺术生产没有了其存在的价值，因此1958年后，植根于旧中国的拍卖行在内地被取缔。

3.2 艺术品产业

产业是国民经济中按照一定的社会分工、为满足社会某种需要而划分的从事产品和劳务生产及经营的各个部门，是介于作为微观经济细胞的企业和家庭消费，与作为宏观经济单位的国民经济之间的若干"集合"。相对于企业来说，它是同类企业的集合体；相对于国民经济来说，它是国民经济的一个部分。

艺术品产业的范畴可以包含一切为艺术品交易提供支持的个人与企业。我们不妨把市场与产业相加比喻成一块巨大的"蛋糕"，艺术品市场作为交易的环境，好比这块蛋糕中最华丽、最甜蜜的部分。我们经常听到媒体报道艺术品拍卖价格纪录刷新的诱人消息，每年从统计报告中读到艺术品成交总额迅速提升的数据，不断感受市场繁荣带来的振奋与喜悦。但这最甜蜜的部分实际上在整块蛋糕只占较少的比例，其他大部分是为市场提供服务的，存在于生产、交换、消费环节中的"个人与企业的集合"，其整体即构成了艺术品产业。

瓜分艺术品产业的份额

市场与产业之间存在着相辅相成的关系，产业为市场的繁荣提供重要的战略资源，市场的火暴则时刻助推着产业扩张的强劲动力，产业的发展与演变密切关系着无数个人与企业的前途命运。改革开放至今30多年，随着人们物质生活水平的提高，与艺术品相关的商业交易活动日益增加。1992年10月，在北京市文物局的支持和领导下，举行了新中国成立以后内地首次文物艺术品拍卖。1993年，在广州举办了中国内地的首次艺术博览会。艺术品交易活动的日益频繁使艺术品市场得到了报复性的增长，2009年中国已经取代法国，成为继美、英之后世界第三大艺术品市场。21世纪初期，依附艺术品市场而存在的生产者及各类企业已经发展成一个与国民经济密切关联的产业与古代及近代的艺术市场相比，远远超越了职业和行业的范畴。

中国乃至世界艺术品产业的整体规模与前景很难准确评估，相关问题的研究既缺乏严谨的调查报告，也缺少精确的统计数据。对艺术品产业的评价可以从很多方面考察，本章的内容主要是从艺术品产业的财富效应、经营主体变化、从业规模、发展趋势、艺术品产业与国民经济的关系等角度，描述艺术品产业的现状，预测未来的发展；第4章则主要从"产业聚集"的角度研究产业的分布，及其内部各组织与企业间的相互关系。

3.2.1 艺术品产业的财富效应

我们首先需考察一下艺术品产业的整体规模，艺术品市场中交易财富的价值水平可以看作反映全部产业规模的一项重要指标，先测算一下这块蛋糕的大小，这样才能大致估算出每个人或企业能够从中分摊到多少"甜头"。在以美元为中心的货币体系中美元可以最直接反映财富的多少，以人民币计算的产值则可以反映中国艺术品市场的财富价值。目前，对中国艺术品交易市场整体规模的衡量缺乏精确的统计。在"艺术北京2008年论坛"上，策展人兼"艺术北京"CEO董梦阳指出中国艺术品交易市场规模从2004年的200亿元发展到2008年的10050亿元。另据《2009中国艺术品市场年度报告》提供的数据，2009年我国拍卖业的成交额，加上画廊及民间交易的部分，总成交额保守估计约为1200亿元。由此可见，艺术品市场在国民经济的总产值中已经占有不可忽视的比重。在国际艺术品市场方面，2008年9月8日，《第一财经日

> 由于缺乏严格的统计调查，对艺术品市场总规模的估值也存在较大差异，我们这里只是强调无论10050亿元或是1200亿元，其整体都已经达到了相当的规模。

报》记者通过邮件采访了英国最权威的艺术投资基金集团美术基金(Fine Art Fund Group, FAF)CEO 菲利普·霍夫曼(Philip Hoffman)。他认为目前全球艺术品市场的规模是 3 万亿美元，年成交总额约 300 亿美元，并预测按照目前的发展趋势，到 2012 年艺术品市场的年成交总额将达到 1000 亿美元[2]。另据《2009 中国艺术品市场年度报告》的数据，2002 年全球艺术品市场的总市值达到 3 万亿美元，2007 年全球艺术品市场的总市值则已经达到 5 万亿美元的水平[3]。

在全球范围内，以中国、俄罗斯、印度等国和中东地区为代表的新兴艺术品市场的崛起，对全球艺术品市场的原有格局形成挑战，导致 2002 年以来全球范围内艺术品价格强劲上涨。亚洲艺术品市场的整体发展速度远远快于欧美国家，反映出亚洲艺术品市场的活力与巨大潜力，中国艺术品市场的发展更是一枝独秀。2009 年，相比于世界其他艺术品市场来说，中国艺术品市场的发展速度无人能及，国内拍卖市场成交总额达 212.5 亿人民币，比 2008 年增长 15.88%；[4] 古代书画、近现代书画、瓷器及杂项的最高纪录均超过或接近一亿元人民币大关。古代书画板块无疑是 2009 年拍卖市场中一股最强劲的拉动力，仅 2009 年秋拍就有 4 件作品突破一亿元人民币。在古代书画"天价"效应的带动下，近现代书画作品也是高价不断，齐白石、傅抱石、张大千三位近现代书画大师作品的价格均刷新其个人拍卖作品价格的最高纪录。

艺术品市场的规模及发展速度显然与艺术品投资的财富效应密切相关，只要艺术品的平均价格继续稳步增长，就会吸引更多的个人与企业资金前来参与市场的竞争，艺术品市场的规模也将持续地扩大和发展。

3.2.2 经营主体的变化

艺术品经营主体的变化及数量的多少也可以看作是衡量艺术品市场规模的有效指标。当代艺术企业的类型已经不再局限于传统的画摊、古玩店等，出现了大量中介性质的现代艺术企业，画廊、拍卖行，艺术博览会开始成为现代艺术品市场的三大支柱。在艺术品市场中从事居间活动的传统的经纪人职业仍然存在，但是随着社会分工的发展，中介的角色将逐渐被画廊、拍卖行和艺术博览会所取代。

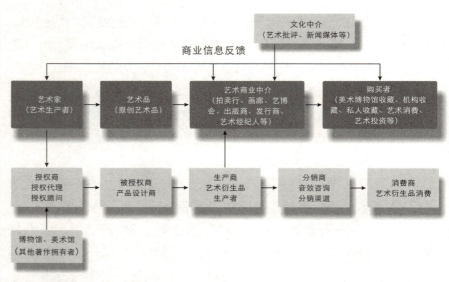

艺术品市场产业链示意图

资料来源：文化部文化市场司主编：2009 中国艺术品市场年度报告

福建省泉州市博物馆的专家为市民免费鉴宝

　　专业中介机构的出现是社会分工发展的必然产物。从艺术品流通过程中可以看到，艺术家和购买者分别位于这个流程的两端。艺术品的生产者与它最终的供应或服务对象彼此之间是远离的，反过来，消费者也不能直接与艺术品生产者相互见面、洽谈业务，供需双方都需要相互协调与行为模式的调节，这一环节就由商业中介来实现和完成。随着社会的发展，艺术品消费队伍不断扩大，社会中大多数艺术品购买者对艺术品的技巧水平与人文价值缺乏了解，因此也不太容易直接与艺术家商谈作品的价格，往往是从杂志、电视访谈、专家点评以及拍卖会的成交记录中注意到艺术品的相关信息。他们怎会知道，这种全社会的广泛关注往往是商业展览、画廊、拍卖行等企业长期运作的结果。从艺术品生产到消费中间，价值的实现是一系列复杂的过程。以商业展览为例，大体需要策划、宣传、运输、出版、艺术批评、开幕式、研讨会等很多复杂的环节，需要调动社会的众多力量协调配合。无论艺术家本人还是传统经纪人单打独斗的经营模式已经很难适应社会分工的需要。即使专业的策展人也很难在 3～5 年时间内持续关注某位艺术家的作品，因此，社会分工的发展需要专业化的团队来实现复杂的中间环节，因而画廊、拍卖行这样的专业艺术品经营机构才能够应运而生。

　　专业中介机构的参与是现代社会资本运作的必然要求。从艺术家的生产到艺术品消费过程就是艺术商品价值实现的过程，其中经过了无数起不同作用的艺术中介的交易活动。交易环节增多导致最终艺术品消费

价格的增加，这一过程也是资本增值的过程，其结果包括财富的积累、促进消费、扩大就业……并再次促进了生产的投入，形成良性循环。现代社会中中介环节的增加既是资本增值的过程，同时也是社会经济发展的必然需求，古代那种画家完全依靠"常卖"之类的经纪人，以简单手段进入市场的经营方式已经无法适应社会分工与经济发展的现实需要。

中介机构在实现艺术品价值增值的过程中可以促进艺术家社会地位的提高，促成商业的成功。许多事实证明，一些艺术新秀的脱颖而出、一举成名，颇有艺术功底却不为人知的艺术家获得了应有的声誉，往往是在不同程度上借助了商业中介的力量来实现的。可以说，由于艺术中介的积极活动，才使艺术的价值得到尊重和实现。

中介机构的发展程度可以用企业的数量来说明。截至 2007 年的统计数据显示：全国拍卖公司约有 4000 多家，其中有 800 多家进行过艺术品的拍卖，有近 200 家有文物艺术品拍卖资质的企业。全国画廊的数量初步估计在 10000 家以上，年成交总额约 200 亿元。国内文化中心城市中，北京有画廊近千家，其中年销售 2000 万元以上的画廊约占总数的 10%，个别者超过一个亿；1000 万元以下占 10%～20%；销售额在 100 万元以下的约占 40%～50%；上海有画廊近千家，杭州现有画廊近 200 家。从国内画廊和拍卖公司的数量看，国内艺术品产业的发展已经达到了相当的规模。[5]

现代社会中的画廊、拍卖行和艺术博览会等企业针对不同的消费需求提供不同种类、不同层次、不同价位的艺术商品，并按照社会分工的排列，彼此之间形成了完整的供需链条，这是现代艺术品市场发展成熟的表现。例如，按照社会分工，画廊业属于艺术品市场的一级市场，拍卖行是二级市场。画廊代理艺术家的作品，经过长期的宣传与推广，逐步受到学术界和收藏家的认可，经得起考验的作品才可以进入二级市场，通过拍卖最大限度地实现价值的增值。画廊、拍卖行、艺术博览会等商业中介组织形成了联系紧密、彼此依赖的介于艺术生产者与消费者之间的"集团"与"群落"。根据区域经济发展的特点，在北京、上海、重庆等中心城市中形成了初具规模的产业群和聚集区，这说明艺术品产业已经逐渐成为国民经济中不可分割的组成部分。

3.2.3 艺术品产业的从业规模

从事艺术品生产、交易以及中介活动的从业人员数量也可以作为反

映产业发展规模的一项指标，当代社会中的艺术品产业已经成为一个国家在制定经济政策，在扩大消费、增进就业等方面不可忽视的力量。下面的分析材料虽然不能完全给出依靠艺术品产业谋生的从业人员的准确数字，但至少可以使我们了解到各国艺术品产业发展的一些基本情况。美国的智库兰德公司曾对美国的表演艺术、媒体艺术、视觉艺术等进行过深入研究，并出版了系列报告，其对视觉艺术的研究成果主要体现在《视觉艺术概况：迎接新时代的挑战》报告中。2000年，美国人口普查局统计估计全美大约有25万名画家、雕塑家、版画制作匠和手工艺品制作者，占所有艺术从业人数的12%。同一时期，从事表演艺术的大约有10万人，作家也有10万多人。如果把摄影师算在内的话，视觉艺术工作者将占所有艺术工作者人数的1/4以上，如果再算上约75万设计师和约22万建筑师，就要占所有艺术从业人数的2/3了，而在美国这样的商业社会中大部分人员要依靠艺术品市场供养。[6]

英国艺术品市场在世界艺术交易份额中所占的比值与数量都举足轻重，年交易额占世界艺术古董交易的26%，居欧洲之首，在全世界仅次于美国。英国政府的文化媒体与体育部(DCMS)调查报告公布，全英国的创意产业产值为34.67亿英镑；法国类似的产业，经调查大约有21.15亿法郎文化创意产业产值；法国境内从事艺术古董交易的商家数量比英国多，但英国的受雇人数比法国多；英国的艺术及古董市场的总价值估计约为42亿英镑，其中艺术品与古董各占一半。英国全境约有9500个艺术经纪人和750家拍卖公司，全职员工总共约28000人，兼职者则有9000人。从事视觉艺术创作及设计方面的人数估计有148700人。根据艺术家信息公司(The Artists Information Company)提供的数据，从事视觉艺术创作者可能介于6万至9万人，其中绝大部分属于职业艺术家。另据英国视觉及画廊协会的统计则有45000专职艺术家。英国艺术品产业的发展格局一部分要归因于苏富比与佳士得两家独占世界拍卖经济鳌头的经营规模。英国从视觉艺术品产业所得到的税收共有4.26亿英镑，其中受雇员工纳税有1.3亿、公司营业税收入1.93亿，以及0.4亿的加值营业税。[7]

由于经济体制的不同，中国内地从事艺术品交易的从业人员的情况十分复杂。2005年，苏富比拍卖公司中国、东南亚及澳洲区董事司徒河伟在谈及中国艺术品拍卖市场在世界艺术品拍卖界所占地位时，认为在中国业界的从业人数已经达到5万人。相比之下，在全球艺术品市场占第二位置的英国拍卖业从业人员不过37000人左右[8]。拍卖业的人员规

模也许能够代表中国全部国内艺术品产业的从业人数情况，作为二级市场的拍卖业人员尚且达到了如此的规模，一级市场的画廊业，以及古董店、典当行、展览公司、鉴定公司、咨询公司，艺术博览会等商业企业加上提供产品的职业艺术家群体，从艺术品市场中直接和间接受益的人数肯定还会呈几何级数的增长。

3.2.4 艺术品市场的全球化

艺术品产业规模急剧扩大的趋势还可以体现在艺术品市场发展的全球化方面。当代艺术品市场的发展已经远远超越了古代艺术市场的规模，超越了国家、民族的范围，形成了全球规模的艺术品大市场，尤其是在21世纪，信息技术主要是互联网的广泛应用对全球艺术品市场的形成起到了推波助澜的作用。

以英国的苏富比拍卖行为例，该公司经过多年的扩张已经建立起遍布全球的数以百计的分支网点，1973年于香港、1979年于东京、1981年于台北、1985年于新加坡、1992年于汉城、1994年于上海……成立了多家分支机构，1989年总交易额达到了35亿美元。截至2009年，苏富比拍卖公司已经在全球五大洲设立了14个永久性的拍卖场，在81个地点设立了代表处和分支机构。

英国的佳士得拍卖行则在全球拥有88个分支机构。苏富比和佳士得两个具有垄断性地位的拍卖公司已经成为高度网络化、信息互通与资源共享的全球性商业机构，可以快速从全球任何一个国家的艺术品市场获得艺术品拍卖的委托，及时掌握艺术品价格的变化，通过内部网络调节实现艺术品从低价位地区向高价位地区的流动，最大限度地实现利润的最大化，以最迅捷的方式把艺术品传递到藏家手中。

近年中国艺术品市场的快速升温，也使得中国艺术品在国际艺术品市场之间的交流日益频繁。首先是在国际艺术品市场上，古代及近现代艺术品价格屡创新高，不断进入国际藏家的收藏序列。与此同时，中国当代艺术作品也在美国、英国与中国的台湾、香港等地拍卖市场上不断受到追捧，这些价格的纪录大大提升了中国艺术在世界范围内的影响力。

以拍卖为例：2005年7月伦敦佳士得"中国陶瓷、工艺精品及外销工艺品"拍卖会上，一只绘有"鬼谷下山图"的元代青花罐以1568.8

英国苏富比公司的分支机构

	Auction locations
North America	New York；New York General Fine Art
United Kingdom & Ireland	London，New Bond Street；London，Olympia；Billingshurst
Europe & The Middle East	Amsterdam；Geneva；Milan；Paris；Zurich
Asia，Africa & The Pacific	Hong Kong；Melbourne；Singapore；Sydney
	Representatives & associates
Latin America	Buenos Aires, Argentina；Caracas, Venezuela；Mexico City, Mexico；Monterrey, Mexico；Rio de Janeiro, Brazil；Santiago, Chile；Sao Paulo, Brazil
Asia, Africa & The Pacific	Bangkok, Thailand；Beijing, China；CapeTown, South Africa；Johannesburg, South Africa；Korea；Kuala Lumpur, Malaysia；Manila, Philippines；Shanghai, China；Taipei, Taiwan；Tokyo, Japan
North America	Baltimore, Maryland；Boston, Massachusetts；Chicago, Illinois；Dallas, Texas；Los Angeles, California；McLeod, Montana；Miami, Florida；Minneapolis, Minnesota；Palm Beach, Florida；Philadelphia, Pennsylvania；San Francisco, California；Santa Barbara, California；Toronto, Canada
United Kingdom & Ireland	Channel Islands, England；Cheltenham, England；Cornwall, England；Cumbria, England；Devon, England；Dublin, Ireland；East Anglia, England；Edinburgh, Scotland；Mid-Wales；Newtownards, Northern Ireland；Norfolk, England；Northamptonshire, England；Northumberland, England；Somerset, England；Suffolk, England；Sussex, South-East
Europe & The Middle East	Athens, Greece；Barcelona, Spain；Bordeaux, France；Brussels, Belgium；Cologne, Germany；Centraal Museum Utrecht；Holland；Copenhagen, Denmark；Florence, Italy；Frankfurt, Germany；Gothenburg, Sweden；Hamburg, Germany；Helsinki, Finland；Lisbon, Portugal；Lugano, Switzerland；Luxembourg；Lyon, France；Madrid, Spain；Marseille, France；Middle East and Gulf Region；Moscow；Munich；Monaco；Montpellier, France；Nantes, France；Oslo, Norway；Prague, Czech Republic；Rome, Italy；Schloss Marienburg, Germany；South Sweden；St. Moritz, Switzerland；Stockholm, Sweden；Strasbourg, France；Tel Aviv, Israel；Turin, Italy；Vienna, Austria

资料来源：苏富比公司网站 www.sothebys.com

万英镑，折合人民币2.3亿元的价格成交，使这件瓷器成为当时全世界最昂贵的陶瓷艺术品和亚洲最昂贵的艺术品（彩图1）。2006年，油画大师徐悲鸿于1939年创作的《放下你的鞭子》在香港苏富比拍卖会上被藏家以7200万港元收入囊中，其价格不仅打破了徐悲鸿作品的个人纪录，同时也创下当时中国油画拍卖的天价纪录。

2007年香港佳士得春季拍卖会上，台湾雕塑家朱铭的《太极——大对招》雕塑两件以1488万港元拍出，刷新了中国当代雕塑作品的拍卖

纪录。2007年香港佳士得秋季拍卖的亚洲当代艺术专场，蔡国强的《APEC景观火焰表演十四幅草图》以7424.75万港元成交，创下中国当代艺术作品的世界拍卖纪录。2007年10月岳敏君的绘画《处决》在伦敦苏富比拍出293.25万英镑，约合3812.25万元人民币，创造了当时中国当代绘画作品的最高价纪录。2008年4月，台北艺流国际拍卖公司在香港举行的春季拍卖会上推出了宋徽宗《临唐怀素圣母帖》，这件国宝级的珍品经过长时间激烈争夺最终以1.28亿元港币成交，刷新了《赤壁图》创下的纪录，同时也创造了当时中国书画拍卖价格的世界纪录。

蔡国强

其次，在中国艺术品海外屡创佳绩的同时，海外中国艺术品借助近年国内艺术品市场的火暴之势，回流国内，兑现其价值回报。据相关报道，中国艺术品拍卖恢复后的15年，海外回流的艺术品总量逾8万件[9]，并不断刷新单件拍品的成交纪录。1995年，北京瀚海推出北宋张先《十咏图》手卷，被故宫博物院以1980万元购得；2002年，流落海外300年之久的宋代米芾大字作品《研山铭》在中贸圣佳拍卖公司上拍，创2990万元的天价，最终由故宫博物院收藏。2003年，嘉德拍卖有限公司推出了号称"中国现存最早书法之一"的距今1500年的书法手卷——晋索靖书《出师颂》，被故宫博物院以2200万元收购。另据不完全统计，国内各大拍卖行推出的拍品中，海外回流的文物艺术品差不多占据了半壁江山。

3.2.5 艺术品产业与国民经济一体化

评价艺术品产业发展程度的另外一个方面是分析艺术品产业与国民经济其他产业、行业之间的关联程度。艺术品产业与国民经济的关联首先表现在艺术品市场的发展趋势与国民经济整体运行态势相互一致，GDP以及货币供应的变化都会直接影响艺术品市场的短期走势，相关研究我们将在探讨艺术品价格的时候详细分析。其次是研究艺术品产业向国民经济其他领域的辐射效应。从艺术品生产向消费传导过程中存在众多价值增值环节，需要增加成本与服务的投入，因此也带动了更多企业进行经营运作。如以组织一次商业展览为例，大致分为舆论宣传、展品征集、开幕仪式、展品清还四个阶段，完成这四个阶段的过程需要媒体发布、广告宣传、包装、装裱、设计、印刷、出版、艺术批评、物流运输、仓储、场地租赁、餐饮、住宿等一系列的成本

> 国内生产总值（GDP是Gross Domestic Product的简称），是指在一定时期内一个国家或地区的经济中生产出的全部最终产品和劳务的价值，常被认为是衡量国家经济状况的最佳指标。它不但可以反映一个国家的经济表现，更可以反映一个国家的国力与财富。

投入以实现艺术品的价值增值,其中涉及的产品和服务可能分别由广告媒体、运输企业、包装公司、设计公司、出版社、展览馆、宾馆、饭店等企业提供,因此艺术品产业的发展可以促进消费,带动国民经济中其他部门相关企业的发展。

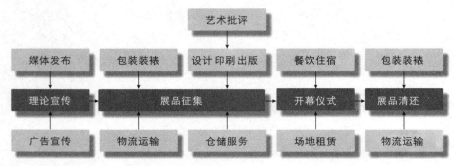

商业展览与国民经济其他行业关系图

当代艺术品产业与国民经济领域的密切关联,更加突出地反映在艺术品产业与现代服务业和金融资本的结合方面。为了实现利润最大化与资本增值,艺术品产业的发展需要哪种服务,提供此类专业服务的企业就会雨后春笋般不断涌现。近年社会中出现的专门提供艺术品价值评估、艺术品真伪鉴定、艺术品投资指导的咨询公司,正是艺术品产业规模扩大化的有力体现。艺术品市场中出现的新变化是艺术品产业逐渐向国民经济的上层延伸,向高级阶段发展,并开始进入资本运作的层次。资本运作所贯穿的是以谋取利润为要旨的资本意志,它使媒体、画廊、拍卖行及艺术家之类的市场资源在成本最小化、利润最大化的原则下得到优化和重组。

艺术品市场资本运作的主要表现之一是作为金融工具的艺术品投资基金的出现。艺术品投资基金是一种利用艺术品交易为投资者提供实际利润的投资工具。艺术品投资基金首先从欧美国家的金融机构中衍生出来,21世纪到来之际,全球约有超过50家主流银行提出了建立艺术投资基金的意向或增设艺术品投资服务,欧洲和北美至少有23支艺术品投资基金开始了运作,这一情况生动地反映出当代金融资本与艺术品市场相互渗透的整体趋势。2007年6月,中国民生银行在国内首先举起了"艺术品投资理财"的旗帜,相继推出"艺术品投资计划"1号和2号基金产品。2008年10月,媒体报道,国内管理咨询及投资银行业巨鳄"和君咨询"联手西岸圣堡国际艺术品投资有限公司,共同发起的艺术品投

资基金"和君西岸"即将投入运营，使中国艺术品投资基金的历史再续新篇。[10]

随着经济的快速发展，中国已经逐渐进入了资本扩张的时代，相信随着艺术品市场的发展，艺术品产业与整个国民经济的联系也会愈加紧密。

■ 新闻摘录
艺术品市场逐渐迎来资本运作的时代

近年中国艺术品市场的爆发式增长除了经济持续发展，人民生活水平提高的因素外，更得益于大量资金对艺术品市场的追捧。除了以往的收藏家队伍，企业资本、投资基金等都看准了这一领域的高额回报，并开始大规模介入市场的运作。2003年"非典时期"过后，艺术品的价格出现了明显的变化，被业界看作是艺术品市场进入资本运作阶段的重要标志，同样说明了艺术品产业与国民经济其他领域正在发生着更加紧密的联系。

针对这一现象，佳士得中国首席代表江炳强在接受记者访问时谈到："2003年非典肆虐过后，投资有了改变，股票、房地产、汽车投资出现了减少。非典前，艺术品年交易额能有10多亿元就很好了，而今是近60亿元。单纯的收藏家群体不可能在一两年时间里使市场有如此强劲的增长动力，一定有投资基金的介入。比照香港，这么多年市场发展一直都很平稳，佳士得中国艺术品的年成交额就是2至3亿港元左右，业绩不会忽上忽下，但现在会有了，原因就是中国内地买家在里面的。"

2005年，中贸圣佳拍卖有限公司总经理易苏昊坦言：过去如果有人肯出50万买走一件拍品，拍卖行都会毕恭毕敬，将其奉为上宾，仅仅两三年的时间，这种情况就发生了翻天覆地的变化，现在我们把百万元左右的拍品称为一般货，上了500万才能称为"大货"。

最近两三年，推动艺术品市场快速增长的主要是一些来自民营企业的基金，投资者以浙江、江苏和山东的企业居多，其中又以江浙买家出手最为阔绰，动辄能够拿出几千万元买下一件拍品的主要是浙江人，去年中贸圣佳拍卖会上，我们一共卖出了878个竞价号牌，最终有398人买到了东西，其中77个是浙江人，从花钱的总量上来说，他们也高居第一位。

不但拍卖行中的艺术品投资如此火暴，最近一两年画廊业也掀起了投资的热潮。2005年号称"世界最大"的韩国阿拉里奥画廊进军中国，将当代中国最有影响力的七位艺术家收入门下，包括方力均、岳敏君、

张晓刚、王广义、隋建国、曾浩和刘建华,外资画廊的纷纷进入足见中国艺术品市场对国际热钱的吸引力。

<small>资料来源:根据江炳强:"艺术品市场是没有什么竞争对手的"——佳士得中国首席代表江炳强访谈录,朱威、李珍萍,《文物天地》2005年第8期;年前三场拍卖会平淡收场,记者芬子,《华夏时报》,2006年1月17日两篇文章摘录和整理。</small>

3.3 结论

21世纪的今天,艺术品市场的繁荣已经使依附其存在的生产者及各类企业逐步发展成一个与国民经济密切关联的产业,与古代及近代的商品交易相比,其规模远远超越了职业和行业的范畴,形成现代化的艺术品产业。本章的内容着眼产业发展与国民经济的关系,逐一分析了艺术品产业的财富规模,经营主体的变化,从业人员数量等方面的现状,预测产业发展的未来趋势。

全球的艺术品产业正在与国民经济发生日益紧密的联系,艺术品市场也表现出随经济周期波动的倾向。只要艺术品的价格稳步增长,就会吸引更多资金、企业进入艺术品产业,就会有更多的人依靠艺术品市场谋求生计,产业的规模也将持续地扩张。当然,这种情况同时也增加了市场及产业的不确定性。2008年末的金融危机曾使大批经营艺术品的企业破产,就是一个很好的例证。因此,艺术品市场的经营及管理层更应该做到审时度势、未雨绸缪,从战略的高度制定产业的政策、调整产业的结构,才能在外部的危机来临之前,最大限度地降低产业的系统风险。

内容回顾

◎ 古代艺术市场从其萌芽的阶段开始,始终按照自身逻辑的轨迹缓慢发展与演变,但是受制于经济条件的限制,始终无法形成现代化的产业规模。

◎ 21世纪的今天,依赖艺术品市场而存在的生产者及各类企业已经发展成一个与国民经济密切相关的产业,与古代及近代的艺术品市场相比,其规模远远超越了职业与行业的范畴,形成现代化的艺术品产业。

◎ 从艺术品产业的财富效应来看,世界范围内艺术品交易的规模呈现逐年扩张的趋势,中国艺术品

市场已经占有相当的份额，中国、俄罗斯、印度等国与中东地区等新兴艺术品市场的崛起，形成了艺术品产业发展的强劲动力。
◎ 产业规模的扩张促成了社会分工的演变，使艺术品经营的主体发生了本质的变化，出现了大量中介性质的现代艺术企业，画廊、拍卖行、艺术博览会已经成为现代艺术品市场的三大支柱。
◎ 赚钱效应吸引越来越多的人员进入艺术品产业从事艺术创作、交易及中介的活动，艺术品产业已经成为国家制定经济政策时，在促进消费、增加就业等方面一个不容忽视的力量。
◎ 世界艺术品市场的发展已经远远超越了国家、民族的范围，形成了全球规模的大市场，各国之间的文化交流与贸易往来也日益频繁，从事艺术品经营的企业需要顺应全球化的趋势，实行全球化的战略，才能争取到更加广阔的发展空间。
◎ 艺术品产业与国民经济中的出版、印刷、运输、仓储等行业都存在着一定程度的联系。此外，近年艺术品产业的发展越发显示出向投资、金融等核心领域延伸和扩张的倾向，逐渐发展成为国民经济中一个不可分割的组成部分。

问题与实践

1. 请你从艺术品产业的财富效应、经营主体变化、从业规模、与国民经济的关系角度，描述中国艺术品产业的发展现状。
2. 请以商业展览、艺术品拍卖、艺术博览会、艺术品典当等商业活动中的一项或多项为例，深入分析它们与国民经济其他行业之间的具体联系。
3. 实地调查本地的一些画廊或拍卖公司，计算它们维持日常经营业务大致需要多少员工，结合本章中关于中国画廊与拍卖公司的统计，估算一下目前国内艺术品中介企业雇佣的人员的数量。

注释

1. 主要根据章利国著《艺术市场学》第1至4页的内容加以补充和整理。
2. 上海文广新闻传媒集团等主办《第一财经日报》2008年9月22日。
3. 文化部文化市场司主编，2009中国艺术品市场年度报告，湖南美术出版社，2010年，第21页。

4. 文化部文化市场司主编，2009 中国艺术品市场年度报告，湖南美术出版社，2010 年，第 34 页。
5. 张晓明等主编，《2008 年中国文化产业发展报告》，社会科学文献出版社，2008 年，第 220 页。
6. 上海情报服务平台：www.istis.ch.cn/ 第一情报 / 文化创意产业 / 美国视觉艺术概要。
7. 卓群艺术网：arts.zhuor.com/ 艺术市场 / 英国式策略：英国当代艺术产业报告。
8. 雅昌艺术网：www.artron.net/ 雅昌人物 / 拍卖业 / 司徒河伟 / 中国文物艺术品市场占有的地位。
9. 搜藏网：www.sctxw.com，"海外回流"艺术品占半壁江山，拍价屡创新高，2009/12/28。

第4章
艺术品产业聚集

艺术品产业聚集，是指一些相互联系的企业与艺术机构在特定区域中形成的空间聚集现象。艺术品产业聚集效应的产生既有本地区的历史文化根源，同时受到地区经济环境的制约，又经常取决于企业之间既竞争又合作的关系集合。

随着艺术品市场的快速发展，面向市场的交易与创作活动的活跃使产业聚集效应开始在全国范围内显现出来，并逐步形成了若干艺术品生产与交易的中心。这些中心内部云集了大批艺术家工作室、画廊、拍卖公司、设计公司、展示公司等商业企业与艺术机构，创作气氛活跃，中外游客云集，交易量巨大，产生了广泛的社会影响，逐步受到各地政府的支持与认可，但其发展历程中也都遇到过各种复杂的问题。

目前，国内艺术品产业的区域集中现象主要体现在两个方面：一是在宏观层面上，大量画廊、拍卖公司、艺术博览会等企业聚集于国内经济与文化的中心城市，形成艺术品交易的中心；二是在微观层面上，在城市的内部，画廊、艺术家工作室、设计公司、艺术书店等企业又同时大量集中于文化活动频繁的区域，形成集创作、展示与交易为一体的艺术品产业区或艺术园区。从两者的关系来看，产业聚集的宏观层面与微观层面之间往往能够起到相互支持的作用，产生双赢的效益，艺术品交易的中心城市往往也是艺术生产与创作的中心，其城市的内部同时也集中了一批国内与国际知名的艺术园区。

本章4.1从宏观层面分析了国内艺术品交易中心城市发展的格局与态势，以北京为例，分析促成艺术品交易中心形成的客观条件。4.2的内容侧重从产业聚集的微观层面，分析艺术品产业区内部各企业间通过联合与竞争的关系形成的优势效应。4.3介绍了北京、上海、杭州、广州、

成都等城市主要艺术品产业区形成与发展的情况。在本章的最后，余丁教授关于"798艺术区的调研报告"为我们了解产业区内部的生态环境提供了生动的参考案例，也为艺术市场或艺术管理专业学生进行实践调查提供了一个经典的范例。

4.1 产业中心的形成

近年中国艺术品市场的快速发展已经促成了国内艺术品生产与交易中心城市的形成，充分显示出产业聚集的效应。我们在这里，不妨仍然以考察艺术企业数量的方式概括国内艺术品交易中心城市发展的格局与态势。以画廊与拍卖业为例，它们在发展的初期就充分显示出产业的聚集效应，根据"雅昌艺术网"显示的数据，截至2009年，国内活跃的画廊北京315家，上海120家，川、渝21家，广东32家，港、澳、台60家，其他地区62家，共654家。拍卖业方面，京、津地区112家，长三角89家，珠三角39家，港、澳、台21家，国内其他65家，共326家。

根据上面的数据，我们绘制了中国画廊和拍卖业区域分布图。从数据与图形来看，中国的画廊与拍卖企业主要分布于京、津地区，长三角地区和珠三角地区，产生了高度集中的城市产业聚集效应，且主要分布于北京、天津、上海、杭州、广州、深圳、重庆、成都等中心城市。此外，艺术博览会的发展情况也印证了艺术品产业发展主要集中于上述三个地区。《东方艺术·财经》杂志2006年根据艺术博览会的历史沿革、展览面积、参展商、参观人数、成交额、社会影响等方面的调查，综合列举出2005年中国内地艺术博览会的排名情况。在位居前10的艺术博览会中，北京占4个，

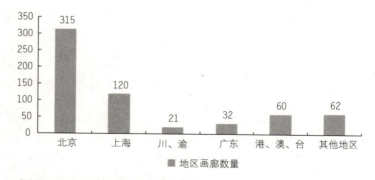

中国主要画廊地区分布图（共654家）
资料来源：根据雅昌艺术网的数据统计整理

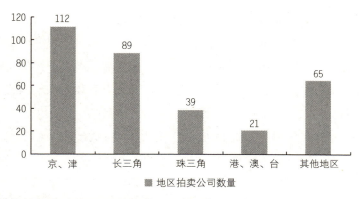

中国主要艺术品拍卖公司地区分布（共 326 家）
资料来源：根据雅昌艺术网的数据统计整理

包括中国国际画廊博览会、北京国际艺术博览会、北京中国古玩艺术博览会、中国艺术博览会；长三角地区 3 个，包括第三届上海艺术沙龙、上海艺术博览会、西湖艺术博览会；广州地区有 1 个，广州国际艺术博览会，三个地区共占据中国内地最有影响力艺术博览会的 80%，明显显示出这些城市作为国内艺术交易中心的特殊地位。

"艺术北京"博览会 2010

画廊、拍卖公司和艺博会作为企业必须通过艺术品交易获得利润，支持其生存与发展。企业的数量也同时印证了艺术品市场的繁荣，画廊、拍卖公司与艺博会最为集中的城市理所当然应该视为中国艺术品交易的中心，而在上述国内三个艺术品产业的集中区域中，北京作为中国政治、经济与文化的中心，已经显示出作为艺术品交易中心城市的突出地位。艺术品交易的活跃显然离不开产业的辅助与支持，失去了创作的氛围、便利的资源，市场也会逐渐枯萎。北京能够取得中国艺术品交易中心的位置，显然是由于其在发展艺术品产业方面具有得天独厚的优越条件，体现出在艺术生产与创作、文化资源、消费水平、资本聚集、政策扶植、市场环境等多方面的优势。而上海、杭州、广州、重庆等能够成为区域产业发展的中心城市，同样也是由于上述某些优势条件形成合力的结果。这些优势条件实际上构成了促进产业聚集形成的基础，对促进产业聚集的形成具有重要的参考价值与意义，下面将进一步以北京为例，分析这些优势条件对促进产业中心形成起到的重要作用。

4.1.1 生产优势

北京作为全国艺术教育的中心，形成了阵容强大的艺术创作队伍，

> 各类机构包括：中国美术馆、今日美术馆、炎黄艺术馆、国家画院美术馆、北京画院美术馆、中央美术学院美术馆、首都博物馆、中国人民革命军事博物馆、故宫博物院等机构举办的美术展览。

如中央美术学院、清华大学美术学院、首都师范大学美术学院、中国人民大学徐悲鸿艺术学院等一大批高水平的艺术院校，每年为国家培养大批艺术创作的人才；还有国家研究院、北京画院、中国艺术研究院等国家级的艺术创作与研究机构，这些创作和学术力量为艺术品市场提供了丰富的作品来源。美术展览的举办情况也可以在一定程度上说明一个城市艺术创作的活跃程度。根据雅昌艺术网中"机构展览"栏目提供的数据，统计了2008～2009年两年间北京市各级美术馆、博物馆及非营利性艺术机构举办美术展览的情况。2008年各类机构共举办美术展览211次，2009年举办展览293次；在全部504次展览中，国内艺术家的展览占总数的87%，国外艺术家展览占13%，这一数字充分说明北京已经成为全国美术展览与创作的中心，在中外美术交流方面扮演着十分重要的角色，为首都艺术品市场的繁荣提供了丰富的创作资源。

4.1.2 资源优势

北京的文化资源优势首先体现在悠久的历史文化方面。北京建都800年，在漫长的发展过程中积累了丰富璀璨的文化遗产，历朝历代的古迹达3550多处，位于全国首位。近代及现代的一大批文化名人、思想家、教育家、艺术家曾经在此生活和创作，成为现代北京重要的文化遗产。丰富的文化资源成为支持北京当代艺术创作繁荣与活跃的重要灵感来源，悠久历史与现代文明的交相辉映为艺术与商业的融合创造出得天独厚的条件，例如，最早进入中国的四合苑、红门等外资画廊都不约而同地利用了四合院、城门楼等古建筑，与现代艺术作品巧妙融合，创造出颇具特色的商业环境。其次是北京作为国际文化交流中心的人才优势。尤其对于艺术品产业来说，人才的优势即等同于文化的资源，高素质人才的交流意味着为产业的发展带来了更多的智慧与创造力，北京在这方面显然已经占有了不可比拟的优势条件。2010年，英国莱坊房地产公司（Knight Frank）与美国花旗银行根据经济活力、政治影响力、科研基础以及生活水平等方面进行评估得出的结论：中国北京在世界十大城市中排名第九，首次进入前十名的位置。目前，北京拥有1600万常住人口与500多万流动人口[1]；另据北京市旅游局统计显示，2009年北京共接待入境外国游客412.5万人次[2]，此外每年还有很多外国人申请长期居住北京。不同国家、不同民族、不同阶层的人们在同一个城市工

作与生活，带来了文化资源的丰富与多样性，以及开阔的视野与创造的力量，必然推动北京的艺术品产业进入蓬勃发展的时期与创意和想象的时代。

4.1.3 消费优势

随着北京经济的发展，近年城镇居民的人均收入快速增加，对包括艺术品在内的文化产品的需求呈现出逐年递增的态势，每年人均文化消费支出从1998年的239.8元上升至2005年的1261.9元[3]，2008年北京市城镇居民人均教育文化娱乐服务、其他商品和服务消费支出已达到2383元[4]。按照国际的通行惯例，一个国家人均GDP达到1000～2000美元时，艺术品市场开始启动；人均GDP达到8000美元时，才可能大规模形成艺术品消费与收藏的趋势。北京市2003年人均GDP达到3874美元，2004年人均GDP达到4300美元，2008年人均GDP达到9075美元，2009年更是突破1万元大关，达到10070美元[5]，充分说明北京的艺术品市场不但具备了启动的基础，并且已经创造了大规模与快速发展的优势条件。

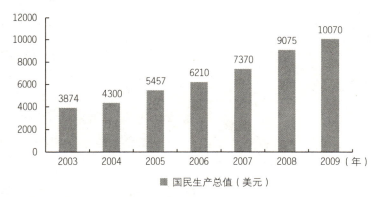

北京市人均国民生产总值年增长图

4.1.4 资本优势

北京是世界许多著名金融机构的总部所在地，是中国大多数中央企业的总部所地，在中国主要城市中总部经济的发展能力居第一位。截至2010年2月，世界500强企业在京落户26家，北京已跃居第三大全球500强总部之都[6]。2010年英国伦敦金融城发表的全球75个金融中心的

调查报告显示,北京已经升至全球金融中心的第 15 位。在使用外资方面,2010 年北京将力争实际利用外资 50 亿美元[7]。与此呼应的是北京外资画廊的活跃与迅速发展,据中央美术学院艺术市场分析研究中心的调查显示,截至 2007 年,北京共有来自全世界 17 个国家和地区的外资画廊,其中,专业意义上的外资画廊 67 家,42 家是在 2005 年后进驻北京的;此外,北京外资画廊的类型呈现多样化的态势,国外艺术机构的分支占 60%,非营利性机构占 15%;中外合作创办的占 9%,由外籍华人创办的占 6%;外国人独立创办的占 20%。[8]

4.1.5 政策优势

北京市自 1996 年起首次提出了发展文化产业的政策,2004 年编制的《2004~2008 年北京市文化产业发展规划》中强调"将文化产业发展成首都经济新的支柱产业"。为了加快文化产业的建设,2006 年成立了由地方党委和政府主要领导总负责的高层次议事协调机构——北京市场文化创意产业领导小组,同年 12 月首次认定了"798 艺术区"和"中关村创意产业先导基地"等 10 个文化创意产业聚集区。2008 年 3 月又再次认定了 11 个文化创意产业聚集区,至此共批准两批 21 个文化创意产业聚集区。其中 4 个属于与艺术品交易密切相关的产业聚集区,分别是"北京 798 艺术区"、"宋庄原创艺术与卡通产业聚集区"、"北京潘家园古玩艺术品交易园区"、"琉璃厂历史文化创意产业园区",前两个以现代艺术品展示与交易为主,后两个以传统艺术品展示交易为主。除积极规划和认定产业聚集区以外,政府还对产业区的建设给予了资金上的支持,截至 2008 年 12 月,共安排用于产业区公共设施建设的工程资金 3.06 亿元。[9] 在政策的积极扶植下,北京市的艺术品产业区得到了快速发展。以"潘家园古玩艺术品交易园区"为例,目前该区域建筑面积达 11.96 万平方米,包括潘家园旧货市场、北京古玩城、北京古玩城书画艺术世界、兆佳

文化产业突飞猛进

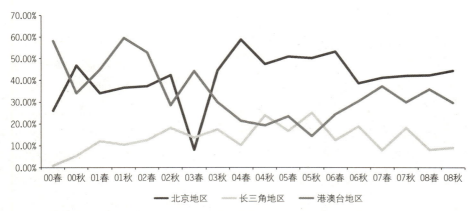

北京、长三角及港澳台地区近年拍卖成交金额变化趋势

资料来源：雅昌艺术市场监测中心，中国艺术品拍卖市场调查报告（2008年秋季）

古典家具市场、北京正庄国际古玩城、华声天桥民俗文化市场、君馨阁古典家具市场7个古玩艺术品交易市场，园区内产业间产生了较高的关联度，产业链条完善。据不完全统计，2005年该区域共有经营面积7.4万平方米，经商人员1.5万人，摊位5400多个，交易额19.23亿元，纳税1034万元，日客流量9.9万人，境外游客数量达2.4万人[10]；2007年，产业区的交易额更是达到30亿元，上缴利税2000万元。[11]

4.1.6 市场优势

产业聚集的中心城市在艺术品交易的金额、品种、档次等方面都占有绝对的优势。我们不妨以拍卖成交额的数据来体现北京在国内艺术品市场中占有的领先优势。2008年秋季拍卖，北京、港澳台及长三角地区拍卖成交总额63.43亿元人民币，占国内秋拍成交总额的83.25%；北京和港澳台地区仍占据一南一北两个中心的绝对优势地位。但是从历年北京和港澳台地区拍卖成交额的变化情况看，逐渐显示出中国艺术品交易由过去的以纽约和香港为中心，向北京和香港为中心转移的态势，其结果与中国经济增长及全球经济格局变迁的趋势几乎同步，国内市场份额的变化也同样紧随区域经济发展的特征。[12]

数据显示北京、长三角及港澳台地区目前仍然是中国三个最重要的艺术品拍卖交易中心。其中，黑线代表的北京地区拍卖成交金额呈逐年

增加的趋势,灰线代表的港澳台地区的成交总额则在逐年下降,浅灰线代表的长三角地区拍卖市场的表现也不尽如人意,但基本保持平稳的态势。北京地区自 2000 年以后在中国艺术品拍卖市场所占的份额一直稳步攀升,2003 年以前占总成交额的比例维持在 25%～40% 左右;2003 年春拍由于受"非典"因素的影响,只占 8.15%[5];随后即出现报复性的反转,逐步瓜分长三角及港澳台地区原来的市场份额,2006～2008 年上升至 50% 左右,确立了其领先的地位;2009 年秋拍北京地区则更是一举达到了 58.63% 的市场份额。从图中我们可以看到灰线与黑线形成的缺口有进一步扩大的趋势,此消彼长,显示港澳台地区拍卖市场的份额正被逐渐挤压。[13]

北京、长三角、港澳台及其他地区 2007 年、2008 年拍卖市场成交金额及其所占比例

序号	地区	08 秋成交额（万元）	08 秋比例	08 春比例	07 秋比例	07 春比例
1	北京地区	339452	44.56%	42.94%	42.17%	41.27%
2	港澳台	226822	29.77%	35.89%	29.99%	37.37%
3	长三角	67993	8.92%	8.20%	18.14%	7.91%
	小计	634267	83.25%	87.03%	90.30%	86.55%
4	海外	45747	6.00%	7.23%	4.41%	9.24%
5	国内其他	47980	6.30%	3.15%	2.88%	2.46%
6	珠三角	33851	4.44%	2.58%	2.41%	1.75%

资料来源:雅昌艺术市场监测中心,中国艺术品拍卖市场调查报告(2008 年秋季)

4.2　产业聚集的竞争优势

产业聚集的根本原因在于聚集效应可以给区域内的企业带来较高的利润回报,不仅如此,聚集区内的艺术企业和机构还可以获得供货的便利、专业化的信息与公共服务、经验丰富的雇员与高素质的人才,从而获得竞争的优势,并通过区域内企业间的相互学习、竞争进一步强化自身优势。产业聚集使本地艺术企业的优势逐步做大做强,使艺术品产业区的整体品牌效应得以巩固和突出,并产生深远的社会影响。

本节的内容主要研究艺术品产业区内部各企业间,通过联合与竞争的关系形成优势的效应。本章后面提供的余丁教授关于"798 艺术区"的研究案例,详细分析了艺术区形成的历史、驻区艺术家及展览情况、

企业类型与盈利模式、品牌与社会影响、面临的问题与挑战等方面内容，仔细阅读，将对我们深入理解本节的内容有所裨益。

4.2.1 产业区内部的成本优势

艺术品产业区内部一切生产与销售活动的主要目标是面向艺术品市场。产业内部存在的生产型要素包括艺术家工作室、设计公司等；销售类市场要素包括画廊、画店、拍卖公司等；服务类市场要素包括艺术媒体、展示公司、艺术书店、画材店、咖啡厅、饭店等；其他艺术组织则包括非营利性的艺术中心、美术馆、基金会等。由于产业区内部自然形成的集中效应，使各种艺术机构与企业间在组织、策划艺术活动，进行商品交易，人力资源共享等方面都能获得更加高效的便利条件，从而降低经营与运作的成本，取得竞争的优势地位。

组织成本节约机制

产业区内部每个企业都处于同一产业价值链的不同阶段，由于内部交通与地理条件的便利，促进了企业间活动相互补充的作用，从而使集群作为一个整体产生了系统的协同效应。以商业性展览为例，策展人可以在该区域内快速联系并找到与其艺术理念相互一致的艺术家及作品；可以利用艺术聚集区内的展览和展示公司为活动提供方便、快捷的专业服务，展览组织阶段可以最大限度地节约运输与沟通成本；展览开幕之际可以利用艺术区的充足客流迅速吸引游客前来参观。与此同时，艺术聚集区内的各种活动更容易受到新闻媒体的广泛关注，或者聚集区本身就集中了一些专业的杂志、网站等媒体，从而在展览期间可以迅速地获得媒体的支持。

交易成本节约机制

产业聚集区在一定程度上集中了艺术品生产与消费市场的信息，减少了信息流通的环节，提高了信息流通的速度，从而使买卖双方的选择成本降低。其次，聚集区内同时又集中了艺术家工作室、设计公司等生产性企业，画廊、拍卖行等中介组织，以及展示公司、物流公司等其他各类服务性企业，由于艺术聚集区内部交通和地理条件的优势，为各企业之间交流沟通、协商谈判、合同签订、售后服务等商业活动的顺利进行提供了最大的便利，从而减少了交易的环节，降低了交易的成本，促进了生产率的提高。

人力资源节约机制

充足的人力资源是促进企业持续发展的重要保障之一。产业聚集区在企业数量、规模、效益、信息等方面的优势更容易吸引各类优秀的人才,为他们的成长与创业提供广阔的发展空间。以北京为例,798艺术区、宋庄艺术区、琉璃厂历史文化创意产业园区等每年吸引大量本地毕业生源与外埠优秀人才居留该区域从事艺术创作。同时,有很多艺术区毗邻高等院校,又能吸引艺术管理或市场营销专业的学生前来实习与工作,使企业有足够选择所需管理和销售人员的余地,可以在人力资源充足的情况下,及时调整人员的数量和薪酬,减少培训与工资成本,提高人员使用的效率。人员间的交流同时也促进了人才素质的提高,容易形成良性循环。

4.2.2 产品差异化优势

产业区内部同类企业容易产生比较,进而产生对价格、产品与服务的评价,业绩优良者将获得同行与消费者的赞誉,绩效平庸者则会感到压力与激励。竞争促使企业降低经营成本,逐步扩大市场的份额,并着手实施产品与服务的差异化,满足消费者更加挑剔的要求。例如,产业区内的画廊在竞争压力下需要对其经营策略作出适当的调整,努力为客户提供差异化的产品与服务,避免大而全,各自专攻一项,防止恶性竞争发生。有些画廊仍然将重点放在艺术品经营领域;有些画廊利用艺术区内部的环境设施,为其他大型企业举办产品发布会、消费者体验等活动提供场所,不仅可以拿到场地使用费,还可以通过提供礼仪服务,用品租赁、安全保卫等服务获得利润;有些画廊尝试利用名家交流、学术讲座等活动提高自身知名度,扩大销售份额,并逐步向媒体出版等领域延伸发展。内部的竞争使企业建立了产品与服务差异化的意识,并且保障企业能够获得更高的利润。

4.2.3 区域网络优势

区域网络是建立在各种艺术组织之间长期合作基础上的稳定关系,通过关系网络进行交流,开展合作可以大大降低交易的成本。产业内部

的生产以市场为导向，但是设计公司、画廊、拍卖公司等企业的经营往往也离不开政府部门、美术馆、艺术院校等非营利性机构的支持。例如，画廊出售的作品在美术馆展出可以扩大其影响范围，艺术院校的学生通过企业谋求实习与工作的机会，而政府部门将为产业的发展制定长远规划与战略决策。各种艺术组织之间往往并非完全是简单的商业关系，彼此之间更愿意通过网络建立起一种灵活、稳定、信任的合作模式。区域网络的形成依赖于长期的合作，它使艺术组织之间建立起良好的信誉，有时甚至不需要签订合同，需要之际由发起人提出动议就能够产生协同的效应。产业聚集在地理与信息沟通方面的优势，容易使艺术组织之间形成网络，成为合作的伙伴，这种内部的合作也表现得更加巩固、持久，违约事件较少的特点。

产业聚集区内部的网络主要包括交易网络与社会网络两个层次。交易网络处于网络结构的表层，是通过产品和服务的市场交易活动形成的个人、企业与机构之间的经济关系。社会网络是人们社会生活中因日常交往或社会关系形成的联系，同样也构成了一种个人或企业间相互协作的基础。社会网络的基础是人们之间的社会关系，如血缘关系、亲属关系、邻居、同事、同学关系等，具有利益公担、志趣相投、经历类似、背景相似、信仰一致等共同因素。社会关系容易使人们之间建立起最基本的信任感，并在此基础上形成商业交易的信誉和网络。例如，刚刚毕业的艺术院校学生经过同学的介绍可以更容易地在艺术组织中谋求到职位。产业区内部的各种艺术组织通过长时间的近距离交往，也更容易建立起相互的信任感，产生协同行动的效应。2003年"非典"时期，798艺术区的艺术家自发组织了以抗击"非典"为主题的"蓝天不设防艺术展"系列活动。2008年，成都蓝顶艺术中心为纪念艺术区成立四周年，自发举行了大型当代艺术品义卖展活动等。

蓝顶艺术中心四周年艺术品义卖活动

4.2.4 知名度优势

单个企业要想在社会中获得较高的知名度困难大、时间长、成功概率小，而"区域知名度"与单个企业的知名度相比更生动、更形象，它是众多艺术企业通力合作拼搏的结果，是众多艺术企业与艺术机构知名度精华的浓缩与提炼，更具广泛性，能够产生更加持续的社会影响。单个艺术企业的生命周期相对短暂，影响力难以持续，而区域知名度的影

北京琉璃厂

响更具持久性，是一种珍贵的无形资产。例如，北京的琉璃厂从清朝顺治年间开始形成书商云集的"京都雅游之所"，时至今日，这里仍然保持着国内艺术品交易中心之一的地位，拥有荣宝斋、中国书店等老字号品牌企业，集中了大批经营古旧书籍、文玩古董、碑帖字画、文房四宝、篆刻用品的商户，每天吸引大量国内外游客前来观光和购物，足见区域知名度在繁荣艺术品交易方面起到的重要作用。

区域知名度作为地域内企业集体形象的突出体现，更容易在社会范围形成对该地区某行业较高的肯定与美誉。区域知名度是产业聚集发展的必然产物，在产业聚集的发展初期，优势效益提升明显；产业聚集发展到一定阶段，优势效益的提升会更加显著，区域的品牌效应开始显现，加强聚集区的整体宣传力度，提升区域品牌就势在必行了。政府的文化部门作为产业发展战略决策者也逐渐意识到打造产业聚集区综合品牌形象的重要意义，近年北京、上海、杭州等城市中文化创意产业园区社会影响力的迅速扩大，充分证明了产业聚集对提高行业知名度的巨大作用。《北京市文化创意产业聚集区发展研究报告》课题组 2009 年对北京市 21 个创意产业聚集区知名度的调查显示，潘家园古玩艺术品交易园区、798 艺术区在所有产业区中排名前两位，显示了突出的社会知名度。

4.2.5 产业聚集的创新优势

今天的竞争中，只有通过不断创新才能取得长期发展的优势，但只有在资源优越、工作高效、收益丰厚的系统中，人的创造能力才得以充分发挥，创新的优势才会突出显现出来，产业聚集恰好为个人与企业的创新活动提供了一个良好的平台。其优势首先体现在创新的环境方面。环境优势又包括内部生产、市场、联络、人才、知识储备等诸多因素。聚集区内部拥有大批生产部门，生产能力强大，区域品牌的优势也使其产品容易受到国内外市场的青睐。有些产业区经过多年探索已经形成了竞争力较强的特色产品，例如，深圳大芬村生产的装饰性油画以物美价廉的优势远销欧美及东南亚地区；北京 798 艺术区则以其当代艺术品创作方面的特色享誉海外。生产与市场等环境优势带来了丰厚利润，同时激发出企业不断创新的动力；相反如果生产萎缩，销售停滞，企业自然也无暇顾及在创新领域的探索。

其次是聚集区内部的核心企业优势。产业聚集区中至少要有一类推

动商业发展的核心部门，以及为其提供帮助与支持的服务性行业。服务行业是核心行业生存的土壤，包括媒体、咨询、人员培训、餐饮业、管理、房地产、交通、物流等。核心部门则是产业区发展的动力，带动服务性行业的增长，每个产业聚集区都会拥有若干核心部门的企业，它为服务性行业发展创造有利条件的同时形成趋向性的整体优势，开创产业区的繁荣局面。例如在798这类艺术区中，核心部门是艺术家工作室和画廊，其次才是随之发展的艺术中心、展示公司、设计公司、艺术书店等。核心部门的变化决定产业的兴衰，如果房租等成本持续上升，核心部门就会逐渐丧失竞争的优势，工作室和画廊搬离艺术区，导致产业的迁移，服务性行业也会随之衰亡。

第三是信息沟通的创新优势。信息交流的渠道分为正式交流与非正式交流两种，前者包括阅读书刊、媒体调查、研讨会等方式；非正式交流一般指闲谈、走访、集会等。对于艺术创作来说，非正式交流是一种重要的灵感来源。熟悉的环境为艺术家的交流创造了方便的条件，人们在一起生活和居住，交流感想与经验。同行间具有类似的知识背景与工作经验，加上社会网络的支撑，非正式交流使信息的传播远快于其他地区，从而形成艺术区内部知识创新的重要优势。

4.3 主要产业聚集区

近年随着艺术品市场的发展，针对市场的创作活动的活跃使产业的聚集效应在全国各地逐渐显现出来，下面简要介绍了一些分布于全国各地的以当代艺术品生产与交易为主要导向的产业聚集区，它们中的少数已经具有一定的历史积淀，形成了相当的规模与社会影响，受到政府的认定与政策的扶植；但其余大部分还处于逐渐生成的阶段，大都是由于艺术家及画廊对这些地域的资源环境产生了一致的认同感，自发迁移并形成聚集的效应。

4.3.1 北京地区

北京地区的产业聚集区主要有798艺术区、环铁艺术区、草场地艺术区、观音堂文化大道、宋庄艺术区、上苑艺术区等。北京具有中国政治、

中国内地主要艺术品产业聚集区分布图

经济、文化中心的特殊条件,在促进艺术品产业发展方面已经形成了毋庸置疑的优势地位。

草场地艺术区

草场地艺术区位于北京东郊草场地村,是距798最近的分支区域,它的出现的稍晚于798,其优越的地理优势与相对低廉的租金成本吸引相当数量的知名画廊与艺术家居住。相对于798的商业繁荣,草场地及其周边体现出更加浓郁的生活气息,而并非刻意陈述当下的艺术现状,区内的建筑多为后期依势自行设计建造,风格品位独特,艺术家工作室、艺术空间、画廊与百姓生活混居的地段有其独具魅力的叙事结构,吸引众多艺术爱好者不辞劳顿,慕名而来。

早期迁移至此的有三尚、站台中国、三影堂、U空间、艾未未艺术工作室及后续前来的前波画廊、香格纳画廊、现在画廊等。除此之外,这里也聚集着一些其他领域的艺术家,如吴文光别具特色的草场地工作站更是为一些纪录片工作者甚至农民提供了施展艺术才华的领地。

环铁艺术区

环铁艺术区位于朝阳区大山子环形铁道旁,占地500余亩,距798仅一公里之遥,并且处于798、宋庄、索家村、草场地等艺术区的枢纽中心位置,其在地理位置及周边设施上都有着独特优势,吸引诸多艺术家安营于此。

环铁艺术区拥有正规的企业运营地产所有权，其安全性完全具备法律保障。艺术区的空间规划方面充分体现了无噪声与无高层建筑视觉污染的宜居型设计理念，同时，又恰好位于北京市博物馆群建设规划带之中，周边现有电影博物馆、中国铁路博物馆、航天模型博物馆及即将投资兴建的航空航天博物馆，使艺术区能够与周边展览环境形成良好的互补与配套效应。

环铁时代美术馆

艺术区目前已有 200 余名艺术家，多家艺术机构、画廊、杂志社入驻，逐渐形成了集艺术创作、作品展示、媒体推广等功能于一体的符合国际化标准的艺术社区。核心位置的环铁时代美术馆于 2006 年建成，以中国当代艺术品的展览展示、收藏与推广为基础，致力于文化产业的引导、交流、教育、开发，积极探索适合当代中国民营美术馆的发展模式与企业文化。学术宗旨方面，本着"打造中国当代艺术学术后院"的理念，关注中国当代艺术的现实发展，积极投身于推动中国当代艺术发展的事业之中，以其独特的建筑设计，兼容并包的学术视野、国际化的交流平台，规范化的运营机制吸引众多艺术家、收藏家与投资者的参与，共同营造具有自身特色的学术型艺术区。美术馆已经启动了学术后院的系列讲座，旨在从学术角度梳理当代美术的发展脉络，旗下专业媒体《艺术状态》杂志也以其学术性在美术界产生了一定影响。

艺术区的二期规划业已完成，预计在 3 年内建设完成，届时随着配套设施的完善、国际艺术家与艺术机构的入驻，将发展成为当代艺术的国际交流中心及创作基地。

宋庄艺术区

宋庄原创艺术与卡通原创产业聚集区位于北京市通州区宋庄镇，是中国最大的原创艺术家聚集地。从 1993 年开始陆续有艺术家搬到宋庄租房。1995 年 10 月，北京圆明园画家村解散后，部分艺术家搬迁到宋庄。近年来艺术家迁入宋庄呈上升趋势，到 2006 年规模已经达到 1000 人左右，宋庄开始被称为"画家村"，成为中国最大的一个原创艺术家的聚居群落。由原来的单纯由艺术家居住，逐渐发展成为艺术家、画廊、批评家和经纪人等共同形成的艺术聚集区。经过 16 年的发展，形成了一个产值 3 亿元以上，集

艺术品产业的旗帜——宋庄

现代艺术作品创作、展示、交易与服务为一体的综合型艺术区。2006年，中国最大的动漫企业三辰卡通集团北京总部和制作基地正式入驻宋庄，标志着宋庄迎来了文化创意产业的新阶段。

观音堂文化大道

北京观音堂文化大道位于北京市朝阳区王四营乡，创建于2005年，一期工程于2006年6月正式开街，逐步发展成为以油画艺术为主的当代艺术品经营区，成功地引进了国内外高品位、有实力的50多家画廊入驻。二期于2007年8月竣工，整体规划为以油画、国画、艺术品鉴赏、美术馆等为主的艺术综合交易区。区内配套设施十分完善，设有适合中西方不同文化特点的公共艺术区、360度全景观公共艺术区展厅等，适合举办中小型拍卖、艺术展、酒会等艺术活动，使之与画廊一起构建优越的文化交流环境。

观音堂文化大道集中了海内外众多精英画廊，汇聚了当代实力派艺术家的精品力作，旨在打造中国画廊业集成经营及管理的精良品牌，成为收藏家、艺术品投资者聚焦的新视点，并着力于提升大众的艺术欣赏眼光和水准，以形成健康的艺术品消费观念。同时，文化大道的管理者力求通过这一国际化的艺术平台，在艺术家群体、画廊和经纪人、基金会和博物馆，以及消费群体之间形成一个有机的、互动的艺术生态圈，一个完整的艺术品产业链，带动区域经济的发展，并为整个艺术品市场的良性循环和有序发展最大限度地发挥功能效应。

上苑艺术区

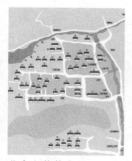

北京上苑艺术区

上苑艺术区地处北京市昌平区，北倚燕山，距奥运村约30公里。上苑地区历史文化传统悠久，曾被册封为皇家园林，并赐上苑和下苑两处地名。20世纪90年代末这里逐渐形成艺术家的聚集群落，最初只限于上苑和下苑两村，而后散落到周围的秦屯、东新城和西新城等村，后因上苑艺术馆的兴建，开始使上苑艺术区的范围扩大了。

位于中心位置的上苑村集中居住着汪建中等优秀的当代艺术家，除每年的"艺术家工作室开放展"外，2003年起，各艺术家工作室每天都会定时对游人开放。上苑与宋庄最大的区别在于这里集中的主要是"学院派"，大都是已经成名的画家和艺术家，以中央美院的教授居多。他们一般不对外宣传，都是关起门来搞创作，这里的环境远离闹市，艺术家们可以置身大自然的怀抱，感受生活的闲适与自由，品味和陶醉于艺术的境界之中，古之隐居田园山野，并寄情于此的文人墨客也不过如此。

上苑艺术馆是艺术家们自主投资共同建设的一个集创作、展示与生

活的艺术空间，同时还是一件凝聚中国当代优秀建筑设计师的智慧而创造的极具原创性与先锋性的建筑艺术作品。艺术馆2000年开始组织策划、寻找馆址，从图纸设计到动工建设历时7年，现已开放，并陆续举办了多起画展及艺术家联谊活动。管理采用民主自治的管理模式，设艺术、建筑和物业三个管理委员会，其成员均由上苑艺术家自己组成。

4.3.2 长江三角洲地区

长江三角洲地区的艺术区主要有上海的莫干山艺术区，杭州的凤山艺术空间、LOFT49创意产业园、A8艺术公社、"唐尚433"艺术区等。相对而言，北京的艺术区主要偏重于纯粹当代艺术的创作，上海和杭州的艺术区则将美术创作、画廊、平面设计、建筑设计、服装设计等视觉艺术领域有机地结合在一起。

莫干山艺术区

莫干山艺术区位于上海市苏州河南的莫干山路50号，占地面积35.45亩，原是上海春明粗纺厂旧址，拥有自20世纪30年代以后各历史时期的工业建筑41000平方米。2002年被上海市经委命名为"上海春明都市型工业园区"，2004年更名为"春明艺术产业园"，2005年4月挂牌成为经政府肯定的上海创意产业聚集区之一，命名为"M50创意园"。

莫干山艺术区

园区几年间引进了包括英国、法国、意大利、瑞士、以色列、加拿大、挪威、中国香港在内的17个国家和地区及国内十多个省市的130余位艺术家及画廊、平面设计、建筑师事务所、影视制作、环境艺术设计、首饰设计等艺术组织进驻，其中由瑞士人劳伦斯·何浦林（Lorenz Helbling）创办的香格纳画廊和由意大利人乐大豆（Davide Quadrio）创办的比翼艺术中心都是目前国内最优秀的画廊，并在国际艺术界享有较高的声誉。

艺术家及创意设计机构的入驻营造了苏州河沿岸浓厚的文化气息，至今成功举办了2005上海国际服装文化节、2005时尚之夜、Creative M50、法国工商会、中国传统节日乙酉中秋论坛、宝马车展、诺基亚及西门子产品推广等一系列时尚艺术活动，使之成为苏州河边独特的人文景观，成为上海时尚文化的新地标，吸引众多的国内外游客慕名而来，"M50"未来将吸引更多的创意大师入驻，努力打造出一个国际化的创意产业园区。

凤山艺术空间

凤山艺术空间位于杭州市凤山路二商场9号,原是杭州华商和卷烟厂的老仓库。凤山艺术空间自2004年起形成,是一处由多位艺术家工作室组成的艺术社区,从最初的金阳平、谢海、朱珺、杨参军、孙景刚等到现在的陈海燕、王赞、管怀宾等共计20多位知名艺术家在此生活和从事艺术创作。凤山艺术空间有别于杭州其他文化产业创意园,没有商业的喧嚣,没有世态的浮躁,更多的是一种日常的状态,一份纯粹的艺术。很多艺术家只是为了艺术而选择这里,有空时来这里画画、搞创作,只是在闲暇做一些他们想做的事情,仅此而已。

Loft49创意产业园

Loft49是杭州著名的艺术聚集地,占地面积52亩,是浙江第一个Loft创意社区。其前身是闲置的杭州蓝孔雀化学纤维有限公司的锦纶分厂厂房,老厂房的高空间优势,废旧的机器设备及残破的楼梯、管道等让艺术家们看中了这个空间效果,于是,艺术家与设计师们结合其特点创造了一个充满个性、富有感染力的创意型产业聚集地。

美国DI设计库中国公司首席代表杜雨波第一个选择在Loft49落户,并将公司搬到至此地。目前这里还聚集有各类艺术与设计公司,包括视觉设计产业、工业设计、室内装饰设计、服装设计、商业摄影、艺术家工作室等,如室内设计师孙云的"内建筑"、摄影师潘杰的"光彩空间"、陶艺师戴雨淳的"雨窑陶艺"、中国美院画家常青的画廊等一些艺术机构。

A8艺术公社

A8艺术公社位于杭州市拱墅区八丈井西路28号,"A"代表"ART","8"取自门牌号。其前身为八丈井工业园区,是一个由行政楼、大长棚、食堂和停车场等建筑组成的厂区,建筑总面积达2.5万多平方米,"A8艺术公社"是继"Loft49"与"唐尚433"之后,杭州又一个以Loft经济为创业模式的规模化艺术品产业园区,以Loft表现手法,利用原有旧貌和构件,对厂房进行改造、装饰,引入各类艺术机构、品牌设计、广告策划、商业摄影、雕塑绘画等创意领域的品牌实力企业,全力打造雅俗共赏、文化与商业紧密结合的社区。目前杭州易象设计工作室、"行者"画室等艺术机构已经入驻,社区还将联合中国美院等艺术院校,开辟一个"设计工厂",作为师生教学实习基地与创意产业人才培训基地。

4.3.3 珠江三角洲地区

大芬油画村

大芬油画村

大芬村是深圳市龙岗区布吉街道下辖的一个村民小组,占地0.4平方公里,原住居民300多人。1989年,香港画商黄江来到大芬,租用民房招募学生和画工进行油画的创作、临摹、收集和批量转销,由此将这一特殊的产业带进了大芬村。随着越来越多的画家、画工进驻大芬村,"大芬油画"成了国内外知名的文化品牌。截至2008年5月,大芬油画村共有以经营油画为主的各类门店近800家,居住在大芬村内的画家、画工5000多人。大芬油画村以原创油画及复制艺术品加工为主,附带国画、书法、工艺品、雕刻及画框、颜料等配套产业的经营,形成了以大芬村为中心,辐射闽、粤、湘、赣及港、澳地区的油画产业圈。1998年开始,区、镇两级政府开始对大芬油画村进行环境改造,对市场进行规范和引导,同时加大了宣传力度,将大芬油画村作为独特的艺术品产业品牌进行打造。大芬油画村相继被文化部、中国美术家协会、文化部文化产业司、中国创意产业年度大奖评选活动组委会等单位命名、授牌为国家"文化产业示范基地"、"文化(美术)产业示范基地"、"2006中国最佳创意产业园区"等称号。

Loft345 艺术区

Loft345位于广州市海珠区前桂大街晓港花苑19号,于2002年成立,这里是30多位广州美院教师的工作室所在地,经常举办绘画作品展、摄影展、乐队表演等艺术活动。

4.3.4 成渝地区

坦克库艺术中心

2005年,位于重庆黄桷坪正街的四川美术学院正式推出了"坦克库艺术中心"计划。中心占地12596平方米,这里曾是重庆空压厂的仓库,停放军用坦克,2000年12月四川美术学院花费720万元买下了这片仓库,将其改造成艺术家的工作室。艺术区是一个集艺术家工作室和艺术中心为一体的公共艺术机构。包括大约50间艺术家工作室、700多平方米的综合展厅、350平方米的学术活动厅、200平方米的多媒体展示厅,以及驻留艺术家公寓等。中心将工作室提供给卓有成绩的职业艺术家和

重庆坦克库艺术中心

具有实验精神的青年艺术家,并设有与国际相同机构进行艺术家交换的驻留专项;工作室和驻留艺术家申请项目于每年春季启动。

坦克库艺术中心是由四川美术学院提供基础资源创建的、独立核算的非营利性艺术机构,接受社会各界的资助,并建立了相应的会员制度。中心从各项活动中获得的收入全部用于自身建设和发展,毫不保留地反馈给服务目标——艺术家。四川美术学院试图通过坦克库艺术区的运作打造一个既国际化,又具本土特征的艺术实验现场。艺术区的运营和管理制度大量参照了国际化的经验,如纯粹的学术性、非营利模式、低价租金、统一管理服务、部分奖学金制度、有计划的国际交流等;而其本土特征则包括没有基金会的经济后援,靠自身营运来保持收支平衡,既由体制提供基础设施,又采用非体制性评审制度等。

坦克库艺术区作为西部最大的当代艺术基地引起了艺术界及社会各界的广泛关注,全国乃至世界的艺术家、批评家、收藏家、策展人、经纪人、画廊经营者、艺术机构管理者、媒体记者、基金会代表、政府官员及艺术爱好者纷至沓来,不但使外界找到了与艺术家的合作机会,也为艺术家们创造了极为广阔的发展空间。借助四川美术学院的强大实力和在当代艺术界的影响,中心陆续开展了中法文化节、艺术家开放日、当代艺术影像展示周、国际艺术家交流、艺术家群展及个展等诸多艺术活动,初步搭建起多元开放、兼容并包的国际化当代艺术平台。

蓝顶艺术区

蓝顶艺术区位于成都市武侯区簇桥天艺村。2003年8月,周春芽、郭伟、赵能智、杨冕4位画家找到机场路旁一排闲置的厂房,将其改造为绘画工作室,因厂房是铁皮蓝顶所以命名"蓝顶艺术中心"。这里迅速发展成为成都乃至西部的当代艺术磁场,罗发辉、舒昊、何多苓等艺术家纷纷前来,甚至北京宋庄的苏茂源也被吸引入驻。艺术区的规模也从最初4位艺术家租用的A区,扩展出B区、C区、E区,如今已有近50位艺术家进驻蓝顶,与此同时,国内外著名艺术批评家、美术馆馆长、策展人、艺术经纪人、画廊老板、画商等也纷纷前来洽谈业务,使其成为当代中国最为著名的艺术家聚集区之一。

人员数量的不断扩大迫使艺术中心开始了自己的扩张计划,新蓝顶艺术中心将建在荷塘月色共40亩的二号坡地上,赵能智、周春芽、郭伟、何多苓、杨冕等艺术家将进驻新蓝顶。这里计划修建15幢别墅建筑,满足14位画家的工作需要,还专门设置了一栋展示和接待别墅。1号别墅将设计成小型美术馆,长期向公众开放,展出成都籍和曾在成都生活的

艺术家的作品，使其成为市民与外地游客了解成都当代艺术的窗口。通往新蓝顶的道路两旁将放上当代艺术作品，周春芽的《绿狗》装置可能就放在这条艺术大道上。也许很多人还不知道蓝顶，当他们被路边的装置作品吸引，按图索骥就可以找到它，说不定从此爱上蓝顶，爱上当代艺术。

案例研究
798艺术区调研报告

余 丁

798作为中国艺术领域里的一个重要品牌，作为一个文化创意产业园，在文化产业发展和艺术品市场繁荣的背景下，越来越受到关注。下面我们通过798的历史、调研分析798的现状、798这两年在国际以及国内的影响、798内部产业结构及其发展变化等有关问题，从多个角度来考察798的状况。

798艺术区的历史发展

"798艺术区"这个从早期几乎要废弃的工厂发展到现在，经历了萌芽期（1997～2001年）、起步期（2002～2003年）和发展期（2004年至今）三个阶段，到目前已拥有200多个艺术家工作室，是北京自发形成的艺术群落中条件最好的，在国际上的知名度也越来越高。它已成为国内外旅游者游览北京的一个重要景点，北京市政府认定的文化创意产业聚集区之一，也是一个文化产业的经典案例。

1. 艺术区的前身作为一个工业厂区存在

这一区域位于北京市朝阳区酒仙桥路2-4号院，798只是对这个区域约定俗成的简称。798艺术区的地址原是新中国"一五"期间建设的"北京华北无线电联合器材厂"，即718联合厂。718联合厂筹建于1951年，1954年开工，1957年竣工投产，由周恩来总理亲自批准，前苏联政府援建，建设资金来源于前德意志民主共和国对苏联的战争赔款，建设总面积为116.19万平方米。这个以生产无线电零部件为主的原国营军工联合厂，承担过中国第一颗原子弹的重要零部件的生产和制造任务。1964年4月，四机部撤销718联合厂建制，成立部直属的706厂、707厂、

718厂、797厂、798厂及751厂。

这个区域的空间特色：厂区规划合理、对称，平面布局宏伟。建筑由前德意志民主共和国设计和建造，明显秉承了德国"包豪斯"的设计风格，风格简练、朴实，讲求实用。工厂从建成到20世纪80年代末，经历了计划经济年代，有过很辉煌的历史，但是从80年代后期开始，随着改革开放的大潮，该厂也像许多其他国营企业一样开始告别了往日的辉煌，陷于困境、没落、衰败。职工人数也由原来的2万多人，精简至不到4000人，工人纷纷下岗、分流。大片厂房车间长期处于闲置状态，逐渐地荒寂了。

798艺术区的入口

在改革的背景下，我们看到798作为传统制造业的身份已经无法适应新的发展，而怎样将这些已经没落的传统制造业区域变成有创新性的产业？在这个新的时代，在创新要求下，"文化"润物细无声地融入其中，扮演了一个新型的文化产业的角色，一切都是在不自觉的过程中发生的。

2．798真正成为艺术区及其发展过程

1）萌芽期：798在声名鹊起中，首先经历了一个自发的形成过程。

时间：1997～2001年

事件：中央美术学院在过渡期中搬迁此地

2000年12月，原700厂、706厂、707厂、718厂、797厂、798厂等六家单位整合重组为北京七星华电科技集团有限责任公司。由于对原六厂资产进行了重新整合，一部分房产闲置了下来。为了使这部分房产得到充分利用，七星集团将这些厂房陆续进行了出租。798工厂所以能成为艺术区，与中央美术学院搬迁过渡有直接的关系。

中央美术学院从1995年迁出王府井原址，到2001年迁入望京花家地新校址，其间在大山子北京电子器件二厂有过6年的过渡期，这个时期曾被称为美院的"二厂时代"。中央美术学院雕塑系教授隋建国为便于进行大型雕塑创作，租用了798工厂荒废了的闲置车间，成为第一个利用其现有空间的艺术家。由于原有厂房的建筑有高大的空间、自然的采光、原始的情趣等特点，非常适合于艺术创作、加工，当时租金相对低廉，地理位置又与中央美术学院邻近，吸引了大批的艺术家聚集此地，他们开始租厂房建造自己的艺术工作室。

2）起步期：初露艺术产业的端倪。

时间：2002～2003年

事件：艺术家最初的入驻

2002年前后，是艺术家进驻的高峰时段。2002年2月，美国人罗

伯特租下了这里120平方米的回民食堂，改造成前店后公司的模样。罗伯特是做中国艺术网站的，一些经常与他交往的人也先后看中了这里宽敞的空间和低廉的租金，纷纷租下一些厂房作为工作室或展示空间。黄锐、贾涤非、于凡、喻高、陈羚羊、刘野、孙橙宇等艺术家纷纷进入，创建自己的艺术工作室，推动了艺术区在短时间内的迅速形成。

我们看到入驻行为最初是和废弃厂房的廉价分不开的。厂房的空间改造后，利于作画，而且在当时应该算是价格低廉，适合艺术家的生存状态。这里经济因素占到很重要的一部分。在这个廉价的厂房背后，艺术家通过举办活动增强了地区的凝聚力，使它初步具有了品牌效应。2003年4月，徐勇和艺术家黄锐发起以"再造798"为主题的当代艺术展，可以说是这段起步期中的高潮。

"再造798"展览海报

798内所有艺术空间，都在同一天对外开放。"一天之内来了上千人，是北京当代艺术活动从来没有过的规模"。随之而来的"非典"时期，以抗击非典为主题的"蓝天不设防"艺术展在此举办；当年9月，名为"左手与右手"的中德文化艺术展开幕，一年中举办3次大型展览，798的先锋艺术名声一下子叫响了。

3) 发展期：艺术机构的入驻带动了相关产业的入驻。

时间：2004年至今

事件：画廊入驻；尤伦斯美术馆入驻；媒体、餐饮的发展

2004年至今，4年的发展过程中，798完成了不自觉的产业链调整。通过知名度的提升、其区域的品牌效应的增强，吸引了更多艺术机构如画廊到美术馆的进入。并且随着这些机构的入驻，相关服务业也发展了起来。

工作室与艺术机构入驻之后，接踵而至的就是各种商业画廊，比如2002年的"东京艺术工程"、2004年的"德国空白空间"画廊。2005年之后剧烈膨胀，国外画廊纷纷入驻，2005年9月，基金会主任费大为代表尤伦斯艺术基金会租下5000平方米的空间，成为798艺术区内最大面积的租户。2006年，最早进驻北京的外资画廊之一的红门画廊在798开设分店。国内的画廊也迅速增多，画廊和艺术家工作室的数量突破了三位数。

2007年11月2日，尤伦斯的开幕可以算作是这个过程的高潮事件。尤伦斯当代艺术中心（UCCA）是第一座在中国建造的独立的非营利性当代艺术中心，占地面积6500平方米。通过前馆长费大为的介绍我们得知：尤伦斯当代艺术中心的主旨是为了提升当代艺术的活力，并促进艺术和现实的对话、中国和国际间当代艺术的对话、艺术和其他领域的对话、

第4章 艺术品产业聚集 > 63

专业和大众的对话。

从 2005 年的最初租下此空间到 2007 年开幕，博物馆性质机构的入驻可以算作这个产业链完成的一个过程。而尤伦斯非营利性的美术馆性质，除了其学术意义外，这一机构本身的性质，选择 798——这个中国当代艺术最重要的发生地，完成了 798 产业结构的完整，这点也是非常有影响力的。798 艺术区已成为一个独特而且具有生命力的当代艺术文化集中地、一个呈现最前端化的中国当代艺术的主要地区，是文化产业中"公共体系"的一个重要组成部分。

798 对画廊等艺术机构来说是富有吸引力的，同时，各种服务业、文化娱乐业也相继出现了，如餐饮、酒吧、服饰饰品店等争奇斗艳，日见红火，并有继续增长的趋势。

3．从房租变化看 798 的发展

1）发展

通过上面的时间脉络，我们看到这个产业链内部完成的过程。在空间上，我们可以通过房租的变化，来考察 798 这个品牌的增长情况。

八九年前最早一批雕塑家进驻时，这些废弃或闲置的厂房，每平方米租金只有 0.2 元。

2001 年，徐勇入驻的时候，"时态空间"的租金是 0.6 元／平方米／天。

2002 年，隋建国、刘索拉等人在此创建工作室并形成示范效应，加上美国人罗伯特·伯纳欧在圈内的推荐，艺术家们开始成批进驻时，"现代书店"罗伯特租下一个回民食堂，租金是 0.65 元／平方米／天。

2003 年 4 月，艺术区初步成型，组成了画廊、艺术基金会、出版传媒、设计广告、时尚品牌、咖啡店、餐馆、酒吧等 38 家机构和 46 个艺术家工作室。798 物业因此项创收荣获七星集团的"年度贡献奖"，此时的租金已小幅度升至每平方米 0.7～0.8 元。但因为同年的"非典"，上涨幅度并不明显。

2005 年，第一批入驻厂区的艺术家大多合约期满，续租时，租金涨到了 1.5 元／平方米／天；据 2005 年 3 月的不完全统计，在进入 798 艺术区的 103 家机构中，主要包含创作展示和交流类、设计类两大类，其中属于艺术创作、展示和交流的有 59 家，占全部机构的 57.3%，设计类有 29 家，占全部机构的 28% 以上。

2006 年，七星集团物业表示，房租在 2 元／平方米左右。但是经过几次转租，部分厂房的租价已经达到每平方米 4、5 元。据 2006 年底不完全统计，此时的 798 艺术区有画廊和艺术中心 71 个，工作室和画

> 设计类机构包括空间设计、广告设计、家居家具设计和服装与形象设计。

室 60 个，设计工作室 18 个，以画廊为主的各种文化创意企业近 150 家。

2007 年，在 798 地区出现了二手房东，房租平均底价已经涨到了每天每平方米 4～6 元。现在 798 厂已经容纳了 354 家文化创意产业机构，其中画廊、工作室等交流、展示类机构已经超过了 231 家。到目前为止，798 艺术区的占地面积有 30 万平方米，建筑面积是 23 万平方米，其中用于文化创意产业的有 10 万平方米，还有 12.5 万多平方米的面积用于 798 厂区日常的生产。这个数字还在不断地扩大。房租涨幅情况如图：

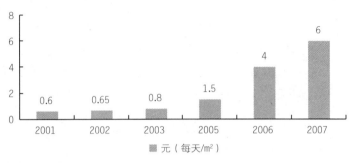

798 艺术区的房租变化

这个房租上涨的背后，是不断提升的人气，到 798 观光的游客人数更是不断攀升：2004 年，45 万人；2006 年，达到 100 万人；2007 年超过 150 万人。

2）房租飞涨带来的负担

艺术家虽然起了 798 地区发展的领头作用，但是 2004 年以后艺术机构的发展、房租的飙升，带来了对艺术家作为创作为主的工作室的打扰。在这种情况下，有部分工作室变成卖画场所，变成画家自产自销带有画廊性质的机构。一些观点认为"在渡过工厂与艺术家之间矛盾与分歧期后，又面临房租涨得太快，将变成以艺术为包装、以商业为实质场所的潜在危机"。不仅是艺术家，非营利机构也面临这样的问题。2008 年 3 月 1 日，尤伦斯的人事动荡，可见一斑。法国人杰亨·尚斯 (Jerome Sans) 走马上任，接替以学术为主导的费大为出任尤伦斯当代艺术中心馆长一职。据 UCCA 新闻发言人郑雅恩介绍说，UCCA 新馆长杰亨·尚斯对旅居海外的中国艺术家、批评家的工作非常了解，曾在亚洲一些艺术博览会担任策展人，杰亨·尚斯拥有的海外背景和业内广泛的人脉资源，对于 UCCA 开拓市场的下一步大有裨益。也为其进一步拓展了资金来源。随着 798 地价的飞涨，艺术机构面临着运营成本逐渐提高的压力。

通过案例调查对798艺术区的现状分析

从以上，我们看到798艺术区的历史状况和这几年的发展。其规模不断扩大，机构逐渐增多，同时地价不断上涨。那么798艺术区的魅力到底何在？它里面在以什么样的艺术吸引着观众呢？我们对200多家艺术机构进行了分类、抽样，以其中20家为案例，作了调查，从内部了解798艺术区的现状。

1. 798艺术区画廊代理的艺术家情况

通过画廊所代理的艺术家，可以定位一个画廊的基本艺术风格，画廊自身的标准等，我们不妨先看看798艺术区后面的那些艺术家们。

1）艺术家的地域组成

调查组走访了20家画廊，收集了177份代理艺术家调查样本，从中我们可以看出活跃在798的艺术家究竟从哪里来。

调查表1：艺术家的地域组成

样本总数	177人
中国艺术家数量	136人
欧洲艺术家数量	29人
亚洲其他地区艺术家数量	9人
北美艺术家数量	2人
其他地区艺术家数量	1人

从调查表1中我们可以看出，798画廊代理的绝大多数还是中国本土的艺术家。可以说798为中国本土的艺术家搭建了一个展示的平台，很多艺术家在国立美术馆之外有了一个可以展出自己艺术品的场所，以便让更多的人看到他们的作品。

2007年 北京东京艺术工程"什么是物派展"

同时，我们也应该注意到798代理外国艺术家，这些外国的艺术家很大一部分来自于欧洲和亚洲。我们发现除本土艺术家之外，来自日本和韩国的艺术家占有数量上的优势，有一些韩国和日本投资的画廊也会有意识地介绍他们本地艺术流派到中国来，例如东京画廊就曾经举办过"什么是物派"的展览，成为向中国公众介绍日本物派的较早的一个艺术机构之一。

相比较以前画廊专门代理中国的艺术家来说，现在的画廊更加国际化，在一定程度上担当了文化交流的重要角色。

2）艺术家的年龄组成

从调查表 2 中我们可以看出，798 艺术区艺术家群体主要以出生在 20 世纪五六十年代的中青年艺术家为主，因此，798 艺术区的艺术风貌代表了一部分中青年艺术家的艺术倾向。这代艺术家的作品以油画、雕塑为主，传统的中国山水比较少见。而且这些艺术家亲身经历了改革开放的转折时期，他们承受了社会转型带来的一些压力，作品更加关注他们的生活，具有一种批判的意识。如隋建国的作品，隋建国出生于 1965 年，主要的创作方向是当代的雕塑艺术品，现任中央美术学院教授。

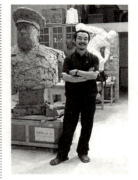

隋建国与他的雕塑作品

调查表 2：艺术家的年龄组成

样本总数	177 人
80 后艺术家	11 人
70 后艺术家	54 人
60 后艺术家	64 人
50 后艺术家	39 人
50 前艺术家	9 人

在 798 艺术区还活跃着一批 80 后的最年轻的艺术家，他们为艺术区带来了生机和活力。作为 80 后的艺术家，往往是刚刚踏出校门不久，这个时候一步跨入国立美术馆的门槛尚待时日，而 798 的画廊不太高的门槛与高效、灵活且比较低价的运营方式，让刚刚步入社会、希望从事艺术的年轻艺术家们有一个展示自己的舞台。如 80 后艺术家刘宝亮，他 2004 年的作品《头像、胸像、人体》获中央美术学院年度优秀作品三等奖，2005 年《等大女人体》获中央美术学院年度优秀作品一等奖，他目前被 798 艺术区的陈绫惠艺术空间与北京艺术 110 两家画廊同时代理。

3) 798 艺术区艺术种类分配比例

在 798 艺术区中传统的绘画艺术仍占有主导地位，但很多新兴美术种类也在此发生发展，如摄影、装置、表演艺术等，新的艺术种类丰富了创作手法，也带来了新的艺术契机。新的创作媒介需要经受时间的考验，需要经历观众逐渐认可接受的一个阶段。

调查表 3 中可以看出 798 画廊主要代理的仍然是架上绘画作品，我们还可以了解到架上绘画中以油画为主，画廊代理油画作品不仅反映了油画市场的成熟，也是国人对油画艺术认可的标志。

调查表 3：798 艺术区艺术种类分配比例

样本总数	177 人
绘画艺术家	105 人
雕塑艺术家	14 人
装置艺术家	35 人
摄影艺术家	20 人
其他艺术家	3 人

通过调查 798 画廊代理艺术家的年龄组成可以分析出以代理油画为主的格局也许有以下几点原因：①它和我国的艺术教育体系联系密切。中青年艺术家接受艺术教育时正值 20 世纪 80 年代中国改革开放时期，油画作为与西方沟通的主要艺术语言，是中青年艺术家学习时的主要方向。②油画是现代家庭偏爱的艺术形式，画廊作为营利性机构需要迎合市场的需求。③拍卖市场中油画尤其是当代艺术成为市场的主要卖点，影响到画廊一级市场的运作。798 艺术区有很好的接纳新事物的能力，除了传统架上艺术，同时也经营摄影和装置作品。798 艺术区有专门经营摄影艺术品的画廊，如百年印象画廊主攻方向就是摄影作品。装置作品也是受 798 艺术区画廊欢迎的作品形式，798 画廊会着力推出中国的装置艺术家，让他们更加为人所知，同时画廊也可以提高知名度并获得利润，如北京大学朱青生教授就曾在 798 物波空间做过装置艺术。

2．798 艺术区展览的特点

1) 798 画廊展览的性质、规模、花费

要了解 798，除了看画廊代理的艺术家，还要通过看 798 举办的展览规模，展览的主题，参展艺术家的选取，来定位一个画廊的运营方向和方式。

通过调查表 4 可以看出 798 艺术区的展览主要是以中国艺术家的展览为主，中国艺术家的展览与外国艺术家展览的比例在 6∶1。

调查表 4：798 艺术区展览情况

样本总数	140 场
中国展览	119 场
外国展览	21 场

调查表 5 显示的展览花费可以看出，两种类型的展览占了展览总数的近一半：一种是在 3 万元左右的展览，另外一种是 20 万元以上的展

览。小额费用展览中主要以日常展览居多，这一类展览是在画廊的日常运营中将艺术品放置在画廊中以利于来往人们的欣赏，一般较少做宣传。20万元以上的展览主要是画廊为在某一特殊时期，推出自己代理的新人，希望引起社会的关注，因此需要着力打造的一个展览。一般画廊会在一年中举办一到两次这样的展览。

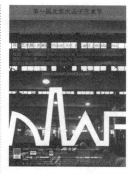

第一届大山子艺术界"光、音／光阴"表演的海报

调查表5：798展览花费

样本总数	16场
3万元以下	6场
3～10万元	2场
10～20万元	1场
20万元以上	7场

画廊每年的展览总数约为10场，调查显示画廊展览费用每年集中在两个层次，一个是每年花费30万元左右的画廊，一个是每年花费200万元以上的画廊。按照画廊业这两年良好的市场利润约30%计算，可推算出798地区的每家画廊营业所得40万元左右为一个层次，260万元以上为一个层次。

2）画廊的出资

画廊的资金来源对于画廊本身有重大的影响，往往在投入资金之前投资方就会对于资金的使用有所规划。

从调查表6可以看出，798艺术区的主要资金来源是境外资金，占调查对象的一半，其次是我国港澳台地区资金，最后才是中国内地的资金。近年来，特别是中国经济加速发展，北京798艺术区在国际上越来越引人注目，良好的投资环境、丰富的艺术家资源都吸引着外来资金的加入。外来资金的注入加快了798艺术区的发展成熟，但同时也是对于798艺术区本土画廊的一个挑战。

调查表6：资金来源

样本总数	17个
境外资金	9个
港澳台资金	3个
内地资金	5个

调查表7显示，个人资金在画廊中占有绝对的优势。798艺术区内的画廊规模像UCCA的毕竟是少数，多数中小规模画廊都是个人投资或

者几个朋友一起投资。相对于基金会或集团投资来说，个人投资的画廊更加灵活，但是也存在着一定的不稳定性。

调查表 7：资金来源

样本总数	17 个
个人资金	12 个
多人合资	3 个
基金会资金	2 个

3. 798 艺术区空间利用的两种模式——画廊和商业空间

798 的画廊管理者们对于 798 艺术区的前景充满信心，其中满意和一般的占到 8 成多，也有一些画廊表达了对于 798 现状和未来的担忧。作为一个自发形成的艺术区，798 的年龄还太小，置身其中的画廊业主们对于 798 这条大船抱有希望，因为 798 艺术区的繁荣必然会为画廊自身的发展创造条件。

目前 798 艺术区的画廊经营呈现多元化的趋势，有以出租场地为主的空间，如 798 时代空间；有非营利组织，如 UCCA；有坚持传统画廊运营模式的画廊，但有些画廊也开始从多个方面拓展自己的业务。调查中我们了解到，多种经营方式的画廊和单一经营方式的画廊数量之比大约是 4∶1，例如程昕东画廊不仅仅是画廊同时还有出版公司、艺术工作室，同时承接场地出租的业务。调查总数 28，其中有多种经营方向的 22，单一经营方向的 6

除了为代理艺术家而办的传统商业展览以外，画廊的经营项目也趋向多元化。通过举办具有特色的活动来提高自己画廊或空间的知名度，从而占领画廊业的制高点，是很多有远见的画廊经营人的选择。画廊通过组织活动可以更加有针对性地吸引特定的消费群体；与其他成熟行业共同组织活动是新兴的画廊业和其他行业互动的方式之一；活动为特定的社会人群和组织提供了很好的交流平台，画廊也更加充分地发挥了它的公共空间的职能；活动通过媒体的传播可以让画廊在社会中取得更大的影响力，因此举办活动现在已经成为大部分画廊不可缺少的，画廊的活动与画廊的品牌更加紧密地联系在一起。

画廊最大的活动一般是展览开幕酒会，详细调查了两个画廊具体的活动组织情况以后，我们得到的是两个画廊不同的活动组织方针与走向。

从这些活动的比较来看，画廊的活动呈现下面几个特点：

画廊的经营特色

	仁俱乐部	二万五千里艺术中心
活动性质	主要是商业活动（例如产品发布会和产品推广）	主要是专业性质的公益讲座（例如朱迪·芝加哥的《假如女人统治世界》讲演）
服务对象	商业大公司（例如可口可乐、雅昌艺术等）	画廊的长期顾客和普通公众等。
活动资金来源	商业公司支付费用	画廊支付活动费用
活动资金去向	收入用于画廊日常运营	是画廊支出的一部分
画廊扮演的角色	场地的租赁方和服务提供方	画廊是活动的主办方

画廊融入商业经济链，而不仅单纯从事文化事业，逐渐成为商业经济链中不可缺少的一部分。

画廊在中国属于新兴的行业，但是画廊业并不是一个封闭的圈子。相反，它和社会经济圈的关系越来越密切。例如仁俱乐部和可口可乐等大公司之间由于行业的差异性，它们甚至能够更好地合作共存，大公司看重了仁俱乐部的艺术氛围，而仁俱乐部也可以通过活动得到大公司的资金资助，同时可以通过分散项目种类降低经营风险，拓宽收入渠道。

画廊运营越来越专业化，它们突出品牌意识，相互区别，突出个性。

画廊业本身竞争激烈，各个画廊为了能够不被淘汰掉必须突出品牌。二万五千里艺术中心不惜自己出资举办一系列公益讲座，这些讲座无疑不仅使二万五千里声名鹊起，而且可以提高二万五千里艺术中心在业界的地位。二万五千里艺术中心通过这些讲座证明自己的专业水准，无异于一个极富魅力的广告。

画廊为了自己的成长而为自己的经营作出具有特色的规划，这种特色体现了每个画廊的创造性和一种不可替代的特质。画廊避免大而全而是专攻一项，有利于行业结构的优化，避免重复建设。

像所有行业的成长一样，在行业发展比较成熟的时期，画廊业开始不仅产生经济效益，也产生社会效益。

每个行业在起步期为了维持生存，都会主要关注经济效益，但是在资金积累到一定的程度的时候，它也会参与社会的行动，从而对社会有一定的回报。例如仁俱乐部不仅会举办有丰厚资金收入的产品发布会，也会赞助一些实验性的音乐会和话剧，这些项目就不一定会带来收入；而公益性的讲座对公众和专业人士都很难得。

画廊注重培养客户群。无论是仁俱乐部还是二万五千里艺术中心举办的活动都在吸引潜在顾客。仁俱乐部通过和大公司的接触，可以找到更具有购买实力的买家；二万五千里艺术中心的讲座不仅建立了顾客对于画廊的信任感，而且为他们"补习艺术欣赏课程"。

画廊作为一个公共空间，它的服务功能多样化。

仁俱乐部在为大公司举办活动的时候，不仅可以拿到场地使用费，而且通过礼仪服务，用品租赁，如吧台椅、幕布、灯光器材和保安等获得服务费用。

虽然画廊的活动多种多样，有一些甚至看起来已经和美术没有什么联系，但是值得注意的是，所有这些活动的基础都是画廊的艺术氛围和文化背景。如果画廊不再有独到的艺术眼光，不能代理有创造力的艺术家，那么画廊就失去了它的特色，成为二流的服务商。同时，所有这些活动的宗旨就是要使画廊的运营更加健康、平稳，商业活动为艺术方面的事务提供资金，而公益活动则为艺术事务提供文化声势。

上面我们看到了798的历史和现状，那么798现在在国际、国内的具体影响是怎样？到访过798的人又是怎么看待798艺术区的？

798的重要影响

1. 国际重要访客对798的评价

1) 798承载着历史意义

2004年初，欧盟文教委员维亚娜·蕾丁女士参观798，饶有兴致地参观完大约10家艺术家工作室后说："这些厂房本身就承载着历史，艺术家的创意和工作赋予了它更多的内涵。在北京迈向国际化大都市的同时，我很高兴地看到这个城市也在非常努力地探索怎样保持自己的特色。"2004年，德国总理施罗德在参观大山子艺术区时感叹：几十年前的包豪斯建筑在德国都很少见了，今天居然在北京存在，真是太难得了！

2) 798是中国的当代艺术中心

最近的一项测算表明，798的俱乐部和工作室接待国内外参观者的频率是：每15分钟一批。近几年，国际政界要人来华访问都要去参观798，感受中国当代艺术的魅力。2007年11月26日，法国总统萨科齐在访华期间参观了798艺术区。他把参观798视为这次行程的亮点，称之为"与21世纪的约会"。他饶有兴趣地参观了尤伦斯当代艺术中心正在展出的"八五新潮：中国第一次当代艺术运动展"，对于中国当代艺术家的思考角度和表现方式，他的评语是"十分欣赏"、"非常棒"。

法国总统萨科奇参观尤伦斯当代艺术中心

2007年11月27日,来京参加第十次中欧领导人会晤的欧盟委员会主席巴罗佐来到798艺术区。在"高氏兄弟"画廊,巴罗佐驻足在一幅一人多高的绘有蜂窝状图案的作品前,画廊主任高强、高先两兄弟向巴罗佐介绍说这幅作品旨在表现人与人之间网一样的关系。巴罗佐听后连连点头,对艺术家的创意表示赞赏,并鼓励他们今后创作出更好的作品。

到访过798的国际要人

来访者	来访者身份	访问时间
维亚娜·蕾丁	欧盟文教委员	2004年初
卡洛斯	西班牙国王	2004年初
基辛格博士	美国前国务卿	2004年初
施罗德	德国前总理	2004年11月
比兰德夫人	比利时国王	2005年
许塞尔	奥地利总理	2005年
萨科齐	法国总统	2007年11月26日
巴罗佐	欧盟委员会主席	2007年11月17日
彼得·巴菲特	股神巴菲特之子	2008年2月

3) 798是重要文化创意产业园区

798不单是艺术区,目前已成为十大文化创意产业园区之一。2008年2月27日,股神巴菲特之子彼得·巴菲特率领美国代表团来到北京进行文化交流活动并考察北京的文化市场。代表团下飞机后直接来到798艺术区,在参观了尤伦斯当代艺术中心、唐人画廊和亚洲艺术中心等艺术空间后,他对中国当代艺术流露出强烈的兴趣。他说:"为艺术家提供这样广阔的平台无疑是十分睿智的,从中也能看出政府对于发展文化创意产业的决心。"他显然是把798看作政府大力扶持发展的文化创意产业园区之一。

2. 国际重要媒体对798的评价

798是北京市文化艺术发展的标志,是中国的当代艺术中心;798艺术区已引起世人的关注,国际一些重要媒体都对798作了专门报道并给予了高度评价。798是中国当代艺术SOHO区,是具有文化标志性的城市艺术中心。用英国当代艺术中心前任总监Philip Dodd的话说,"798已经成为朝阳区最大最重要的品牌之一,从伦敦、到纽约、到巴黎,每

2007 欧盟主席巴罗佐在 798 与艺术家畅谈

一个关心艺术的人都在谈论 798。"同时 798 业已成为北京 2008 年奥运会之前向全世界展示其城市魅力的一张名片。

国际重要媒体对 798 的评价

媒体名称	评价
美国《新闻周刊》	2003 年北京首度入选《新闻周刊》年度 12 大世界城市，原因是"798 艺术区的存在和发展，证明北京作为世界之都的能力和潜力"
美国《时代周刊》	798 属于全球最有文化标志性的 22 城市艺术中心之一
美国《纽约时报》	798 是中国当代艺术 SOHO 区，可与美国当代艺术聚集区 SOHO 相提并论
法国《问题》周刊	798 的出现是中国正在苏醒的标志之一

3. 798 艺术区品牌效应带动旅游发展

2004 年以来，许多国家领导人或他们的夫人先后多次造访 798，国际要人的访问又提高了艺术区的知名度和影响力。因此，到 798 艺

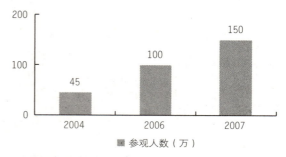

798 艺术区到访人数变化

术区来参观、访问、观摩、学习、交流、购买艺术品的人与日俱增，尤其是前来观光的游客人数不断攀升。国家旅游局和英国 CNN 旅游调查显示，外国游客到北京旅游的三大景观是长城、故宫和 798。据调查 2004 年到 798 的客人大约有 45 万人，2006 年达到 100 万，估计 2007 年将超过 150 万。

艺术活动的不断举办、艺术机构的持续入驻和艺术的繁荣发展使 798 艺术区的知名度越来越高，吸引着世界各地的人到此参观访问。2005 年 9 月上旬，北京市旅游局组织对 798 的 605 名来访者进行了抽样调查，其中境外人员 300 人，境内人员 305 人。调查显示这里的境外客人来自 30 多个国家和地区，其中大多来自欧美国家。法、美、德、加、英、澳等发达国家占境外客人的 80%，最多的是法国人，占总量的 19.3%，美国人次之。调查还显示，国内客人几乎覆盖了全国所有地区。据不完全统计，造访 798 艺术区的客人大致群体是：来自世界和全国各地，收入颇丰，在公司或大学研究机构工作，而且大多是单位的主力和中层管理者。从整体来看，他们是一批有文化、有上进心、

对文化艺术有十足兴趣、活力四射的人。对被调查者进行的细致询问表明，798 艺术区的绘画最有吸引力，其次分别是摄影、雕塑、设计和行为艺术。调查中 56.9% 的客人感到在 798 最大收获是开拓了眼界，感受了多种文化。

对旅游业来说，798 可以成为北京高等级的历史文化遗产众多而展现当代文化场所较少的一种重要补充，它的新颖性、别致性和唯一性，深得文化层次较高、收入水平较高人群的喜爱，是颇具潜力的北京旅游高端市场之一。

798 艺术区的管理——产业结构变化、各方态度及其问题

1. 产业结构的历史、变化

1）初始阶段——房租收益带来的双赢（20 世纪 90 年代末～2002 年）

从 798 艺术区的历史可以看出，艺术园区的出现始于自发状态，这片场地的产权单位七星集团最初只是因工厂倒闭、厂房闲置而租给了艺术家。

随着艺术家在这个地区举办的各种艺术活动提升起的人气，双方都从中获利。艺术家自发举行的大规模艺术活动极大提升了 798 艺术区的知名度，使得进驻 798 的艺术家不断增多，房租也开始升高，闲置的厂房也得到了收益。但是，受益的背后却潜伏着矛盾。对七星集团而言，798 老厂值钱的不是那些质量上乘的厂房，而是价值十数亿的地产。据悉，798 最初的规划如果按照克隆中关村的模式大建电子城，随之而来的将会是滚滚财源。

2）矛盾初显——两者的矛盾和各自观点（2003～2004 年）

双方最初都没想朝文化创意产业的方向发展，尽管当时把厂房租给了艺术家，但产权单位自己有一个规划，设想开发地产或是做成现代工业园区，与自发发展艺术区的想法根本是两回事。而这导致了与现实的紧张关系。2003 年末～2004 年初双方矛盾表现得最充分：根据规划和产权方的计划，2005 年底艺术家和产权方的房屋合同到期，艺术区的土地使用权属于七星集团，厂方屡次想收回土地进行地产开发，这就意味着这里聚居的艺术家们必须迁出。

艺术区的租赁方徐勇称，2003 年 7 月以来，随着双方矛盾的一步步激化，七星集团对厂房租赁作出规定："以后艺术家不租、文化人不租、外国人不租。"美国博物馆古根海姆等一批外国艺术机构被拒。2004 年 4 月艺术区举办"再造 798"活动，七星集团认为艺术家只

雕塑家李象群　通过他的努力，北京市人大介入了798保护问题

是房客，无权再造"798"。艺术家以告示回应："我们举办的艺术展，是大山子艺术活动月。"在举办大山子艺术活动月期间，七星集团在艺术区内挖沟，还不许出租车进入，老人、孕妇、残障人士都要自己走进去。

2004年，在798租有工作室，同时身兼北京市人大代表的雕塑家李象群向北京市人大递交了《保留一个老工业的建筑遗产、保留一个正在发展的艺术区》的议案，建议暂停把798变成中关村电子城的大规模拆建计划。

3）矛盾解决——七星物业到文管会的转变（2005～2006年）

在798留与拆的边缘，北京市政府提出未来5年启动文化产业升级。首批确立的10个文化创意产业区中"798艺术区"赫然在列。2006年参观798艺术区的艺术爱好者已经超过100万人，厂区文化产业创造的价值接近3亿元人民币，艺术区走出了拆迁的阴影。

鉴于此，七星集团调整了策略，转而支持798艺术区的建设，并谋求主导权。同年，七星集团换届选举，新任领导班子一再对艺术区的租户表示过去的不愉快请既往不咎，未来希望能一起建设好艺术区。

2006年3月，包括组建七星物业在内的"798艺术区建设管理办公室"，挂属朝阳区宣传部，但管理办公室的主要成员仍为原七星物业人员。从此，由艺术家发起创办的"大山子艺术节"也"变更"为798艺术区建设管理办公室组织的"798艺术节"。

以下是对这几年中主要事件的梳理：

租赁方：艺术家、画廊等

产权方：七星物业——文管会——798文化创意产业投资股份有限公司

公权方：北京朝阳区政府

2．2007年产业结构改变带来的新问题和各方观点

1）产权方的变化——从管委会到798文化创意产业投资股份有限公司

"政府护航，企业配合，艺术家亲身实验、推动潮流，一个创意产业园区三足鼎立的发展形态正在形成。"798艺术区建设管理办公室主任陈勇利说。这似乎是798创意产业园区正在成熟的标志，但是由快速商业化发展带来的新的问题却一直潜伏着。

目前798地区房价已经涨到每天每平方米5到6元钱，可以赶得上北京商业区的高级写字楼的地价。管委会主任陈勇利称"目前798厂已

经容纳了354家文化创意产业机构,每年厂区的直接收益有3000多万元,而整个文化产业创造的价值则在3个亿左右。但是,798厂区有近30万平方米的占地面积,目前文化创意区仅仅使用了12.5万平方米,可开发的潜力非常大。"

大规模的商业开发遇到的首要问题是融资。2007年11月,798艺术区"798创意广场"公开在网上找"婆家",试图利用交易所平台实现文化创意产业与资本市场对接。

"2007年798创意文化节"上,一个全面经营该文化区的798文化创意产业投资股份有限公司宣布成立,该公司的职能之一便是融资腾退798地区的旧工业厂房,继续扩大文化产业区的面积,计划将该区域再扩大一倍以上。

2) 798文化创意产业投资股份有限公司情况

798文化创意产业投资股份有限公司的股份,是由文管会中的七星物业部分和北京望京新兴产业区综合开发公司一起组成的。

产权变动情况:最初七星物业—隶属朝阳区宣传部的文管会(七星物业公司+朝阳区政府部分人员)—798文化创意产业投资股份有限公司(七星物业公司+北京望京新兴产业区综合开发公司)。

那么我们不禁要问,北京望京新兴产业区综合开发公司是个什么样的公司?政府为什么又退出了对798的管理?

首先,北京望京新兴产业区综合开发公司情况:

这个房地产公司是一级土地开发公司,而一级土地开发商的项目一般是由政府委托的,所以这个公司可能会和政府有着密切的关联。

公司法人代表佟克克在政府的其他职位——朝阳区望京新兴产业区工委副书记、开发办主任、朝阳区政府副区长、北京商务中心区管理委员会主任兼工委书记。

也就是说政府从一个行政管理者的角色淡出。一个和政府有密切关系的公司——北京望京新兴产业区综合开发公司介入798的管理和开发。对原来七星物业的产权方而言,在产权部分出让的同时,解决了融资问题,为下一步798更大规模的商业开发奠定了基础。

3) 商业化带来正面影响

资金的增多带来了创意产业园区服务质量的提高。2007年国庆节前夕,北京798专门进行了基础设施改造和服务设施配套工作,包括园区电力、消防、安全监控、周边道路、停车场、公共卫生设施、绿化、室外灯照明、给排水设施管道疏通和通信系统等。

4) 商业化的负面影响及798园区内租赁者的态度

园区如果按照开发者的思路继续走下去前景似乎并不乐观。融资后的798文化创意产业投资股份有限公司除了继续扩大文化产业区的面积，计划将该区域再扩大一倍以上，还要增加园区内的酒吧和高级会所，把它改造成上海新天地的模式，加速商业开发的步伐。但是创意产业在产业发展的同时创意是基础，进驻798艺术区的经营者们最先感到了798这几年狂热的商业气氛对文化生态的破坏。

以下摘录了798一些住户们的看法：徐修凯回忆，近几年他也感到自己代理的一些作品质量有所下降，"一些人今年卖画卖得不好就不做了，明年卖得好又回来接着画，有投机的成分在里面。"朱其表示他对此次798艺术节展览的作品质量不是很满意，"有点名气的画家，作品质量不如前两年。画得好的反而是这两年不太红的人。"最明显的问题如巴黎·北京摄影空间的老板花儿所说："新的东西不多。"如摄影作品《理想》就曾在2006上海双年展中出现过。美国曾经的艺术区SOHO因为商业开发过快、地价飙升而最终变成无创意性的商业区秀场。在创意产业区中商业开发应以艺术机构的生存为基础，798艺术区的魅力正是在核心的文化上，这也是其作为北京市文化名片的关键之处。

5) 政府目前的立场

政府处在公权方的位置上，对各方利益进行协调。

朝阳区文化委主任李龙吟代表朝阳区政府作出表态说，针对798的具体措施尚未出台，但朝阳区政府正和798内的艺术家以及对创意产业有兴趣的规划师共同研究，是否有必要对798艺术区进行重新规划。对此，市政府对朝阳区的要求是"绝对不违背创意者自己的意志"。在谈到如何区分服务与管理时，他说关键在于明确政府和艺术家各自承担的责任和义务。政府依法行使公共管理职能，对非公共事务绝不介入，放手让艺术家自己去做；同时艺术家也不能强调艺术需要，违背公共安全、危害公共利益。

798艺术区迅速火热的情况下，下一步怎么管理，在文化和商业逐步显露出矛盾的同时，798将走向何处？不得而知，798将走向何处？我们拭目以待。

节选自中央美术学院艺术管理系，余丁教授负责的课题研究
资料来源：《美术家通讯》杂志，2008年4月

4.4 结论

艺术品市场的蓬勃发展逐渐使产业聚集的效应得到了显现，首都北京形成了国内最为重要的艺术品交易中心，围绕上海、杭州、重庆等区域文化和经济中心城市也形成了若干集创作、展示与交易一体的艺术品产业园区。产业聚集的出现有其深厚的历史文化根源，又与各城市自身具备的资源条件有关。产业聚集效应为企业带来了竞争的优势，为艺术家个人乃至整个艺术品市场的发展创造了前所未有的机遇，在促进社会经济发展、打造城市文化品牌、形成国家文化竞争力等方面都产生了不可低估的作用。

本章中简要介绍了国内艺术品产业区形成与发展的概况，通过分析产业聚集内部企业间与其他艺术组织的联系，归纳和总结产业聚集为企业发展带来的多方面竞争优势，同时也通过案例研究揭示出艺术产业区发展过程中遇到的一些实际困难与挑战。这些问题还远没有得到合理的解决，如何协调艺术区发展与其他商业利益的关系？政府应该扮演什么样的角色？艺术区生产的产品能否代表中国当代艺术的发展方向……这些问题的提出或许能引起更多的关注，从而为中国艺术品产业的发展提供更多有益的思路。

内容回顾

◎ 艺术品产业的聚集现象主要体现在两个方面：一是大量商业组织集中于国内经济与文化的中心城市，形成艺术品交易的中心。二是在这些城市，各种艺术企业集中于特定的区域，形成集创作、展示与交易于一体的艺术品产业区或艺术园区。

◎ 产业中心的形成有其深厚的历史文化根源，同时与各城市在艺术创作、艺术品消费、资本运作、市场交易等方面的优势条件有关。

◎ 产业聚集可以给区域内的企业带来较高的利润回报，其集中的优势主要体现在内部成本优势、产品差异化优势、区域网络优势、知名度优势、创新环境优势几个方面。

◎ 目前国内的艺术品产业聚集区主要分布于北京、上海、杭州、深圳、广州、重庆、成都等区域经济和文化中心城市。北京艺术品产业的发展由于具备特殊的资源条件已经形成了巩固的优势地位，"798"、"宋庄"等艺术区在国内与国际都产生

了广泛的影响。
◎ 艺术品产业区在发展过程中也遇到了一些问题与挑战，其未来的发展趋势取决于多种利益间的平衡，政府产业政策的指引也将起到越来越重要的作用。

问题与实践

1. 产业中心的形成需要具备哪些方面的优势条件？
2. 从艺术品产业聚集区内部关系的角度，分析产业聚集为企业发展创造的竞争优势。
3. 调查一下你所在的城市是否存在艺术家集中居住，工作室、画廊、画店、非营利性艺术机构或工艺品商店集中的区域，分析这些区域自身存在的文化、交通、地理、资源等方面的优势。
4. 实地走访一个已形成规模的艺术园区，调查和分析其中各类企业生产与经营的情况，找到该艺术园区未来发展中将遇到的实际问题与挑战。

注释

1. 牛维麟主编，《北京市文化创意产业聚集区发展研究报告》，中国人民大学出版社，2009年，第101页。
2. 北京市旅游局网站：www.bjta.gov.cn
3. 牛维麟主编，《北京市文化创意产业聚集区发展研究报告》，中国人民大学出版社，2009年 第99页。
4. 北京市统计局网站 www.bjstats.gov.cn
5. 同上。
6. 新华网 www.xinhuanet.com，2010年2月8日报道"2010年北京将力争实际利用外资60亿美元"。
7. 同上。
8. 张泉主编，《北京文化发展报告》，社会科学文献出版社，2009年，第136页。
9. 牛维麟主编，《北京市文化创意产业聚集区发展研究报告》，中国人民大学出版社，2009年，第90页。
10. 刘牧雨等主编，《北京文化创意产业发展理论与实践探索》，中国经济出版社，2007年，第25页。
11. 牛维麟主编，《北京市文化创意产业聚集区发展研究报告》，中国人民大学出版社，2009年 第83页。
12. 雅昌艺术市场监测中心《中国艺术品拍卖市场调查报告（2008年秋季）》。
13. 同上。

PART 3

第3篇
艺术品市场经济学

第 5 章
艺术品的价值与价格

　　本章主要讨论艺术品市场价格的形成机制，以及价格与价值的关系问题。艺术品价值的本质在于能够满足人的精神需要，但是一旦作为一种商品进入市场，其审美的功能依靠市场的价格来衡量，艺术品的价值即逐步异化为满足人炫耀、投资、增值、避税、馈赠等功利性需要的使用功能。

　　什么才是合理的价格？市场价格的形成主要是受供需关系的支配，但供需关系同样是多种因素共同作用的结果。如果从学术的角度加以分析，这些因素中有些是自然科学研究的范畴，有些则属于人文学科的领域，其中往往又夹杂了一些偶然事件的影响，所以对一件艺术品来说，很难给出一个精确的价格数字。本章 5.2 中列举了影响艺术品市场价格的主要因素，艺术品经营者在制定价格策略的时候可以适当参考。但是，某些教科书中试图依靠某种数学公式准确推导出艺术品市场价格的做法，显然违背了客观的规律，忽略了其中许多不确定的因素，并非是一种可取的做法。

　　艺术品的价值与价格之间永远存在着一定程度的差距，这是由于现实的人容易受到实际利益的驱使而产生购买行为，遮蔽了艺术品的真实价值。但是从历史的轨迹来看，价格的变化终会趋于审美的回归，经典的艺术作品将流传千古，价格也会稳中有升；曾经名噪一时的"当代大师"们的作品，会随历史的评价而逐渐趋于合理的价格水平；至于那些经过人为炒作的伪劣之作，将随着时尚的变化逐渐远离人们的视野，甚至最终变得一文不值。

5.1 艺术品的审美价值

不能够满足人任何需要的物品不能成为商品，也不具备交换的价值，像路边的泥土、野草之类无人问津。艺术品能够进入商品交换的领域主要由于它可以满足人的审美需要。原始人使用过的石器、古代遗址中的砖瓦碎片等，也不能成为市场上热销的商品，是因为它们不具备或很少具有审美的属性；反之，一旦破碎的瓷片形成完美的造型，或者粗糙的瓦片上显现出生动的图案，它们就会身价倍增，受到人们的喜爱，这就是审美的力量，也是艺术品的价值本质所在。本章5.1中的内容试图从心理学的角度揭示艺术品是如何满足人的精神需要的。

5.1.1 需要层次理论

对审美的需要是人类的一种本能力量。美国人本主义心理学家A·H·马斯洛（Maslow）于1954年开始提出了一种需要和动机理论"需要层次论"。这一理论的第一特点是层次性，马斯洛提出每个人都有一系列必须被满足的需要层次，他将需要的范围由低到高分为五个层次等级，也就是五大类。最低一类是生理需要，指维持个体生存和种类繁衍的一种基本需求，即饥、渴、性及其他生理机能的需要。第二类是安全需要，指对安全的、有秩序的、可预测的环境，对职业、生活及所做事情的稳定性和安全感的需要。第三类是归属关系和爱的需要，指对友谊、爱情、情感、忠诚的需要和对归属感的需要，也称社交需要。第四类是尊重需要，指对内部尊重即自尊，外部尊重即威信和社会地位的需要。第五类也就是最高一层是自我实现的需要，指促使自己的潜能得以实现的趋势，包括意志自由，实现个人抱负、理想，发挥创造能力，各种认知和审美的需要。

心理学家马斯洛

马斯洛需要层次理论的第二个特点是递进性：人只有在满足了较低层次的需要之后，才会表现出高一级层次的需要。当一类需要被满足时，需要层次中下一类较高水平的需要便支配了意识功能活动，占有转化为行为动机的优势。他认为第一、二、三这三类低级的需要，即基本的需要，是通过外部条件使人满足的，而第四、五这两类高级需要，是从人的内部使人得到满足的，而且永远不会感到完全满足。

```
        自我实现的需要
       追求自我成就实现的潜力
      尊重的需要
   自尊：自尊心、自豪感、自主性；
   他尊：权力、威望、荣誉、地位等
       社交的需要
   归属需要：团体、交往、友谊等；
   爱的需要：爱情、关怀、被接受等
       安全的需要
   保证、稳定、依赖、保护、秩序、法律等安全
       生理的需要
   呼吸、饮食、衣着、居住、休息、医疗、性生活等
```

马斯洛的需要层次理论

马斯洛需要层次理论的第三个特点：建立健康人格的必要条件是必须满足自我实现的需要。他认为，满足了最高的心理需要，即他称作超越性需要的自我实现需要的人，其人格的各个组成部分得到了充分整合，这样的人是达到了自我实现的人，是真正健康的人。他指出："所谓自我实现的人，即更成熟、更完满的人，就是那种其基本需要已得到满足的情况下，又受到更高级的需要——超越性需要——所驱动的人"。

马斯洛关于需要与动机的著名理论在某种程度上揭示了人的需要发展和动机形成的一个规律，使我们认识到人对艺术的需要属于自我实现的需要，是永远不会满足的需要。对审美和艺术的追求贯穿人类生存和发展的始终，即使在生产力极其低下的史前社会，原始人也要在闲暇时间用色彩斑斓的图形和纹样装饰自己创造的生活用具。然而，按照马斯洛的需要层次理论，在某一时期或某一特定地区范围内，需要的层次会有不同的情况，既然通常大多数人只有在较低层次物质需要得到满足之后，才有可能考虑高级需要，最后才可能产生超越性的艺术欣赏需要，那么，人们一般是不可能优先考虑购买艺术品的。这就解释了为什么古代劳动人民的艺术成就有很长时间被文人艺术所埋没。

历史的发展进入到 21 世纪，随着社会财富的持续积累，百姓吃穿住行的生活需要已经基本得到满足，而吃喝玩乐的精神享受需要进一步

释放，人们的审美需求也因此不断被激发出来。在市场经济条件下，人们自由地购买艺术品获得精神享受，完全可以通过艺术品市场来实现。虽然到高级画廊或拍卖公司竞购艺术品的人多数仍然是社会中的富裕阶层，但即使是普通百姓也有能力购买自己喜爱的工艺品摆设或绘画装饰自己的环境空间。马斯洛的理论证明：审美的需求是人类生存和发展的必然选择，而且对艺术的需求是永远不会饱和的，物质生活的提高使审美的需要不断释放，因此也预示着艺术品市场更加广阔的发展前景。

5.1.2 美感与自我实现

艺术满足人精神需要的价值是通过激发人的情感力量来实现的。艺术是人类看待自我、自然、世界的表现方式，艺术蕴藏着深厚的人文思想和内涵，艺术引起了人们的情感，让人感到悲伤或欢喜。艺术欣赏的活动使人感到心情愉悦，使人烦躁的心情恢复平静，使不和谐的心灵获得澄明的陶冶，使挫折的人生经历实现盈足的补充，使人重新燃起对生活的渴望。艺术品使欣赏者获得审美享受程度的大小是判断艺术品价值的主要依据，作品给予人的审美愉悦越充分，便越具有价值。

爱德华·蒙克《青春期》
布面油画　1895 年

艺术欣赏能够使人获得多方面、多层次、微妙与强烈的情感满足。例如，经典的美术作品可以包含对人生与人性的看法，文艺复兴时期尼德兰画家博鲁盖尔（Pieter Bruegel）笔下农民热情洋溢的舞蹈、饮宴等场面表现出对平凡生活的积极、坚强与乐观，挪威画家蒙克（Edvard Munch）的绘画用青春期少女揭示出人生的阴暗与惨淡，遗民画家八大山人用"零碎山川颠倒树，不成图画更伤心"的肆意笔墨表现国仇家恨的颠沛流离，康熙、乾隆时代皇家御用的五彩、粉彩瓷器则显示出富丽堂皇、雍容华贵的奢侈生活（彩图 2）。艺术作品中包含着对自我的认识，我们不妨看看画家的自画像：达·芬奇深邃的智慧，青年丢勒（Albrecht Dürer）的矜持与敏感，晚年伦勃朗（Rembrandt）的沧桑与悲惨，割掉耳朵的凡·高（Vincent van Gogh）仍不忘享受悠闲自得的快乐时光，画家岳敏君作品中的大头人物既是他的自画像同时也传达出泼皮、幽默与无所谓的人生立场（彩图 3）。艺术作品彰显着高尚的道德情操，中国画的梅、兰、竹、

第 5 章　艺术品的价值与价格

金农 1759年作 《墨梅》
2005年香港佳士得拍卖
公司42万港元成交

菊象征高洁的道德品格，温润的玉石则镌刻着高雅仁和君子美德。艺术作品中包含着悲天悯人的宗教情怀与人间真情，曼坦尼亚（Andrea Mantegna）笔下有舍生取义的基督，拉斐尔（Raphael）画中有慈悲怜悯的圣母，女画家周思聪则用充满激情的笔墨表现出周总理对普通百姓的浓厚情意。艺术作品中包含着政治的理想与抱负，德拉克洛瓦（Eugene Delacroix）的《自由引导人民》表现出革命来临之时的欣喜与百折不挠的革命斗志，戈雅（Francisco de Goya）的《1808年5月3日夜枪杀起义者》揭示了革命失败之后的黑暗与恐怖，艺术作品中包含着神秘变幻的自然，北宋范宽画中峰峦叠嶂、千岩万壑的荡气回肠，西班牙的格列柯（Ei Greco）笔下托雷多风景黑暗的天空与深邃的沟壑，英国画家透纳（William Turner）用水彩展现暴风雨来临之际大海与天空交相辉映的奇诡景色，油画家赵无极则用抽象的线条、笔触揭示宇宙的和谐与共鸣，商周时代青铜器物上斑斓繁缛的灵动装饰则象征着古代先民审美意识中神秘诡异的自然世界。

艺术的体验可以实现人们生活中永远无法企及的理想与心愿，使挫折的人生实现完满的补缺。艺术引发愉悦与震撼的情感，从而使心灵脱离现实世界，得到慰藉与升华，这正是艺术存在的价值本源。现代哲学和美学也都从不同角度证明人对艺术的需要是自一种自我实现的需要。尼采认为艺术是"生命的最高使命和生命本来的形而上活动"，在他看来，艺术产生于人类至深的生存需要，艺术进入了生命，虽然艺术不是真理，是幻想，甚至是欺骗，但没有艺术，人就难以生活，因此，艺术和审美是人生的最高价值。从某种意义上讲，艺术是推动人生存、发展和自我实现的必然道路。

艺术的价值本质是从精神层面满足人的生存需要。在所有艺术门类中，美术作品不同于音乐、戏剧、舞蹈等非物质形态的文化遗产，美术作品需要依附于物质性的载体，从而使精神世界的艺术转化为物质形态的艺术品，并随之产生了使用价值。

艺术品随着人类的历史流传至今，其所有权也不断被转化，从生产、出售、购买、收藏、再交易……艺术品进入了流通领域，变成用来交换的商品，产生出它的交换价值。交换价值表现为一种使用价值同另一种使用价值相交换的量的关系或比例。在商品经济时代，一切商品的价值都是由作为一般等价物的货币来衡量的，艺术品价值的大小表现为货币的多少，即价格。一旦艺术的价值换成用价格来计算，它的审

美本质也就逐步异化成满足人炫耀、投资、增值、避税、馈赠等功利性需要的使用功能。

5.2 艺术品的价格

商业社会是由许多从事各种相互依存活动的个人与企业组成的。用什么来避免分散的决策使社会秩序陷入混乱？用什么来协调千百万不同欲望与能力的人的行动？用什么来保证需要完成的事情得以顺利完成？用一个简单的词回答就是价格。正如亚当·斯密（Adam Smith）的著名论断那样，市场经济受看不见的手引导，价格就是看不见的手用来指挥千军万马的指挥棒。

亚当·斯密

价格犹如指挥棒

5.2.1 价格的形成

艺术品进入流通领域，价格受供需力量的支配。对于创造性的艺术作品来说，人们无法按照等量的人类抽象劳动分析和换算其价格。艺术创作本身不存在社会必要劳动时间的行业标准，即兴挥毫、逡巡而成的艺术作品与苦心经营、岁月而就的艺术作品之间没有必然的劳动量与价格之间的匹配关系。因此，只有在市场中，通过市场竞争，讨价还价，由买卖双方自由选择，一致认同的价值量才是客观的、公平、合理、彼

此都愿意接收的真实价格，通过市场的资源配置形成的价格具有其必然的合理性。

我们不妨通过一个假设的模型模拟市场环境中自由竞争的价格形成过程。假设在一场拍卖会上拍卖一幅黄宾虹山水册页，底价 10 万元人民币。4 个收藏家张、王、李、赵，同时出现在拍卖会现场，每个人都想得到这幅作品，但每个人对这幅作品的表现技巧、艺术品位、作品真伪、升值空间、自身经济实力的考虑都不完全一致，因此，每个人愿意为此支付的价格都有限。每个人愿意支付的最高价格称为支付意愿，它衡量买方对艺术品整体档次的综合评价。每个买者都希望以低于自己支付意愿的价格买到这件作品，拒绝以高于支付意愿的价格购买，而且如果价格正好等于他的支付意愿，他对购买这件作品还是把钱留下都同样满意。

四位买家的支付意愿

买者	支付意愿（万元人民币）
张先生	100
王先生	80
李先生	70
赵先生	50

拍卖现场从底价开始叫价，由于 4 个买家的支付意愿要比这个高得多，价格就上升很快。当张先生报出 80 万元或略高一点的出价时，叫价停止了，在这一价格点上王、李、赵退出了叫价，因为他们不愿意叫出比 80 万元更高的价格。最终张先生得到了这幅黄宾虹山水册页，这件作品属于对它评价最高的买家，而 80 万元就是体现这件作品价值的相对合理的市场价格。

上面的情况说明艺术品价格是在供需双方竞争与平衡的过程中逐渐形成的，它反映了这个时代人们对一件作品艺术水平、思想深度、人文价值等方面的综合评价，具有一定的合理性。以上只是模拟了 4 位买家在拍卖场上竞争的结果，如果一场拍卖会中有 20 位、50 位，甚至更多的买家同时对一幅作品展开激烈的争夺，现场的气氛会更加热烈，轮番加价的过程会延续更长的时间，结果是买卖双方的博弈使市场价格达到了一个更加真实与合理的程度，因为有更多买家对这一作品的艺术水准与人文价值作出了趋同的判断；反过来，如果一件作品起拍开始就无人问津，很可能就是它的真伪值得怀疑，或是起拍价远远超过了合理的价

难道你看不出这幅作品的价值吗

格水平。

　　上面这个例子所体现的基本道理同样适用于画廊或古董店出售艺术作品的情况。假设黄宾虹山水册页是在画廊或古董店展出，参与购买的人数扩大到几百人、上千人，他们分别于不同时间前来画廊或古董店，他们都对购买这件作品具有浓厚的兴趣，如果画廊老板心目中的底价高于购买者的支付意愿将无法形成交易；反之，如果购买者给出的价格高于底价这件作品就会以给出的价格成交。这样，尽管作品的售出可能需要更长的时间，但是经过无数次的市场撮合，当面讨价还价，最终的成交价格同样是几百人、上千人潜在竞争与相互匹配的结果，必然具有其合理的因素，只不过画廊的经营不像拍卖会那样租用豪华酒店，让买家齐聚一堂，通过激发求胜心理调动买家的胃口，而且，不同的营销手段也会造成最终价格存在一定差距。

　　通过市场的自动调节，黄宾虹山水册页80万元市场价格的合理性在于：1.通过集体竞价，这一价格代表了买卖双方对作品人文价值、艺术技巧等方面的综合评价；2.这一价格是通过市场这个"看不见的手"，在供需平衡关系基础上自然形成的；3.如果是一种投资行为，对这件艺术品的价格评估实际上也是买家综合衡量了生活必需品市场、资本市场、房地产市场等方面的投资价值之后作出的决定，只不过这些因素没有明示出来。

　　80万元市场价格合理性的前提条件，是假设价格的形成过程中没有虚假成交、故意炒作、价格联盟等非法行为的发生。如果发生了这些情况，说明价格不是通过市场这个"看不见的手"自然调节的结果，同时意味着市场作用的失灵。其中比较常见的情况有两种：首先可能是拍卖行的内部人员或艺术家的亲朋好友通过拍卖会回购了上拍的作品，虽然拍卖行可以照收交易佣金，但是却制造了虚高的成交记录；虚假的价格通过新闻媒体广泛传播，制造出社会轰动效应，引发投资者的大量跟风，加速了市场泡沫的形成。而在今天的拍卖市场中，虚假成交已经成为拍卖行与投资客们合谋进行市场炒作的常用手段。第二种情况是由价格联盟形成"垄断"造成的市场失灵，假设上面拍卖中的4个买家经过事先商议，如果没有其他竞争者出现情况下价格达到80万元，彼此就不再加价，以保证联盟内部始终能以较低的价格获得艺术品，在这种情况下形成的价格就包含了虚假的成分，也不能反映市场中供需平衡的真实关系。

　　从中国艺术品市场中价格的长期变化看，20世纪末至今的艺术品价

盖伊·尤伦斯夫妇

格始终处于不断攀升的趋势，尤其是在 2003 年之后，中国艺术品的价格显示出迅速飙升的态势，不断制造出天价纪录，有些作品的价格甚至达到了令人瞠目的程度。2002 年的中国嘉德春季拍卖会上，一幅来自海外的中国古代书画珍品——宋徽宗《写生珍禽图》，经过 60 多个回合的竞价之后，被比利时收藏家盖伊·尤伦斯（Guy Ullens）以 2530 万元购得，创造了当时中国绘画的世界拍卖纪录。2009 年 5 月，中国保利 2009 年春拍夜场中这件作品再次出现在拍卖市场上，经过 40 多分钟的"拉锯战"最终以 5510 万元成交，加佣金总成交价 6171.2 万元，相比它首次进入中国市场之时的价格翻了 2 倍以上。这件艺术品的价格及其增长速度足以让普通百姓感到惊讶，但据专家们的分析，宋徽宗作品未来仍然具有进一步的升值空间。

从供需关系影响价格的角度分析，艺术品的天价纪录主要由其资源的稀缺程度来决定，与日常生活中其他物品相比较，艺术品属于一种极度稀缺的资源。日常生活必需的食品、服装等的价格一般在三五年左右的时间内会缓慢上升，但其短期价格一般会保持平稳，因为国际和国内市场中有无数生产此类商品的厂家提供产品，它们彼此之间的竞争会使必需品的价格保持相对稳定。但是对于艺术品来说，除了版画、雕塑等可以少量复制，艺术作品的原创属性决定了每一件艺术品都是唯一与不可取代的。虽然有些地位显赫的艺术家，生前作品的价格就达到了较高程度，但是在巅峰时期创作的代表作品，体现了艺术家的最高成就，其价格会远远超越一般的作品。宋徽宗赵佶作为宋朝的一代皇帝，在绘画和书法方面都有很高的造诣，尤其花鸟画更是代表了他的最高艺术成就。目前可以确定为赵佶的作品全世界只有 19 件，分藏在我国大陆、台湾地区和欧美等地的博物馆中，《写生珍禽图》是其中尺寸较大、保存最完整的一幅代表作品，可以算作是一件稀有的、能够代表中国古代书画艺术成就的国宝级艺术珍品。如果从这种意义上分析，6000 多万元的价格不会成为这件作品的价格顶点。我们不妨参考生活中常见的其他产品作一个也许并不恰当的比较，2009 年 9 月刚刚竣工的北京地铁 4 号线总投资 153 亿元，全长 28.2 公里，按此计算，《写生珍禽图》的价格仅比修 100 米地铁的价格略贵。由此我们可以认为，对于这件独一无二、代表中国古代艺术成就的珍宝级文物来说，其价格未来仍然具有广阔的上升空间。

但是从历史的经验看，市场中艺术品的价格也并非总是一路走高，有时候会出现剧烈震荡，有时也会在短期下降。从供需影响价格的角度

版画在本质上属于可以无限复制的复数性艺术品，其复制数量及价格的差别后面还将详细分析；雕塑作品因为技术、材料等原因，作品较少，一般只有一件，但也是可以复制的，据法国罗丹博物馆馆长介绍，法国对罗丹作品规定复制 12 件以内算原作，中国尚没有雕塑界公认的复制多少件作品算原作的规定。

分析，这是由于必需的需求缺乏弹性，而奢侈品的需求弹性一般较高。对于大多数人来说，如果医院看病的价格上升，尽管人们看病的次数会比平常少一些，但是不会大幅度地减少，与此相比，如果名表和游艇的价格上升，对它们的需求量就会大幅度降低。

英国古典经济学家李嘉图

英国古典经济学家李嘉图（David Ricardo）说："有些商品的价值仅仅是由于它们的稀少性决定的。劳动不能增加它们的数量，所以它们的价值不能由于供应增加而减低。属于这一类的物品，有罕见的雕塑和图画、稀有的书籍和古钱……它们的价值与原来生产时所必需的劳动量全然无关，而只随着希望得到它们的人们的不断变动的财富和嗜好而一起变动"。[1]在经济形势良好，艺术品市场火暴的时候，富裕的企业家会通过大量购买艺术品寻求资产的保值与增值。当经济危机到来之际，由于利润下滑，企业家们面对经营困难，不得不应付工人工资与现金流的匮乏，不可能再把大量资金投入艺术品市场，有时甚至急于将艺术品变现应对危机，这种情况就可能造成市场中艺术品的价格出现一定幅度的下挫。根据"雅昌艺术网"提供的数据，我们看到2008年随着金融危机的爆发，当代油画板块的价格走势出现了较大幅度的下降，其中的"新现实主义油画指数"、"中国写实画派油画指数"、"中青年女画家油画指数"等都出现了一定程度的调整，而从2007年末秋季拍卖开始，"当代18热门指数"甚至出现了"高台跳水"的走势。与此同时，各个指数的下降对应着成交量的萎缩，显然是需求减少与价格下跌产生了同步的效应，表示艺术品市场开始进入低迷的状态，这些情况同时也是对2006、2007两年当代油画板块价格暴涨作出的一次修正。

5.2.2 宏观经济对价格的影响

除了微观层面的供需因素决定艺术品价格之外，宏观经济的形势也会对艺术品的价格产生一定程度的影响。

经济环境的变化通过作用于当地艺术品市场，可以直接影响艺术品价格和消费者的购买力。美国艺术品市场专家弥尔顿·K·贝莱指出："一般来说，美术作品的价格与当时的社会经济状况有直接的关系。经济繁荣的时候，艺术品价格看涨；经济萧条的时候，艺术品的价格则是最先下跌的商品之一"[2]。众所周知，世界艺术品市场在20世纪80年代后期的几年中有过一段黄金时期，目前世界名画拍卖高价排行榜上一半

国际广场协议。20世纪80年代初期，美国财政赤字剧增，对外贸易逆差大幅增长。美国希望通过美元贬值来增加产品的出口竞争力，以改善美国国际收支不平衡状况。1985年9月22日，美国、日本、联邦德国、法国以及英国的财政部长和中央银行行长在纽约广场饭店举行会议，达成五国联合干预外汇市场，诱导美元对主要货币的汇率有秩序地贬值。

左右的拍品是在这一个时期售出的，大批经典艺术作品被日本企业财团、大收藏家买走，并掀起了一股艺术品消费的狂潮。根据日本海关的不完全统计，截至1987年8月，日本人从海外购入了87万多幅画作，总金额高达734亿日元，其中，从欧美等国购入的高档绘画约1.2万多幅，总估价约为685亿日元，每幅画作的平均价格为538万日元。其中包括毕加索（Pablo Picasso）的《朵拉·玛尔肖像》，约1.08亿日元，雷诺阿（Auguste Renoir）的《拿扇子的女人》，约3亿日元，以及塞尚（Paul Cézanne）、莫奈（Claude Monet）等著名画家的作品。另据苏富比和佳士得拍卖行的不完全统计，截至1989年11月，两大拍卖公司卖出的名画中美国人购得了其中的25%，欧洲人购走了其中的34.9%，而日本人的购买量高达39.8%，成为最大的买家。[3] 当时日本经济繁荣，1985年"国际广场协议"使日元对美元升值40%，同时日本经济也出现了泡沫化的趋势，出手阔绰的日本富豪竞购名画其实成了经济泡沫的一部分，甚至当时有人抢购艺术品是为了掩饰金额庞大的非法土地买卖收入。进入20世纪90年代以来，日本经济显露颓势，增长缓慢，1997年甚至出现了23年以来的首次负增长，从此陷入第二次世界大战以后最严重的经济衰退时期。在这样的经济形势下，日本艺术赞助与高价艺术收藏的活动大多终止，艺术投资实力、信心双双受挫，艺术品市场深受打击，经营萎缩，价格下跌。因破产或资金周转不灵，一些收藏家开始急于低价出售自己的名画藏品，雷诺阿的《红磨坊街的舞会》、塞尚的《水中倒影》等作品售出价只相当最初买入时的2/3甚至1/2。另有资料表明，1990年以8250万美元当时历史最高价拍出的凡·高《加歇医生肖像》在经济衰退之时也曾在私下兜售，最低要价是8000万美元。据苏富比拍卖公司的估计，1998年上半年受委托的绘画作品中，大约40%来自日本，佳士得拍卖公司也发现日本人委托拍卖的作品在大大增加。1997年日本人通过拍卖公司拍卖的艺术品总额达到了2500万英镑。英国《每日电讯报》在一篇报道中讽刺道："日本的艺术爱好者正在抓紧时间前往位于东京的川桥美术馆，以便赶在基弗（Kiefer）的11幅作品流出国门之前再看上一眼。"由于高桥冶宪的两家公司相继破产，他不得不转让自己于1988年以800万英镑购得的11幅作品，最终由英国人恩特威尔斯（Entwisle）以400万英镑的价格夺得。[4] 1990年开始的经济衰退逐渐演变为一场世界性的经济危机，1997年爆发的亚洲金融危机使韩国、印度尼西亚、马来西亚、泰国等国元气大伤，新兴艺术品市场也备受打击，艺术品价格出现下降。此时中国经济的

发展却是一枝独秀，于是大量中国艺术品从上述地区流向价格较高的中国市场，并形成了所谓的"海外回流"现象。经济危机间歇发作实际是资本主义制度产生的一种固有病症，每当一些突发事件使经济受挫，艺术品市场就不能幸免，英国苏富比公司当代艺术部门现任董事主席夏延·魏丝芙（Cheyenne Westphal）就曾针对当时的市场情况指出："自从9·11事件之后，所有的市场都缓慢下来，艺术市场亦无法例外。"[5]

长期关注国际艺术品价格走势的"梅摩指数"研究显示，过去50年国际艺术品价格总体处于缓慢攀升的状态，虽然50年内投资艺术品的回报表现略低于股票市场，但是过去10年中艺术品价格的增长却略高于股票市场，而近5年的回报表现尤其高于股票市场。艺术品价格的增长可以说是一种常态的表现，其长期趋势可能与通货膨胀的发生有关。人们作出购买艺术品决策的同时，无意识中会参照日常生活中其他商品的价格，而事实的情况是过去20~30年中市场上所有商品的价格都在缓慢增长，例如30年前猪肉的价格大约每斤0.82元，而现在市场上猪肉平均每斤10元左右，价格上涨了12倍，不但中国市场中商品的价格在缓慢上涨，事实上美国、日本、德国、法国、印度……几乎所有国家过去30年中一般商品的价格都有所上涨，这就是通货膨胀造成的。既然世界各国商品价格都在缓慢上涨，那么，温和的通货膨胀就不会像想象中的那么可怕。通货膨胀的发生是由于各国政府发行了过多的货币，造成物价上升。一些经济学家认为，经济发展过程中温和的通货膨胀可以在一定程度上刺激经济的增长，原因是提高物价可以使厂商多得到一点利润，从而刺激厂商投资的积极性。多数研究支持这样一种观点：有一点通货膨胀比根本没有通货膨胀对经济的增长更有益一些。国际货币基金组织（IMF）的研究表明，通货膨胀至少应该控制在2%以上，否则就会增加经济衰退的风险。这样的结论表明：按照预期，市场中一般商品的价格始终会缓慢增长，因此过去30年中艺术品的价格也会相应地持续增长。同时，由于艺术品资源的稀缺，艺术品价格的增速有时稍微有些"离谱"也是理所当然的事情了。

但是如果认为艺术品的价格永远是只涨不跌，也将会使你对市场的理解陷入误区。整体经济的变动产生于千万企业与个人的决策，如果完全忽略微观层面一些突发事件的影响，单纯去预测宏观经济的走势也是一种片面的做法。长期趋势可能会因为经济体系中一些系统的风险释放

9·11事件。2001年9月11日恐怖分子劫持的飞机撞击了美国纽约世贸中心和华盛顿的五角大楼。世贸中心的摩天大楼轰然倒塌，造成3000多人丧生，是历史上最致命的恐怖袭击事件之一。

关于梅摩指数的详细解释参见第6章6.3的内容。

通货膨胀。在纸币流通条件下，因货币供给大于货币实际需求，也即现实购买力大于产出供给，导致货币贬值，而引起的一段时间内物价持续而普遍地上涨现象。

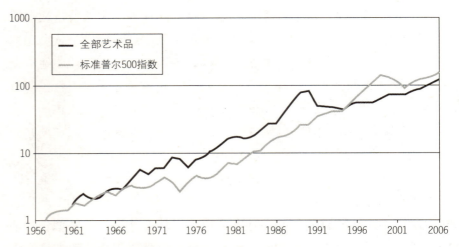

梅摩指数与标准普尔 500 指数走势比较（1956～2006 年）

资料来源：美丽资产顾问网站 artasanasset.com

而陷入短期波动。设想某种悲观的情绪笼罩了整个经济，对于刚刚发生过的金融危机来说可能就是雷曼兄弟公司（Lehman Brothers）的破产、美国股市的崩溃，甚至恐怖袭击、海外战争的爆发、地震活动的频繁……由于这些事件改变了经济发展的正常轨迹，许多人对未来失去信心并且改变了他们的扩张计划，家庭削减了支出，延迟了重大的购买，企业放弃了购买新设备的想法，政府则缩减了财政预算，经济危机使社会中所有财产的价值缩水，艺术品的价格自然也会随之下降，艺术品产业这块"蛋糕"也就相应缩小了。

　　下面我们将用一个直观的数据图形来反映宏观经济走势与艺术品市场之间的联系。衡量社会财富的常用指标是 GDP，即国内生产总值，它衡量一个国家的总收入，是一个最受瞩目的经济数字，也是我们从报纸和电视新闻中经常看到听到的反映经济变动情况时频繁出现的一个数据。艺术品市场的总成交额则代表了单位成交价格与成交总量的叠加情况，能够反映出艺术品市场的总体活跃程度。

　　下图是"雅昌艺术网"统计的 2001～2008 年艺术品拍卖市场总成交额与 GDP 增长之间的匹配数据分析。其中的灰色曲线代表 GDP 的增长情况，黑色曲线代表拍卖成总交额的变化情况。从图中我们可以看出，拍卖市场成交额变化与经济环境的整体动向趋同，即 GDP 曲线向上运动并达到波峰状态，拍卖市场总成交额也随之向上运动并逐渐触及高点。如果截取其中某一时段加以分析，2005 年以后两条曲线的变动情况呈现出比较明显的滞后性同步变化，拍卖成交额曲线变化相应滞后 GDP

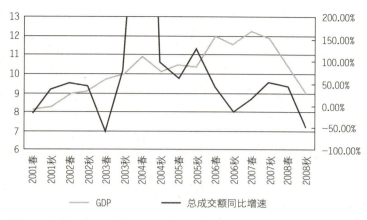

艺术品拍卖总成交额与 GDP 增长关系图

数据来源：雅昌艺术市场监测中心，中国艺术品拍卖市场调查报告，2008 秋季

走势半年左右时间。由于艺术品市场的自身发展只有短短 15 年的时间，关于同步滞后性的结论还有待更多数据的验证，但可以说，宏观经济分析对预测艺术品市场未来走势的作用已经变得越来越重要了。

5.2.3 广告效应

广告效应创造出人们本不想要或不一定必需的产品需求。

这里所说的"广告效应"并非单纯指生产厂商通过投放广告，提高产品销量的促销行为。对于艺术品市场来说，主要是指某些艺术品由于其引人瞩目的历史背景或文化因素，加之新闻媒体的广泛宣传，客观上扩大了其在人们心中的关注度，因而为艺术品市场制造了更多的潜在需求，也对艺术品的价格产生了一定程度的影响。这方面的实例很容易找到，1995 年 10 月中国嘉德国际拍卖有限公司油画拍卖专场，刘春华创作的众所周知的《毛主席去安源》成为竞拍焦点，最终以 605 万元成交价被买走，一时成为全国的新闻焦点。此画创作于 1967 年，当时只有 23 岁的作者就读于中央工艺美术学院，此画草图曾在观摩会上被绝大多数人所反对。当时与其说是一位名画家拿出了一件名作，不如说是这件在"文革"特定时代条件和氛围下迅速出名的作品引起了轰动，并在后来大大有助于作者的成名。此画的高价显然直接维系于特定的历史价值和无人不知的知名度。这件曾一度被称为"里程碑"的油画总印数达 9 亿多张，当年创下有史以来美术作品印刷数量的最高纪录，又被印成画片选入中小学课

刘春华 《毛主席去安源》油画 作于 1967 年

第 5 章 艺术品的价值与价格 > 95

本,刊登在大小报纸杂志上,印成邮票发行,仿制成至少百余种像章。又如,1995年4月苏富比拍卖公司在台北举办张学良旧居文物专题拍卖会,全球大家纷至沓来,盛况空前,全部207件拍品均被拍出,总售价比事前估价高出约三倍。正如一些行家分析的那样,除了拍品本身的艺术品位以外,这一业绩显然离不开近代名人张学良的高知名度与社会影响力。

由于近年拍卖市场上作品能与较受关注的历史背景联系起来,从而推升了艺术品价格,典型案例莫过于圆明园兽首拍卖事件引发的社会轰动。2000年,保利集团在香港以近4000万港元的价格将圆明园十二生肖"水力钟"喷泉之牛首、猴首与虎首购回国内。2003年,爱国人士、全国政协委员何鸿燊博士寻得圆明园猪首下落,并捐献出来。2007年,香港苏富比拍卖会上,何鸿燊再次以6910万港元的创纪录价格购入马首铜像,捐赠给国家,收藏于保利博物馆。2009年2月,法国佳士得拍卖会上圆明园兔首与鼠首铜像以2800万欧元被中国厦门商人蔡铭超拍得,而其后他又以拍品无法入境为由拒付拍卖款项。事后,许多艺术批评家认为,这两尊铜兽首与其他中国青铜文物相比年代并不久远,也非真正的中国艺术杰作,实际上是耶稣会传教士设计的。除非是具有民族主义情结的中国人,否则,这两尊兽首鲜有内在的收藏价值。

这里不妨引用《新京报》资深评论人熊培云的观点:为什么这么一个文物突然价格飙升?解铃还需系铃人,我看关键在于中国人自己。如有国外受访者坦言,圆明园兽首的价格,与其说是决定于文物,不如说是取决于中国人的态度。"如果中国人对这些兽首都没有兴趣,那就没

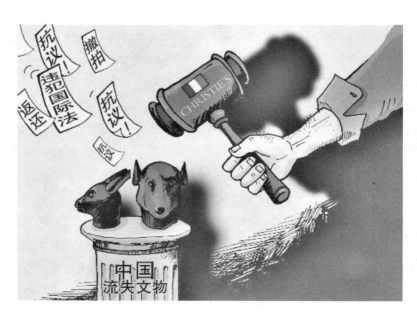

兽首拍卖事件

有人有兴趣了。因此，中国人决定了哪个才是最后的价格"。顺着这个逻辑，不难发现为什么这两个兽首卖出了如此天价。一方面，中国人的确较过去有钱了；另一方面，中国人在圆明园兽首中赋予了太多的"修复伤疤"的意义。圆明园被毁诚然是中国人心上的一道伤,经年累月的"伤疤教育"，让文物拥有者有机可乘，搞起了"伤疤经济学"。

许多人可能会说，让兽首聚首，标志着中国富强，所以要不遗余力地促成这件事。但这种想法，可能会归于简单和虚妄。花费如此高昂的代价买一个"证据"回来，既不能证明你聪明，也不能证明你富强，唯一能证明的，就是你在被抢了一次后又被骗了一次无论观点的谁是谁非，但是围绕这一系列事件本身激发了各家媒体的广泛兴趣，加之网友之间喋喋不休的争论，专家、学者乃至政府官员的出面表态等，都为此事制造了不少的轰动效应，其广告效应无疑也助推了艺术品价格的提升。[6]

5.2.4 其他因素

真伪问题

作品的真伪无疑会对艺术品价格起到至关重要的作用，艺术珍品的稀罕使其价格令人惊叹；相反，如果被鉴定为赝品则其价值就会一落千丈。文物的真伪识别历来是艺术品市场中比较棘手的问题，近年由于艺术品市场的火暴，甚至在世艺术名家的作品也不时出现伪作。尽管辨明真伪已经成为艺术品市场健康发展必须逾越的一道难关，但相关研究属于鉴定学的范畴，这里也就概不赘述。

艺术品收藏是否流传有序或已有著录

经历史上著名藏家鉴赏过的作品自然可以提高其真伪的可信程度，同时，名家收藏往往会在艺术品旁侧留下题跋、印章、款识等标记，无形中为艺术品增添了更加丰富的文化内涵。近年中国古代书画市场中高价成交的艺术品几乎都有一个共同特点：受权威认可，多见于著录，并且流传有序。2007年中国嘉德秋季拍卖会以7952万人民币成交的明仇英《赤壁图》曾被收入《石渠宝笈初编》，定为上品，且流传有序。目前可以考证的最早收藏者是晚明的张修羽；之后先后被康熙的第三个儿子及乾隆收藏；辛亥革命后被末代皇帝溥仪携出清宫，散落民间；民国期间为天津实业家张氏收得，密藏80余年。2009年北京长风国际拍卖

有限公司春季拍卖会8905万元成交的仇英《文姬归汉长卷》中有陶北溟提款引首，陈继儒题跋，曾为著名鉴藏家陶北溟、王季迁所藏，并著录于《明代沈周、文征明、唐寅、仇英四大家书画集》。

作品大小与尺寸

如果排除艺术造诣上的差别，由于尺寸较大的作品比尺幅较小的作品包含了更多的信息与劳动量，因此尺寸较大的作品一般比小一些的作品价格更高。目前国内市场上，从艺术家本人手中购买书画作品一般以平尺为准计算价格，国际上购买在世艺术家作品也有按平方英尺计价的惯例，日本画家的价位就是以具体的大小尺寸表现出来，如油画、日本画、水彩画、版画等作者精品价位是以《日本绘画标准尺寸表》中的一号单位为评价标准的，以1995年为例，高者如平山郁夫作品达到一号单位700万日元，低者如绝大多数画家一号单位价格不过几万日元，雕塑作品的价位则以等身大胸像作为标准。[7]

复制品问题

消费者对于手工制作的单件原创作品、复数性原创作品、艺术作品的复制品等的价格接纳程度也常常有明显差别。前者作为艺术家的原作一般没有异议，其价格也较高。复数性原创作品是指艺术家创作一件作品后，由其本人采用相应的技艺制作出两件以上差异极小的相同作品，其实按美术界惯例它们皆可称为原作，都体现了作者的艺术创造力。最为典型的复数性艺术作品是版画作品，雕塑作品因为技术、材料等原因，作品较少，一般只有一件，但也是可以复制的。不过至少到目前为止，许多消费者还难以从心理上接受这一点，复数性版画作品、复数性雕塑品的价格也会受到影响。至于艺术作品的复制品，是指艺术家创作的原作，由他人采用各种方式加以复制。在现代，复制艺术品通常是指采用电脑分色、人工或机器制版的印刷复制品。由于新技术的引进，印刷质量的提高，今天这类复制品在外表上已经相当接近原作，但它们毕竟不等同于原作，其价格一般也比原作低很多。其中的有限印刷品，尤其是印后毁版，作者签名的有限印刷品价格高些，消费者也能接受。例如，美国的一般情况是一幅印数300的有限印刷品成本一般为1～3万美元，加上广告、发行等费用，总投入不到4万元，批发价一张可卖500美元，若签名出售则价更高。著名旅美画家丁绍光的现代装饰画的有限丝网复制品就是一例。目前日本较流行有限丝网印刷，名家作品较为精致的有限丝网印刷品每张可以卖到五六十万元，一般的则为十几至二十万元。日本出版商二玄社曾有一项历时20年复制中国古代名画的大型工程，

投入大量资金，以专门设备，令人惊叹的高仿真度精心复制台北故宫博物院以及上海博物院、辽宁博物馆、美国纳尔逊博物馆等所藏一批国宝级名画，总共 410 件。每套名画印刷复制品在中国大陆售价 52.8 万元，平均一张千余元，高者一万多元。这些复制品虽然控制印数，但由于种种原因，有限印刷的概念不够明确，也没有编号，况且中国内地艺术品市场刚刚兴起，没有足够多的消费者能够正确认识有限印刷品的价值并接纳其价格，因而销售情况并不理想。[8]

日本二玄社创始于1953年，主要从事书法类图书的出版。

完好程度

岁月的沧桑为艺术作品增添了厚重的历史感，但如果保存不当很容易发生褪色、磨损等情况。俗话说"古董毛了边，不值半文钱"，因此作品是否保存完好，是否存在瑕疵，包装是否完备等也成为影响艺术品价格的因素。同时，艺术品一旦出现磨损等情况必须经过专业机构的清理、整理、清洗、装裱、装饰或修复，如果原本残损的艺术品经过专业机构修复而焕然一新，也会在一定程度上提升艺术品的价格。

▌新闻摘录
影响价格的因素

这篇报道谈及影响艺术品价格的多种因素：一是古代名画资源的稀缺制造了市场供需矛盾，引发竞买人的激烈竞争，导致作品价格的上升；二是作品本身的艺术价值决定了作者及作品在美术史中的地位；三是作品的留传有序；四是出版和著录的情况；五是古代名画与市场中其他板块的价格比较，明显处于价值低估的状态，显示出未来价格提升的优势。

三大因素促成"天价"

在被誉为京城春拍"收官之战"的北京匡时春拍古代书画专场上，八大山人的传世名作——《仿倪瓒山水》以 1100 万元起拍，最终以 8400 万元的成交，创造了中国书画拍卖价格新的世界纪录，成为史上最贵的中国画。一幅中国画何以创下 8400 万元的天价？哪些因素主导其市场价格？《中国经济周刊》记者采访了北京匡时国际拍卖有限公司总经理董国强，试图探寻天价中国画背后的故事。

董国强认为这幅作品的成交价格之高，尽管有些出乎意料，但也

八大山人 《仿倪瓚山水》

并非"拍场意外"。董国强从1994年中国拍卖行业刚刚起步就开始接触拍卖，他认为影响一幅作品市场价值的因素主要有三个方面：一是作者在美术史上的地位以及该作品在该作者创作史上的地位；二是作品流传是否有一个很详细的脉络；三是曾经的出版、著录和展览情况。

董国强说："一幅作品的市场价值首先要看它的作者在美术史上的地位，然后看这件作品在他本人的创作当中是不是一个很好的作品，是不是代表作。有时候很好的画家也有很差的作品，比如有些是应酬的作品、随意的作品或者是习作。八大山人是我国清代最著名的画家之一，在美术史上的地位非常显赫，甚至可以说提到中国古画，石涛、八大山人是两个无法绕过的话题。而且八大山人的作品传世非常少，保存完好的就更少了，与《仿倪瓚山水》同级别的画几乎都在各国博物馆中，能流传到民间的非常罕见。"

而此次拍卖的《仿倪瓚山水》，是八大山人的代表作之一。数十年来，它几乎出现在中国大陆、台湾地区及美国所有有关八大山人的出版物里，八大山人的全集、画集、编年集等几乎无一未收，据不完全统计，前后出版就达二十余次之多。而美国和台湾各种重要的八大山人作品展更是少不了它的身影。

董国强说："在现在的市场上，出版过的东西和没有出版过的东西，价格相差会很大，这说明现在很多人买东西要买可靠的、最没有争议的东西，那么过去的出版、著录和展览就变得非常重要。"而《仿倪瓚山水》的另一大亮点就是它曾经被两大权威收藏家收藏过，一位是著名的八大山人研究权威及收藏家王方宇（1913～1997年）；一位是中国画收藏领域的泰斗和关键人物、20世纪中国字画收藏六大家之一的王己千（1907～2003年）。特别是王己千先生，还在该画的签条上题写了"上上神品"四个字。

"一张画有没有被名家收藏可能对它价格的影响会在两倍到三倍，这就是我们平时常说的'流传有序'的重要。"董国强解释说，"王方宇是全世界公认的研究八大山人的专家，他收藏的作品绝大部分都捐给了博物馆，流传到市场上的非常少。他之后另外一位收藏家是王己千，是海外中国书画鉴定的第一人。他们对这个作品的看重势必会影响其他买家。"

据记者了解，古画的造假作伪在收藏市场上比较严重，有圈内人向记者透露，真伪比例甚至会在5%：95%左右。"买名家藏品实际上是

收藏家王己千

在'抄近道',当然也就要多花钱。因为你是在借助前人的眼力买东西。"董国强说,"如果想凭自己的眼力'捡漏',可能会花小钱,但是能不能买到好东西就很难说了。"

尽管八大山人《仿倪瓒山水》拍出了天价,但是董国强认为中国古代书画的收藏还是处在一个不温不火的状态,"长期以来,古画的价值一直在被低估。"他说,"过去,大概十年前,最好的古画都是被海外买家买走的,因为我们国内的收藏家和企业家在这方面的认识不够,没有认识到它的价值。直到2000年以后,国内购买古代书画的群体才越来越大。"董国强说,"这是一个非常好的现象,对于文物的回流和保护,非常有意义。"

据董国强介绍,目前中国古画的市场已经主要是在中国内地,而且绝大部分买家也都是来自国内。"内地的买家我都比较熟悉,他们都是从买近现代书画开始入手的,随着认识的不断提高,开始购买古代书画。因为收藏中国古董最高级别的就是中国古画,当然难度也最高。"至于古画价值的挖掘,董国强认为还要感谢前几年当代艺术的火暴。因为《仿倪瓒山水》如此罕见的、博物馆级的珍品以8000多万元落槌,虽然看似价格很高,但是如果与一些中国当代画家7000多万元的油画作品相比,似乎也并不太高。

"通过当代艺术品的价格,反过来看中国古代书画的价格,肯定是偏低甚至太低了。"董国强说,"但是,我一直认为当代艺术品价格拍得那么高,对于整个艺术品市场来说,并不是坏事,因为这让大家在心理上有了一个突破,它会带动其他的收藏板块也一起上涨。"实际上,从去年秋拍到今年春拍各大拍场上的情况来看,中国古代书画正在取代曾经火暴的当代艺术品,成为新的市场热点和天价的诞生地。

但是,董国强认为古画的火暴和当年当代艺术品的火暴有很大不同,"古画的价值完全是靠自身的因素,比如资源稀缺性等来提升的,很少有市场的运作在里面,它没有经过炒作,更无法坐庄。"他说,"从国内有拍卖,我就参与,古画从1994年到今天,价格一直是每年递增,而且受经济状况影响不大,即使经济不好的时候,它还是每年在增值。"他预测说:"我相信中国古代书画的价格会不断刷新,我想我们这个纪录不会保持很长时间。"

资料来源:孙冰,天价国画是怎样炼成的?《中国经济周刊》2009年8月3日

5.3 结论

艺术品价值的本质在于能够满足人的精神需要,心理学的研究成果表明对审美的需要是人类的一种本能。但是艺术品一旦作为一种商品进入市场,其价值依靠市场的价格来衡量,遂使艺术品的功用逐渐脱离了审美的本质。本章通过模拟市场中真实交易的情况,分析了艺术品市场价格的形成机制,其中的基本原理同样适用于画廊或古董店出售艺术品的情况,尽管交易的环境不同,但是其价格仍然是通过市场这个"看不见的手",在供需平衡关系的基础上自然形成的。

本章还分析了影响艺术品价格的主要因素,在微观层面的"撮合交易"背后,艺术品价格主要是受宏观经济形势的影响。此外,艺术品本身的品质,包括作品的真伪,是否流传有序或已有著录,作品大小与尺寸,复制品的数量,完好程度等因素也同样制约着最终的定价。艺术品的审美价值终究是无法完全用金钱来衡量的,而价格与价值之间始终会存在着一定程度的差距,但是随着历史的变迁,价格的变化终将趋向于审美的回归。

内容回顾

◎ 艺术品的价值本质在于满足人的审美需要。美国心理学家马斯洛的需要与动机理论指出:人对艺术的需要属于自我实现的需要,是一种高层次的需要,是永远不会满足的需要。

◎ 艺术的体验通过引发愉悦与情感的震撼,使人的心灵脱离现实世界,得到慰藉与升华,可以实现人们在日常生活中无法企及的理想与心愿,使挫折的人生实现完满的补缺,这是审美价值存在的本质之源。

◎ 艺术品的市场价格受供需关系的支配,从长期变化的趋势看,艺术品的价格始终处于缓慢上升的态势,但价格也并非总是一路走高,有时会出现剧烈的震荡,甚至出现短期的下降。

◎ 宏观经济的变化将对艺术品的价格产生较为重要的影响,具体表现为艺术品市场的成交金额与GDP的走势变化趋向一致。

◎ 广告效应创造出人们本不想要或不一定必需的产品需求。广告或媒体的宣传增加了人们对某种产品的认识与了解,从而改变了供需的关系,推高了艺术品的价格。

◎ 艺术品的真伪,收藏情况,是

否流传有序或已有著录，作品大小与尺寸，复制品的数量，完好程度等因素也同样制约着艺术品的定价。

问题与实践

1. 艺术品价格的形成主要受哪些因素的影响？
2. 搜集和整理年度宏观经济的数据，结合拍卖市场的成交情况，分析宏观经济变化对艺术品价格产生的影响。
3. 为什么艺术品的价格并不一定总能表现其艺术价值？列举市场中一些你认为某件、某人或某类作品价格与价值发生较大偏离的情况，并对这种现象给予解释，对其未来价格走势给予判断。
4. 2010年6月3日在北京保利拍卖公司春季拍卖会上，经过70轮竞价，北宋黄庭坚书法作品《砥柱铭》以4.368亿元成交，远远超过了2005年伦敦佳士得拍卖会上元青花鬼谷下山图罐创造的2.3亿元成交纪录，重新改写了中国艺术品拍卖价格的世界纪录。请你结合当年世界与中国经济形势的变化及《砥柱铭》作品的艺术价值与历史地位，从供需关系的角度分析这件作品刷新拍卖价格纪录的原因。

注释

1. 李嘉图著，《政治经济学及税赋之原理》，中译本，转引自章利国著，《艺术市场学》，中国美术学院出版社，2003年，第178页。
2. 弥尔顿·K·贝莱著，《怎样卖掉你的美术品》，四川美术出版社，1991年，转引自章利国著，《艺术市场学》，中国美术学院出版社，2003年，第177页。
3. 刘刚、刘晓琼著《艺术市场》，江西美术出版社，1998年版，转引自马健著，《收藏品拍卖学》，中国社会科学出版，2008年，第37页。
4. 同上，第38页。
5. 宋佩芬，当代艺术交易重镇在伦敦—伦敦苏富比、佳士得当代艺术拍卖概况，《江苏画刊》2002年3期。
6. 熊培云，昂贵的兽首与伤疤经济学，《新京报》2009年3月7日。
7. 章利国著，《艺术市场学》，中国美术学院出版社，2003年4月，第188页。
8. 同上，第182页。

第6章
艺术品投资

艺术品投资是指由于预期投入艺术品消费的资金未来将产生更多的经济收益，因而将现有资金转换为艺术资产的行为和过程。

6.1 艺术品投资的增值效应

近年艺术品市场的逐步升温推动了艺术品价格的一路走高，人们也开始意识到艺术品作为一种投资工具所产生的经济价值，加之时下新闻媒体热衷炒作一些从废品摊里无意发现珍贵文物的传奇神话，因而在民间掀起了一股艺术品投资的潮流。梳理近年中国艺术品市场的价格变化，其中也确实不乏一些可以点石成金的投资良机。可以肯定的是，如果有心人在30年前出手投资艺术品，今天一定能够得到丰厚的回报。

以近现代书画为例，20世纪80年代至今，这一板块在中国内地市场整体价格上升幅度达80余倍，其中傅抱石、李可染、齐白石、林风眠、黄宾虹、徐悲鸿、潘天寿等艺术大师的精品、力作更是以令人难以置信地以数千倍幅度上升。而一些原本非主流的投资品种，如老绣片、木质小雕像、雕花板等从20世纪90年代末开始至今的十几年时间中，也有超过百倍的价格上涨，而且短期内价格仍然没有止步的迹象。

以内画鼻烟壶大师王习三的作品为例，20世纪50年代王习三的一只鼻烟壶只值人民币5角钱，而在苏富比1995年的一场拍卖会上，却最终以26多万港元成交，折合人民币后，40余年间的升值幅度竟高达5.9万余倍。

国画大师李可染的《万山红遍 层林尽染》20世纪70年代末、80

清 18～19世纪玛瑙巧雕"马上封侯"图鼻烟壶，2005年香港佳士得拍卖公司秋季拍卖会44.5万人民币成交

年代初在香港市场首次交易，折合人民币后区区 0.31 万元，2000 年这件作品再次由北京荣宝拍卖公司拍卖成交，成交价 506.1 万元，短短 20 年时间中该作品升值幅度竟达 1630 余倍。

民间兴起淘宝热

不仅中国内地艺术品市场情况如此，长期投资国际艺术品市场同样可以带来丰厚的利润。时至今日，国际市场上许多经典作品的价格与几十年前相比已经飙升到了耸人听闻的高度，有战略眼光的投资者大都从中获利颇丰。例如美国波普艺术家劳申伯格（Robert Rauschenberg）的丝网印刷作品，1963 年的价格一直在 2000～4000 美元左右，但是 1964 年他在荣获威尼斯双年展特别大奖之后，这些作品的价格迅速上涨到了 1～1.5 万美元。贾斯帕·约翰斯（Jasper Johns）的名作《三面旗帜》1959 年首次出售时成交价仅 915 美元，21 年后它在纽约重新拍卖，最终以 100 万美元拍出，价格上涨了千倍以上。胡玛纳连锁医院创办人、收藏家温德尔·切里（Wendell Cherry）于 1983 年花费 500 万美元购进了毕加索的自画像《我——毕加索》，1989 年 5 月切里将其出售，成交价达到 4788 万美元，成为当时第三贵的世界名画。

贾斯帕·约翰斯，《三面旗帜》作于 1958 年，1980 年在纽约以 100 万美元拍出

衡量一项投资的效益高低通常要看其利润的回报率，计算公式为：投资利润回报率＝利润／投资额×100%。有研究显示艺术品投资的预期回报率平均为 20%，只少于期货投资；另据国际投资市场统计表明，1970～1980 年的 10 年间，投资中国陶瓷的年均回报率为 19%，投资美国高质邮票回报率 15%，而投资西洋名画回报率为 13%，三个领域的整体投资回报都可以用名列前茅来形容。[1]

国际艺术品市场上，通过专业机构的运作投资艺术品而获利颇丰的经典案例显然是英国铁路工人退休金基金会（British Rail Pension Fund）在这一领域的一再告捷。伦敦苏富比公司 1989 年春季拍卖会上，英铁基金会收藏艺术品的风头十分抢眼，足以证明当年作为投资大量收购艺术品的行为实属明智之举。这次拍卖中英铁基金会共卖出 25 件艺术品，20 世纪 70 年代中后期基金会购买这些艺术品花费了 340 万英镑，而这次却卖到 3320 万英镑。其中，毕沙罗的一幅肖像画 1978 年买进时

价格33万英镑，如今却卖到132万英镑；莫奈的一幅圣母像，价值从1978年的25.3万英镑，跃升到10年后的671万英镑；马蒂斯（Henri Matisse）的一座青铜像《两个女黑人》，1977年价值58240英镑，如今却卖到30多倍的价钱——176万英镑。据统计，此项成功投资的每年增长率20.1%，扣除通货膨胀因素11.9%，1989年5月苏富比公司香港拍卖会上，英铁基金会送拍100多件中国元、明、清瓷器，再获成功，其中一只元青花《戏曲人物庭院图罐》以308万元港币成交，比1977年购进时的14.3万英镑上涨了近22倍。[2]

如果按照投资行为的主体划分，艺术品投资可以分为个人投资与企业投资两种类型。

个人购买艺术品的行为可能同时包含了多种目的，有时投资、装饰、馈赠等功用之间的界线比较模糊。我们这里讨论的仅限于那种更关注艺术品市场价格增值的可能性及增值幅度的经济行为。投资艺术品不等同一般的购买，投资带有对所购商品未来产生经济收益的期望，不是为了得到审美的欣赏物，而是资产，一种预期将给拥有者带来更多收益的经济资源。

投资行为的经济收益主要包含保值、增值与获利，这是艺术品投资的主要目的，也是个人投资艺术品的主要动机。随着经济的发展和艺术品市场的繁荣，越来越多的人意识到艺术品比股票及其他有价证券具有更可靠的投资价值，可能带来更多的经济收益。20世纪50年代初西方工业国家开始了经济腾飞的过程，同时又伴随着通货膨胀，艺术品成为当时一种很有吸引力的投资品种，所购艺术品随着时间的积累，价值也在不断提高，能够实现财产保值的作用；与此相反，日常生活中的其他消费品会随生产过剩而持续降价，或由于技术落后彻底淘汰。因而，投资艺术品被视作抵御通货膨胀的一种有力手段。

投资艺术品还能实现资产增值与获利的功用。只要投资者目光敏锐，抓住时机，挖掘到艺术品的价值低谷，经过一定的时间积累，当艺术品价格提升之后，就可能获得高出当初购买成本多倍的经济资源，一旦经过转手交易或拍卖之后，就能拿到实际的利润收益。例如，现代著名画家沙耆画作价格的飞升是近年中国艺术品市场上一个值得关注的事件，沙耆本是一位被美术界遗忘的画家，1994年，他的作品开始被画商看中，当时一件油画买入价3000元左右，经过画商的运作，21世纪初，沙耆油画的市场价达到了十万至几十万元，这一过程使画商及其作品所有者都得到了较高的利润回报。

一般来说，由于艺术品的作者艺术水平与知名度的不断提高，或者作者逝世带来的作品难觅促使艺术品价格上升，都是一种比较普遍的现象。投资者只要预见到这些因素，把握时机，就可能获得良好的投资收益。例如，2005年4月著名画家陈逸飞辞世之后，其作品价格立即开始了提升的过程。虽然他的作品价格早已突破百万，进入第一军团，但从2007年初开始，其价格还是又上了一个台阶。《有阳光的日子》成交价440万元，《大提琴少女》550万元；《晨曦中的水乡》拍出了671万元的新高。回首看六年前中国嘉德春拍以297万这一当时天价成交的《浔阳遗韵》，现在只能在陈逸飞作品成交排行中屈居第10位。回顾其他一些艺术家离世引起的作品价格攀升情况，则能够让我们对其中包含的机会有一个更直观的了解。书法家沙孟海去世前，一幅四尺整张作品价格一般在3000元左右，2008年相同尺幅价格至少10万元以上；最为典型的是陆俨少，1993年大师去世前，作品每平方尺价格2000~3000元，去世后五六年涨至10000~20000元每平方尺，10多年后的今天，价格至少在80000~100000元每平方尺以上。艺术家离世对作品价格确实会造成一定影响，但也并非市场上涨的唯一动力，投资行为也要结合具体画家以及市场对遗作的炒作情况综合判断。

陈逸飞 《提琴手》 油画作于1990年代 2007年纽约苏富比拍卖行1779万人民币成交

企业艺术品投资在这里不是指画商、画廊等商业中介组织为谋求利润，转手交易艺术品的活动，而是专门指国民经济中其他行业的公司、企业购买艺术品的投资行为。企业投资艺术品同样也可以起到资本保值与增值的作用。但与个人投资艺术品相比，企业投资艺术品往往兼有宣传与改善公众形象、改善企业环境、培养企业文化、宣传企业实力等目标，因此，企业的艺术品投资行为较注重长远的发展战略，一般不会将艺术品拿到市场中短期套现，其投资行为在某种程度上也可以看作艺术品的收藏。

当代西方国家的许多大型公司与企业都十分重视艺术领域的投资，舍得在购买艺术品上花钱。据美国《新闻与世界报道》杂志报道，在20世纪60年代中期~80年代中期近20年间，美国企业在艺术收藏领域投入的资金递增了22倍，1986年美国全国范围内购买艺术品的资金就达到了7亿美元。[3] 由于所购艺术品不断增多，许多企业开始雇用专门人员管理其艺术资产，尤其是在日本，资产位于前列的巨型企业几乎无不投资艺术品，投入之大甚至超过了日本的国立文化机构。有些企业集团每年购买艺术品耗资达上百亿日元，也有的直接投资于美术品经营领域，如西武百货店画廊、三越百货店画廊等。近年来，中国内地企业投

资艺术品的势头发展迅速,经济全球化趋势带来企业的迅速兼并、重组与淘汰,使企业意识到必须在强化主营业务的同时,努力扩展自身投资领域的收益,迅速积累自身发展所需的资本,才能在竞争中处于优势地位。1999年12月2日,国内首家由国有企业投资创办的博物馆——保利艺术博物馆在北京正式落成开馆,由保利集团投资兴办,重点收藏与展示中国金石书画艺术品。除此之外,许多民营企业也开始重视艺术品领域的投资。越来越多的事实表明,现代公司企业界的生意与艺术品投资之间已经有着增长着的联系。公司企业以多种方式投资艺术品,这一行为反过来又对企业经营产生了积极的促进作用,不少有投资成效的企业尝到了甜头,艺术品投资报偿已经出现在并非少数的企业领导人身上。

6.2 艺术品投资与其他领域的比较

艺术品投资、金融股票投资与房地产投资并称世界三大投资领域,其投资回报率据1999年6月美国一份《10年内投资家盈利的报告》统计,投资股票的回报率为17.3%,公债为12.6%,钱币为7.3%,房地产为4.4%。与此相比,投资当代艺术品的收益率为21.7%,现代艺术品为24%,印象派艺术品为21.6%,综合而言,10年之内投资艺术品的回报率远远超过了股票、债券、房地产等领域,由此可见艺术品投资方面的诱人前景[4]。

上面的数据只是说明了美国在20世纪末期三个投资领域的收益情况,或者说代表了一种国际的惯例。但是三个投资领域在各个国家的发展情况会有很大差距,在5年、10年、30年,甚至更短的时间段内往往也会有巨大的波动。特别是在类似中国这样的新兴市场国家,金融、地产与艺术品领域的投资都刚刚起步,管理体制尚不健全,各个市场都容易出现大起大落的局面,投资收益出现差距及波动也会愈加明显。例如在房地产投资领域,投资者如果2008年末购买了北京或上海等一线城市的房产,一年多之后的2010年初期就可能获得翻倍的增长,如此高额的投资收益在发达国家的市场中是不可想象的。2009年相关统计显示,资产在1000万元以上的国内财富人群中,理财投资方向仍以房地产为主,比例上升至33.3%,选择股票的从2007年的33.3%下降至23.0%,虽然2009年中国艺术品市场受到国际复杂经济形势的影响而出现了调整,但选择艺术品投资的比例却有所增加,排名从2008年的第8

位上升至目前的第4位,在国内经济文化中心城市的北京、上海,财富人群选择艺术品投资的比例为18.3%,排序仅在房地产、股票之后,可以看到艺术品投资在国内投资人群中的上升趋势。[5] 近年来,中国人投资的热点在经历了股票投资热与房地产投资热之后,开始逐渐向艺术品投资领域转移是一种必然的趋势。可以预见的是,中国经济仍然处于快速发展的时期,人民币继续升值,资产泡沫的积累、加速和破灭也是一个必然的过程。泡沫聚集的过程中,个人与企业显然都需寻找合适的投资手段来抵御通货膨胀的压力,而中国市场上相应的投资品种并不丰富,因此从长远看,未来艺术品投资领域仍将具有广阔的发展空间。

下表是对艺术品投资、股票投资、房地产投资领域各自特点的分析,比较的内容包括稀缺度、实用性、变现能力等方面,由于近年国内各投资市场中价格变化的剧烈波动,下面比较得出的观点仅具有相对的参考价值。

艺术品投资与股票投资、房地产投资的特点分析

	艺术品投资	股票投资	房地产投资
资源稀缺度	稀缺	充足	较为稀缺
实用性	无	无	有
变现能力	不易变现	容易变现	较易变现
价值确定性	模糊	确定	确定
短期回报率	价格相对稳定,一年期内的回报率不大	短期回报率变化较大,甚至可以使资产成倍增长	一般随物价上涨指数上下浮动,短期价格变化不大
中期回报	最高	较高	较低
市场透明度	缺乏有效的监管,市场运作缺乏透明度,容易造成虚假成交的现象	透明度较高,不存在虚假成交的现象	供应环节上存在卖方垄断的趋势,交易环节中也存在一定程度的欺骗性
价格指数的可信度	可信度较差	可信度较高	官方发布数据的可信度较高
竞争环境	拍卖交易竞争较为激烈,其他交易方式竞争性表现不明显	交易环境十分集中,竞争性较强	分散交易,竞争性表现不明显
社会参与及影响	需要一定的专业知识,普通百姓不易介入,市场对全社会的影响不大	投资成本低,操作方法简单,参与广泛,社会影响较大	与日常生活密切相关,参与较为广泛,社会影响较大
政策影响	政策一般不会进行直接干预	政策的影响立竿见影	从政策出台到产生实际效果需要一定时间,受政策影响不如股票市场明显

6.3 艺术品价格指数

艺术品价格指数是反映不同时期艺术品价格水平的变化方向、趋势和程度的经济指标，通常以报告期与基准期相对比的数值来表示。艺术品价格指数的制定需要选取一定数量的在市场中有代表性的艺术家及其作品作为指标，通过市场统计一定时期内每件作品的成交价格及成交量，累加计算并绘制成相应的数据图形。由于选取指标的范围及成交数据来源有限，艺术品价格指数不可能完全反映出市场中每一个细节的变化情况，但却可以清晰和直观地反映一定时期内市场的整体运行情况，并在一定程度上预测艺术品市场的长期走势，因此艺术品价格指数已经成为指导艺术品投资决策的一种常用工具。下面将介绍三种常用的艺术品价格指数，有兴趣的读者可以直接参阅相关网站了解更详细的内容。

6.3.1 中艺指数（AMI）

"中艺指数"全称"中国艺术品市场行情动态指数系统"(The Art Market Index，英文缩写 AMI)。中艺指数是以西方流行的 ASI (The

AMI 中艺指数—65 样品大盘行情

发布日期：2008年10月31日
中艺指数：3160点　　跌214点　6.34%
价位：万元人民币/平尺　　成交量：件

AMI中艺指数-当代名家行情

代 码	姓 名	最高平均价	最低平均价	总平均价	本月行情	本月成交量	本月涨跌%
B01	白雪石	2.98	.84	1.63	2.54	5	9.61↓
C01	陈半丁	4.62	.56	.99	2.43	6	3.19↓
C02	陈树人	2.21	.58	1.54	1.82	5	5.7↓
C03	陈子庄	2.56	.62	1.37	1.64	5	9.89↓
C04	程十发	5.54	.99	2.21	5.16	5	.58↑
C05	崔子范	1.83	.55	.65	.94	6	8.74↓
D02	董寿平	5.36	.65	1.42	2.77	5	14.24↓
F01	范 曾	6.87	.69	3.83	5.66	5	2.72↑
F02	方济众	2.94	.67	1.56	1.88	5	4.08↓
F03	丰子恺	13.11	2.93	3.75	5.76	5	9↓
F04	傅抱石	44.38	5.66	25.33	38.22	6	3.36↓
G01	高剑父	8.32	2.36	2.99	4.38	5	11.16↓
G02	关山月	8.94	.8	5.38	6.25	5	4.73↓
H01	韩美林	2.45	.59	.89	1.52	5	11.63↓
H02	何海霞	6.23	.93	1.18	3.1	5	9.62↓
H03	贺天健	5.82	1.53	1.84	2.28	5	19.43↓
H04	胡佩衡	2.75	.75	1.22	1.81	5	18.1↓
H05	黄 胄	9.36	.68	3.2	6.82	14	6.19↓
H06	黄宾虹	27.27	1.02	6.85	20.38	10	1.34↑
H07	黄君璧	6.35	.65	1.58	3.07	5	9.97↓

数据来源：中国艺术网 www.15580.org

Art Sales Index)艺术品拍卖指数分析图表系统为参照,并结合通货膨胀、市场利率变化等因素综合计算产生。该指数由"中国艺术网"于2003年9月发布运行,其主要计算原理是以艺术家及其作品的历史行情数据,以及最新的交易行情数据为分析依据,计算出若干个人作品市场行情的分析指标数据,然后再根据个人指标数据,综合计算出"中艺指数"的大盘指数。

数据主要来源于目前的拍卖行情、画廊销售、艺术博览会交易等。

"中艺指数"主要是一个成分艺术品指数,相应选取了65位具有代表性的艺术家及其代表作品作为计算对象,特点是综合考虑了艺术家的不同品质、不同表现形式及不同成交形式等因素,并相应赋予不同的权重,然后对数据进行加权平均,计算出指数的数值。具体计算方法是:对于不同品质的作品,一般按中品设立基准价,上品按照基准价格120%～150%计算;精品以及正式出版物著录过的作品价格按基准价格的150%～200%计算;中下品和下品则分别按基准价的70%和50%计算。对于不同表现形式的作品,同一作者、同一尺寸的作品中,山水画价格最高,人物画价格次之,花鸟画再次,一般以人物画的价格为计算基准,相应的计算比例关系为(1.5～2.0):1:(0.5～0.7)。书法作品中草书价格最高,行书次之,隶、篆、楷书价格再次之,其比例关系为(1～1.5):1:(0.7～1.0)。对同一作者的相同尺寸书法、国画作品的价格,则按书法价格为花鸟画价格的30%～40%调整。此外,对于不同成交形式的作品,画廊成交价格一般定为中间价格,拍卖价格较高,而民间交易则较低,最后再结合实际略加调整,计算出"中艺指数"的数值。

6.3.2 雅昌书画拍卖指数(AAMI)

雅昌书画拍卖指数系统于2004年6月开始公布运行,由"雅昌艺术网"发布。该系统分为成分指数、分类指数与个人价格指数三个部分,其中综合指数和分类指数的计算基准期为2000年元月31日,每月为一个计算点,每月最后一天发布当月的指数数据。艺术家个人价格指数的计算期则为每个拍卖季,每天提供两次,并在每次拍卖会结束之后加以更新。

雅昌书画拍卖指数的统计样本来源于国内10大拍卖公司的大中型艺术品拍卖会的上拍作品,入选为样本的10家拍卖公司分别为中国嘉德、广州嘉德、北京翰海、中贸圣佳、北京荣宝、上海朵云轩、上海敬华、上海崇源、北京华辰、佳士得香港、苏富比香港。具体的指数类别分为:

国画 400 成分指数。根据在国画拍卖市场具备一定成交量、成交价与代表性的 400 名古代、近现代和当代艺术家的国画作品成交数据编制而成。

中国油画 100 指数。根据近年来中国油画拍卖市场的发展状况，选取自 21 世纪初以来至今的 100 位代表性油画艺术家，以他们 2000 年春拍以来的作品作为样本，综合统计分析后推出的数据，能够反映每个拍卖季度整个中国油画拍卖市场的总体发展趋势。

国画 400 指数与中国油画 100 指数可以看作是两种反映一定时期内中国艺术品市场整体变化趋势的大盘指数或综合指数。此外，"雅昌艺术网"还提供多种更加细分的分类指数：当代热门 18 热门指数、当代中国画 100 家指数、当代新现实主义油画 7 人指数、海派书画 50 指数、京津画派 70 指数、中国写实画派 30 指数、长安画派 20 指数、岭南画派 30 指数、中国中青年女油画家 10 指数、新金陵画派 30 指数。

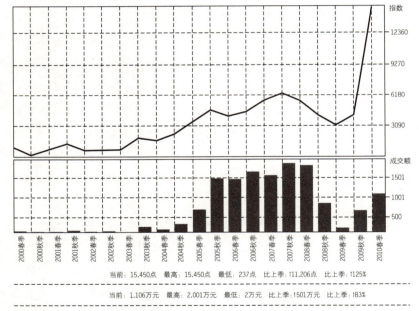

雅昌艺术网 – 中国中青年女油画家 10 指数

数据来源：雅昌艺术网 www.artron.net

6.3.3 梅摩指数 (Mei & Moses Fine Art Price Indces)

"梅摩指数"是由长江商学院金融学教授梅建平、美国纽约大学斯特恩商学院（Stern School of Business）教授摩西（Moses）于 2000

年发起创立。同时，两位教授还成立了名为"美丽资产顾问"（Beautiful asset Advisors）的咨询公司，为投资人提供更加专业化的艺术品投资咨询服务。"梅摩指数"的数据库主要追踪西方著名艺术家及其作品历年在苏富比、佳士得两大拍卖行的多次成交记录，共搜集了12000多对拍卖购买与出售的价格记录，在此基础上绘制出反映一定时期西方艺术品市场走势变化的数据图形。

梅建平

"梅摩指数"数据库选取的艺术家作品目录分五个部分：A.老大师作品与19世纪作品；B.印象派与现代派作品；C.1950年前的美国绘画作品；D.战后与当代艺术作品；E.拉丁美洲作品。

"梅摩指数"中综合指数的计算涵盖了数据库内全部艺术品成交数据，在此基础上绘制出数据图形，可以反映出1956年以来国际艺术品市场的整体运行趋势。"梅摩指数"还可以提供反映数据目录中多数艺术家过去50年作品价格运行趋势的数据图形，这些数据图形可以为投资者购买西方艺术品提供重要的参考依据。

安迪·沃霍尔（Andy Warhol）的作品《玛丽莲·梦露》1958~2008年50年中在拍卖市场上一共出现了4次，投资者从图中可以清晰地看到作品价格逐渐升高的过程。首次上拍是在1976年，成交价格2.8万美元；第二次交易是在1998年，成交价格280万美元；第三次于2001年再次上拍，成交价格370万美元；最后一次于2006年出现在艺术品市场上，成交价格达到了1630万美元。投资者从图中可以看到过去50年中沃霍尔作品的价格一直处于缓慢上升的状态，并且未

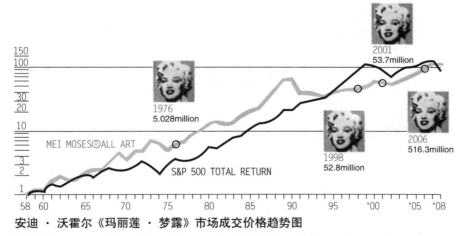

安迪·沃霍尔《玛丽莲·梦露》市场成交价格趋势图

数据来源：Jianping Mei and Michael Moses, As a long-term investment, which artist has brought the best return, Forbes, 22/12/2008

来10～20年时间中可能还将延续上升的态势。另外一个值得注意的现象是1976年该作品首次出现在市场上之后较长一段时间内曾经"销声匿迹"，但是1998～2006年的8年时间内却多次出现在艺术品市场中并且价格迅速提升，这种情况显然说明这段时间内有更多的投资者通过将作品"换手转让"而获得了较高的利润。

在研究过去50年中西方艺术品市场整体运行态势的基础上，"梅摩指数"相应进行了50年内股票资产与艺术品资产投资收益的比较研究，并绘制成比较数据图形。如图所示，黑色线条代表以"梅摩指数"计算的艺术品资产收益，灰色线条代表美国市场中以"标准普尔500指数"计算的股票资产收益。可以看出，过去50年中"梅摩指数"代表的艺术品投资在大部分时间内明显高于股票市场的增长，但最终结果却略低于股票市场；过去25年中艺术品市场出现了一定幅度的调整，表现低于股票市场的增长；过去10年中股票市场出现了大幅的下挫，艺术品市场却始终保持着稳中有升的态势，从而避免了较大幅度的波动，但最终收益仍低于股票市场（数据图形见第94页图）。

"梅摩指数"还从"资产配置与投资组合最佳化"的角度对投资组合的风险进行研究。分析艺术品投资组合多样化的益处，权衡资产组合中艺术品、股票、现金、黄金等的回报与风险；比较根据各种资产的收益水平，以及如何合理配置其中比例才能使收益最大化。如下图所示，黑色虚线表示过去50年中只包含股票、债券、现金、黄金的投资组合所能得到收益情况，灰色实线表示将"梅摩指数"所代表的艺术品加入

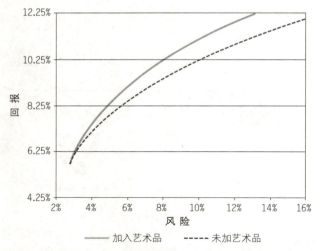

艺术品加入投资组合前后的风险变化趋势（1995～2005年）
数据来源：美丽资产顾问网站 artasanasset.com

投资组合后的结果。例如，一个平衡组合预期 10.25% 的回报，在没有加入艺术品的情况下对应的风险为 10%，如果加入艺术品则风险降低至 7%。对于灰色线条在黑色线条左侧的回报层次，加入艺术品都将降低投资组合的风险，对于灰色线条在黑色线条右侧的所有回报层次来说，无论加入多少比例的艺术品都将增加投资组合的风险，但是在多数情况下，将艺术品加入投资组合都可以降低其整体风险。

6.3.4 指数系统的比较分析

通过艺术品价格指数投资者可以直观地了解一定时期内艺术品市场的整体运行情况，但由于指标选取、记录期限、计算方法等差异，价格指数在指示艺术品市场运行态势方面也存在着一定程度的局限。上面三种价格指数的共同之处是同时选择了市场中的代表画家及其主流作品作为计算指标，因此，显然都无法反映市场中文物类艺术品的价格情况。此外，三种价格指数在反映市场运行效果的真实度与有效性方面也有一定的差距。"中艺指数"作为中国艺术品市场中最早出现的价格指数分析系统起到了开创先河的作用，但"中艺指数"的指标设定只选取中国近现代及当代代表性中国画画家的作品价格作为计算依据，无法反应油画等其他种类艺术品的市场运行情况。"雅昌书画拍卖指数"包含了"国画 400 成分指数"与"中国油画 100 指数"两个综合类指数，又同时又增设了当代"18 热门指数"、当代中国画 100 家指数、海派书画 50 指数、京津画派 70 指数、中国写实画派 30 指数、中国中青年女油画家 10 指数等更加细分的分类指数，能够比较系统与全面地反映中国艺术品市场中各绘画板块的价格变化趋势，成为目前市场中较为常用与流行的艺术品价格指数。如果从价格数据反映市场情况的准确性与可靠性，以及指数的计算方法来看，"梅摩指数"是三者中设计较为严谨的指数系统，它所构建的模型更贴近艺术品市场的真实状态。一般来说，指数的数据记录期时间跨度越大，越能准确反映艺术品市场的长期运行趋势，越接近于艺术品市场的真实情况，在预测未来价格走势方面也更有说服力。由于中国艺术品市场的发展起步较晚，国内现有的两种价格指数只能追踪到 2000 年以后的市场价格记录，显然距离"梅摩指数"50 年的记录期有一定差距。其次，"梅摩指数"的数据主要来源于苏富比和佳士得两大拍卖行的历史成交记录，较

画廊与艺术博览会提供的价格记录具有更高的可靠性。此外,"梅摩指数"反复追踪了大师作品多次出现于拍卖市场中的价格变化,在此基础上分析与研究艺术品市场的状况,由于避免了不同作品在尺寸、品相等方面的差距,排除了权重方面的主观处理,因此也使得最终的结论具有了更高的客观性。"梅摩指数"的不足之处是指标对象只限于西方艺术品的范围,无法反映中国艺术品市场的发展情况。针对这样的问题,梅建平2008年9月在接受《上海证券报》记者采访时说,他们现在已经在进行中国板块的数据收集与方法论研究,估计再过一段时间就可以推出有关中国艺术品的指数。当然,由于中国艺术品市场的历史记录期较短,他们也会对指数的计算方法作进一步的改进。

6.4　艺术品投资基金

基金帮我去投资

近些年国际艺术品市场的迅速增值使越来越多的人关注艺术品的投资价值,一些手头富裕但对艺术品市场运作并不熟悉的人迫切希望通过专家咨询与职业管理相结合的艺术品投资基金进入艺术市场,在国际市场上掀起了创建艺术品投资基金的潮流。21世纪到来之际,全球约有超过50家主流银行提出了建立艺术品投资基金的意向或增设艺术品投资服务项目,欧洲和北美至少有23支艺术品投资基金已经开始了运作。

上述情况反映了当代金融和艺术品市场发展的现实需求。首先,金融界的扩张培养了庞大的职业投资群体,金融机构的经理们已经熟练掌握股票、债券、期货等金融衍生品的交易,依此类推,幻想能把艺术品和古董的价值进行准确化、数字化和概念化的处理,使其具备普通商品的同样属性,顺利进入投资领域。二是资本增值的惯性作用。手握重金的金融机构和富裕的个人投资者在不断推动私募基金与对冲基金的增长,而且更敢于承担股票和债券以外多样化投资的风险。三是意识到艺术品资源的稀缺性,并且随着社会文化需求的增加这种趋势将愈演愈烈。例如,近代大师的绘画作品逐渐进入博物馆收藏,此后几乎不可能在艺术品市场重新出现。最后,市场价格的信息披露增强了投资者对增长的预期。各种艺术品价格指数都显示国际艺术品价格在过去20年中明显增长,这些数据正在鼓舞更多资金投入到艺术品市场。

6.4.1　运作方式

艺术品投资基金是一种为投资者提供实际利润的投资工具。艺术品是投资基金的主要交易对象，尽管优秀的艺术作品被学术界看作"无价之宝"，但艺术品投资基金却始终与金钱和利润相互关联，目标是通过低价买入和高价卖出的交易实现最大化的利润。

艺术品投资基金经理通常从金融机构和富裕个人投资者那里获得资金，尽量避免融资渠道过于分散，富裕的投资人往往比分散的普通投资者更容易承担投资风险，更有耐心，短期内不会用撤离资金的方式对基金经理施压。

艺术品投资基金的管理人员首先是来自金融机构的专业投资顾问。一般曾有过管理信托养老金、捐赠基金、公共抚恤金或个人资产的经验，但多数没有艺术领域的知识背景。第二类是有艺术商业背景的人士。经营商业画廊或在主流拍卖行担任过高级职位。这些人是联系金融界和学术专家的纽带，他们和艺术界的学者、策展人、收藏家和艺术家广泛接触，熟悉和掌握艺术品的营销渠道。第三类是技术专家和学术专家。负责真伪鉴定，对投资组合进行学术价值方面的评估等工作。

简单地说，艺术品投资基金的运作是由基金经理游说投资人提供资金，选择需要购买的作品，把它们合理地保存，等待作品升值的若干年后出售作品，兑现获利。但实际上艺术品投资基金的运作必须面对一系列艰巨的任务：1. 解决筹集资金的困难。2. 保持与投资者的联络。3. 识别有升值潜力的作品。4. 设法从拍卖行、个人或商业画廊购买作品。5. 作品的日常维护，确保作品运输、储藏、保险、防盗等事宜。6. 如果将作品借给博物馆或画廊则需要与相关机构、策展人进行谈判。7. 决策作品的出售时机。8. 出售作品的同时给投资人分配利润。

基金经理通过提供专业服务获得回报，一般每年从基金财产中提取1.5%～5%的管理费；也可以作为基金出资方分享售后利润，从中提取固定百分比的回报。由佳士得前任财务经理菲利普·霍夫曼管理的竞争者美术基金（Competitor Fine Art Fund）除每年从基金财产中支取2%的管理费外，还从出售作品的利润中获取20%的提成。

投资人负责提供资金。20世纪90年代末媒体报道投资人认购的基本份额一般在250000美元以上，费恩乌德艺术投资有限责任公司（Fernwood Art Investments LLC）曾最多向个人投资者招募100万～500万美元的份额。艺术品投资基金一般不需要公开发布招募计

划书，投资人须与基金签订 5 ~ 10 年的锁定期，基金份额不能在二级市场交易。

6.4.2 策略和风险

艺术投资基金的策略通常有两种：第一种是交易主流艺术品，如毕加索、培根（Francis Bacon）、贾斯帕·约翰斯等名载史册大师的作品，其他条件是作品来源明确，保存良好，经专家鉴定，最好在学术刊物上有过发表。第二种是购买价值低估的作品。有些艺术家虽然还不能称大师，但至少属于重要艺术家的行列。有些艺术流派正得到学术界和评论界的青睐，作品开始从商业画廊进入国家或省级博物馆收藏……都意味着未来能有较好的升值空间。 第二种策略的风险比前者更大一些，要预测 5 ~ 10 年，甚至 20 年后将被认可的作品并不容易，但可能比购买经典作品获得更丰厚的利润。这种策略类似于购买小型高科技技术公司的股票，而不是去购买 IBM 等企业巨头的股票，以此类推，投资毕加索的"蓝筹艺术品"可能比较保险，但是不会像年轻艺术家作品那样显著增长。

总体来说，艺术品市场通常比金融市场更加稳定，对经济危机和政治突发事件不太敏感，股市崩盘时艺术品的价值不会像股票那样迅速蒸发，但是艺术品的价格也并非只升不降。投资者在涉足艺术品市场之前必须清楚意识到其中的风险：1．并非所有作品都以同样速度增值。2．艺术品的短期价格可能下降。如 20 世纪 80 年代日本经济泡沫破灭，1987 年澳大利亚股市崩盘后印象派和现代派大师作品价格发生了骤跌。3．作品的长期价格将最终取决于学术价值。拉斐尔前派作品的价格 19 世纪 90 年代达到顶峰后开始下降，直到 20 世纪 60 年代才有所恢复，但也未能达到 20 世纪前价格的高点。4．作品需求受地缘文化和民族文化的影响。东方新兴市场国家的收藏家很少购买西方油画作品，中国水墨画也很难被国际市场认同。20 世纪 80 年代日本人大举购买的西方绘画主要集中在印象派和巴黎画派作品，因为他们认为印象主义的成功是受到日本浮世绘的影响。5．艺术品的购买、持有和出售都需要成本花费。基金经理聘用专家参与决策，通过拍卖或者经销商出售作品也必须支付 10% 或更高的佣金。6．作品真伪、确定作者、有效所有权、专家和机构对作品的学术认证都能影响到艺术品的价格。

"蓝筹"一词源于西方赌场，在西方赌场中，有三种颜色的筹码，其中蓝色筹码最为值钱，红色筹码次之，白色筹码最差。投资者把这些行话套用到股票上，后来蓝筹演变成一流、最好的意思，并引入资本市场，投资者把那些业绩最好的大公司的股票称作蓝筹股，这里又引申为投资一流的、优秀的艺术大师的经典之作。

另外，由于受利率和通货膨胀率影响，长期看市场中其他资产的价格也在持续增长，艺术品的增值未必能给投资者更有优势的回报。20世纪50年代购买一件毕加索或莱热（Leger）的作品，30～50年后出售将获得颇为丰厚的利润；但是如果转投施乐或IBM公司股票，并在创新高之前及时调仓换股将能获得更多的收益。"梅摩指数"显示，过去半个世纪以标准普尔500指数为代表的美国股票年回报率10.9%，投资艺术品年回报率10.5%，"梅摩"指数的计算忽略了最多可达售价20%的交易成本费，如果扣除这部分费用艺术品的投资收益将会更少。

6.4.3　艺术品投资基金的实践

第一支在金融界建立的艺术品投资基金是由大通银行（Chase Manhattan）的分支机构负责管理的大通艺术基金（Chase Art Fund）。1989年大通基金获得30亿的担保，并通过巴黎银行艺术品投资顾问机构主办的巴黎银行基金（BNP Paribas Fund）投资艺术品。但由于收藏费用增加导致成本过高，以及最初制定的计划没有适应市场环境，大通基金的投资最终损失惨重。

21世纪来临之际，荷兰银行（ABN Amro）计划组建一个主要针对富裕个人投资者和机构投资者的美术品投资基金，荷兰银行通过大规模融资计划为基金提供资本。2007年11月法国兴业资产管理有限公司（Société Générale Asset Management）在卢森堡发起成立了总额2500万美元的艺术品投资基金。他们希望第二年筹集的资金达到1.5亿美元，每年获得15%的收益率。公司的投资理念是"用私募技术投资当代艺术"，其基本原理是艺术品价格与债券、股票资产的反相移动原理，当股票、债券市场萧条的时候艺术品市场将保持稳定，甚至升值，因此可以通过多样化降低投资风险。

摩根大通银行大厦

除了金融机构建立的艺术品投资基金外，全世界还有很多形式灵活、风格各异的艺术品投资基金项目。艺术护甲（Art Vest）2004年由艺术商达尼埃拉·卢森堡（Daniella Luxembourg）发起成立，在纽约和伦敦同时建立了办事机构。该基金的特点是不像金融机构那样通过公开渠道募集资金，而是通过自身良好的社会关系和声誉，从少数富裕投资者手中获得资金，通过"小型艺术俱乐部"的模式运作。

瓷器基金（The China Fund）由苏富比前任主管朱利安·汤普森

菲利普·霍夫曼

(Julian Thompson)领导,专攻东方艺术品,特别是中国瓷器。伦敦的竞争者美术基金由佳士得前任财务经理菲利普·霍夫曼创建,计划针对机构投资者募集35亿美元。该基金的运作采取了很多灵活的方式,除长期投资外,可以通过租借藏品获得的收益为投资人提供额外分红。2006年,竞争者美术基金资产混合收益是达到了40%,多数作品的价值在50万~200万美元,某些经典作品的价格可以达到800万美元。

2007年,克里斯·卡尔森(Chris Carlson)艺术投资咨询公司在英国的格恩西(Guernsey)注册成立了"艺术贸易基金"(The Art Trading Fund)。该基金是全球首家规范的美术品对冲基金(Art hedge fund),将在3~12月期限内向投资者提供回报。基金通过全球经销商、知名画家、拍卖行和画廊形成的庞大网络购买和出售艺术品,从藏家信息库获取艺术品,通过高流动性的买家网络出售作品,通过地域差价和提高市场效率保值套利,全球化的运作最大限度地降低了画廊与经销商的花费成本,同时使基金投资人的收益最大化。另一个策略是建设稳固的当代艺术家创作队伍,据测算每年可以为基金增加250万英镑利润。2007年"艺术贸易基金"开始了一项更为尖端的创新项目,包括购买受离婚、死亡、债务等原因困扰的艺术品经销商的滞销作品;从破产银行的财产清算拍卖中增加作品来源,降低成本;追踪5~10年内的出售记录,发现最有潜力的年轻艺术家,通过与他们密切合作增加利润等。

2007年7月《纽约时报》报道金融家穆罕默德·达尔曼(Mehmet Dalman)在伦敦成立了摄影作品投资对冲基金(WMG),由画廊经理塞尔达·奇塔(Zelda Cheatle)管理,专门收藏布劳绍伊(Brassai)、罗德琴科(Rodchenko)与伊夫·阿诺德(Eve Arnold)等当代摄影大师的作品。

2008年4月《艺术报》(The Art Newspaper)报道顶点艺术基金(Meridian Art Fund)创建了帕拉斯艺术公司(Art Plus),是一家在卢森堡注册的"艺术品交易公司",由米奇·蒂罗基和瑟奇·蒂罗基(Micky and Serge Tiroche)管理,米奇和瑟奇兄弟具有艺术品营销与金融领域的丰富经验。米奇·蒂罗基在伦敦管理着一家商业画廊,在以色列创立了蒂罗基拍卖行,瑟奇·蒂罗基曾是花旗银行的高级职员,他们计划通过帕拉斯公司募集20亿美元,在3~5年内发售份额,建立蒂罗基家族艺术交易商行。

6.4.4 艺术品投资基金的双刃剑

2007年6月中国民生银行正式推出了"艺术品投资计划"1号和2号基金产品。2008年10月,媒体报道国内管理咨询及投资银行业巨鳄"和君咨询"联手西岸圣堡国际艺术品投资有限公司,共同发起的艺术品投资基金"和君西岸"即将投入运营。

民生银行"艺术投资计划"1号产品招募说明

产品名称	"非凡理财""艺术品投资计划"1号产品
发售地区	全国
销售起始日期	2007年06月18日
销售结束日期	2007年07月08日
收益起计日	2007年07月10日
委托管理期	24个月
付息周期	24个月
预计最高年收益率(%)	18
收益率说明	预期年收益率0%～18%,上不封顶
委托币种	人民币
委托起始金额(元)	500000
委托金额递增单位(元)	100000
提前终止条件	客户不可提前支取
产品管理费	无
产品特色	一、前沿的投资领域 为客户提供参与艺术品投资的机会,使客户感受高品位生活模式。 二、较高的理财收益 参与中国当代艺术板块投资,目前最具成长潜力,分享高价值投资回报。 三、合理的收益结构 引入艺术顾问公司,进行专业性投资安排,客户优先年收益率18%。 四、理想的投资期限 期限短于常规艺术品私募基金,2年后客户可以收回本金,获得回报。 五、较低的投资风险 银行、信托、投资顾问参与项目,操作模式完备,并实现三方监管。 六、人民币投资,人民币收益 在人民币升值环境下,实现人民币投资收益最大化

艺术品投资基金在中国的出现顺应了世界艺术品市场的发展潮流，但目前中国市场的发展尚不成熟，艺术品投资基金的介入未必会给艺术品市场的健康发展注入新的活力，投资者的投入也未必都能换来高额回报。欧美和日本等国已经形成了大规模与国际化的市场流通体制，对绘画和文物艺术品形成了合理的估值体系与自由的交易机制。而中国艺术品市场目前正处于国际化的转型时期，虽然已经形成了一定的市场规模，但艺术品交易仍然处于相对封闭和独立的状态下，中国藏家没有能力从国际市场大量购买，民族文化局限也使传统书画等艺术品难以在国际市场获得价值体现，这种情况决定了中国艺术品市场的回旋余地差、抗风险能力弱。其次是艺术品市场的发展失衡和局部过热。近年来拍卖业的一枝独秀，以及当代艺术领域的炒作制造了市场的局部泡沫，本地资金与国际热钱的涌入促生了商业画廊和拍卖行的虚假繁荣，而泡沫的破灭和资金的瞬间撤离很可能对中国艺术品市场造成灭顶之灾。

2008年末的金融风暴使中国艺术品市场接受了一次深刻的洗礼，许多投资者也初次尝到了惨痛的失败，泡沫的破裂引发行业的洗牌和市场的迁徙。拍卖行对客户的损失很少顾忌，因为它们靠佣金吃饭，出售之后没有保值的责任，但是对于那些规模庞大的艺术品投资基金来说它们可能会付出更加惨重的代价。

案例研究
练习撰写投资报告

下文是艺术市场专业学生课后完成的一篇投资报告，发表于《东方艺术·财经》杂志2009年第7期。报告的内容首先分析了艺术家作品现阶段的价格走势，然后从作品的艺术价值、作品的收藏与持有环节、艺术家的社会影响力几个角度深入分析作品市场价格形成的原因，并对其未来走势作出了预测。

投资报告的撰写过程需要深入分析作品的学术价值，收集作品的历史成交记录，学习绘制反映艺术品价格变化趋势的数据图形，在此基础上，才能对未来价格的走势及其投资价值给以判断。练习撰写投资报告可以启发独立思考，对促进学生自觉运用所学知识、提高对市场的分析判断能力具有积极的意义。

写实绘画能否抗击金融危机？
——刘小东作品艺术价值及市场走势分析

乔倩然

全球经济危机的席卷让 2009 年的拍卖市场似乎又多了几分冷意，不得不让人回忆起前两年艺术品市场蓬勃发展时的情景。

目光退回 2006 年，一幅名为《三峡新移民》在保利秋季拍卖会上亮相，标价 1000 万元，比一同参拍的张大千、徐悲鸿、齐白石的真迹高出 10 倍。之后，这张画幅达 3 米×10 米的作品以 2200 万元被高调的买家、俏江南餐饮有限公司总裁张兰收入囊中。一时间，"创纪录的中国当代艺术品最高价"的媒体报道铺天盖地，其作者刘小东俨然成了 2006 岁末曝光率最高的艺术家。虽然 2008 年 5 月 24 日在香港佳士得春拍上，这一纪录被曾梵志以 7436 万元刷新，相比之下，刘小东的拍卖指数也不及因奥运会而声名鹊起的装置艺术家蔡国强那样呈现极具突破性的井喷式增长。但是，与他同属一个时期的"后 89"市场宠儿相比，刘小东的整体步伐却显得平和、稳健、低调。

刘小东

尽管如此，2006 年的 11 月，刘小东仍然因为《三峡新移民》为众多艺术圈外人所知，再加上大众媒体的狂轰滥炸，让大部分不熟悉艺术品市场的人似乎认为，艺术圈一夜之间又蹿红了一个"刘小东"。

媒体用刺激的天文数字做头条吸引观众眼球的时候，经常忽略了带着读者去看一看艺术品价值形成背后的整个过程。让我们先来看看刘小东个人作品价格指数图：2000 年前仅有 3 幅作品上拍，其中 1999 年送拍、曝光率较高的作品《白胖子》成交价为 44 万元，当时已算较高的价格。之后，刘小东作品的数量和价值都在稳步上升，与 2005 年当代艺术品市场的崛起同步，送拍作品的数量在 2005～2007 年间形成井喷态势，分别是 22 幅、51 幅和 36 幅。作品价格也以 300%～500% 的规模大幅攀升，直至《三峡新移民》（彩图 4）达到阶段性高点。2008 年《战地写生：新十八罗汉像》以 6192 万港元成交，再次创造了他个人作品的世界拍卖纪录，仅次于旅美中国艺术家蔡国强 14 幅一组的火药画《为 APEC 做的计划》拍出的 7424.75 万港元，是中国当代艺术品第二高的价格。

冰冻三尺，非一日之寒，非业内人士恐怕都不会不了解这背后十多年的成长历程。而任何一件艺术品的价值的形成都是从艺术品被创造，到被解读、被展示、被批评、被欣赏，直至被交易、被收藏……不断的螺旋式的上升循环。将种种因素综合来看，2200 万元堪称是刘小东十多

年来学术地位、市场的长期积累以及单幅作品的题材和规模的独特性、2005年开始的艺术品市场整体井喷大环境推动的复合结果。在查阅大量数据资料之后，作者作了以下解读。

1. 深厚的学术背景

作为中国当代艺术的重要画家，刘小东的油画创下了中国写实主义的最高价7424.75万港元，在这数字背后有着深厚的学术背景。

自1980年入美院附中就读至1988年毕业于美院油画系第三工作室，刘小东的习作与创作便连续获奖，其中最著名的有《打呵欠的男人体》等。刘小东在中央美院教学体制下学习了8年之久并执教至今，可以说1980年至今，刘小东的人生就与央美的发展密不可分，学院的苏联现实主义造型方法为他以后的发展打下了牢固的基础。

不论是在美院求学时期，还是离开学院的体制之后，刘小东一直坚持着他的写实主义道路，虽然他的作品并不是十分"逼真"，但是从造型的完整以及变形的程度来看仍然属于写实绘画的范畴。1990年，刘小东的作品首次在《美术》杂志上发表，有人说他在模仿弗洛伊德，但当时刘小东其实并不知道弗洛伊德是谁，后来看到他的作品，感到弗洛伊德的作品确实有一种内在的表现力，也被弗洛伊德的绘画所打动，感到自己的作品确实和弗洛伊德有相似的一面，难道只是一种偶然的巧合吗？

刘小东写实绘画的特殊价值首先在于形象的"完整性"方面。由肉色形成的色调，依照形体的自然起伏和变化，形成具有造型感的笔触，并逐渐扩散到四周的人物、动物、植物，直至房间和户外的每个角落，通过色彩、笔触和造型的协调形成了统一的风格和纯粹的艺术语言。有些地方水杯、毛巾、报纸等物品的刻画已经变得十分概括，仔细观察才能辨认出来。但无论如何，细节处理绝不伤害语言的纯粹，画面中各个部分犹如用坚韧的榫卯咬合成的网络，精细而致密。笔触相当果敢，斩钉截铁，带着苦涩的味道，完全排除了浮躁和轻率，用笔的力度仿佛被雕凿进了画布，使观众产生一种刻骨铭心的体验，充分显示出写实绘画具有的那种单纯、质朴、明晰、精谨、严密的艺术魅力。题材的选择非常生活化，大都注意到生活中不起眼、不留心的琐碎片段，人物的情态也大多是随意和懒散。技法、语言和造型的内在统一通过轻松的内容表现出来，完全出自艺术家绘画功底和内心感受的自然结合。刘小东绘画的这种"完整性"不可能是对某种业已形成的艺术风格简单、机械、肤浅、粗暴的复制和模仿。

继"85新潮"之后，很多艺术家纷纷脱离了油画的传统技法，转入现代艺术运动阵营，但刘小东并没有随波逐流，而是沿着自己的写实道路继续前进，形成了极具个人特点的艺术风格，被批评家范迪安称之为"具体的现实主义"。他的"现实主义"并不是建立在抄写事实的基础上，而反映出深刻的时代精神。"刘小东的绘画十分鲜明地表达了20世纪90年代文化中的一个非常重要的母题，这就是当下生存的精神独立。"这种"对当下生存的状况的表现"，使刘小东在"这种以写实的手法为语言方式的绘画作品中占有了优势"。

21世纪初，刘小东的绘画更加深刻地折射出当代中国最值得人们关注的社会问题。相较于只求唯美的写实作品，他的绘画带有更强烈的时代精神，力图通过艺术家本能的人文关怀，通过绘画的语言，给大众以警示。

他的足迹踏遍我国的台湾地区、长江三峡、青海的德令哈、西藏的玉树、甘肃天水和泰国曼谷、日本、意大利的罗马和拿波里、美国波士顿……常在乡郊野外支起画架，对景写生。风格更加自由、娴熟、洒脱、老辣，但每一件作品都试图深刻揭示当代的社会问题和文化现象，组合起来形成了一幕幕笔锋犀利的"焦点访谈"。

刘小东《新十八罗汉》局部 油画 作于2004年

2004年《三峡新移民》围绕着三峡所发生的一切构成了中国当代艺术史中最令人难忘的画面。2007年他在青海德令哈的戈壁滩上画了《青藏铁路》，想画出工业社会和农业社会像战争一样的景观。之后，又去了玉树完成了《天葬》，展现高原神奇壮丽的景观，近处是天葬台，远处是正在建设的飞机场……

刘小东近年的创作和弗洛伊德渐行渐远，他的艺术是非常内向和个人化的，通过那些孤独的个人来探索深奥的内心世界，刘小东放眼广阔的现实生活，深邃的目光洞悉到每一个矛盾和冲突正在发生的角落。丰富的阅历使刘小东的绘画语言更加精纯，思想更加深沉，立意更加高远，充分显示出当代现实主义绘画特有的艺术魅力。

2．良好的公共收藏，作品持有群体稳定

覆巢之下无完卵。经济危机的环境也使中国写实绘画的价格整体滑坡，但降幅相对较小，其原因是这些画家深厚的学术背景及其作品特殊的艺术价值使得藏家可放心持有，避免了市场价格的巨大波动。他的作品相对那些符号化特征强烈、批量制作的当代绘画作品显然具有更加纯粹的学术价值。

刘小东在展览与艺术评论界都享有相当高的曝光率和评价。到目前

为止,他在世界范围内参加的群展及个展近70多个,其中六成以上是在学院或公共艺术机构举办的学术性展览。但他的作品没有像张晓刚等人那样在经纪人的推动下频繁出现在各种双年展及艺术交易会上,因此保持了一定的学术纯粹性。

与此同时,刘小东在艺术评论领域也得到了各方的认可。一个艺术家如果没有长期的创作探索与积累,缺乏足够的学术批评和解读,没有足够的学术性或商业性展览使其被专业人士及更大的人群所关注与欣赏,那么,其作品就不具备创造高额价值的基础;同时,一个艺术家如果没有为其整体事业长期规划的画廊或经纪人,没有一定数量的作品为严肃的收藏家和公共收藏机构所藏,其作品的长期价值也很难形成。

正是因为刘小东的长期积累,使得他的作品具有良好的公共收藏分布:国内有上海美术馆、中央美术学院美术馆、东宇美术馆、上河美术馆、中国美术馆等,国外有新加坡美术馆、澳大利亚昆士兰美术馆、美国旧金山现代美术馆、日本福冈美术馆。十多年来,刘小东与国际上的诸多实力派画廊有过合作,包括美国旧金山利姆画廊(Limn Gallery)、法国阁楼画廊(Loft Gallery)、英国马勃洛画廊(Marlborough Gallery)等。如今,他的合作伙伴也遍布海内外,与包括纽约的玛莉·布恩画廊(Mary Boone Gallery)和我国台湾地区的诚品画廊、上海的视平线艺术馆、北京的海莱画廊、德山文化艺术空间等合作都不乏丰富的经验和良好的口碑。

3. 拓展传播途径,提高社会影响力

相对钟情观念与行为、装置的艺术家来说,作为中国当代架上绘画代表的刘小东确是本分的写实派。但是在刘小东的早期创作中,草图和摄影一直在他的绘画方式、创作过程中扮演着重要的角色,是他观察世界和表达自我的另外一种方式。尤其是他对电影的情有独钟,易英在文章中曾写到,"电影一直是刘小东的梦想,这个梦想渗透到他的血液中,又流淌到他的画面上,尤其是在他后来的创作中,电影的意识与观念对他产生了很大影响"。

刘小东最初是在学美术出身的、他的附中同学王小帅的首部电影《冬春的日子》出任角色,影片没有在国内公演,但在境外获得了极大的成功,英国BBC将其评为百年电影的经典之作品。他还曾给张元的《北京杂种》作美术指导。1998年认识贾樟柯以后,成为好朋友。2004年,他和王小帅曾在贾樟柯的电影《世界》里客串过两个暴发户。之后又在贾樟柯记录《三峡大移民》创作过程的电影——《东》中担纲主演,而意外的

是这部影片不久便获得了意大利纪录片协会的最佳纪录片奖，并在第63届威尼斯电影节上获得金狮奖。

电影使人能够全方位体验一件事情，这是绘画做不到的，绘画可以汲取电影的经验，在特定的时间与空间中增加多个视点和角度。对于刘小东来说，更重要的是电影充满活力、充满细腻的温情、充满深邃的思考，它使人不至于沦为画室的学究，对于生活永远充满好奇、热情和敏锐。在2004年的《新十八罗汉》、《三峡新移民》，2005年的《温床》，2006年的《多米诺》，2007年的《青藏铁路》、《天葬》、《樱花树下》，2008年的《吃完了再说》、《上火》、《何处搜山图》、《易马图》等作品中，视觉的角度仿佛换上了一架广角摄影机，作品仿佛也变成了电影大片。他在现场支起巨大的画布，常常把多幅绘画组合起来，全方位、多角度，以恢弘的气势洞悉社会生活的每一个角落，而此时的写实绘画完全变成了随意的自由挥洒。

刘小东 《女孩与仙鹤》 油画 作于1993年 2006年北京匡时拍卖会上以176万元人民币成交

皮力和欧宁两人都曾谈到刘小东近期的巨幅作品中所包含的电影技巧。在评论如《温床》等作品时，皮力提出了"决定瞬间"和"非决定瞬间"这两个概念，并阐述了二者之间的区别，指出后者被经常运用在电影中。刘小东不仅将作品与电影融合，更是使用了影像作为自己的"第二表达"，或者是"第二宣传方式"。虽然他说拍电影只是玩票行为，但这无疑又为他打开了一面窗，使其作为中国当代艺术家的代表为更多的人所熟知。2006年10月，刘小东请他的好友作家阿城用影像记录了其新作《多米诺》的诞生过程及成果，然后展览之时全部销毁，销毁的过程亦作为展览的一部分。这次，影像正式成为刘小东与公众的交流方式，在其后的各大展会上进行展示。刘小东正在使自己从一个"画家"演变成一个"艺术家"。他的朋友圈横跨美术界和影视界，使"刘小东"成为令大众耳熟能详的名字，形成强强互补的联系，不得不说是他成功的原因之一。

刘小东在学术、收藏、社会影响力三方面的成就是其创造价格神话的主要原因。如今，经济危机的爆发虽然造成了市场的低迷，但却也不失为一件好事。经济危机对艺术品市场中高估的作品和新晋收藏家们进行了一次筛选、清洗。贪婪的投资欲望要复归理性的选择，虚妄的幻想必须回到真实的原点，宣传和炒作的力量也终将回归学术的本位，危机总会过去，步伐稳健并且具有源源不断创造力的艺术家将愈发受到收藏家的关注，并迎来又一轮的价格增长，扎实、学术的写实绘画很可能成为艺术品市场走出低迷的新生契机。

刘小东作品成交价 TOP20

排名	作品名称	作品尺寸	金额（元）	日期	拍卖公司
1	温床NO.1（五联）	1000cm×260cm×5	57120000	2008-04-28	中国嘉德
2	战地写生－新十八罗汉像（十八张一套）	200cm×1800cm	55734750	2008-04-09	HK苏富比
3	三峡新移民	300cm×1000cm	22000000	2006-11-21	北京保利
4	笑话	180cm×195cm	12320000	2007-11-30	北京保利
5	合作	180cm×230cm	7840000	2007-05-13	中国嘉德
6	兄弟	230cm×180cm	6770675	2008-05-24	HK佳士得
7	傍晚的火	152.5cm×136cm	6160000	2007-11-06	中国嘉德
8	水边抽烟	152cm×137cm	5824000	2008-05-10	北京翰海
9	休息	138cm×120cm	5720000	2007-05-31	北京保利
10	雪地侠侣	160cm×91cm	5600000	2007-06-24	北京翰海
11	海边蜜月	127cm×98cm	5280000	2007-06-10	北京荣宝
12	躺在床上的裸女及素描	122cm×107cm 162.7cm×149.5cm	4207500	2007-11-25	HK佳士得
13	电脑领袖		4196400	2006-09-20	NY苏富比
14	一男二女	200cm×200cm	3300000	2006-11-22	北京匡时
15	素慧·水蛭	162cm×130cm	3136000	2007-12-09	北京荣宝
16	儿时朋友都胖了系列二号－力王	96.5cm×76cm	3007500	2007-10-07	HK苏富比
17	情人	76.7cm×96.6cm	2659872	2006-09-20	NY苏富比
18	妓女系列第九号	152cm×137cm	2598750	2008-04-09	HK苏富比
19	小明、嘉禾	162cm×129cm	2464000	2007-11-30	北京保利
20	脆弱小绳	140cm×112cm	2365000	2006-12-17	北京翰海

6.5 结论

艺术品投资是指一种为了博取更多的收益，而将现有资金转换为艺术品资产的行为和过程。长期追踪国际艺术品市场价格变化的艺术品价格指数系统显示，近50年内，国际艺术品的价格始终处于稳步上升的态势，一定时期内的投资价值超过了股票市场。从21世纪初期开始创立的中国艺术品价格指数系统的显示来看，中国艺术品的价格普遍经历了一波快速拉升的过程，许多艺术品投资行为都因此获得了较为丰厚的回报。

市场的火暴推动了投资行为向金融领域的扩张，为了博取更大的利润空间，国际上出现了专门的艺术品投资基金，目前它在中国仍然是一个

方兴未艾的领域。投资行为的深入发展必然能够带来短期的赚钱效应，资金的注入推动了艺术品价格的提高，艺术家获得了更高的润格，画廊、拍卖公司及艺博会赚取了丰厚的利润，尽早杀入艺术品市场的投资客也各自赚得"盆满钵盈"。但是投机与资本的运作无形中加速了市场泡沫的形成与膨胀，使艺术品的价格远离了艺术价值的合理区间。世界上永远没有"只涨不跌"的神话，过度的投资与炒作无疑加速了下一次危机的来临。

内容回顾

◎ 艺术品投资可以实现保值、增值与获利的功能，其行为包括个人投资与企业投资两种。从近30年国际与国内艺术品价格的变化情况看，很多投资行为都获得了较为丰厚的回报。

◎ 艺术品投资、金融股票投资与房地产投资并称世界三大投资领域，在回报率、变现能力、社会参与度及影响力等方面各自拥有不同的特点。由于目前中国市场上可供选择的投资品种并不丰富，艺术品投资未来将具有广阔的发展空间。

◎ 艺术品价格指数可以清晰和直观地反映一定时期内市场的整体运行情况，并在一定程度上预测艺术品市场的长期走势，成为指导艺术品投资决策的一种常用工具。中艺指数、雅昌书画拍卖指数、梅摩指数是目前经常使用的三种艺术品价格指数系统。

◎ 艺术品市场的发展推动了艺术品投资向金融领域的扩张，为了博取更大的利润空间，出现了专门的艺术品投资基金。目前全球已经有50多家银行提出了创建艺术品投资基金的意向，在我国，民生银行已经涉足艺术品投资基金领域，它的出现势必对艺术品市场的格局产生重要影响。

问题与实践

1. 艺术品投资、股票投资、房地产投资各自具有哪些优势和特点？
2. 比较中艺指数、雅昌书画拍卖指数、梅摩指数三种艺术品价格指数的优势及特点。
3. 撰写一篇分析艺术市场中某一画家、某一流派或某一类艺术品市场价格及其未来走势的投资报告。

4. 许多引起轰动效应的艺术史经典之作都曾在拍卖市场上反复出现，请以一件或几件近期打破成交纪录的中国古代或现当代艺术作品为例，追踪其历次拍卖成交的价格，并计算出首次成交至今所取得的投资回报率。

5. 下图是雅昌书画拍卖指数系统中当代18热门指数的数据图形。2000年春季开始，指数始终处于总体上升的趋势，并于2007年秋季达到峰值，但是其后出现"高台跳水"的现象，且在2008年春季成交金额迅速扩大；2009年春季拍卖指数再次迅速拉升，但是成交金额却始终无法达到峰值时期的水平。请结合这段时期内的宏观经济形势，以及拍卖市场的热点变化等因素具体分析其中的原因，并预测未来一定时期内当代18热门指数的走势情况。

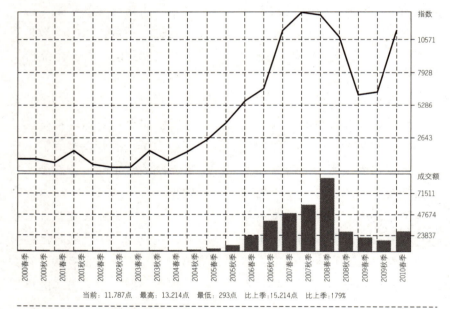

雅昌艺术网——当代18热门指数
数据来源：雅昌艺术网 www.artron.net

注释

1. 章利国著，《艺术市场学》，中国美术学院出版社，2003年4月，第44页。
2. 博宝艺术网 www.artxun.com，马健文章《艺术投资基金的预期收

益率值得怀疑》。
3. 章利国著,《艺术市场学》,中国美术学院出版社,2003年4月,第43页。
4. 蒲文,稳步增值,艺术藏品热正在升温,《成都日报》2008年4月18日。
5. 2009中国艺术品市场年度报告,湖南美术出版社,2010年,第20页。

第 7 章
艺术品收藏

寻求、购买、聚集和珍藏艺术品作为有价值的财产,同时作为欣赏对象的艺术品消费行为就是艺术收藏。

7.1 中外的艺术品收藏

人类进入文明社会后很长一段时间中,古代社会的统治者和教会的艺术品收藏是当时社会最主要的艺术收藏,宫廷和教会也相应成为艺术品的收藏中心,他们的艺术收藏在数量和质量上都占压倒优势,而且从审美取向和艺术趣味方面引导着民间的收藏。据唐代张彦远《历代名画记·叙画之兴废》记载:汉明帝刘庄"雅好丹青,别开画室,又创立鸿都学,以集奇艺,天下之艺云集"。宋代皇家收藏至宋徽宗时为其最,当时御藏仅名画就达 6396 件,包括魏晋至宋朝的历代作品,被分为"道释"、"人物"、"宫室"、"番族"、"龙鱼"、"山水"、"畜兽"、"花鸟"、"墨竹"、"蔬果"等十门,合编成《宣和画谱》,并且"随其世次而品第之"。民间收藏的兴旺是与商品经济的发展,私人财富的积累等社会因素联系在一起的。例如,清康熙、雍正、乾隆三朝政局稳定,扬州地区商业在盐业的带动下兴盛繁荣,从而为文化艺术的活跃提供了良好的经济基础。受地方官吏倡导文艺的影响,富商大贾附庸风雅,讲究艺术品消费的享受,于是字画古董搜集买卖收藏之风炽盛,如盐商安歧居扬州,有家资巨万,曾大量购藏书画珍品,成为当时名噪一时的大收藏家。艺术史上大名鼎鼎的"扬州八怪"就是在这样的经济背景和市场环境中形成和发展起来的。与此同时,西方中世纪以及近代的封建国家中,教会和各国

的皇室一直成为支持艺术持续发展的主要赞助力量，我们可以看到流传至今的 19 世纪以前的世界名画大部分是受教会委托的宗教故事，以及描绘皇室成员和封建贵族日常生活的肖像绘画。

伴随历史的发展，世界开始进入现代社会，教会与皇室的力量日趋没落。在"商人就是国王"的资本主义时代，西方国家的艺术发展主要依靠私人与企业的资助，艺术品的收藏也主要是民间收藏，下面我们通过介绍几位现代及当代西方著名的艺术收藏家，来了解西方私人艺术收藏的发展情况。

曾经名列美国首富有的石油大亨 J·保罗·盖蒂一世（Jeal Paul Gettey，1892～1976 年）及其儿子保罗·盖蒂二世都是美国历史上最著名的艺术收藏家。盖蒂一世 1938 年开始热衷于艺术收藏，对欧洲古典绘画与雕刻都十分喜爱，特别倾心于古希腊与罗马艺术，他这方面的收藏在美国除了大都会博物馆外几乎无可匹敌。盖蒂晚年将他收藏的各类艺术品捐献社会并为之建造了盖蒂博物馆，捐赠作品至少有 50000 件，并且质量实属上乘，包括众多绘画大师的代表作品，如文艺复兴时期安德烈·曼坦尼亚的《贤士来拜》、雅各布·蓬托尔莫（Pontormo）的《科西莫一世美第奇大公的肖像》等，此外印象派大师的代表作更是不胜枚举。1976 年老盖蒂去世，保罗·盖蒂二世获得了家族的财产，同时也继承了其父亲对艺术品痴迷般的热爱。盖蒂二世是世界上最重要的善本书和中世纪手稿收藏家之一，同时也是最重要的维多利亚时期艺术品收藏家，他曾以 491 万美元购买了拉斐尔前派艺术家罗塞蒂（Rossetti）的《冥后》，此举创造了维多利亚时期艺术品的拍卖价格纪录。

保罗·盖蒂一世

瑞士巨富提森·波涅米萨（Thyssen-Bornemisza，1875～1947 年）男爵父子的私人收藏也是当代世界上最重要的私人收藏之一。波涅米萨的收藏范围十分广泛，从中世纪艺术品、古典主义大师、20 世纪印象派及后印象派、德国表现主义到欧美战后绘画无所不包。老波涅米萨从 20 世纪 20 年代开始了自己的收藏，他的兴趣主要是老大师，包括弗兰德斯绘画大师凡·艾克（Jan Van eyck）、丢勒、汉斯·荷尔拜因（Hans Holbin）等人的作品；文艺复兴与巴洛克绘画则包括提香（Titian）、卡拉瓦乔（Michelangelo Merisi Caravaggi）、丁托列托（Jacopo Tintoretto）、凡·代克（Anthony van Dyck）、鲁本斯（Peter Paul Rubens）、伦勃朗、哈尔斯（Frans Hals）、穆利罗（Bartolome Esteban Murillo）、里维拉（Jusepe de Ribera）等人的作品。其子小波涅米萨（1921～2002 年）扩展了家族的收藏，主要致力于 19 至 20 世

纪艺术品的收藏，19世纪作品包括莫奈、德加（Edgar Degas）、雷诺阿、凡·高、高更（Paul Gauguin）等人的作品，20世纪绘画收藏包括毕加索、米罗（Joan Miro）、杰克逊·波洛克（Jackson Pollock）、罗斯科（Mark Rothko）等人的作品。同时继续收藏文艺复兴前的荷兰绘画，15世纪的肖像画，16世纪意大利和德国绘画等。

当代西方艺术收藏家的名单中也时常出现一些我们熟悉的身影。2002年福布斯网站公布了一份身价亿万的艺术收藏家名单，名列榜首的是资产约528亿美元的比尔·盖茨，他钟爱收藏19世纪艺术品。微软的另一位创始人保罗·艾伦（Paul Allen）也榜上有名，他的兴趣爱好可谓五花八门，他热爱体育运动，拥有自己的篮球俱乐部，在艺术领域他偏爱印象派及后印象派作品，据说艾伦在默萨岛的别墅建有标准的室内篮球馆，球场四周挂满了莫奈和雷诺阿的油画，为了不让一次失误的传球毁掉这些价值连城的大师名作，这些油画被镶进了钢化玻璃里面。

保罗·艾伦

67岁的娱乐业大亨大卫·格芬（David Geffen）是好莱坞的制片人、梦工厂的股东之一。他的藏品包括贾斯帕·约翰斯、威廉·德·库宁（Willen de Kooning）、波洛克的代表作品，总价值高达20亿美元。他在艺术品市场上的惊人之举是2006年以1.4亿美元将波洛克的《1948年，第五号》卖给了墨西哥金融家，创造了当时单幅作品拍卖的最高纪录。

其他上榜者还有墨西哥电信巨头卡洛斯·斯利姆·埃卢（Carlos Slim Helú），《福布斯》2004年公布的数据显示当时64岁的斯利姆是拉丁美洲的首富。他收藏的作品包括19世纪墨西哥绘画、19世纪法国印象派绘画等，其中至少有超过12幅的雷诺阿绘画，同时他也是罗丹（Augeuste Rodin）雕塑的最大收藏家之一。

集中收藏现当代艺术品的有法国大亨伯纳德·阿诺特（Bernard Arnault）。他本人是法国首富、世界奢侈品教父、LVMH集团缔造者、精品界的"拿破仑"，公司旗下拥有路易·威登（Louis Vuitton）、马克·雅格布斯（Marc Jacobs）等50多个国际著名品牌。除了拥有大量现当代艺术大师的作品之外，阿诺特对艺术的兴趣也偏向于经营与运作，曾以7000万欧元收购了全球第三大拍卖公司、英国的菲利普斯（Phillips de Pury）拍卖行，此后又再次收购了法国最大的塔桑拍卖行（Tajan），甚至旗下还拥有《艺术理解力》（Connaissance des Arts）、《艺术与拍卖》（Art & Auction）等知名艺术媒体。将国际品

伯纳德·阿诺特

牌与艺术的联姻运作理念，不得不使人们对这位藏家的商业头脑佩服得五体投地。

7.2 近代艺术品的几次浩劫

艺术品作为精神文化的象征曾被历代王朝视为国之瑰宝，但翻开中国的历史，我们看到的却是一幕幕令人痛心疾首的艺术品与文物耗散的记录。国家珍藏一旦遭逢朝代更替，战乱频发，或是管理不严，监守自盗，都会使多年的积累损毁殆尽或流失海外；而私家珍藏如遭逢权贵觊觎，巧取豪夺，则不但艺术品本身转眼即逝，甚至收藏者本人也常常因此遭逢劫难。

清朝末期国力的衰弱与列强的入侵更使中国艺术品惨遭横祸，内府所藏文物损失最为严重的是在清朝，中国文物流失海外最多的同样是在近代。细数近代艺术品流失海外的几次高潮，几乎使古代最为珍贵的艺术品全部流落他乡。

1912年清帝逊位，此后11年北洋政府施行"清室优待条件"期间，紫禁城里的皇帝宫妃、太监们的监守自盗致使大量艺术品流失宫外。1924年溥仪出宫，共盗出书画手卷1285册，册页68件，原藏内府的书画基本被洗劫一空。溥仪在天津期间将这些书画大量变卖，其中包括王献之《中秋帖》与王珣《伯远贴》等书画精品。[1]

1901年瑞典探险家斯文·赫定（Seven Hedin）发现了罗布泊的楼兰古城，在全世界引起轰动，西方列强纷纷到中国西部展开探险活动，掠夺文物。1905～1914年，英国人马克·奥利尔·斯坦因（Marc Aurel Stein）两次来到敦煌，骗取看守道士的信任，攫取精美佛经29箱、绢画1000余件，名贵手卷570件，悉数运回伦敦。法国汉学家伯希和（Paul Peliot）接踵而来，带走藏经洞中精华典籍6000余卷，装满10大木箱。此后日本的橘瑞超、吉川小一郎，俄国的鄂登堡（S.F.Oldenburg），美国的华尔纳（LangdonWarner）又先后来到莫高窟掠走大量经卷，敦煌的珍贵典籍至此损失大半，精华部分更是所剩无几。[2]

1860年英法联军攻占北京后于10月6日占据圆明园，并对园内文物进行了大肆劫掠，10月18日英军再次冲入圆明园，为了掩盖掠夺者的罪行，放火将其付之一炬。此后，圆明园文物仍然通过各种途径不断散失，据粗略统计约有150万件，其中精华部分大都流失海外，英国、

我想回家……

法国等欧洲国家及美国、日本博物馆都收藏了不少圆明园文物。据美国历史学家统计，仅1861～1866年，伦敦就进行了15次圆明园文物拍卖。

1900年，八国联军入侵北京，收藏在紫禁城、北海、中海、南海等各处皇家宫殿园林的大量文物被列强军队抢劫，京城的民间财物也被大量抢劫。《四库全书》和《永乐大典》就是这时被抢走的。

1911年辛亥革命后，国内长期动乱，致使各地文物盗掘成风，文物如潮水般流出国门。1928年，清东陵慈禧太后陵寝被军阀孙殿英野蛮盗掘，墓中所藏国宝被洗劫一空，绝大部分因购买军火而被变卖散失。

日本侵华期间掠夺的中国文物达360余万件。侵略者公然将沦陷区大量馆藏文物运回日本，还在我国东北和华北地区非法进行了长时间、有计划的"考古"调查和发掘，出土大量文物全部被运回日本。这一时期文物损失最严重的事件就是北京猿人头盖骨的失踪，至今仍为国人魂牵梦绕。

据中国文物学会统计，1840年鸦片战争以来，因战争被劫掠的文物以及因为盗掘、盗凿、不正当贸易等原因，超过1000万件中国文物流失到欧美和东南亚等国家及地区，其中国家一二级文物达100余万件。[3]下面的材料记录了境外收藏中国文物量较大的博物馆及其所藏的来历，能够从侧面反映出近代中国文物流失海外的真实情况。

英国各大博物馆、图书馆共收藏中国历代文物约130万件，大部分是近代被侵略者从中国非法劫掠流落海外。其中，大英博物馆藏中国书画、古籍、玉器、陶器、瓷器、青铜器、雕刻品等珍贵文物3万余件，其中包括流失海外中国古代绘画的最精华部分，如东晋顾恺之《女史箴图》、李思训《青绿山水图》，其余者还有巨然、范宽、李公麟、苏轼等人的画作。

法国各博物馆、图书馆收藏中国历代文物约260万件，均是近代从中国非法劫掠所得。其中，卢浮宫收藏中国文物3万件以上，卢浮宫分馆吉美博物馆收藏中国文物数万件，占该馆馆藏文物总数一半以上，其中历代陶瓷1.2万件，居海外博物馆藏中国陶瓷文物之首。此外，巴黎等市立博物馆收藏中国文物数量与卢浮宫不相上下，法国国立图书馆藏敦煌文物达1万多件。

日本共收藏中国历代文物近200万件，绝大多数被日本侵略军掠夺出境。仅东京国立博物馆一家藏有中国历代文物9万余件。另外，分

东晋　顾恺之　《女史箴图》（局部）

别藏于日本各博物馆的王羲之书法精品就有《妹至帖》、《定武兰亭序》、《十七帖》、《集王圣教序》。

德国各大博物馆藏中国古代文物约在 30 万件，主要是通过八国联军的掠夺和 20 世纪初借考古为名从中国盗取。

沙皇俄国从中国掠夺敦煌遗书 1.2 万卷，收藏量居世界第二，仅次于中国本土。

流入美国的中国文物大约有 230 万件，其中 20 多万件精品被美国各大博物馆收藏。与英、法、日、俄等国家不同的是，美国博物馆所藏中国文物大多是在最近 20 年左右时间中通过走私非法所得。如波士顿美术馆设有 10 个中国文物陈列室，所藏 5000 多幅中国书画中有堪称国宝的阎立本《历代帝王图》、张宣《捣练图》、宋徽宗的《五色鹦鹉图》等；美国宾夕法尼亚大学博物馆藏国宝石刻"昭陵六骏"中的两件精品。美国华盛顿弗利尔美术馆几乎一半收藏品是中国文物；旧金山亚洲艺术博物馆将中国文物确定为该馆的主要收藏目标，收藏玉器 1200 多件，是迄今为止全世界收藏玉器最为丰富的博物馆。此外，美国芝加哥大学图书馆收藏中国古代善本书近 400 种，约 1.4 万卷；哥伦比亚大学图书馆藏中国家谱 1.5 万卷……[4]

7.3　收藏家的使命

"收藏家"是当今社会中一个经常热议的话题，在谈到什么才是收藏家这个问题时，对近代收藏颇有研究的郑重认为，要成为收藏家必须具备四个条件：首先是要有钱，其次是要有兴趣，第三要有一种清闲的心境，第四要有一定的藏品。[5]

2007 年，北京观复古典艺术博物馆馆长马未都接受媒体采访时表示：中国还没有真正的收藏家，此言一出，哗然一片。马未都认为收藏有两个概念，一个是"在库"，一个是"在途"。"在库"，是指进入博物馆，或是大收藏家那里，大收藏家生前不会出卖自己的藏品。"在途"，都是经纪人买的，或是投资者买的。在西方国家，一般情况下"在库"的比例超过"在途"，但我们正好相反，真正愿意收藏，玩得起、买得起的收藏家很少。[6]

收藏的价值与意义主要在于对文化的传承与保护，收藏家是文化的保护神。纵观历史的发展，每当国运昌盛之时，无论封建王朝或现代的

马未都

民主国家都会主动承担起文化的搜集、整理与保护工作。而当战乱纷繁，国力疲弱之时，国家文化珍藏便屡遭掠夺，散落民间。在这样的情况下，隐居民间的收藏家就会肩负起保护文物、传承文化的历史重任，因此民间的艺术收藏作为文化传承的重要环节，在延续传统文化方面起到了十分重要的作用。

真正收藏家的行动体现出对艺术品的一种刻骨铭心的珍爱，有时不惜冒危险去保护一件文物，甚至献出生命，他们的精神境界和征战疆场的人一样崇高。近代中国文物遭遇多次洗劫，历次磨难中正是一些仁人志士挺身而出、不畏艰险、护卫国宝，才最大限度地减少了珍贵文物的损失。苏州的潘达于老人在战火纷飞的年代，成功保护祖传的西周大克鼎、大盂鼎躲过了盗贼的偷窃、日军的搜刮，最终将国宝捐献国家。苏州的顾公雄和沈同樾保护祖传书画躲过了日军的盘查、汉奸的欺诈，最终将其捐献国家。收藏家张伯驹为保护展子虔《游春图》免于流失海外，将占地13亩的房屋出售，凑足240两黄金购入手中……

中华人民共和国建立初期及改革开放以来，国家政治稳定、人民富裕、发扬传统文化精神与文物保护的意识空前高涨，国家出现战乱、动荡以至威胁艺术品安全的可能性已经大大降低。在这样的社会气候之下，收藏家们纷纷慷慨解囊，将其舍身保护的珍贵艺术品捐献给国家的博物馆，公之于众，使之成为全社会共同拥有的文化遗产。例如，1952年，收藏家周叔弢将其藏书中的最精品部分751种捐献给北京图书馆；1956年，收藏家张伯驹将其所藏陆机《平复帖》、唐杜牧《张好好诗》卷、宋范仲淹《道服赞》卷、蔡襄自书诗册、黄庭坚《草书》等文物捐献给国家；2003年，香港女富豪、中华总商会副会长张永珍将其4150万元重金拍得的雍正粉彩蝠桃纹橄榄瓶捐献给上海博物馆。2003年、2007年澳门赌王何鸿燊先后将巨资购入的圆明园十二生肖"水力钟"喷泉之猪首、马首铜像捐赠国家等。

第二次世界大战结束之后，欧美各发达国家也相继进入经济繁荣与政治稳定时期，各国博物馆的藏品也主要来自慈善家们的捐赠，加之社会舆论的积极倡导，捐献艺术品已经成了一种奉献和回报社会的时代潮流。石油大亨盖蒂晚年将其拥有的33亿美元财富中的22亿美元购买的古希腊和罗马艺术品全部捐献给社会，并专门建造了盖蒂博物馆。1997年，新的盖蒂中心美术馆在洛杉矶落成，成为世界上收藏最丰富的艺术博物馆之一，展出各类艺术珍品达50000多件。

1999年，墨西哥电信大亨卡洛斯为纪念妻子的逝世，将其所藏艺术

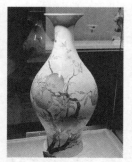

清雍正粉彩蝠桃纹橄榄瓶

品全部捐献，并专门成立了以妻子名字命名的博物馆。

美国最著名艺术慈善家的名单中还包括钢铁大亨洛克菲勒家族中的第三代纳尔逊·A·洛克菲勒（Nelson A.Rockefeller）。位于哈得逊河谷的凯求特别墅（Kykuit）是洛克菲勒家族世代生活的故居，这里保存有家族多年收藏的艺术珍品。室内画廊陈列有毕加索等人的绘画作品，中国古代瓷器、古代家具，别墅外的车库内藏有各式古董汽车，以及各种古代运输工具。别墅周围的花园中放置了纳尔逊多年珍藏的70多件雕塑，包括毕加索、布朗库西（Constantin Brancusi）、考尔德（Alexander Calder）、贾科梅蒂、亨利·摩尔（Moore Henry）等大师的作品。别墅北面家族私人所有的波坎提罗山联合教堂（The Union Church of Pocantico Hills）中有艺术大师马克·夏加尔（Marc chagall）创作的9件玻璃窗画；还有马蒂斯的作品，是1956年大师去世前2天刚刚完成的最后遗作。20世纪70年代晚期，纳尔逊慷慨将此处的全部财产无偿捐献给国家，使这里俨然成为一座包罗万象的艺术博物馆。

美国著名的全球有价证券公司创始人B·杰拉尔德·坎托（B. Gerald Cantor，1916～1996年）一生热衷艺术收藏，拥有大量19～20世纪西方绘画大师的作品，尤其酷爱罗丹雕塑。坎托一生为全世界70余家组织、机构无偿捐赠了超过450件罗丹作品。此外，他还捐赠创办了多家非营利性的画廊，博物馆雕塑花园，资助各种展览活动。1969年，坎托向斯坦福大学捐献了187件罗丹雕塑，并设立了罗丹艺术研究方向的奖学金。为了表彰他的贡献，各国政府、博物馆、大学授予他的荣誉奖励不计其数。1995年，克林顿总统还亲自授予他"国家艺术奖章"，奖励坎托一生为公益事业作出的杰出贡献。

杰拉尔德·坎托与罗丹的"上帝之手"

一个社会中真正能够称得上"收藏家"的人实际上是"凤毛麟角"。真正的收藏家必须具备几个条件：第一，收藏家要有相当的经济实力，近代的著名收藏家一般都是家境殷实的贵族、官宦、文人学者或者从家族遗产中直接继承艺术遗产，当代收藏家一般则属于经济实力雄厚的企业家。第二，收藏家应该对艺术品有着浓厚的兴趣与一定的鉴赏能力，能够深入理解古代文物与艺术品的审美价值。只有钱没有爱好，或是只有爱好没有钱，都不能成为收藏家。至于当代的一些普通群众受媒体宣传启发而一时激发起购买火花、邮票、古钱等收藏品的热情，多数只能称为"玩家"或"爱好者"，很难称得上真正的收藏家。第三，收藏家的收藏要有一定的延续性，藏品要有一定数量，并且拥有代表性或经典的作品。第四，作为一个收藏家更重要的，同时也是最难做到的一点，

是收藏的终极目标在于对文化遗产的保护与发扬,因此,收藏家要有最终将艺术品奉献给社会的宽广胸怀。文物和艺术品所代表的是全人类的伟大文化遗产,历代收藏家们对艺术的不懈追求与保护为延续人类优秀文化遗产作出了不可磨灭的贡献,可以说收藏家是传承人类文明的火炬手,是接力棒!任何文化遗产最终都不应该成为个人的私有财产,与人类古老的文化传承相比,每个人都是历史长河中的匆匆过客,而收藏家们最引以为荣的应该是成为历史变迁过程中的一个"见证者"和"经手人",而被载入史册。

因此,能否成为一个真正的收藏家,重要的标准之一是评论其身后的功绩,是否起到了保护文化的价值与贡献,是否有勇气将毕生所藏或部分精品以捐赠或有偿转让的方式交付给公益机构,最终将艺术奉献给全体人民,而不是完全将其当作私有财产通过在艺术品市场变卖套取利润。至于收藏家是否应该在市场上出售艺术品的问题,最近几年的相关讨论十分热烈,其中有各种各样的说法:有人认为买进艺术品后5年之内不到市场上出售才算是收藏家,有人认为至少10年不出售才算是收藏家,有人认为永远不出售才算是真正的收藏家……。

正如人们往往难以分辨眼前或当下发生的事情一样,如果仅仅关注某些个别行为或短期效果,那么很难对一个人一生的行动目标给出恰当的结论,更应该从个人一生的全部行为中考验其价值追求,检验其行为是否完成了保护艺术与文化的使命。收藏家不是绝对不可以出售自己的藏品,有时为了活化和纯化自己的收藏,也经常会到市场上出售艺术品。有些收藏家生活并不十分富裕,保护文物过程中却付出了艰苦的努力,如果将藏品转让给博物馆等公益机构理所当然应该收取合理的补偿。1946年,收藏家张伯驹为保护展子虔《游春图》变卖了一座宅院,1952年,他又将此图原价转让给故宫博物院,不能不被其视为一次可敬的爱国行动。1999年,嘉德拍卖公司的人士找到美籍华人、收藏家、翁同龢的玄孙翁万戈商谈翁氏藏书的拍卖事宜,当时他提出的条件包括:一、翁氏藏书必须整体出让,不能打散。二、必须卖给有相当水平的收藏单位,目标范围是中国或亚洲其他国家,但不能卖给日本。三、要善价。消息传出,北京的任继愈、张岱年、季羡林、启功等纷纷呼吁国内博物馆购买收藏,最终翁氏藏书转让给上海图书馆,翁万戈也在价格方面作出了让步,嘉德公司的佣金也降低了很多,此番行动中显然也包含了诸多爱国人士的共同努力。1994年,国家文物局领导找到大收藏家王世襄,想以100万元作为寿礼,让王世襄将其所藏的古代家具捐赠给上

海博物馆。老人觉得价格太便宜了，事情没有谈成，他希望有企业家购买后再行捐赠，并表示按照国际行情，只要十分之一的价钱就行了，其他条件是购买者一定要捐赠给博物馆，而且要集中捐献，不能分散。最终王世襄所藏79件明式家具由一位香港富商以较低价格买下并捐赠给了上海博物馆。当时的捐献目录中有一把椅子，为了配成一套，王世襄把其他三把椅子也无偿捐献了。图录中还有一个小马扎，本来已经送给了老朋友，但是老朋友看王世襄已经把家具转让出去，觉得那个马扎太孤单，所以又将马扎归还，王世襄仍然是将其送给了上海博物馆。

收藏家王世襄

　　收藏家们保护艺术品的事迹很多已经被人们遗忘，但是他们的事迹却留在了历史的记录中。真正的收藏家应该从他毕生的行动来审视，如果从这种标准来判断，当代艺术品市场中很多被人们追捧为"收藏家"的人物其实并不是真正的收藏家，或者至少从他们目前的行为判断还难作出最后的结论。艺术品市场上的风云人物张宗宪就说过："我妹妹张永珍是位收藏家，我是个古董商人。"[7] 还有尤伦斯这样的重量级人物，2009年保利春季拍卖会尤伦斯夫妇拿出了自己收藏的18件中国古代绘画精品，并声明此番是为尤伦斯当代艺术中心筹措资金，并愿以原价出售宋徽宗的《写生珍禽图》。这次拍卖尤伦斯夫妇获利颇丰，2002年2530万元购得的《写生珍禽图》再次以6171万元成交，至少这次行动与古董商通过交易艺术品获利并无本质上的差别。

▮ 新闻摘录
几位当代收藏家

　　下文根据媒体的报道摘录了中国当代6位收藏家的主要经历，及其收藏作品。他们各自的人生道路不同，曾经是职业医生、企业经理、演艺明星、商人、学者、政府官员，每个人因为完全不同的人生际遇与艺术收藏发生了深刻的联系，并或多或少影响了他们的人生选择，希望下文节选的片段能对我们深入了解当代收藏家群体的生活状态有所帮助。

叶承耀的明式家具收藏

　　2003年9月纽约佳士得拍卖行举行了一场大型明式家具拍卖会，68件拍品全部来自叶承耀的收藏，最后成交40件，总成交金额2262万港元，其中价格最高的3件均以200多万港元拍出。

　　叶承耀早年毕业于香港大学，又考入伦敦大学医学院，在伦敦和美

叶承耀

第7章　艺术品收藏　> 141

国行医几年后，又去哈佛念到医学博士。1965年叶承耀回香港开了私人诊所，几年后，手里有了闲钱，就跟着两个叔叔玩收藏，他的五叔收藏古玉，1971年，五叔过世时把收藏的古玉和名为"攻玉山房"的书斋一并传给了他，不久以后，叶承耀成为"敏求精舍"的成员。

"敏求精舍"是香港一个文物收藏家组织，是成立于1960年的民间社团，全部由男性商界或其他行业的精英组成，吸纳会员的标准以入会门槛高、会员少而精著称。据叶承耀介绍，现有会员40多名，最小的30多岁，年龄最大的是93岁的实业家利荣森，他收藏的范围从字画到古玉、青铜器等。重要成员还包括来自上海的做暖水壶生意的范甲；收藏鼻烟壶为主的皮肤科名医邓仲安，以及已故的经营维他奶起家的罗桂祥博士。"敏求精舍"有私人会所，每月定期午餐，交流心得，鉴赏文物，经常在世界范围内做展览，展览的水准甚为业内所重视，叶承耀本人曾经担任过两届"敏求精舍"的主席。

叶承耀最早的收藏是从瓷器开始，但在1985年，他看到香港三联书店发行的王世襄先生的《明式家具珍赏》，立刻对家具收藏产生了浓厚的兴趣，并迅速从无到有，成为明式家具收藏最多的藏家之一。

叶承耀买家具时正赶上明式家具收藏的黄金期，20世纪80至90年代早期，香港地区的买家在全球范围内搜罗珍品以求获利，市面上明式家具的样式很多，价格合理。他的收藏大部分是从在香港有"黄花梨皇后"之称的伍嘉恩女士手中购得，她在香港中环开有一个家具店，是博物馆家具专家以及世界各地收藏家来香港的必到之处，后来得到王世襄的题名"嘉木堂"。

另外的收藏途径得益于叶承耀在世界各国的游历。例如，他很喜欢的一件紫檀雕花炕桌是从美国新墨西哥购得的，原来的主人20世纪30年代曾在中国居住；还有一次他在美国联系办展事宜，从一位藏家手里买下了一个琴凳扛回香港；还有一次他听说一件稀世的琴桌到了香港，不知被谁买去了，几年之后，他在伦敦在一家古董店里看到了这张琴桌，立刻就买了下来，但是后来叶承耀又将其在纽约拍卖出去了。

提到这件事，他的眼神就暗淡下来，他说自己进入老年后心里没有安全感，想多存点钱养老，但他其实并没有那么洒脱，有时候还像想念老朋友一样想念那些家具。

邢继柱和他的明清佛像

2006年11月在北京匡时拍卖有限公司"般若光辉——古代佛教文物专场"上，邢继柱以924万元人民币的高价拍得一尊"明永乐铜鎏金文殊菩萨像"，从此邢继柱这个名字开始在行内频繁提及。

新兴企业家收藏群体的代表邢继柱

老邢最早学的是飞机设计，研究生毕业后做计算机辅助设计，是当时最热门的行业之一。1992年他自己开了公司，从SUN的兼容机到代理SUN的产品，恰好又赶上了1995～2001年这段行业应用的高速发展时期。

2003年，老邢为装修新居去逛家具市场，看到了古董家具，一眼就喜欢上了，开始收藏，先后收了2000多万元的东西。2004年，他又开始收藏油画，收藏了陈逸飞、陈丹青、杨飞云、罗中立等人的不少作品。之后一个偶然的机缘，他得到了一套佛像，又被强烈地吸引了。

也许和自己的专业有关系，他的结论是：古董其实就是一种手工艺技术发展到尖端之后的产物，用最先进的现代工具也无法复制，复制不了的东西就有价值，值得收藏，仿制品做得再好，总归有破绽。老邢有时会一个人在家里端详收藏的明代家具和青铜佛像，用飞机设计师的精密眼光来欣赏古代匠人的手艺。他说他最喜欢的其实不是那件900多万元拍来的宝贝，而是一套7件从清乾隆官造"六品佛楼"流传出来的小铜佛像，从工艺的角度，永乐和宣德年间的佛像虽然登峰造极，但在题材的丰富和对藏传佛教复杂神系的表现上，乾隆造像无人能及。"六品佛楼"当年一共建造了8座，大都毁于火灾和战乱，在他收藏的7件作品中，"持网佛母"非常珍贵，目前市面上能流通的仅此一件。

张铁林：手札到我手上是它的运气

张铁林经常到北京古玩城，看看有什么新玩意，和认识的店主喝茶聊天，搂草打兔子，他不戴墨镜，大家都认识这位"皇上"。在明星的收藏圈子里，张铁林是入行较早的一位，也是挑起王刚玩古董的始作俑者之一。"那时候他老念叨，没什么爱好，我说你可以玩玩收藏啊，说得他一发不可收拾"。

2003年前后，张铁林曾以225万元在上海的拍卖会上拍得赵之谦的《国朝汉学师承续记》的39通手札。

张铁林从小在唐山跟爷爷长大，记忆中爷爷是远近闻名的中医，永远是用毛笔开药方，所以张铁林从小也对这类东西特别敏感，至今仍然保持着用毛笔写字的习惯，此外，对手札的兴趣还和他记日记的习惯有关。大约在2000年前后，他开始对手札感兴趣，刚开始收手札的时候，市场还是个冷门，便宜到三五百元一通。他在拍卖会上经常是上来就全部包圆，就因为他这股劲，比较完整地收进了许多老手札收藏大家的藏品，其中主要是钱镜塘、吴省庵、丁辅之收藏的手札。张铁林收藏的手札中远有江南四大才子祝枝山的书信，近有民国名人如袁世凯、齐白石等人的手迹。他认为看名人手札，往往能看到他们个性的真实侧面：油

六品佛楼是按照藏传佛教格鲁派（黄教）对修密者不同的修行程度和内容，分别供奉相应佛像、法器及佛塔的建筑，也是乾隆时期由皇帝亲自参与的对密教四部神系完整和系统化的建构。六品佛楼的主要特征是：共7间，包括楼上、下两部分。明间上供宗喀巴大师像，下供佛龛、塔或旃檀佛像；左右两边各3间，是六品间，楼上分别供奉各部经典所出诸尊及法器，楼下各间供各式佛塔一座。从乾隆二十二年至四十七年间(1758～1783年)，清宫先后修建和装修的六品佛楼达8处之多，其中紫禁城内有4处，长春园有1处、承德避暑山庄及周围寺庙有3处。其中6座毁于火灾，只有故宫梵华楼基本保存下来，另一座宝相楼里的铜佛在文物南迁的时候留在南京博物院。这批佛像在20世纪初大量流失宫外，珍品被世界各大博物馆收藏，小佛像很多流入市井古董店中。

张铁林收藏的齐白石手札

滑的一面，尖酸刻薄的一面，懦弱的一面，阴暗的一面……也许这个人的作品是忧郁的，但是在他的手札中看到的却是乐观向上的精神，特别是在特殊的历史时期、特殊的心态，这些性格往往是史学家在描述一个人的时候有意回避掉的地方。

他说："人海茫茫，我觉得手札能到我手上也是个缘分，我保护得好，从来没有一个从我手里出去的，这也是一个手札的运气。好的手札本身就带着灵气，传到这里，我也希望能够完整地传下去，传给喜欢的、懂它的、愿意研究它的人手中，否则的话，捐给国家。"

赵心：由仕而商，再收藏

赵心，闲居太原，个人收藏已经有20多年，由杂转精，近代书画作品除几大家的少数精品外，专收乾隆时代的艺术品，尤以《石渠宝笈》著录的作品最为倾心。

赵心生于山西，当过兵，做过农民、工人、工程师、经济师，后入政府，级别最高时曾到处级（时为20世纪80年代初期）。20世纪90年代他移居香港，逐渐成为一个商人，煤炭、电力等生意无所不及，1997年赵心出售了手中的全部产业，开始专心收藏和锻炼身体。

赵心藏品中最见力量的就是《石渠宝笈》收录的作品，《石渠宝笈》收录作品有万件之多，绝大部分毁于战乱，流出宫廷的据记载有300多件，近10年内面世的仅100件左右，赵心收藏有其中的20件。2004年4月香港苏富比拍卖公司拍卖会，赵心以2559246元购得《乾隆皇帝御笔白塔山总记手卷》；2004年末又在纽约苏富比拍卖会上以100万美元购得10张乾隆御笔题字的紫光阁功臣像。此外，他还藏有《石渠宝笈》著录的另外一件重器——清宫廷画家徐扬的《平定西域献俘礼图》。2009年10月《平定西域献俘礼图》在中贸圣佳拍卖公司秋季拍卖会上再次上拍，成交价1.2亿人民币，超过当年春拍以8400万元成交的八大山人《仿倪瓒山水》，再次刷新中国书画拍卖的世界纪录。

赵心还藏有不少齐白石绘画精品和印章，2006年11月，北京匡时拍卖公司秋季拍卖会"中国历代玺印"专场，总成交291万元，赵心买走了其中近一半拍品。现场十余方齐白石印章几乎被他包揽，代表作"直心居士"印竞争最为激烈，最终以26.18万元购得。他收藏的齐白石绘画则有《樱桃图》、《棉花图》、《紫藤图》等，《樱桃图》是齐白石赠给李苦禅黄姓女弟子的，后来黄家中落，此画直接卖给了文物公司；《棉花图》则是齐白石赠给时任美术学院负责人叶浅予的，为的是进学校教授绘画。赵心说："我收藏了不少齐白石的书画，再配一些印章，东西就全了。"

齐白石"直心居士"印章，寿山红花芙蓉石

路东之:古陶的价值暂时还在一个低谷里

路东之的收藏领域,靠近中国金石文化的封泥、瓦当、砖瓦,是中国文化的源头和正宗,是考古和文物方面一个重要的领域,也是退后一百年或更早时期的收藏家、学者、大家族们最关心、看重、想要花重金购买的艺术品。路东之认为,这些文物仍然具有很高的学术价值,只是在这个时代,它们的价值被淹没、颠覆,处于低谷。瓷器、书画等市场上的热点,是因为有钱人在买,才推动了它们的行情。有钱人能看懂它们,能喜欢它,另一些东西则在他们的能力之外,在市场的猎奇需求之外,因此变得冷门了。

20世纪80年代早期,和许多人一样,路东之的收藏也是从古钱币开始的。"1986年,朋友介绍一个西安的藏瓦大户乌金福来我家,送给我一条朱拓汉字瓦当拓片,我开始对这类收藏产生了兴趣"。当时实际上是从社会上的冷门入手,价格比较低,也恰恰成全了路东之以一个穷学生身份才可能占有这些东西,当时也没有任何投资的动机,一点一点花钱买,却用全部积蓄坚持下来。

路东之的藏品主要有彩陶、瓦当、封泥三类,比较重要的例如1996年中央电视台《鉴宝》栏目特别节目中作为"镇馆之宝"介绍的"乌金瓦当"。古人所谓"乌金"指的是太阳,这块瓦当曾用在汉武帝甘泉宫的重要位置,与玉兔瓦当共同代表太阳与月亮。路东之也是北京市场上最早购买彩陶的买家之一,藏品中包括了马家窑文化、齐家文化、唐汪文化、辛店文化等多种类型的精品。

路东之收藏的战国奔虎纹瓦当

1996年,北京市文物局批准成立了路东之创办的"古陶文明博物馆",是中国第一批私人博物馆之一,汇集了他30多年的收藏。400平方米的面积对于私人收藏来说,还是挺奢侈的,但实际上也很难容纳他全部的收藏,直到博物馆开馆的两年后,他原来的书房里还有一部分东西没有移过来。

韦力:不合时宜的藏书人

韦力是一个在古籍收藏领域响当当的名字,他有一座600多平方米的私人藏书楼,收藏有8000余部,7万余册古籍善本。其中,宋元及以前刊本、写本50余件、200余册;宋元递修和宋元明递修本近20部、300余册;明刊本1200余部、1万余册;名家批校本及抄校稿本800余部,活字本600余部;碑帖1700余种……被认为是中国民间收藏古善本最多的人。

抛开这些数字,韦力常说自己是个"不合时宜"的人,20多年的古

籍收藏，他从来只买不卖。拍卖业的勃兴带来了古籍价位的节节拉升，让很多人把兴趣聚焦到了他藏品的价格换算上，而他个人的兴趣，却从单纯的古籍善本收藏逐渐延伸到实证性的古籍版本研究，著书立说，离钱越来越远。

1981年韦力读高中，上学途中在新开张的一家旧书店里，发现了一套《古文源鉴》，康熙年间由皇宫里的古印店以五色印刷的古书，这套书给韦力很大的震撼，"才知道自己以为泛黄卷边，越破越脏的才是古书的想法多可笑"，这一年是个转折，他定义自己"从自发转向有理性的藏书"。

大学毕业之后，韦力进了中国外贸总公司，一个偶然的机会，不过两年多功夫，26岁的他成了公司联合台湾地区和美国资本组建的第一个三资航运公司的总经理。丰厚的收入成为他收藏古书的有力后盾，那时候他去书店买书，一开口就是"这10架我都买了，你们打包送来，我开支票"，一架书大概五六百本，那架势让书店里所有人都愣了。

韦力总结自己的藏书来源，古籍书店和"退赔办"两条线成批买书，是他扩大基础藏书的两种主要途径。后来的拍卖会，不过是"拾遗补缺"，对扩大基础藏书没有作用，能够得到如此丰厚的藏品，也是因为"赶上了一个时代"。真正买古书的人，大都和书店之间保持着长期、稳定的关系，因为历史遗留下来的书籍归属权不清晰的问题，并不能公开地买卖，想要买书的人通常都得"有关系"，韦力和古籍书店大都建立了良好的关系，因为他只买不卖，卖给他没有风险和麻烦。

"文革"资产"退赔办"的工作是从1978年正式开始的，因为抄家得来的文物没有任何手续，退赔的工作陷入了长期的僵局。但古书退赔比瓷器之类文物稍好一点，总能找到些凭据，跟"退赔办"的人混熟后，韦力得到几个获得退赔人的联系方式，逐个找上门去，对方都愿意卖，而且是全部卖，按一整堆开价。

近年的拍卖会渐渐把名不见经传的古书拍出了天价，也让韦力认识到这样的提价只会"让好东西都往高价的地方跑，底下捡好东西的概率就低了"。经过再三斟酌，韦力也开始进入拍卖场，但是由于体制上的种种原因，古籍书店之类的大户仍然不愿意将藏品送到拍卖场，尤其在市场中出现了许多"投机"买家之后，反而更愿意将古书卖给韦力。道理很简单，投机客在古籍书店正价或折扣买下的书，很可能转眼就送去拍卖行了，继而拍出数倍的高价，圈子里的消息传得快，卖书的人难免

退赔办："文革"后成立的专门清理和退还"文革"期间抄家所得财产的办事机构。

韦力收藏的辽藏珍品与复制品

会沾染上莫须有的口舌，比较之下，卖给从不卖书的韦力更安心。

资料来源：9个藏家与藏品，三联生活周刊，2007年第6期

参考资料
2007 年度世界 200 位重量级收藏家

收藏家姓名	常住国家或地区	收藏品种类
Juan Abelló	西班牙	早期大师、西班牙现当代艺术
Barbara and Ted Alfond	美国	美国艺术、家具
Paul Allen	美国	印象派艺术、早期大师、波普艺术、部落艺术
Plácido Arango	西班牙、美国	早期大师、西班牙原始绘画、现当代艺术、中国瓷器
Hélène and Bernard Arnault	法国	当代艺术
Hans Rasmus Astrup	挪威、澳大利亚、英国	当代艺术
Monique and Jean Paul Barbier-Mueller	瑞士	部落艺术、美洲原始艺术、现当代艺术
Cristina and Thomas W. Bechtler	瑞士	极简抽象主义艺术、摄影
Leonora and Jimmy Belilty	委内瑞拉、法国	美洲原始艺术、非洲艺术、当代艺术、摄影
Maria and William Bell Jr.	美国	现当代艺术
Debra and Leon Black	美国	早期大师、印象派艺术、现当代艺术、中国雕塑
Christian Boros	德国	当代艺术
Frances Bowes	美国	现当代艺术
Irma and Norman Braman	美国、法国	现当代艺术
Udo Brandhorst	德国	当代艺术
Edythe L. and Eli Broad	美国	当代艺术
Barbara and Donald L. Bryant Jr.	美国	抽象表现主义艺术、当代艺术
Melva Bucksbaum and Raymond Lear-sy	美国	当代艺术
Frieder Burda	德国	现当代艺术
Monique and Max Burger	瑞士	80后艺术
Mary Griggs Burke	美国	日本艺术
Peggy and Ralph Burnet	美国	英国当代艺术
Blake Byrne	美国	当代艺术
Joop van Caldenborgh	荷兰	现当代艺术、摄影、雕塑
Mickey Cartin	美国	荷兰早期绘画、20世纪绘画、新生代艺术
Gilberto Chateaubriand	巴西	现代艺术、巴西艺术、摄影
Ella Fontanals Cisneros	美国	当代艺术、影像艺术

续表

收藏家姓名	常住国家或地区	收藏品种类
Patricia Phelps de Cisneros and Gustavo A. Cisneros	委内瑞拉、美国	现当代艺术、拉丁美洲风景画
Cherryl and Frank Cohen	英国	英国现当代艺术
Eileen and Michael Cohen	美国	当代艺术
Steven Cohen	美国	印象派艺术、现当代艺术
DouSlas S. Cramer	美国	当代艺术
Michael Crichton	美国	现代艺术
Rose and Carlos de la Cruz	美国	拉丁美洲当代艺术
Dimitri Daskalopoulos	希腊	现当代艺术
Hélène and Michel Alexandre david-Weill	法国、美国	法国绘画
Beth Rudin DeWoody	美国	现当代艺术
Ulla Dreyfus	瑞士	亚洲艺术、早期大师、象征主义艺术、超现实主义艺术、当代艺术
Barney A. Ebsworth	美国	美国现当代艺术
Stefan T. Edlis and H.Gael Neeson	美国	当代艺术
Agnes and Kakarlhheinz Essl	澳大利亚	澳大利亚现当代艺术
Harald Falckenberg	德国	德国当代艺术、美国艺术
Daniel Filipacchi	法国、美国	现代艺术
Anne and Jerome Fisher	美国	现代艺术
Doris and Donald Fisher	美国	当代艺术
Aaron I. Fleischman	美国	现当代艺术
Friedrich Christian Flick	瑞士、英国	当代艺术
Maxine and Stuart Frankel	美国	极简抽象主义艺术
Glenn R.Fuhrman	美国	当代艺术
Soichiro Fukutake	日本	印象派艺术、当代艺术
Kathleen and Richard S. Fuld Jr.	美国	现当代艺术
Antoine de Galbert	法国	原始艺术、当代艺术
Danielle and David Ganek	美国	当代艺术、摄影
Garza Sada 家族	墨西哥	当代艺术、20世纪墨西哥艺术
David Geffen	美国	现当代艺术
Marsha and Jay Glazer	美国	现当代艺术
Ingvild Goetz	德国	英国当代艺术
Carol and Arthur Goldberg	美国	当代艺术
Giuliano Gori	意大利	现当代艺术、雕塑
Geraldine and Noam Gottesman	英国	当代艺术
Laurence Graff	英国	当代艺术
Esther Grether	瑞士	现当代艺术
Kenneth C.Griffin and Anne Dias	美国	印象派及后印象派艺术

续表

收藏家姓名	常住国家或地区	收藏品种类
Agnes Gund and Daniel Shapiro	美国	当代艺术、非洲艺术、中国艺术
Ann and Graham Gund	美国	现当代艺术
Joseph Hackmey	英国、以色列	现当代艺术
Mania and Bernhard Hahnloser	瑞士	当代艺术
Margit and Paul Hahnloser-Ingold	瑞士	现当代艺术
Christine and Andrew Hall	美国	德国当代艺术
Princess Marie and Prince Hans-Adam Ⅱ	列支敦士登	早期大师
Elizabeth and Richard Hedreen	美国	现当代艺术
Ydessa Hendeles	加拿大	当代艺术、摄影
Annick and Anton Herbert	比利时	当代艺术
Donald Hess	阿根廷、瑞士	当代艺术
Marieluise Hessel	美国	当代艺术
Ronnie and Samuel Heyman	美国	现当代艺术
Janine and J. Tomilson Hill	美国	现当代艺术
Marguerite Hoffman	美国	现当代艺术、中国水墨艺术
Erika Hoffmann	德国	当代艺术
Cindy and Alan Horn	美国	西部艺术
Susan and Michael Hort	美国	当代艺术
Frank Huang	中国台湾	中国瓷器、印象派及现代绘画
Audrey Lrmas	美国	当代艺术、摄影
Dakis Joannou	希腊	当代艺术
Nasser David Khalili	英国	伊斯兰艺术、瑞典织物、西班牙金属器
Kim Chang- Ⅱ	韩国	当代艺术
Jeanne and Michael l Klein	美国	现当代艺术
Uli Knecht	德国	波普艺术、德国当代艺术
Robort P. Kogod	美国	美国现当代艺术
Alicia Koplowitz	西班牙	早期大师、现代艺术
Sarah-Ann and Werner H. Kramar-sky	美国	美国现代艺术、当代艺术
Pamela and Richard Kramlich	美国	当代艺术
Marie-Josée and Henry R. Kravis	美国	早期大师、印象派艺术、现当代艺术、法国家具
Myron Kunin	美国	美国现代艺术
Barbara and Jon Landau	美国	早期大师、现代艺术
Emily Fisher Landau	美国	美国当代艺术
Marc Landeau	法国	当代艺术
Joseph Lau	中国香港	现当代艺术
Evelyn and Lennard Lauder	美国	现代艺术

续表

收藏家姓名	常住国家或地区	收藏品种类
Jo Carole and Ronald S. Lauder	美国、法国	早期大师、澳大利亚艺术
Barbara Lee	美国	女性主义现当代艺术
Anneliese and Gerhard Lenz	澳大利亚	欧洲当代艺术
Elizabeth and Rudolf Leopold	奥地利	表现主义艺术
Joseph Lewis	巴哈马	印象派艺术、现代艺术
Andam Lindemann	美国	当代艺术、部落艺术
Andrew Lloyd Webber	英国、美国	现代艺术
Margaret and Daniel S. Loeb	美国	现当代艺术
Vicki and Kent Logan	美国	当代艺术
Eugenio López	墨西哥、美国	当代艺术
Ninah and Michael Lynne	美国	当代艺术
Linda and Harry Macklowe	美国	当代艺术
Susan and John Magnier	爱尔兰、瑞士、西班牙	现代艺术
Sherry and Joel Mallin	美国	现当代艺术、雕塑
Jane and Richard Manoogian	美国	现代艺术
Martin Z. Margulies	美国	现当代艺术、摄影
Anne and John Marion	美国	现当代艺术
Donald B. Marron	美国	现当代艺术
Dinos Martinos	希腊	古董、现当代艺术
Frances G. and James W. McGlothlin	美国	美国印象派艺术
Henry S. McHeil	美国	当代艺术
Gabi and Werner Merzbacher	瑞士	现代艺术
Julie and Edward J. Minskoff	美国	现代艺术
Peter Moores	英国	近现代艺术、中国青铜器、英国当代艺术
Raymond D. Nasher	美国	雕塑
Victoria and Samuel I. Newhouse Jr.	美国	现当代艺术
Philip S. Niarchos	法国、英国	早期大师、印象派艺术、现当代艺术
Peter Norton	美国	当代艺术
Maja Oeri and Hans U. Bodenmann	瑞士	当代艺术
Sammy Ofer	英国、摩纳哥、以色列、美国	印象派艺术、现代艺术
Thomas Olbricht	德国	现当代艺术
George Ortiz	瑞士、法国	古董、部落艺术、近现代艺术
Judy and Michael Ovitz	美国	当代艺术、中国明代家具、现代绘画、非洲艺术
Countess and Count Giuseppe Panza di Biumo	意大利、瑞士	当代艺术

续表

收藏家姓名	常住国家或地区	收藏品种类
Mary and John Pappajohn	美国	现当代艺术
Bemardo Paz Adriana Vareö	巴西	巴西当代艺术
Marsha and Jeffrey Perelman	美国	现当代艺术
Francois Pinault	法国	当代艺术
Ron Pizzuti	美国	现当代艺术
Elizabeth and Harvey Plotnick	美国	早期大师、伊斯兰陶艺、古籍善本
Miuccia Prada and Patrizio Bertelli	意大利	当代艺术
Véronique and Louis-Antoine Prat	法国	法国素描
Lisa S. and John A. Pritzker	美国	摄影
Emily Pulitzer	美国	立体派艺术、后印象派艺术、抽象表现主义
Cindy and Howard Rachofsky	美国	当代艺术
Mitchell Rales	美国	现当代艺术
Steven Rales	美国	印象派艺术、现当代艺术
Patrizia Sandretto Re Rebaudengo	意大利	当代艺术
Louise and Leonard Riggio	美国	当代艺术
Ellen and Michael Ringier	瑞士	当代艺术
Sharon and Jay Rockefeller	美国	美国印象派艺术
Inge Rodenstock	德国	当代艺术
Aby J. Rosen	美国	现当代艺术、摄影
Elie de Rothschild	法国、英国	早期大师、印象派艺术、现代艺术
Eric de Rothschild	法国	早期大师、现当代艺术
Mera and Donald Rubell	美国	当代艺术
Betty and Isaac Rudman	多米尼加、美国	拉丁美洲艺术
Charles Saatchi	英国	英国当代艺术
Sakip Sabanci	土耳其	土耳其艺术、现代艺术
Kathy and Keith Sachs	美国	当代艺术
Lily Safra	英国	现代艺术
Sainsbury 家族	英国	印象派艺术、现当代艺术
Ida and Piet Sanders	荷兰	现当代艺术、非洲艺术
Jeannette and Martijn Sanders	荷兰	现代艺术
Marieke and Pieter Sanders Jr.	荷兰	当代艺术、雕塑
Fayez Sarofim	美国	古埃及雕塑、早期大师、美国印象派艺术、现当代艺术
Louisa Stude Sarofim	美国	现当代艺术
Tatsumi Sato	日本	当代艺术、原始艺术

续表

收藏家姓名	常住国家或地区	收藏品种类
Denise and Andrew Saul	美国	美国现当代艺术、中国青铜器
Ute and Rudolf Scharpff	德国	当代艺术
Chara Schreyer	美国	现当代艺术、摄影
Helen and Charles Schwab	美国	现当代艺术
Marianne and Alan Schwartz	墨西哥	早期大师、现代艺术
Adam D. Sender	美国	当代艺术
Mary and Jon Shirley	美国	现当代艺术
Lila and Gilbert B. Silverman	墨西哥	概念艺术
Peter Simon	英国	当代艺术
Carlos Slim Helö	墨西哥	早期大师、墨西哥原始艺术、现代艺术
Jerry I. Speyer and Katherine G. Farley	美国	当代艺术
Blema and Arnold Steinberg	加拿大、美国	现当代艺术
Jeffrey Steiner	英国	印象派艺术、现当代艺术
Judy and Michael H. Steinhardt	美国	古典雕塑、现代艺术
Gayle and Paul Stoffel	美国	当代艺术
Lisa and Steve Tananbaum	美国	现当代艺术
Toby and Joey Tanenbaum	加拿大、美国	欧洲艺术、新石器时代艺术
Benedikt Taschen	德国	当代艺术
David Teiger	美国	当代艺术
Ann Tenenbaum and Thomas H. Lee	美国	现当代艺术、埃及艺术
David Thomson	加拿大	当代艺术
Ruth and William True	美国	当代艺术
Dean Valentine	美国	当代艺术
José Luis Várez Fisa	西班牙	古董、早期大师、西班牙现当代艺术
Alice Walton	美国	美国艺术
Alain Wertheimer	法国、美国	现代艺术
Abigail and Leslie H. Wexner	美国、英国	现当代艺术
Shelby White	美国	古董
Reba and Dave Williams	美国	美国艺术
Virginia and Bagley Wright	美国	当代艺术
Reinhold Würth	德国	现当代艺术
Elaine and Stephen A. Wynn	美国	法国印象派艺术、现当代艺术
Anita and Poju Zabludowicz	英国	当代艺术

资料来源：根据 The Editors of Artnews。The Artnews 200 Top Collectors ARTnew, 2007（7）的相关资料整理。转引自马健《收藏品拍卖学》

7.4 结论

艺术品收藏几乎跟艺术本身的发展一样历史悠久，它是人类文化的一个组成部分。中国和西方的历史中都保留着丰富的艺术品收藏的记录，由于古今中外无数收藏家们的不懈努力，才使那些承载着历史与文化记忆的艺术珍品流传千古。但是在当代的中国，"收藏"正愈发演变成一种投资的手段，赋予了强烈的物欲与拜金主义的追求，许多所谓的"收藏家"其实只是短线炒作者与投资客。

能否成为一个真正的收藏家，最重要的标准是评价其行为是否起到了保护文化的价值与贡献，是否有勇气最终将所藏之艺术精品奉献给全体人民，而不是完全通过艺术品的交易谋取私利。仅仅观察个别行为或短期效果很难对一个人的行动目标作出准确的判断，应该从其一生的全部行动中考验其价值追求是否体现出保护艺术的历史责任。只有当收藏彻底摆脱了对功利的追求，它才会变得更加纯粹，成为一种精神的信仰，积聚起文化的力量，并且昭示着文明的未来。

内容回顾

◎ 艺术品收藏的历史是文化史的一个组成部分，由于古今中外无数收藏家们的努力，才使那些承载历史与文化记忆的艺术珍品得以千古流传。

◎ 每逢封建王朝的战乱爆发，或是管理不严，监守自盗，都会使国家多年积累的艺术珍品损毁殆尽，特别是在近代中国，大批珍贵文物惨遭列强掠夺流失海外。在这些危急的时刻，总是有民间的收藏家奋不顾身地保护文物，肩负起传承历史文化的责任。

◎ 成为真正的收藏家，最重要的是评价其行为是否起到了保护文化的价值与贡献，并非完全通过艺术品交易获取私利，所以更应该从个人一生的全部行为中考验其价值的追求。

问题与实践

1. 请谈谈对"收藏家"这一称谓的认识和理解。
2. 收集一些现当代中国收藏家的新闻资料，分析他们是如何与艺术品收藏产生机缘的，如何坚持了自己的收藏之路？

注释

1. 郑重著,《收藏十三家》,百花文艺出版社,2008年9月,第175页。
2. 吴树著,《谁在收藏中国》,山西人民出版社,2008年12月,第71页。
3. 谁在拍卖中国:中国文物市场的秘密调查报告,《文汇报》2010年4月20日。
4. 吴树著,《谁在收藏中国》山西人民出版社,2008年12月,第9页。
5. 郑重著,《大收藏家》上海书店出版社,2007年4月,第523页。
6. 马未都,中国还没有真正的收藏家,《新京报》2007年2月8日。
7. 郑重著,《大收藏家》上海书店出版社,2007年4月,第433页。

第 8 章
艺术品消费

艺术品消费是指利用艺术商品的流通过程满足自身需要的行为。行为的目标既可能为了满足自身的审美需要，也可能是出于满足投资、公关、荣誉、宣传等功利性目的需要。

一般意义上的艺术品消费可以指任何通过消费行为获取艺术欣赏机会的活动，如普通人购票到美术馆参观或外出旅游期间驻足欣赏自然美景等。但本章的研究范围不包括上述情况中发生的审美活动，因为这些活动中没有发生直接的商品交换，我们这里只分析那些由各种原因导致艺术品所有权发生转移的行为，例如，虽然在美术馆里的审美欣赏活动被排除在外，但是如果观众由于参观美术馆而引发对艺术的喜爱并且主动到市场上购买艺术品，用于装饰自家的墙壁，虽然两者之间只是欣赏地点的不同，但是这种购买艺术品的消费行为就将进入我们研究视野，因为这一购买行动的背后必然包含了对经济实力、社会身份、文化背景、名誉地位等因素综合考虑的结果，分析其原因也将为我们制定针对艺术品市场的营销策略提供有力的依据。

第 6 章和第 7 章曾经研究过艺术品投资、艺术品收藏方面的内容，投资与收藏同样也属于艺术品消费的行为，相关的分析还将在下文再次出现，但并不作为研究的重点，本章将重点关注那些除投资、收藏动机之外导致艺术品发生商品交换的消费行为。

8.1 艺术品消费动机

艺术消费者是指艺术品市场中的购买者，即顾客。艺术商品的流通

环节包含艺术品生产、商业中介、消费者三个主要环节。广义的艺术消费者可以包括画廊经营者、出版商、艺术博览会等商业中介机构，它们的经营活动也是从艺术家手中购买作品开始，并通过自身运作提升艺术品的价格，通过差价获取利润，对此类商业机构的研究将在后面有关画廊、拍卖行、博览会的独立章节中详细分析。狭义的艺术消费者是指在艺术品市场通过各种渠道购买艺术品作为欣赏、投资或收藏对象的个人，例如，从画廊或艺术博览会购买艺术品的买家、拍卖行的竞买人等。如果个体竞买人的行为是受其他组织机构或企业指令而发生的，则购买行为代表着那些组织机构或企业的行为动机，这种情况也进入了我们的研究视野。

动机是指个体内部存在的迫使个体采取行动的一种内驱力，而艺术品消费动机就是指个体存在的迫使个体采取购买艺术品行为的内驱力。这种内驱力表现为一种紧张状态，会因为某种需要没能得到满足而存在，因此，个体会有意识或无意识地采取某种行动来降低这种紧张感，个体采取的相应行动就会使其需要得到满足，并因而使他们感受的紧张状态得到缓解。

消费者在没有产生购买艺术品的想法之前，这些动机一般处于潜伏状态，一旦时机成熟才会促使艺术品购买行为发生。例如，一个生活富裕的家庭主妇刚刚进行过新居的室内装修，就可能会意识到客厅的墙壁过于空旷，缺乏耐人寻味的情调，或者至少产生了一种"令人不舒服"的感觉，因此她认为增添艺术品能够满足自身的审美需要，家庭主妇就可能会到画廊或艺术博览会购买自己喜欢的绘画装饰自家的墙壁。一旦这种需求得到满足，原本紧张的情绪就得到缓解和释放，艺术品还会使家庭生活营造出和谐的气氛，这样她也会更愿意在"美妙的"客厅中愉快地打理家务。

8.1.1　个人购买者的动机

个人购买艺术品的消费动机因需要不同而千差万别，大体可以分为以下几种：

装饰

装饰是普通百姓购买艺术品最为普遍的动机。古代社会享有艺术品的主要是皇帝、贵族等权贵阶层，普通百姓的生活还只是能满足自身生

活的基本需要，很少能够大规模进行艺术品消费。当代社会的物质财富极大丰富，中产阶级队伍日益扩大，即便是普通城市居民也可以购买一定数量的低端艺术商品。一般情况下，只要家居稳定，面对空旷的室内墙壁自然会产生装饰的需要，进而寻求购买艺术品。室内装饰风格的差别会导致选择艺术品种类的差异，中式室内装修的主人可能选择条幅、楹联、中国画或书法作品装饰墙壁，欧式风格的室内装修可能会选择油画、水彩或版画作品装饰。除了墙壁之外，主人还可能选择工艺品等摆设增添室内的艺术氛围和文化品位。普通百姓不太容易去拍卖行争购价值昂贵的艺术品作为收藏，但至少可以到百货商场购买一些价格便宜的高仿瓷器、青铜器、雕刻品等摆设用作装饰，同样属于低端装饰艺术品的范畴。

家庭装饰的需要

饭店、宾馆、公司等服务性商业机构对艺术品的装饰需求数量也颇为可观。商业机构通过变换室内装饰营造出不同的氛围与品位，同时也是对企业形象的宣传。装饰需求产生购买艺术品的价位通常与室内装潢的档次相匹配，普通百姓的装饰需要偏向于购买中低价位的艺术品，私人别墅或高级宾馆则需要购买艺术精品来彰显室内的豪华。2003年上海警方破获了一起专门针对宾馆高档名画的盗窃案，共追回1990年以来上海、北京、南京等地高档酒店丢失的多幅名家画作，这些作品往往被悬挂于环境奢华的总统套房之中，其中包括黄胄《塞上踏歌行》，范曾的《天下之至柔驰骋天下之至坚》，刘旦宅的《六骏图》、《群马图》，白雪石的《千峰竞秀》，亚明的《淮扬春晓》、《李白思忆》等[1]。

收藏

收藏是一种基于个人爱好的享受性消费动机，前面的章节已经详细分析过艺术品收藏的社会价值。任何一个社会中能够真正称得上"收藏家"的人实际上是凤毛麟角。作为收藏家，必须要有相应的经济实力，对艺术品的强烈热爱。收藏家的收藏要一定的延续性，要有一定数量经典或代表性的藏品。同时，收藏家更要有最终将艺术品奉献给社会的胸怀。

相对于其他动机，收藏动机往往出于对艺术品的强烈爱好，因而具有持续性强的特点。例如，晚清苏州的潘祖荫家族，"过云楼"主人顾氏家族，就是经过几代的人不懈努力才形成了丰富的艺术收藏。由于强烈的嗜好，收藏动机往往带有强烈的感情色彩，受此支配的购买行为注重的是艺术品特殊的审美价值与和文化内涵，其他功用则被忽视，因此只要相中，购买行为便会一触即发，倾囊购买甚至变卖家产也会在所不

惜。收藏家张伯驹用宅院换得展子虔《游春图》的事例恰好说明了此种情况。

投资

投资的目的在于通过艺术品交易获取收益，实现资本的保值与增值。个人消费者的投资行为是建立在可支配收入基础上的，可自由支配的收入越多越容易激发起艺术品投资的行为；反之，投资行为将受到抑制。近年由于新闻媒体的宣传与鼓动，从废旧地摊、废铜烂铁中捡到国宝文物的传奇故事被当成一夜暴富的神话大肆宣传，在普通百姓中引发了"淘宝"热潮。20世纪80年代初期以前，在艺术品价格被严重低估的情况下，偶尔可能会发生这样的巧合。但是到了21世纪初期，艺术品市场的火暴已经把艺术品价格提升到前所未有的高度，并促生了文物盗掘成风、伪作泛滥的趋势。这种情况已经使"变废为宝"的传奇几乎变成不可能重演的故事。而有些人打着艺术收藏的幌子，实际上却暗藏着利用媒体的广告效应达到投机炒作的目的。

古董大优惠

虚荣心

这是一种寻求社会认同和基于自我实现需要的动机，体现了阶级社会中人的一种竞争欲望。此类动机多由于外在环境的影响和刺激引起，当自身处于某一社会阶层，而这一阶层又普遍将消费艺术品看作一种荣耀与精神文化的象征，人们就会想方设法通过购买艺术品，寻求不被该阶层排斥的认同感，以维护或提升自身的荣誉地位。尤其是在当代社会

金钱至上价值观念的冲击下，财富力量隐藏在身份后面成为实际的权力、地位与荣誉的象征。与此相反，购买艺术品却在表面上迎合了一种与肤浅生理需要背道而驰的文化观念，表现了高雅的品位，清高、浪漫与"不识时务"的理想主义追求，同时又丝毫不会损害富裕阶层的经济地位，因此在这种心理的作用下，争购昂贵艺术品理所当然成了"炫富"行为的"遮羞布"。

世界名画价格屡创纪录的消息很容易通过新闻媒体广泛传播，成为社会各阶层人关注的焦点，因此，巧妙运用艺术品购买行为产生的广告效应很容易在社会中造成轰动效应。目前世界名画成交价格位于前列的凡·高《加歇医生肖像》，1990 年 5 月 15 日在美国纽约佳士得拍卖行上拍，被日本造纸业大亨斋藤了英（Ryoei Sato）以 8250 万美元创当时世界名画成交纪录的价格买下，立即在社会中引起了轰动。事隔两天，斋藤又以 7810 万美元购买了印象派大师雷诺阿的名作《红磨坊街的舞会》，名列当时世界名画价格排名榜的第三位。斋藤之举顿时成为新闻媒体报道的焦点，他本人一时成为国际知名人物。1992 年，这位 76 岁的日本巨富又扬言要将这两幅名画在他去世时放进棺材陪葬，结果遭到舆论的一片反对，他本人又出面解释，再次名噪一时。总之，斋藤的出名显然与他购买艺术品的魄力有关。[2]

馈赠

这是一种为了维持与增进人际关系而购买艺术品的动机。由此种动机产生的艺术品消费行为注重的是通过奉送艺术品投其所好，以达到其他目的，为进一步交往或交易作铺垫。对于普通人来说，巧逢亲属或好友生日、新婚、乔迁之喜，赠送书画或工艺品作为礼物，可以改善彼此之间的关系，起到拉近距离、增进友谊的作用，同时又避免了直接馈赠钱物所造成的庸俗印象，从而对塑造社会和谐与健康的人际关系起到积极的作用。

但是在腐败风气严重的国家，出于行贿目的赠送艺术品的现象相当普遍。赠送艺术品的动机中实际上掩饰了不可告人的目的，甚至通过艺术品交易洗钱，使行贿赃款合法化。中国当代社会中通过艺术品行

利用艺术品行贿

第 8 章 艺术品消费

贿的事件早已屡见不鲜，并且呈现愈演愈烈的趋势，最近几年国内曝光的多起重大腐败案件中，高官们对名画的贪婪已经达到了令人扼腕的程度。2003年，原河南省平顶山市副市长冯刘成用贪污的公款购买了几十幅石鲁遗作，耗资200多万元³。2006年轰动一时的上海社保案涉案人之一、上海市委原秘书长、市委办公厅主任孙路一所受贿赂中有陈逸飞油画《仕女图》与《小提琴手》各一幅，经鉴定价值计人民币220万元；吴冠中国画《山村春早图》，经鉴定价值人民币80万元；谢稚柳国画《苍松图》，价值人民币73.7万元⁴。2007年落马的内蒙古赤峰原市长徐国元被抓前一天，夫妻俩还在商量如何收取他人要送的一幅名画，其胆大妄为与贪得无厌几乎达到了极致。⁵

研习

这是一种基于艺术教育的需要而产生的消费动机，购买的目的是将艺术品看作临摹或学习的对象。近代许多名画家本身也是著名的收藏家，他们购买艺术品的目的之一就是陶冶性情，提高自身的艺术修养，与古代书画中蕴含的精神相互参证，近代身兼书画家与收藏家身份者如翁同龢、黄宾虹、吴湖帆、叶恭绰等。上海图书馆藏吴湖帆亲笔撰写的《梅景书屋书画目录》，著录其所藏历代书画253幅，其中有唐怀素大草书《千字文》、唐小李将军《仙山楼阁》纨扇、宋刘松年《商山四皓图》、宋人画《寒禽艳雪图》等，直至元明四大家作品。画家叶恭绰所藏精品则有西周毛公鼎、王羲之《曹娥碑》、王献之《鸭头丸贴》、褚遂良大字《阴符经》册、北宋燕文贵《武夷山色图》、宋赵子固《春兰图》、元方方壶和鲜于枢、明唐寅等人作品，还藏有大量乡镇专志、清人词集、清人传记、明僧翰墨、名人用砚台等不计其数。叶恭绰晚年所写《祭列书画作者文》表达其作为一代绘画名家与历代名画家相互切磋印证之境界："诸君形体，久化为尘埃，而作品留贻之为精神所寄者，一日在天壤间，则诸君为不死。余得有诸君之作品，即谓日与诸君为师友，相晤对，可也。"⁶

上面列举了个人艺术品消费较为常见的六种动机，通常人们由于这些原因激发产生购买艺术品的行为，但由于社会中人们行动目标的复杂性，购买行为也可能出于其他特殊目的，但只是代表了一些个别的案例。同时需要强调，个体购买行为往往是出于多重动机激发的结果，收藏的作品同时也可以挂于室内用作装饰，如果艺术品的价格持续提升，持有人也可能考虑将其拿到市场上变现，结果变为一种投资行为。如果购买者本身就是艺术家，那么他可能是在收藏的同时带有学习与研究的目的。

叶恭绰

我们这里只是出于说明问题的需要才将各种购买行为完全看作是不同动机激发的结果。

8.1.2 企业购买者的动机

当代商业社会中许多实力雄厚的企业正在逐渐成为高端艺术品的消费者，企业资金的参与推动了艺术品价格的强劲增长，同时，欧美国家的艺术赞助体系与税收制度也在促进企业持续购买艺术品并最终将其捐赠给公益性的博物馆。艺术品市场中企业消费者的成分十分复杂，除了博物馆购买艺术品充实自身收藏之外，其他企业购买艺术品的动机主要有以下几种：

投资

投资是一种基于资本扩增需求之上的动机。这种行为一般不仅仅包括资本增殖的经济利益，往往还隐含着政治、文化甚至宗教等方面的利益诉求。企业快速发展，资金充裕的时期，购买艺术品很可能成为一种确保资本保值或增值的有效途径，近年来中国企业开始出现的艺术品投资热，本质上就起源于资本增值的商业目的。企业的艺术品购买行为一般具有一定的稳定性，不大可能使新近购买的艺术品很快到市场上变现，会通过长期持有达到保值的作用，随着购买艺术品的增多，也可以建成企业自己的博物馆，同时达到保值、增值以及改善企业形象的综合效益。

广告效应

以购买艺术品作为宣传工具是广告策略的延伸，其作用可能丝毫不亚于普通广告所制造的效果。例如，日本东京安田火灾和海上保险公司就很懂得购买艺术品与广告效应的联系。1987 年 3 月 30 日安田公司以 58 亿日元，约合 4009 万美元的价格在英国伦敦佳士得拍卖行通过 4 分 30 秒竞拍购得凡·高名作《向日葵》，成为当时世界上价格最高的油画，尽管 1924 年英国泰特美术馆购藏它的时候只花费了 1325 英镑。据说安田公司的代理人是以铺满画面的 58 捆万元大钞日币堆成 1 米高来计算的，并且在整个拍卖和购后运回东京的过程中大肆宣传，尽量扩大舆论，引人注目。安田公司将《向日葵》放在公司大厦 42 层的安田火灾和海上保险公司博物馆里，那里几百平方米的展厅挂着三幅价值连城的世界名画，大厅中央悬挂着《向日葵》，另外两个展厅也都挂满了世界各国

凡·高 《向日葵》
油画 作于 1888 年

和日本的美术精品，每天吸引2万多人前来参观，博物馆名画参观券的收入一年就达数千万日元，此画也使安田公司大楼一举成为东京的著名景观。安田公司高水平、高质量、高层次的艺术收藏使公司上下对自身发展充满了信心，并使公司名声大噪，业务猛增。总部借机推出了"儿童保险项目"的新业务，效益空前。据计算，安田公司购买《向日葵》后一年内业务猛增10倍。曾经有澳大利亚一家大型石油公司要投海上油轮保险，日本同时有十多家著名公司参与投标，安田公司以《向日葵》拥有者的声誉显示出雄厚的经济实力，成功地揽下了这笔业务。原以58亿日元购进的《向日葵》数年间为安田公司创造的效益至少在2000亿日元以上。此后，安田公司几乎每年都要到国际市场购买一两幅世界名画。由于认识到购买世界名画对提高企业竞争力的作用，日本不少大型企业都舍得在购买艺术品上花钱。时隔不久的1988年，日本三越百货公司以47.7亿日元，约合3480万美元购买了毕加索的《杂技演员与小丑》，而三越百货公司的竞争对手西武百货就立即于次日用13亿日元购买了莫奈的名作《睡莲》，以减少和抵消三越百货购买行为的影响。接下来的1989年12月，日本奥特波利斯公司更是通过卫星投标的方式以75亿日元购买了毕加索最重要的作品《皮耶瑞特的婚礼》，令安田保险公司也相形见绌。[7]

改善形象

这是企业购买艺术品普遍存在的一种动机，原因在于当代大多数企业都有一种期望逐步从暴发户形象向乐善好施的贵族形象转变的需要。如果说"广告效应"是企业进行的一种积极进取的宣传策略，那么通过艺术赞助和购买艺术品改善企业形象，融洽企业与社会的关系则是一种比较温和的宣传策略。企业的最终目标无疑是最大限度地获取利润，但是从资本原始积累时期发展到成熟阶段之后，企业会更愿意拿出一部分资金购买艺术品或赞助艺术事业。因为随着时代的进步和社会思想道德素质的提高，即使是资本主义社会制度也不再愿意再把赤裸裸的唯利是图看作是社会发展的价值诉求。与此同时，企业本身是社会的一分子，企业的利润来自社会，企业也需要通过改善自身形象与社会的发展和谐一致，而通过购买艺术品或艺术赞助改善自身形象，有利于企业的持久健康发展。

企业艺术品消费的形式多种多样，可以购买和收藏名家作品，也可以扶植和赞助有潜力的青年艺术家举办艺术展览。企业对艺术事业的资助有助于企业建立良好的公众关系，艺术氛围也有助于企业与其他公司

的合作公关。例如，美国百事可乐公司总部准备搬迁的时候，公司考虑到这一行动可能会破坏当地居民的生活环境，就在当地建造了室外雕塑艺术馆，从而很好地解决了公司与居民之间因搬迁问题引发的矛盾，在居民中留下了好印象。美国阿多拉契克·里齐费鲁达公司驻外地和海外的各分公司，积极收集当地的艺术品并且试图振兴当地艺术，例如在雅加达收集印度尼西亚古代织物，从而改善了与当地官民的关系。不少大型公司将自己的艺术藏品借给当地艺术馆，这也是一种有效的公关行动。希腊银行1993年11月在希腊国家美术馆举办藏品展，集中展示其收藏的现代著名艺术家作品，也有弘扬希腊民族艺术的意图。近年国内有些企业也开始赞助电台、电视台，帮助筹办艺术节目，赞助美术展览等，虽然不直接宣传企业内容，但这些有效的公关方式，已经使企业的形象走进了千家万户。

百事可乐雕塑公园

改善环境、塑造企业文化

企业文化的内容包括企业在长期经营活动中形成的物质财富与精神财富的总和。购买艺术品用于装饰、赞助艺术展览等活动都能对企业的健康发展产生良好的精神效果，同时构成企业文化的重要组成部分。随着员工审美修养与文化素质的提高，可以从企业内部增强他们的自信心、自豪感、创造力，鼓舞了士气。如果说广告宣传与改善企业形象是企业努力协调外部关系的行动，改善环境、塑造企业文化则是企业进行自我锻炼、增强核心竞争力的行为。

企业可以购买艺术品用于美化环境，改善工作气氛，例如对工作环境进行艺术装饰，适当地在营业厅、写字间张挂美术作品，不但有助于员工提高审美修养，产生对工作有利的愉悦心境，而且有助于创造良好的商业经营气氛。美国《读者文摘》杂志社的艺术收藏在全球享有盛名，它自20世纪40年代初期开始收藏艺术品，经过60多年的积累和经营，已拥有8000多件高水平的藏品，包括印象派、现代派及后现代艺术作品。杂志社设在纽约的总社大楼内放置了颇有现代感的家具、地毯、豪华窗帘，此外还装饰有近50幅法国印象派画家的名作。杂志社创办人丽拉·华莱士夫人(Lila Wallace)指出这样做的目的是为了创造员工理想的工作环境。美国另一家大型公司明尼阿波利斯市的第一银行系统公司也有大量的绘画收藏，主要是具有挑战性和刺激性的现代艺术作品。近年来一些国内著名企业也开始通过为员工提供艺术欣赏的机会改善环境，构建和谐的企业文化，北京联想集团总部大楼内就布置有雕塑家米邱创作的一批作品。[8] 2001年，国内知名保险企业泰康人寿保险公

司在其总部大楼 11 层创办了一家名为"泰康顶层空间"的非营利性机构，是国内第一家由国有大型金融企业设立的艺术机构，目前艺术收藏资金的投入量已达 2 亿元人民币，其目的除了致力于支持优秀的中国当代艺术家进行实验与创作活动，推动和促进当代艺术的本土发展之外，在很大程度上也进一步加强了企业和艺术界的联系，起到了改善环境与塑造企业文化的作用。

企业文化也是使企业具备凝聚力与强大竞争力的有力保证，许多优秀企业都会采取各种方式努力创造自身独特的企业文化，艺术本身体现的超越性与精神性，可以帮助企业员工摆脱只关心利润的功利思维，启发他们的创造精神，而这种创造精神正是推动企业保持长久竞争力的灵魂所在。例如，以色列的"工业公园 & 户外博物馆"（Industrial Park & Open Museum）就是一种把现代化工业企业生产职能与户外雕塑审美教育功能紧密结合的一种独特形式。以色列 1985～1998 年期间在国家南部和北部建设了 5 个现代化的工业园区，并且在每个园区中配套建成了面积较大的雕塑公园。如最早建于北部的泰芬工业园（Tefen）占地 30 英亩，园区内除了 20 家企业之外还建设有艺术画廊、雕塑公园、德籍犹太人博物馆、汽车博览会、工业艺术博物馆等大量文化设施，园区内的艺术工作室每年还举办各种艺术活动，吸引全国大中小学生、旅游者、商业人士等 15 万人前来参观，高雅的艺术氛围同时也促进了员工创造能力的发挥，使工业园区获得了工业产值与社会效益双赢的成果，园区每年的销售收入都在 2 亿美元以上。

以色列工业园区及雕塑公园的分布

在谈到工业园区努力使生产与艺术欣赏活动相互结合的宗旨时，工业园的董事长什泰夫·韦特海默（Stef Wertheimer）详细解释了艺术欣赏与培养创造力之间的关系，他说："今天需要的关键词是创造。经济为创造力服务，而不能背道而驰。以色列经济巩固和国家安全的实现使我们有能力鼓励企业创新，创造出富有价值和竞争力的优质产品与服务。我们应最大限度地发挥自己的知识与才能，使创造力成为我们国家优先考虑的第一要务。这必将引领我们走向独立自主，真正的自由，光荣的劳动，走向高质量的生活。一切始于创造。要达到这一目标就必须发动媒体、文化和教育机构的力量。为经济自由而接受教育的人们更愿意创造一种社会组织，一种产业化的社会结构，以及植根于独立的劳动美德。他们将更好地准备花费时间和精力使自身获得精神和艺术视野的富足。"[9]

避税

由于企业可将艺术品作为"经营设施"摊入企业经营成本，不需要缴税，因此企业购买艺术品也可以起到避税的作用。在艺术品市场相当火暴的情况下，避税的同时也往往能够带来资本增值的效果。

企业消费者与个人消费者购买艺术品的行为往往同样也包含着多种动机。公益性博物馆购买艺术品一般只是为了保护文物、丰富藏品以及展示本民族文化特色的需要，一般会成为高端艺术品市场中的终极消费者。对于其他企业而言，购买艺术品的行为往往综合了保值增值、广告宣传、改善企业形象与塑造企业文化等多重目标，但总体来看，它们在持有艺术品方面较个人消费者具有更强的持久性。

8.2　影响消费的因素

人们购买艺术品是为了满足自身的需要，受多种动机的引导，但是这些动机并不一定全部转化为购买的行动，这就好比社会中很多人都有成为艺术家的梦想，但能够实现的往往只是极少数。人们在购买艺术品的时候不可能不考虑自身的经济条件，同时会受到身份及社会阶层的制约、受到整个社会文化氛围等因素的影响，下面讲述的是一些影响艺术品消费行为的因素。

8.2.1　经济基础

经济条件是影响艺术品消费行为的主要因素之一，如果缺乏必要的支付能力，任何购买艺术品的想法都会变成泡影。与此同时，一个国家的全部财富力量肯定也会影响该国的整体艺术品消费水平。有研究指出，按照国际惯例一个国家人均GDP达到1000～2000美元时艺术品市场开始启动，人均GDP达到8000美元，全社会才可能形成大规模艺术品消费的潮流。

我们不妨按照这一理论分析一下中国艺术品市场的发展阶段。国家统计局2007年9月18日发布的5年中国经济发展报告指出，中国经济总量的世界位次已由原来的第6位跃居第4位，人均国民总收入翻近一番。2006年，人均国民收入达到2010美元，人均国民总收入世界

排名由 2002 年的第 132 位上升到 2006 年的第 129 位,中国已经由低收入国家步入了中等收入国家的行列。如果按照国际通行的惯例分析,目前中国的人均国民收入水平已经具备了艺术品市场启动的基本条件。相比之下,刚果、布隆迪、利比里亚等世界最穷困国家人均 GDP 只有 100～200 美元,这些国家人民的温饱问题还没有解决,也就谈不上通过大规模艺术品消费获得精神上的享受。

如果进一步分析中国城市及地区人均 GDP 的增长情况,上海、北京、广州、深圳位列经济发展的前列,因此这些城市更容易成为国内艺术品消费的中心。北京市 2006 年人均 GDP 超过了 6000 美元,2008 年人均 GDP 更是突破 9000 美元大关,说明北京市已经完全具备了艺术品市场启动的基本条件,艺术品市场的发展正展现出不断繁荣壮大的良好势头。上面的数字分析也恰好与近年中国经济持续增长,以及北京文化产业高速发展的事实相互吻合。

8.2.2 购买力差异

虽然社会经济已经具备了艺术品市场繁荣与发展的基本条件,但并不是社会中的每个成员都具有艺术品消费的能力,至少他们购买艺术品的档次不会完全一致,这种现象是由于收入不平等与两极分化造成的。2008 年,亚洲开发银行发表《亚洲的分配不均》的研究报告指出,收入最高的 20% 人口的平均收入与收入最低的 20% 人口的平均收入的比率,中国是 11 倍,远高出亚洲其他国家的平均水平;基尼系数方面,2004 年中国的数值是 0.4725,仅比尼泊尔的 0.4730 略小,[10] 远远高于印度、韩国和我国台湾地区。亚洲开发银行还指出,1993～2004 年,中国的基尼系数从 0.407 扩大到 0.473,已达了拉丁美洲的平均水平,数据说明中国社会中的两极分化已经达到了比较严重的程度。

贫富差距

按照家庭收

入、职业身份、受教育程度的差异,社会中的成员可以划分成不同的阶层。与此同时,不同国家由于历史不同、社会发展水平不同、社会制度不同、社会结构的不同、社会阶层的划分也存在着很大的差异。从市场营销的角度考虑,社会阶层的不同会对艺术品的消费产生较大影响,即使同属艺术品消费领域,消费的种类也可能有很大差异。一般说来,中上阶层消费者可能倾向于购买装饰绘画或中高档工艺品点缀自己的家庭空间,而只有极少数最富裕的消费者可以到拍卖行、画廊竞购自己喜爱的古董或原创艺术品。中国社会科学院研究员李培林、张翼提的消费分层理论将国际上通行的衡量消费水平的恩格尔系数(Engel's Coefficient)[11]作为消费分层的划分依据,相应划分出7个阶层:最富裕阶层,占家庭百分比为7.2%;富裕阶层,占家庭百分比为10.6%;中上阶层,占家庭百分比为17.7%;中间阶层,占家庭百分比为为22.0%;中下阶层,占家庭百分比为为19.7%;贫困阶层,占家庭百分比为12.9%;最贫困阶层,占家庭百分比为9.9%。这些数据可以作为商业组织制定艺术品营销方案的参考依据,但目前对国内不同消费阶层在艺术品消费种类及数量上的差异仍然缺乏较为严谨的调查数据。

美国门德尔松媒体研究公司(Mendelsohn Media Research)进行一年一次的富人市场研究已近25年,如果将富裕阶层再进行三个层次的细分:家庭收入每年在70000～99999美元之间是非富裕阶层;年收入100000～199999之间是中等富裕阶层;年收入200000美元以上为最富裕阶层。下面图中显示了三种富裕细分选择购买的平均家庭支出的额外信息。

首先,在大多数消费案例中,总体消费水平随着富裕阶层的下降而降,说明社会整体购买力受到支付能力的影响十分明显。其次,三个阶层支付最多的项目都花费在家庭装饰方面,用在家具、艺术收藏、女性服装、手表和珠宝方面的开支也排在前列,说明随着社会财富的增加,人们会把越来越多的财富用在非生活必需品领域。但是不同国家的消费情况可能会有很大差异,如果此项调查来自中国,生活必需品的花费比例可能会大大提高。第三,另一个值得关注的情况是,按照比例分析,最富裕阶层花费在家庭装饰与艺术收藏方面的支出远远高于中等富裕与非富裕阶层,尤其在艺术收藏方面最富裕阶层的支出比例最高,这说明社会中最富裕的阶层更加具有艺术品消费的潜能,因此艺术品营销策略应该主要针对社会中最富裕的阶层,这是我们制定行动方案时首先需要仔细考虑的一种思路。

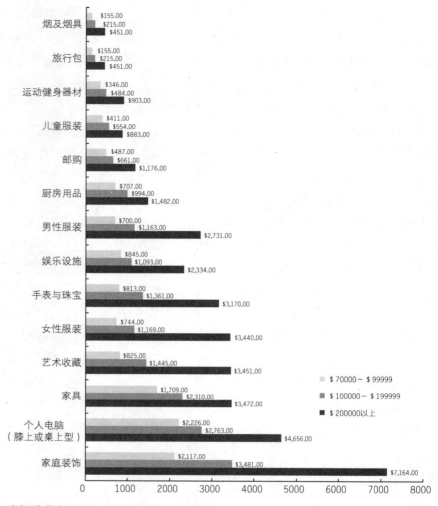

富裕消费者三类细分的平均家庭支出

资料来源：转引自 L·G·希夫曼等著，《消费者行为学》，华东师范大学出版社。

对于艺术品营销来说，社会阶层的划分显然比较重要。消费者购买某一产品，可能是由于这些产品不是被他们自己这一阶层所喜欢就是被高一级的阶层所喜爱。与此同时，任何一个社会阶层成员的地位并不是十分牢固与稳定的，各社会阶层成员之间经常会发生不定向的移动。改革开放至今 30 余年，中国社会阶层的成员发生了巨大的变化，影视与励志文学作品中经常会大肆渲染出身贫寒的年轻人经过不懈奋斗终于获得财富与地位的传奇神话，普通百姓的家长们也都在极力督促青年男女努力进取，实现名牌大学的梦想，然后开始他们成功的商业事业，因此，每个人都不满足于现状，都想通过努力改变和提升自身及家庭所处的社会阶层。

在进取意识的支配下，社会人通常会为自己选择行为参照作为比较点，以提供自我积极进取的动力。美国著名经济学家凡勃伦（Thorstein B Veblen，1857～1929年）曾指出："每个阶级所羡慕的、所要争取列入的总是刚好比他高一级的那个阶级，至于比他低或远在他之上的那些阶级，一般都置之度外。"[12] 这种参照使处于上一层次的富裕阶级或中等富裕阶级的消费习惯成为众人趋之若鹜的经典范例，这也是为什么名人广告在中国大受欢迎的根本原因。上面的分析已经证明最富裕的阶层在艺术收藏与家庭装饰方面具有不可比拟的优势，由下层社会趋上的价值期待使富裕阶层在创造自身价值的过程中，他们的消费特征也能够顺利传播，成为整体的规范与普遍价值。社会中的大多数人当然都会梦想驾驶名牌汽车，身穿高档服装，佩戴奢华的首饰珠宝……而购买艺术品当然就也成为体现富裕人精神价值的重要媒介。掌握和运用价值诉求的思路，同样也是我们进行艺术品营销活动时需要把握的一个原则。

8.2.3 社会文化、制度因素

即使具备了购买高档艺术品的动机与经济条件，也不一定所有人都会购买艺术作品，购买昂贵艺术品的行为可能是出于多种因素权衡利弊的考虑。例如，即使购买力相同，处于不同文化背景的人购买艺术品的行为方式也会大不一样，而社会文化背景也是我们研究艺术品消费时一个值得参考的方面。

民族文化显然对消费行为具有一定潜在的影响。个体从小所受的教育会教导他们遵守社会的信念、价值观与风俗习惯，要避免做出那些被认为是"不可接受的"或是禁忌的行为。20世纪美国人的物质崇拜使超前消费的观念变得理所当然，使用信用卡透支和贷款可以让一元钱当成两元甚至十元花销。这种观念也会引导他们在艺术品领域的超前消费，甚至美国的金融机构也愿意为这种夸张的购买行为提供贷款。而亚裔美国人的消费观就有所不同，他们会更加刻苦工作，积累财富，以勤俭节约为美德，甚至一分钱掰成两半花。因此，美国的经济增长长期以消费为主导，而中国经济的高速增长仍然以投资和出口为主导。

社会的价值观念也可以影响人们购买艺术品的决定，美国人的核心

价值观包括成就与成功、效率和实用、物质享受,自由、个人主义等,物质享受催生了超前的消费愿望,艺术品消费自然也在其中之列。此外,美国人的核心价值观把成就和成功看做是首要的价值,因此通过激烈的竞争购买并占有价值昂贵的艺术品也可以成为成就和成功的精神象征。与此对照,梁漱溟在《中国文化要义》一书中把中国人的价值观念概括为:自私自利、勤俭、和平文弱、知足安命、守旧等,显然与美国人以成就、个人主义为主体的价值观存在明显不同,因此中国人即使在拍卖中购买了昂贵的艺术品,一般也会选择较为低调的行动方式,很少在媒体中大肆曝光。

除了勤俭观念之外,社会保障制度等因素也会影响人们的消费水平。统计数据表明,2004年中国居民的储蓄率在37%以上,并且正在以每年0.5%左右的速度递增,高于西方发达国家的平均水平,高于世界国家的平均水平,也高于同样受儒家文化影响的我国香港、台湾地区和韩国。[13]储蓄的增加说明了社会财富的积累,同时也说明人们对未来能否得到可靠保障的担忧。人们需要存钱供应儿女上学,他们毕业之后还要由父母提供购房首付,最后剩下的钱还要预备支付晚年生病所需的医疗费等。这些顾虑抑制了人们的消费行为,人们因此不敢消费或害怕消费,并且压抑了百姓在家庭装饰、艺术收藏方面的消费需求。相比之下,西方国家普遍建立了完善的社会保障制度,上述负担大多由国家予以保障,一般不需要攒钱防备养老和生病。社会保障的内容包括社会保险、社会福利、社会救济、优抚安置、社会互助等,政府财政社会保障支出占GDP的比重是衡量一个国家福利水平的重要指标。2004年国家财政社会保障支出3440.26亿元,占GDP的2.15%,近年国家投入社会保障的资金迅速增加,但仍然远远低于国际平均水平。发达国家社会保障及福利方面的公共支出占财政支出的比重一般高达30%~50%,占GDP的比重也大都在10%~30%。如果按国家加社会的社会保障支出计算,2002年我国为7318.2亿元,占到GDP的7.15%。即便如此,我国的社会保障支出与国际相比仍然很低,人均GDP超过1000美元的国家,社保支出占GDP的比重基本都超过了10%。[14]

消费的顾虑

2008年为应对国际金融危机,中国政府推出了"进一步扩大内需促进经济平稳较快增长"的政策。回顾2007年,国内消费对GDP增长的贡献首次超过投资,但投资所占比例仍然整体偏高。消费过低的结构失衡一直困扰着中国经济的长久发展,目前中国居民的消费率仍然远低于

发达国家，也大大低于印度等发展中国家。百姓们不能放心消费的忧虑显然与社会保障制度的欠缺有关，只有让社会的全体成员真正过上衣食无忧的生活，人们才会放心大胆地消费，才能开启他们的爱美之心，艺术品市场才能迎来真正的春天。

8.3 营销的观念

　　随着商业社会的发展，20世纪50年代起美国企业开始大规模运用市场营销学理论运营企业、打开市场。经销商们逐渐意识到，如果他们只生产已经确认消费者愿意购买的商品，那么就能更多、更容易地卖掉商品。不要试图劝说消费者购买公司已经生产的东西，市场导向的公司发现只生产他们经过调查后确定顾客想要的产品要容易得多。随着营销观念的深入人心，市场营销的行为已经为社会普遍接受，成为大学商学院开设的必修课程。

　　尽管艺术创作领域在很长时间内仍然最大限度地保持着特立独行的状态，毕竟大众艺术欣赏的口味不同于机械化大生产创造出来的产品，很难存在放之四海而皆准的普遍标准。但是随着社会的发展，商业艺术与高雅艺术之间的界线已变得越来越模糊，商业运作中的营销观念也开始逐渐渗透到艺术创作与推广等领域，艺术生产的理论得以提出并逐渐受到学术界的公认。在商业社会中，艺术家毕竟也需要通过出售自己的作品维持生活，因此，他们需要尝试变换自己的风格，并注意如何创作出适销对路的商品；他们也开始自觉运用报纸、杂志、电视等媒体提高自己的知名度，虽然不一定是赤裸裸的推销用语，但是也有点类似广告的味道。

　　与此同时，商业艺术的发展不断制造出一个又一个艺术与商业美妙结合的经典传奇。画廊、拍卖行、艺术博览会等中介机构的介入加速了艺术向商业靠拢的步伐，少数艺术家借助炒作的力量一跃成为耀眼的明星，甚至富拥亿万，媒体的不断煽动使公众对明星们的人生价值观，以及他们制造的时尚符号趋之若鹜，并鼓励那些境遇迥异的年轻艺术家模仿他们的风格，以博得商业趣味的认可……此番种种，都促使从艺术创作到艺术品消费的各个环节具备了商业营销的特征。归根结底，当代的人们已经不可能彻底摆脱商业社会种种烙印。

胡润是英国注册会计师，七年安达信伦敦和上海的工作经验。1999年首创"百富榜"，被称为是研究中国民营经济"教父级"的人物。1999年，仅因个人爱好，胡润和他的助手编排了中国内地首富企业家排行榜，并给美国《福布斯》杂志英文形式刊登，2009年2月首创"胡润艺术榜"

2010年胡润艺术榜

排名	艺术家	总成交额（万元）	毕业院校	年龄
1	赵无极	23972	杭州国立艺专	89
2	吴冠中	21671	杭州国立艺专/巴黎国立高级美术学校	91
3	范曾	14807	中央美术学院	72
4	朱德群	9707	杭州国立艺专	90
5	朱铭	7838	拜木雕师李金川学艺	72
6	曾梵志	7477	湖北美术学院	46
7	靳尚谊	5715	中央美术学院	76
8	周春芽	5262	四川美术学院/德国卡塞尔综合大学	55
9	白雪石	4376	受教于赵梦朱，后拜梁树年为师	95
10	黄永玉	3959	福建厦门集美中学	86
11	何家英	3799	天津美术学院	53
12	李山（油）	3689	上海戏剧学院	68
13	张晓刚	3679	四川美术学院	52
14	王沂东	3614	中央美术学院	55
15	崔如琢	2874	师从李苦禅	66
16	罗中立	2579	四川美术学院/比利时皇家美术学院	62
17	方力钧	2545	中央美术学院	47
18	刘文西	2409	浙江美术学院	77
19	陈佩秋	2374	杭州国立艺专	88
20	王广义	2367	浙江美术学院	53
21	刘野	2180	中央美术学院/柏林艺术学院	46
22	岳敏君	2115	河北师范大学	48
23	刘旦宅	2082		79
24	王怀庆	2022	中央工艺美术学院	66
25	石齐	2017	福建工艺美院	71
26	王明明	1798		58
27	蔡国强	1676	上海戏剧学院	53
28	刘小东	1640	中央美术学院	47
29	俸正杰	1637	四川美术学院	42
30	杨飞云	1578	中央美术学院	56
31	刘大为	1455	内蒙古师范学院/中央美术学院	65
32	艾轩	1442	中央美术学院附中	63
33	靳之林	1345	中央美术学院	82
34	史国良	1268	北京第三师范/中央美术学院	54
35	王西京	1204	西安美术学院附中	64
36	冷军	1201	武汉师范学院	47
37	杨延文	1187	北京艺术学院	71
38	娄师白	1186	北平辅仁大学	92
39	黄钢	1150	中央工艺美术学院	49
40	陈丹青	1148	中央美术学院	57
41	孙滋溪	1126	中央美术学院	81

续表

排名	艺术家	总成交额（万元）	毕业院校	年龄
42	许麟庐	1050	天津商业学校	94
43	叶永青	1050	四川美术学院	52
44	王子武	1031	西安美术学院	74
45	崔子范	1021	师从张子莲	95
46	向京	993	中央美术学院	42
47	杨少斌	990	河北轻工业学校	47
48	尹朝阳	963	中央美术学院	40
49	展望	941	北京工艺美术学校/中央美术学院	48
50	林墉	933	广州美术学院	68

注：上榜艺术家均为在世的中国内地及港澳台艺术家。需要说明的是由于上拍作品大多为二级三级市场流通，因此榜单所列成交额并不代表艺术家个人财富，仅证明艺术家的市场流通价值。数据以 2009 年成交价为准。

材料来源：《东方艺术·收藏》2010 年 5 月。

8.3.1 商业社会的消费心理

法国学者让·波德里亚(Jean Baudrilltard)在《消费社会》一书中对什么是消费社会有较完整和系统的论述。如果用简单的方式来表述消费社会的话，可以说消费社会就是从原来以生产为中心的社会转变为以商品消费为中心的社会。人们对消费品的占有不再以消费品的使用价值为目的，而是以炫耀消费品的附加值为目标，诸如人们对某些品牌的狂热追求，以及对这些品牌所指向的生活方式的倾慕等。

消费行为直接是人的行为，所以，商业社会消费的本质必然是人的本质属性之一。活着是为了消费，而不是生产，人类的全部活动在本质上都可归结为是一种消费，吃是消费、穿是消费……生产的目的也是消费，离开了消费生产将变得毫无价值。生命的过程也是消费的过程，只有消费才能体现人真正的价值存在。

从另外一个层面看，人生是确定性与不确定性的混合，人类的理性永远有一种将不确定性转化为确定性的需要。从消费的具体行为看，消费有两种表现形式。一种是为满足人生理需要的消费，是消费自然性的体现；另一种是为满足人精神需要进行的消费，是消费行为的社会性体现。吃、穿等满足生理需要的消费最终目的是为了解决人肉体生存的不确定性，满足精神需要的消费则是为了减少社会的不确定性。人是社会的人，一个人生存在世界上除了面临生、老、病、死等自然方面的不确定性，还必然面临着许多社会方面的不确定性。社会方面的不确定性来

自于人与人之间关系的互动,这种互动往往表现为一种精神需求。消费的社会性就是为了减少人与人之间在互动中所产生的不确定性,并通过消费行为的社会性显示,使自己在互动中尽可能地占据优势,消费的符号性也就是人们为了减少社会不确定性的需要。因此,中产阶级家庭会选择喜爱的艺术品装饰自家的墙壁,低档的复制品性绘画可能会在感恩节前夜被当作废旧物品抛弃,更换上全新的画作;坐拥亿万的富人则会到高级画廊购买原创艺术品,或者到拍卖行,在唏嘘与赞叹声中享受获胜带来的无比快感。商业社会中的购买艺术品实际上也变成了特殊身份的购买,通过所购商品的符号显示,人们实质上是在向社会表达一种信息:我是特定的我,社会应当以合适的方式对待特定的我,而不是其他方式,而消费的符号性使我的"我"与别人的"我"更加分离。

炫富使人不堪重负

商业社会中的消费同时也变成了一种人们无法逃避的娱乐方式,不消费就意味着不愉快,甚至是痛苦。相反,我们不妨回忆一下当代人儿童时代的经历,缺乏可支配的财富,缺少对金钱观念的认识、随意的游戏、孩子间的耍闹,甚至是涂鸦……都可以让人感到快乐;或者在原始状态的村落,没有电视广告、百货商场等文明社会的侵扰……人们的娱乐方式可能是自然中的漫步,轻松地舞蹈,智慧地运用天然材质编织精美的手工艺品,并体验到淳朴的幸福感。

对于生活在现代城市中的人们,消费似乎已经成了唯一的娱乐方式,逛商场、泡酒吧、打网球、外出旅游、看电影……几乎没有一种不需要消费,也许只有花钱才能给他们带来快感。有朋友向我讲述过自己的体验,人越是在郁闷的时候就越愿意到商场购买衣服,直到把身上的钱全部花光才能排解心中的情绪。普通人消除烦恼的方式可能是到商场购买漂亮的衣服、到附近的风景区游玩散心,如果经济条件拮据,索性会到社区旁边的超市购买几袋零食,也算是消费。而对于那些根本不用为衣食住行费心的有钱人,可能远远超越了普通人的消费水平,当消费普通商品已经不能使他们感到满足时,自然会选择那些昂贵、奢侈的艺术品来消费,体验消费的快感。

对于在古董店、珠宝行、拍卖行里时常出手阔绰的富人们来说,艺术品变成了他们消遣用的高档玩具。高级画廊也会把自己相应装扮成高贵和奢华的消费场所,迎合富人们高品位的消费欲望;拍卖活动一般也会选择星级的酒店,工作人员们穿戴整齐、华丽,彰显超凡脱俗的高贵氛围……商业社会的价值诉求不但改变了人们的消费观念,同时也促使企业不断调整自身的营销策略与手段。

8.3.2 市场细分

如果画廊或拍卖行的销售人员能够提供有针对性的产品和服务，迎合消费者的多种兴趣，消费者就会感到更为满意，幸福感和满意度也会同时提高，就更愿意购买商家提供的艺术品。因此，市场细分对消费者和营销人员双方来说都是一种积极的力量。

市场细分是商业领域一种最基本的营销观念，是指企业根据消费者需求的不同，把整个市场划分为不同的消费者群的过程。市场细分的客观基础是消费者需求的异质性，而进行市场细分的主要目标是要在异质市场中找出需求一致的顾客群，并针对其中一个或多个选择运用独特的营销策略。

市场细分首先需要针对上述个人与企业购买艺术品的多种消费动机制定不同的营销策略。可能有多种因素促成消费者购买艺术品，但所有需要无非都是以上文提到的消费动机为基本根据，因此，画廊、拍卖行、艺术博览会等商业企业完全可以根据社会人的不同需求制定市场细分的策略，提高自身的业绩。例如，个人家居环境的改善，办公室、经营场所服务环境的改善都需要大量的装饰绘画，商业画廊或艺术博览会完全可以根据此类需求确立自身的经营定位。第 12 章后面案例介绍的美国一年一度的洛杉矶艺术交易会，就是针对装饰绘画的需求为家庭主妇量身订制的大型艺术品交易博览会。

如果个人或企业消费者购买艺术品是为了合理避税，相应的营销方法不妨采用详细的财务结算方式，让顾客明确了解到自身的购买行为能够免除多少税务负担，同时要为顾客准备好专门的免税发票，作为抵税的凭据。这种有的放矢、细致周到的营销方式显然会提高企业的信誉与销售业绩。

装饰、避税等客观条件与环境变化导致的消费需求是由于问题的出现引起的，而纯粹主观心理因素导致的消费行为则很难找到明确的客观原因。这就需要艺术品营销人员充分考虑制约艺术品消费的各种潜在因素，针对不同的客户层次，对市场进行更加细致的划分，才能把各种潜在的需求充分而有效地挖掘出来。

消费者特征的主要种类为我们提供了最基本的市场细分基础，包括地理因素、人口统计因素、心理因素、消费心态、生活方式、社会文化、使用特征、使用情景、利益寻求等都会影响人们的消费行为。例如，如

果将地理因素与社会文化差异综合考虑，销售人员可能会发现中国画作品很难大规模打入欧美市场，而在日本、韩国及东南亚地区和我国的台湾、香港地区更容易受到人们的喜爱。如果将地理与人口因素综合考虑，北京、上海、广州等大城市作为中国政治、文化、经济的中心，交通便利、人口众多，同样也成为中国画廊、艺术品拍卖、艺术博览会等商业机构的交易中心。

社会阶层也可以作为市场细分的一个基础，不同社会阶层中的消费者在价值、产品偏好以及购买习惯等方面都各不相同。收入、教育和职业一般是我们研究社会阶层时需要重点考虑的因素，上文的研究表明，最富裕阶层花费在家庭装饰方面的支出比例远远高于中等富裕和非富裕阶层，而在艺术收藏方面他们的支出比例也最高。

销售人员有时还会面对一些更加复杂的问题，例如，他们有时会发现，即使个人的经济条件类似或者处于同一阶层的社会成员，购买艺术品的意愿也可能会有较大差异。北京的中等富裕阶层从事IT、科学研究领域的专业人士较多，而上海的白领阶层可能从事金融行业的人数相对较多，销售人员可能会发现说服北京的白领购买艺术品要多花费些气力，也许是因为科研领域的富裕阶层更倾向于依据"实用主义"的思维方式指导自身的消费行动，而金融领域的富裕人士更容易接受艺术品在装饰、提高身份品位与投资方面等方面的价值。因此，消费心态、生活方式、社会文化变量等也是营销人员进行市场细分的依据。

社会文化差异也是销售人员在进行市场细分时需要认真考虑的因素，不同欣赏习俗或时尚，像常见的题材、俗成的象征形象、流行趋势等都会影响到最终的销售业绩。例如，日本艺术品市场上画富士山的作品明显要比画阿苏山的作品卖价贵，画两条红鲷鱼的作品价格才能超过画一条鲤鱼的作品价格。原因主要是在艺术的风俗习惯上，富士山是日本的象征，对鱼的欣赏习惯同样也反映到画鱼的作品价格上。再如，目前中国画在西方艺术品市场上的价格一般低于油画，原因之一也是艺术习俗。西方绝大部分绘画是用油彩在画布或木板上完成的，纸本的水粉、水彩和素描常被当作习作或草稿，因而西方人习惯于将纸本作品看成非正式作品或不能与油画比肩的作品。另外，由于装饰习惯的差异，中国国内十分流行的人物画在西方艺术品市场可能不会有风景画那样畅销，但美国有许多知识分子家庭都愿意在家里挂上中国的书法作品，因为他们往往会把中国书法作品误读成西方的抽象绘画。

销售艺术品的场合和情景也经常会对消费者的购买行为产生影响。

日本画家片冈球子以"富士山"题材的作品闻名

拍卖活动一般会选择星级酒店，全部工作人员穿戴整齐、华丽，尽量显示出超凡脱俗的艺术氛围，调动起人们的竞争欲望。高档画廊会把自己装扮成高贵和奢华的消费场所，以满足富裕阶层高品位的消费需求。更多的商业画廊可能会扎堆形成聚集区，或分散于百货商场、休闲娱乐中心等的周边地区以吸引更多的客流，至少都不能远离商业活动的区域和地带。如果营销行为与经营的场合或环境相互抵触，就会给消费者造成不良的印象。奢侈品的销售需要不断提升商品的档次和品位以获得高额利润，如果在高档酒店或商业场所进行艺术品的打折促销，显然是一种不合时宜的做法。

总之，艺术品营销人员需要充分考虑影响艺术品消费的各种动机，进行不同的市场细分，制定差异化的营销策略，才能取得良好的销售业绩。

案例研究
虚荣心激发的竞争欲望

下面的研究案例证明了由于人们的虚荣心最终激发了购买的欲望，从而吸引人们在拍卖会上激烈争夺其实并不需要的物品。人们竞相争夺这些原本普通的物品不是看中了它们的实用价值，而是为了获得身份与地位的象征，正如本章中曾指出的："每个阶级所羡慕的、所要争取列入的总是刚好比他高一级的那个阶级"。在进取意识的支配下，社会人通常会为自己选择行为参照作为比较点，以提供自我进取的动力，因此就会促使社会中的明星人物或权力阶层的文化符号成为众人趋之若鹜的典范，吸引他们竞相购买那些本身并不需要的奢侈商品。

这一案例也使我们认识到商业社会中人们对消费品的占有不再以其使用价值为目的，而是以炫耀消费品的附加值为目的。商业社会极大地调动了人们的物欲，每个人会不自觉地将"物的占有"多少看作是身份和成就的体现。高雅的摆设显示出主人的品位，精美的艺术品变为阶级的象征，"旧时王谢堂前燕，飞入寻常百姓家"。财富的力量促使旧的社会阶层发生剧烈变迁，艺术品市场亟待开辟新的渠道，满足人们日益膨胀的"攀比摆阔"之需，富余的购买力直接指向绘画、雕塑、家具、古籍、珠宝等旧贵族曾经拥有的艺术品，这些都成了所谓"风格与品位"的象征。

拍卖行满足了富人们的心理需要，新一代的收藏家在这里仿佛被"神力"

苏富比拍卖

推动。富人们证明自己已经进入贵族阶层的手段之一，就是利用金钱优势弥补先天的不足，将品位、历史、情趣等作为借口，实际上是为了证明自己的阶级地位，心神不宁地渴望被他人认可正是所谓"虚荣心"的作祟。人在财富充足之后自然会产生权力的欲求，苏富比拍卖行正是利用了人们的这种心理，鼓励富人们争夺那些政治权力的象征物，有钱的人只要赢得了总统夫人的遗物，仿佛同时也拥有了特殊的权力地位，进入了更高的社会阶层，这些就是平常之物拍出惊人价格的真实原因。

时间：1996年4月

地点：拥有200多年历史的苏富比拍卖行

拍品：美国第35位总统肯尼迪夫人杰奎琳·肯尼迪·奥纳西斯(Jacqueline Kennedy Onassis)的遗物，共5914件财物，从打火机到宝马车，琳琅满目。1963年肯尼迪遇刺之后，杰奎琳嫁给了希腊船王，1994年去世。

拍卖之前举行了预展和大规模宣传活动。

在预展和拍卖会的现场，苏富比把自己装扮成文明与时尚的评判神殿。拍卖的方式就是要撩拨平日心平气和的人们，诱使他们判断失衡，斯文扫地，对每件拍品疯狂竞价、抬价……以尽可能离谱的价格成交。拍卖的形式制造出特殊的氛围，极大激发了人们之间的对抗性竞争。成交价总是会远远高于拍品的合理价值。要想成功地引起人们的贪婪与不安分，就要让那些豪门鼎贵相信他们的快乐在于更多的获取，苏富比在其250年历史的暴利经营中已经悟出了深刻的道理：人，越是有钱，内心深处的欲望就越多。因此，杰奎琳的子女们乐意邀请苏富比充当游戏的主持。

4月23日夜拍卖正式开始，只要有人一掷千金，空气中便开始弥漫着一片片唏嘘之声，伴随着敲响的鼓槌声，这声音已经成了一种纯粹的条件反射式的生理感应，忙碌的拍卖会上，金钱、贪欲和愚蠢之气不分高下，处处可闻，使所有物品都达到了前所未有的惊人价格。

10号作品是一件染色羊毛小凳，拍卖目录上估价是100～150美元，为了制造紧张空气，苏富比的掌门人布鲁克斯谎称一位委托人已经出价

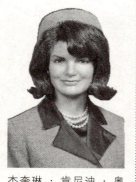

杰奎琳·肯尼迪·奥纳西斯，她超人的魅力是美国历史上其他第一夫人所不能比拟的，这不仅体现在她的年轻和美貌上，还体现于她独特的气质、高雅的举止与丰富的内在涵养。

5000美金，接着应者如云，价格一路上升5500、6000、6500……轮番出价的方式实际上构成一种排他性的对抗游戏，赢家自然能够从胜利中获得超凡的满足感。掌拍人的行动就是在制造紧张感和竞争气氛，拍卖师猜中了竞买人的心理，如果出价过低，反而会削弱竞争心理，也就无法获得最高的收益。

扣人心弦的价格大战开始了，钱已不再是最主要的问题，这是贪欲与自负之战——因为这种奇特的欲求，拍卖行的存在在这一刻有了最为充裕的理由。理智已经被抛到九霄云外，整个屋子里充溢着赤裸裸的欲望与紧张，当前排一位女士出价2万美元要买婴儿卡罗琳仅值150美元的小凳子，价格已经远远超出了人们开始的想象空间。不时打入场内的匿名竞价电话更是增加了现场的紧张和神秘气氛，价格仍然在不断攀升，最后一个匿名电话的报价达到了2.9万美元，终于让场内所有的买家望而却步。

竞争气氛的渲染也拉动了后面人们对拍卖品的热情，其他物品也都达到了惊人的价格。一件价值2000～3000美元的小胡桃木盒被卖到了5.745万美元，价值200美元的鸡尾酒具被卖到了2万美元，价值只有100美元的假珍珠项链卖到了21.15万美元，拍卖行甚至使珠宝赝品的出售合理化了，你再也用不着大比花钱来证明你的阶级身份了，只要告诉他是总统夫人用过的自然价值连城。

肯尼迪曾使用过的高尔夫球棒最终价格达到了38.75万元，木球棒高达77.25万元，两个神秘的买家正在疯狂攀价，谁也没料到最后的赢家竟然是阿诺德·施瓦辛格，他是通过一个专家打电话来委托出价的。

有一件物品甚至原来根本就算不上一件拍品，苏富比的专家在总统夫人的珠宝盒子中搜到了11粒微不足道的、亮晶晶、小小的珠宝，价值肯定超不过50美元，也许是从一些大首饰上掉下来的零碎，也许曾被打算镶成新的项链和手镯。没有人知道总统夫人自己是否使用过这些东西，也许根本不知道它们的存在。但是拍卖行将这11颗小石头摆成"J"字形状放在黑色天鹅绒上，定为第441号拍卖品，塞进第440号与第442号珠宝首饰拍品之间。第440号是"范克利夫和阿佩尔斯"品牌的红宝石钻戒，第442号是一根古典样式、极尽奢华的"范克利夫"（Van Cleef）牌项链。这些送给新娘杰奎琳的礼物，来自那令人神往的故乡希腊。这些仅值50美元小小的"J"状钻石，最终竟以17250美元成交。

拍卖行的专家是如此懂得富人的心理，可以说拍卖业和爱情一

样，都需要花言巧语。

资料来源：【英】彼得·沃森著，拍卖苏富比——一次针对国际著名拍卖行的秘密调查行动，内蒙古人民出版社，1999年。

8.4 结论

心理学的研究成果表明，人们由于受某种动机的引导而产生艺术品消费的行为，企业消费者与个人消费者购买艺术品的行为可能是多种动机激发的结果，其中主要包含装饰、投资、宣传、馈赠等目的。

在艺术创作的领域，很多艺术家都曾经标榜"视金如土"的自由状态，但随着当代社会的发展，商业艺术与高雅艺术之间的界线已变得越发模糊，商业中介的活跃逐渐使市场营销的观念深入到艺术创作与传播的领域。如何引起消费者的兴趣，如何把握流行趋势的风尚，如何提供更具针对性的产品与服务，如何提高销售的业绩？这些问题已经为艺术品市场的实践者们提出了更具挑战性的难题。

内容回顾

◎ 消费者受到某种消费动机的引导而产生艺术品消费的行为，按照消费主体的不同，可以分为个人购买艺术品与企业购买艺术品两类消费的动机。个人消费者一般是出于家庭装饰、收藏投资、满足虚荣心、礼品馈赠、学习研究等目的购买艺术品；企业消费者则是为了投资增值、广告宣传、改善企业形象、改善企业环境、塑造企业文化、合理避税等目的购买艺术品。

◎ 除了消费动机的引导之外，人们在购买艺术品之时还必须考虑自身的经济条件，受到身份及社会阶层的制约，也会受到整个社会文化氛围等因素的影响，其中主要包括经济基础、购买力差异、社会文化、制度因素等方面。

◎ 社会的发展使商业艺术与高雅艺术之间的界线变得越来越模糊，市场营销的观念也逐渐延伸至艺术创作与文化传播的领域。市场营销学或消费者行为学的理论逐渐开始应用于艺术品销售的实践，指导销售人员认真分析消费趋势的变化，提供更具针对性的产品与服务，迎合消费者的兴趣，进行市场细分，这些工作对消费者与经营双方都是一种积极的力量。

问题与实践

1. 个人购买艺术品主要有哪些动机？
2. 收集一些国内外企业购买艺术品的案例，分析一下企业购买艺术品主要有哪些动机？
3. 举例说明经济基础、社会阶层、社会文化、制度因素对艺术品消费行为的影响。
4. 调查你所在城市的画廊、拍卖公司或其他类型的艺术品经营企业，分析它们如何根据市场细分原则制定艺术品营销的策略？

注释

1. 宾馆珍品不翼而飞——特大系列名画盗窃案侦破纪实，《新民晚报》2003年12月30日。
2. 章利国著，《艺术市场学》，中国美术学院出版社，2003年4月，第51页。
3. 毅斌，为名画而疯狂的副市长，《纪检风云》2007年第13期。
4. 上海社保案浙商郁国祥领刑，《检察日报》2010年1月26日。
5. 草原巨贪徐国元六年敛财3200万，《新华日报》，2009年7月28日。
6. 郑重著，《收藏十三家》百花文艺出版社，2008年9月，第106页。
7. 章利国著，《艺术市场学》，中国美术学院出版社，2003年4月，第48页。
8. 同上，第46页。
9. 该雕塑公园主页：www.open-museums.co.il。
10. 两榜富豪的致富法则，《中国新闻周刊》，2007年10月29日。
11. 李培林，张翼 《阶级阶层的消费分层》。
12. 凡勃伦著，蔡受百译，《有闲阶级论》，商务印书馆，1977年，第77页。
13. 傅勇，中国的储蓄率敢降吗？《中国经营报》，2005年10月31日。
14. 中国社会保障制度浅析与展望，《中国经济时报》，2007年7月17日。

第 9 章
艺术品生产

消费社会的本质在很大程度上决定了艺术创作的价值取向不断向艺术生产的目标靠拢，消费者的需求逐渐决定艺术创作的内容、风格与样式。按照从生产到消费的艺术品流通顺序，对艺术品生产的分析应该排在第 8 章艺术品消费的前面。但是我们看到在商业社会的价值体系中，价格成为一种关键性的指标，如同调节市场运行的指挥棒，需求旺盛导致价格的提高，价格的提升又不断驱使艺术家努力提高作品产量，创造出风格与样式适销对路的作品。这就是市场经济运行的基本思路，这一过程中消费需求起到了引擎的作用，并指导着艺术生产的发展方向。为了贯彻这样的研究思路，我们才将生产领域出现的问题放到了艺术品消费之后加以分析和阐释。

另外需要说明的是，如果艺术家除了在市场出售作品之外还有其他谋生手段，当然可以心无旁骛，完全按照自己的意愿创作与商业利益毫无纠葛的作品。但这种假设已经超出了我们研究的范围，本书不是一般的艺术理论研究著作，我们的重点恰恰是分析那些与商业利益发生密切联系的创作行为，或许有人会觉得我们的想法有些"唯利是图"，但是经过必要的简化，省略掉与艺术商品流通环节无关的内容，可以使我们的研究更加直接与深入地切入问题的核心。

9.1 艺术创作与艺术生产

艺术创作是指艺术作品的创造过程，是艺术家根据一定的审美意识与艺术构思，运用特定的媒介、技巧和语言创造艺术形象的过程。艺

创作的天性在于对自由的追求。爱因斯坦说："一切宗教、艺术和科学都是同一棵树上的不同分支。其目的都是为了人类的生活趋向于高尚，使它从单纯的生理存在中升华，并把个人引向自由。"[1] 从艺术诞生的第一天起，艺术追求自由的天性就开始促使它与宗教、道德、政治、权力、资本等制约与束缚艺术自由的意识形态展开激烈的斗争。尤其是19世纪西方的思想家们提出了"为艺术而艺术"的宣言，更使艺术成为知识分子等精英阶层的精神寄托与思想的避难所。

艺术不断努力摆脱宗教、道德、政治等意识形态的束缚。同样，艺术也可以不为屈服于商业利益的诱惑，这样就可以最大限度地保持艺术创作的纯洁与自由。中国古代的文人绘画在很长一段时期内秉承了这样的精神境界，苏东坡、李公麟、董其昌一类政治家或家境殷实的富裕阶层，创作绘画的目的完全是为了修养性情或自娱自乐，可以不受出卖绘画的羁绊和负累。当然艺术史中还有很多的特殊的例子，像怀才不遇的凡·高，穷困潦倒，终至自杀身亡；中国近代的黄秋园生前因不媚时俗而默默无闻……他们一生都没有享受到艺术声誉带来的空前财富。

黄秋园

然而艺术家毕竟生活在现实的世界中，他们不是衣食住行等物质生活用品的制造者，大多数需要依靠劳动换取基本的生活资料，这就决定了艺术家的创作其实很难达到彻底的自由。而且他们除了基本的生活需要之外，往往也并不排斥更高层次的物质享受，因此也需要借助艺术品市场的力量获得更多的经济的回报。近代艺术史中也有一些艺术家的创作与市场利益之间达到协调与统一的案例，其方式就是设法通过放弃一些审美自由以获取经济上的力量，而这种力量反过来又可以为艺术家的创作赢得更自由的空间。例如，18世纪英国画家庚斯博罗（Thomas Gainsborough）热爱安静的乡村而想画风景画，所以他大量的作品一直是聊以自娱的速写稿。但是经济上的困难使他无法支持自己所钟情的风景画创作，只能无奈地被肖像的委托压得喘不过气来。然而幸运的是庚斯博罗在肖像画上的投入最终使他跻身于世界最杰出的肖像画大师行列。又如，法国印象派大师雷诺阿早期也经历过拮据的日子。他复制徽章，为咖啡馆画壁画，画扇画、宗教画，通过在市场上出售作品的报酬支持他更遂心愿的创作，并逐渐赢得了社会的承认。雷诺阿面对紧迫的经济需要，终于成功出售了一幅画，并得以结识著名的出版商乔治·夏尔潘蒂埃（Charpentier）夫妇，从而极大地改变了他的艺术生涯。乔治夫妇被那幅画的魅力所折服并委托艺术家为他们的大女儿等人画肖像，

于是雷诺阿的经济困难得以解决，他接受的订货日渐增多，他与这个家庭的联系更稳固之时也正是他的名声在市场上得到确立之际，同时他也使自己的创作获得了更大的自由，达到了更大胆的色彩效果。此时，他的资助人也在审美趣味上与他有了更多的共同点，能够在更大程度上接受艺术家的创造性发挥。

中国近代艺术大师任伯年的艺术生涯也能够最大限度地处理好市场与艺术自由、物质追求与精神世界的关系，在那个时代，任伯年是上海乃至全国都称得上最出色的双赢艺术家。在这位卖画为生的艺术家身上，可以发现其市场与学术形象之间相辅相成的互动关系。尽管在购画者过多时，任伯年也有一些草率的应酬之作，但纵观而言，任伯年在应付订货时往往都同时注意到了倾注艺术激情与社会责任感；而他在市场中获得的成功又从财力、时间、精力上保证了那些非商业性绘画的潜心创作，并促成其高度的艺术性。大量的订货对任伯年来说意味着更多的艺术实践机会，他时刻不忘在绘制过程中融入非凡创造性与艺术探索的精神，积极地利用市场实现与确保自己的艺术追求，难能可贵之处在于找到了一种既能满足消费者需要同时又能慰藉艺术家心灵的方式。

但艺术理想与商业利益也并非总是能够协调一致，有些艺术家在利益与理想相互矛盾的情况下，义无反顾地选择了后者，并为自己选择了一条艰辛的人生道路。荷兰绘画大师伦勃朗早年名声鹊起到中年后命运坎坷的变化很好地说明了艺术理想与商业利益之间的矛盾取舍。1632年，阿姆斯特丹工会和慈善机构为装饰会议厅邀请伦勃朗绘制一幅群体肖像，当时群像的绘制一般都是每个人占据差不多相同的面积，画家的稿酬也是由每个人平摊。在这种情况下，完成一幅不牺牲艺术水准又能让委托人满意的群像是极不容易的。伦勃朗精心绘制了《杜普教授的解剖课》，作品突破了传统的呆板的纪念册式画法，将所有人按照情节需要合理安排于画面之中，每个人的形象都十分鲜明生动。委托人对这件作品给予了很高评价，伦勃朗接受的委托也日益增多，艺术事业逐渐进入了顶峰时代。1642年，伦勃朗受班宁·柯克大尉自卫队的委托完成了《夜巡》一画，此时正是伦勃朗艺术风格的转变时期，为了追求更高的艺术境界，艺术家按照画面的主次需要设计了构图，将所有人物按照情节需要紧密联系地布置在画面之中，光线效果也进行了集中式的处理，次要部分大量隐匿于阴影之中，创造了一种"戏剧化"的生动效果。但是这种艺术手法却并没有得到委托人的认可，作品公布之后随即遭到了舆论的一致批评，有人质疑：难道出100吉尔德、200吉尔德就只是为了荣

> 吉尔德是荷兰货币名称，也称荷兰盾。

幸地让画家画一个后脑勺，或者两只脚、一只手、一个肩膀？或者就是为了荣幸地坐着并被画成看不清、认不出的画中人物，还被挤在黑暗大门里许多看不清的人物中间？人们议论纷纷，有的雇主拒绝付款，有些人甚至要对伦勃朗依法起诉，画家的同行和画商也纷纷出面刁难，荷兰最伟大的诗人冯德尔（Vondel Joost van den）也加入了嘲笑的队伍，甚至写曲子讽刺伦勃朗为"黑暗王子"，而艺术家接受委托的数量也从此江河日下。

20世纪中叶至21世纪初期，商业艺术的发展从来也没有像今天这样兴旺。一方面是这个时代的艺术品市场在不断制造"艺术明星"的神话，极力塑造艺术成就与物质财富双赢的榜样力量。美国波普艺术教父安迪·沃霍尔20世纪60年代通过商业艺术大获成功，而中国当代张晓刚、方力钧（彩图5）、王广义、岳敏君等人在市场上的成功同样引发了年轻一代艺术家的跟风潮流。另一方面是整个社会环境的变化，大众消费的意识已经极大地改变了人们的心灵，消费艺术品是为了满足虚荣心的需要，人们已经很难找回古代社会那种清心寡欲的宁静心态。艺术家同样也是大众中的一分子，他们同样需要丰富的美食、宽敞的画室、高档的汽车、名牌的手表，因此，他们会更愿意通过艺术品市场出售自己的作品，改善自身经济状况，通过艺术品市场提高社会知名度。

张晓刚与他的作品

21世纪销售已经成为这个时代的主要文化形式，一向带有高雅光环的艺术也成为销售品，传统的"艺术创作"被充满商品意味"艺术生产"所取代。因此，我们不妨这样定义："艺术生产"带有较强的目的性，是指艺术家在艺术创作的基础上，以满足精英阶层或社会大众消费需求为目标，创造个性特征与社会文化符号相互统一的作品，实现艺术价值向经济价值转化的行为过程。相对而言，艺术创作强调的是自由的表现，而艺术生产更突出对经济利益的诉求。

9.2 艺术品生产的主体

艺术品生产的主体是指那些直接向艺术品市场提供产品的艺术家群体，包括各级艺术院校的师生、画院画家、职业艺术家、工艺美术师，甚至是退休职工等。为了能够概括地说明问题的实质，下面的分析排除了那些简单依靠临摹大师作品换取报酬的学生或初级工匠，也排除了作为爱好者的退休职工等，主要是因为他们制作的艺术品虽然数量庞大，

但并不属于原创型艺术品或其造诣并不高超,在市场上的售价也不昂贵,不会对艺术品市场产生巨大的影响。同时,我们也排除了古代艺术家的作品,它们虽然在艺术史上拥有崇高的价值,但很多并非针对艺术品市场专门创作与生产,因此无法反映出消费社会对艺术创作的影响。我们的研究还排除了工艺美术师制作的工艺品,同样是因为这些作品并不是今天画廊与拍卖行销售的主流品种,对艺术品市场的影响不大。这样,我们自然就把研究的重点放到了当代油画、中国画、雕塑及摄影作品的创作领域。

当代艺术品市场中的风云人物很多都属于国家体制内的艺术家,像罗中立(彩图6)、刘小东、杨飞云(彩图7)、王沂东、田黎明等一般就职于高等艺术院校或频繁调动于体制内的画院、创作院等学术机构。体制内艺术家的特点是除了为了艺术品市场创作产品之外还必须应对日常教学、行政管理、规定任务等。为当代艺术品市场提供产品的另外一个生力军是职业艺术家群体。职业艺术家是随着近年艺术品市场的发展而出现的一个新型阶层,特点是通过舍弃体制内艺术家的日常工作,可以获得更多的创作时间。另外,职业艺术家们往往集中生活在北京、上海、重庆等艺术氛围浓厚的艺术聚集区,获得了更多相互交流与参加艺术活动的机会。他们完全依靠在艺术品市场上出售作品获得经济回报,随着近年来艺术品市场的蓬勃发展,有些职业艺术家已经通过市场获得了丰厚的收入,甚至一跃成为耀眼的明星,因此,职业艺术家群体也是近年新闻媒体颇为关注的一个焦点。

职业艺术家队伍的形成与壮大是随着市场经济的发展步伐开始的。1978年以后,越来越多的画家开始主动放弃公职,完全以个体身份谋生,成为当时很另类的"职业画家"。1990年代初的圆明园画家村是最早的"职业画家"聚居地之一,今天市场中的大腕人物岳敏君是这批画家中典型的一例。1990年,岳敏君不顾父母反对,从华北石油教育学院辞去教职,告别大多数人赖以生存的体制。经过若干年的游走与沉浮,如今岳敏君拥有的"江湖"地位,完全不是当年漂泊圆明园时敢于想象的。20年前职业画家们聚居圆明园的首要原因其实是为了得到在附近大学食堂吃饭的便宜,除了岳敏君之外,这批人中最早成为职业艺术家的还有今天已名声大振的方力钧、张大力、祁志龙等人。

祁志龙与他的作品

21世纪初的今天,随着艺术品市场的持续火暴,艺术家聚集区在不断增加,职业艺术家群体也不断扩大,明星们的成功事例也在不断鼓励青年学生毕业之后加入职业艺术家的行列。职业艺术家的来源包括脱离

公职的各地院校的艺术教师，他们往往不满足于当地沉闷的艺术氛围，到北京、上海等地寻找更好的发展空间；还包括高等艺术院校的毕业生，近年来各院校的持续扩招培养了大批美术专业的学生队伍，很多怀着艺术家梦想的毕业生到北京、上海等大城市闯荡，依靠为其他艺术家打工或出售作品坚持创作。中国职业艺术家的整体特点是一般都出身于高等艺术院校，有较高的艺术修养，坚持自由艺术家的梦想，不安于现状，想通过艺术品市场实现自己的人生价值。

在职业艺术家群体逐渐壮大的同时，我们也必须清醒地认识到这一阶层未来生存面临的不确定因素。首先是职业艺术家群体过度依赖艺术品市场，而市场的发展不可能永远水涨船高，必然面临潮起潮落的风险。近年艺术品市场在迅速发展的同时积累了大量泡沫，本身面临调整的压力，2008年的金融危机已经使艺术品市场遭受了沉重打击，北京的宋庄等艺术区甚至出现了人去楼空的局面，而一旦市场出现调整，职业艺术家必须面对生活窘迫的风险。其次，即使在艺术品市场发达的社会，完全靠卖画为生也是十分艰难的事情，全社会对艺术品的需求不可能快速提升，即使是在欧美发达国家，职业艺术家在社会中也只占极少数比例，他们除了艺术创作之外，必须依靠画插图或其他兼职维持生计，中国的职业艺术家对此必须保持清醒的头脑。第三，由于市场份额的局限，艺术工作者队伍中永远只有少数可以依靠出售作品获得相对自由的生存条件，因为艺术品市场与其他商品的市场同样具有类似的属性，最高端的产品在市场中往往只占有极小的份额，只为特殊的消费群体服务。方力钧、岳敏君这样的成功者依靠才气、机遇、人脉等多种条件成为艺术品市场的明星，但是在整个职业艺术家群体中却百不足一，而在大多数职业画家眼里，艺术品市场的火暴"只是别人家的事"，同样，都是受市场自身规律的支配。

画室中的岳敏君

9.3 艺术生产与市场定位

在这一节中我们将讨论：何种风格的作品更容易被市场接受？我们面对的是一个相当难以回答的复杂问题。首先，由于我们面对的艺术品市场中包括了很多种类的作品，有油画、中国画、雕塑、摄影等；其次，这些作品同时包含了多种题材的选择，其中又涉及千变万化的技法与技巧。最后，由于大众的审美需求也在不断变化、琢磨不定，很难保证某

类题材或某种技法一定能够获得市场的认可。但是我们仍然相信，成功的作品总会体现出一些共同的倾向，这里也尝试探讨艺术品市场中成功作品背后的一些规律。

9.3.1 消费为导向

艺术家往往很少知道艺术品市场中自己作品的实际消费对象是谁，购买者也并不知道所购作品的真实创作动机。艺术消费者的构成十分复杂，难以区分明确与不变的层次界限，但这并不是说艺术品消费就是一片混乱。艺术家的创作面对的不可能只是单个的对象，而是数量庞大的社会大众。正如前面的分析，这些公众是有着大致的消费群体层次的，层次不同，购买能力、审美情趣与购买意向也各不相同。艺术家想要尽快获得商业上的成功，创作的同时必须在头脑中考虑到市场中某一层次消费群体的需要，考虑到作品适合哪些人购买。例如，收藏家群体一般会选择市场中价位较高、价格稳定、风格鲜明的艺术作品；青年人收藏者可能会购买流行或时尚风格的作品；家庭装饰可能会购买赏心悦目的风景或静物画；如果是来自国外的消费者则往往会选择那些带有浓郁中国艺术特色的作品。

艺术家为了适应市场的需求，要努力协调个性创造与市场风向之间的矛盾。作品的内容、形式、技法、尺寸、趣味等都要进行相应的调整，甚至需要在某种程度上进行"去个人化"的处理。情感与个性对于艺术创作来说是一种不可否认的优秀品质，但是如果艺术作品的个性过于曲高和寡，甚至让人无法理解，肯定也不会被艺术品市场所接受。艺术家创作时要心中想到受众，这是艺术家市场意识的基本内容。

9.3.2 鲜明的风格

艺术事业发展的起步阶段，很多艺术家都有通过制作商业绘画获得基本谋生手段的经历，印象派大师雷诺阿、后印象派的劳特雷克(Toulouse-Lautrec)、波普艺术教父安迪·沃霍尔、立体主义大师毕加索等明星人物曾经绘制过壁画、版画、插图、广告，而且在起步阶段，他们的个人风格也大都尚未成熟。但是艺术家要想在艺术品市场上获得更大的成功，甚至登上历史舞台，就要时刻保持清醒的头脑，在制作商业绘画

的同时不断提炼与纯化艺术语言，提高自身的创作水平，直至形成鲜明的艺术风格，绝不能只为短期利益而盲目应付，毁掉自身的艺术前途。

吴冠中《鲁迅诗意图》
作于 1987 年

艺术风格是艺术家个性的体现，每个人生来都具有完全不同的才气与禀赋，在艺术创作中就会转化为不同的艺术风格。但是优秀的艺术家会通过后天学习与锻炼纯化自身的艺术语言，结合情感的力量，直至形成无法取代的、独特的艺术风格。独特的艺术风格在视觉上体现出一种鲜明与清晰可辨的特征，具有一定艺术修养的人只要与作品片刻对视，就会直接回忆起这些艺术品后面的作者。批评家眼中的艺术风格体现了推动艺术史持续发展的创新力量，收藏家或投资人眼中的艺术风格会转化为一种特殊的标志，带有这种标志的艺术品就会成为一种人们竞相争夺的稀缺资源。即使我们排除古代和近代艺术大师的作品，历数今天活跃在市场上的艺术家们，吴冠中、黄永玉、史国良、周京新、范扬、罗中立、何多苓、忻东旺、闫平、夏俊娜、周春芽、隋建国、展望、朱铭等人的作品无不保持着鲜明的艺术风格，因而其作品的价格即使经历市场的震荡调整，在较长时期内仍然会保持稳中有升的态势（彩图 8～彩图 11）。相比之下，艺术院校的学生作品却很难在艺术品市场上售出，形成较高的价格，因为这些作品往往属于探索性的习作，即使是短期的毕业创作一般也很难形成鲜明的风格。

9.3.3 熟练的技巧

熟练的技巧同时也是鲜明艺术风格的保障，彼此之间存在着一种相辅相成的关系。我们很难想象一幅风格生动鲜明的作品，造型和技法却很幼稚与拙劣。但是熟练的技巧并不等于那种一味追求简单、机械、迅速完成作品的方法，否则低档画廊出售的"行画"就应该成为市场价格的最高者。单凭技巧"娴熟"掩人耳目，内容空虚，缺乏感情与独特风格的牙慧之作也很难获得市场的认可。

艺术的技巧包含很多层面，以绘画为例，包括媒介与材料的运用与把握：油画创作中画布制作、颜料调配、笔触效果、肌理表现等；中国画创作中笔、墨、纸、砚的选择，笔法、墨法、干湿与速度的控制等。艺术形式层面包括造型的表现，比例的配合、明暗的对比、色彩的运用、构图的配置等。艺术技巧的把握是艺术家整体风格成熟与否的重要标志之一，那些在市场上备受追捧的艺术家的作品必然表现出成熟的艺术技

巧。正所谓"熟能生巧",艺术技巧的提高需要长期的努力钻研与实践,练习技巧同时也是探索与形成鲜明艺术风格的过程。两者达到完美的统一,标志着艺术成熟期的到来。娴熟的技巧是艺术家自信心的生动体现,批评家与收藏家都会对这样的作品给予充分的肯定,作品得到市场的认可就会体现出良好的价格。反之,如果消费者面对的是笔触紊乱、造型含糊、破绽百出的作品,自然就会对自己的购买行为犹豫不决。

9.4 流行中的几种风格倾向

下面将尝试分析油画、国画、雕塑市场中一些正在流行的风格倾向。当然,时尚的东西也许很快就会变得不再流行,下面的分析只具有短期的参考意义,但是它们仍然可以反映出消费者或收藏群体在进行选择时的一些习惯和倾向。

9.4.1 当代油画市场

当代油画市场的风格倾向主要受到消费群体的影响,而目前油画创作主要针对的是海外收藏家群体与海外市场。由于香港背靠内地、面向海外,以及自由开放的市场环境,成为海外收藏家购买当代油画作品的理想场所。从拍卖成交的情况看,目前中国当代油画的拍卖纪录主要是在香港创造。2008年5月,香港佳士得"亚洲当代夜场拍卖"曾梵志《面具系列1996NO.6》(彩图12)以超过7500万港元价格成交,创造了中国当代艺术的拍卖纪录。除此之外,当代油画拍卖价格居前几位的画家作品也多数是在香港、伦敦、巴黎等地成交。以曾梵志、张晓刚、刘野为例,我们根据"雅昌艺术网"上的数据统计了三位艺术家作品2008年和2009年的国内、国际成交情况。曾梵志作品2008年成交44件,20件海外成交;2009年成交25件,16件海外成交。张晓刚作品(彩图13)2008年成交33件,25件海外成交;2009年成交13件,7件海外成交。刘野(彩图14)作品2008年成交18件,14件海外成交;2009年成交8件,均为海外成交。综合分析三人近两年作品成交情况,共成交141件,其中海外成交90件,约有64%的作品是在海外成交。从下图所示的份额分布来看,在中国

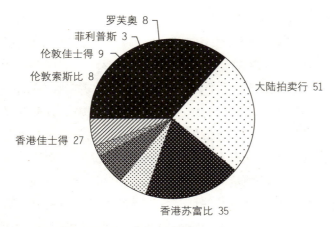

141 件上拍作品在各拍卖行所占比例

内地以外的拍卖份额中，香港苏富比和香港佳士得拍卖行占有绝对优势的份额。

除了拍卖市场以外，如果调查走访北京798、上海莫干山等艺术区也会发现其中很大一部分是来自国外的游客，并且这些艺术区作为中国当代艺术的创作基地在海外具有很高的知名度。北京市旅游局对798来访者进行调查发现，此处外国游客数量远远超过其他普通旅游景点的比例。而且在这些艺术区走访我们发现，即使有众多的国内游客，也大多是走马观花，真正出钱购买艺术品的较少。另据2009年4月中央美术学院艺术市场分析研究中心对参加"艺术北京2009"当代博览会的52家画廊进行调研得出的数据显示，由于受到2008年金融危机的影响，画廊的买家构成比例由原来的国外客户占8成、国内客户占2成转变为现在的国内买家占4成、国外买家占6成，但是从总体看，国外买家在购买当代艺术作品方面仍然占据着主要的地位。[2]

当代油画的外向型倾向可能主要是有以下几个原因：一是油画艺术在中国的发展虽然已有百年以上的历史，但很长一段时间内仅限于上层知识分子之间观摩与传播，它毕竟属于舶来之物，与传统文化和民间文化之间存在着一定的隔阂。即使20世纪80年代之后随着家庭住房条件的改善，室内装潢的潮流带动了低价装饰油画的销售，但也毕竟属于刚刚兴起的新鲜事物。相比之下，无论是国外的室内装饰传统，还是国外爱好者与收藏家的文化习惯，都更容易理解油画的艺术内涵。二是当代油画偏重观念的内容倾向，使多数普通消费者由于难以解读其深刻内涵而望而止步，西方后现代艺术在中国的发展仅仅经历了30年左右时间，而其发展早已进入了注重观念表达的阶段，中国当代油画想要打开国际

市场也必须借用观念艺术的叙述方式。因此，国际艺术品市场上颇受追捧的张晓刚的《血缘系列》，曾梵志的《面具》，俸正杰所作的艳俗女郎，周春芽画中的绿狗，刘野笔下的巴洛克帆船等形象，都带有强烈的观念表达方式，而这种风格一时很难被国内的普通消费者或收藏家完全接受。与此同时，此类注重观念表达的作品往往又掺入了中国特有的民族符号或政治符号，恰好满足了西方批评家与收藏家的欣赏口味，因此，中国当代油画逐渐被海外收藏家大量购买与追捧。三是对于中低端价位的油画作品来说，目前的优势是价格相对低廉，因此造就了深圳大芬村、福建莆田这样的外向型油画产业基地。由于人民币汇率与美元、欧元之间仍然存在一定差距，因此来中国旅行的外国游客很愿意购买价格相对低廉的油画作品。苏富比拍卖行香港地区负责人亨利·霍华德·斯尼德（Henry Howard-Sneyd）说："2000年之前，中国油画的市场主要局限于在香港或中国内地的外国人。外国人购买这些画作，主要是作为他们在亚洲度过时光的纪念品。"[3]进入21世纪之后，中国当代油画的价格虽然一路攀升，但中低端作品的价格仍然与国际市场存在一定差距。2007年，笔者带领学生参加北京798艺术节活动，在一次展览上碰见一位日本女孩询问两幅中央美院学生作品的价格，画的是卡通风格的油画，当时作者提出每幅2~3万元的价格，年轻游客随即表示能够欣然接受。由此可见，中国当代油画的价格优势在一段时间内仍然能够持续。

中国当代油画的创作主要面向海外收藏家群体，为了满足消费者的审美需要，这种生产行为本身就一定带有某些普遍性特征。作品内容方面，除了加入中国元素之外就是某些观念的主动置入，这种倾向显然是为了满足西方买家的需要。但作品的总体思想内涵又不能过于深刻，西方社会的中产阶级构成了艺术品消费的主体，这一阶层大多是受过高等教育并具有一定文化水平的群体，中产阶级的欣赏品位显然要求作品能够反映一定的思想与文化观念，但其对观念的表达又不能过于苛刻，不能超越他们所能理解的水平。作品技巧层面的要求也要容易理解，平涂或精致的画面相对洒脱的笔触来说更容易被人接受。所以在这种口味的支配下，中国当代油画的整体风格倾向于观念化、精致化、平涂处理，体现出一种诙谐、调侃、幽默的趣味，这也是我们在画廊中看到的当代油画作品的整体风格趣味。具体针对不同的消费群体，当代油画又可以细分为以下几个具体的发展方向。

精英化倾向

这种发展方向坚持艺术创作的个性，纯熟的艺术技巧与高雅的学术

品位。此类油画的作品作者很多都是高等艺术院校的教师,本身具有良好的学术背景、扎实的基本功与造型能力,作品风格以写实为主。如以雅昌艺术网"中国写实画派 30 指数"为代表的王沂东、冷军、杨飞云、朝戈、王宏剑、郭润文、徐唯辛、庞茂琨、李贵军、刘孔喜、刘小东、陈逸飞等画家,他们的作品表现出扎实的造型能力,审美趣味上体现出古典主义、唯美主义或自然主义的倾向,但唯美与写实的同时又融入了中国传统文化的审美特征(彩图 15、彩图 16)。这类作品造型扎实、技法复杂、难以仿制,因此,既受到学术界的认可,又受到国内外收藏家的一致青睐。如刘小东作品在国内的上海美术馆、中央美术学院美术馆、东宇美术馆、上河美术馆、中国美术馆和国外的新加坡美术馆、澳大利亚昆士兰美术馆、美国旧金山现代美术馆、日本福冈美术馆等都有收藏,由于此类作品具有稳固收藏群体的支持,市场价格始终保持着稳中有升的态势。

外向化倾向

这种发展方向努力创造一种既体现中国文化特征,又符合西方艺术观念与语言体系的油画作品。为了打开国际市场,中国元素的置入是这类作品的主要特点,由于西方收藏家是中国当代油画收藏的主力军,如何创作他们感兴趣的作品无疑也成为适应海外市场的有效方式。沿着这样的思路,当代油画家主要借鉴于两种具有民族特色的文化资源。首先,是对古代文化与图像资源的改造与利用。在海外的代表包括早已名声大振的徐冰、蔡国强等(彩图 17)人,国内的当代艺术家包括邱志杰、王晋、艾未未等也尝试以各种方式将古代中国的文化基因融入自身创作,有些艺术家的作品逐渐超越了油画的范畴,但大都受到了海外市场的认可。另一种方式直接借用了近代历史中更为敏感的政治资源,例如,政治波普早已成为中国当代油画的一种发展潮流,王广义《大批判》系列(彩图 18)将西方波普艺术与中国的社会主义视觉经验相互结合;余友涵则用民间剪纸加图案装饰的平面化方式,改写与重构了毛泽东、华国锋等领袖人物的形象;张晓刚的《血缘系列》寓意"文革"时期扭曲与破碎的家庭关系,为中国文化的当代历史提供了一种批判意识的阅读方式;上海画家李山、杨国辛、冯梦波等人则以其他方式延续着政治波普的创作思路。还有一些画家的作品即使在风格和技法方面不同于波普艺术的平涂方式,如冷军、尹朝阳、管勇(彩图 19)等人的作品,但是他们对政治题材的借用无疑也在很大程度上吸引了海外收藏家的目光。

大众化倾向

这种发展方向满足了社会大众的审美需求,内容上体现了一种通俗

艾未未

刘铮 《庐山恋》 被面和油彩 作于1998年

易懂与诙谐幽默的风格特征,因而更容易受到年轻一代消费者的青睐。例如20世纪90年代兴起的"艳俗艺术"就是主动顺应了90年代市场经济兴起,大众文化与消费文明深入发展的社会潮流,代表者如杨卫、王庆松、俸正杰、祁志龙、刘铮等。他们的作品主动将媚、艳、丽、俗的视觉符号与波普美术样式结合起来,及时准确地反映出计划经济向市场经济过渡的转型期部分国人表现出的那种暴发户式的心理状态,这种表达方式无疑也满足了西方社会对中国现实文化的好奇心理,因此也受到了海外市场的认可。

广东"卡通一代"的成员包括黄一瀚、江衡、田流沙(彩图20)、冯峰、孙晓枫、响叮当、苏若山等人。他们反对曲高和寡的精英艺术,从大众消费文化、网络文化、电子游戏的虚拟空间、卡通影像技术、卡通故事片及动漫形象中获取灵感,大胆创造具有商业价值的艺术品,体现出电视时代、卡通流行文化以及商品经济对艺术创作的影响。他们的作品也善于将东方文化要素与卡通式的表现方式相互融合,如孙小枫的《鸟语花香》系列、李颖的《卡通时代服装》系列一改早期仅表现消费文化的乐观态度,让大量的东方意象涌进画面;黄一瀚的《楚河汉界——美少女大战变形金刚》则有意识地将日本卡通片中的形象置于中国象棋的棋盘上,《今日欢呼孙大圣》更是借助孙悟空将想象中的东方形象加以夸大。

贾刚 《各说各的》 丙烯 作于2007年

大众化倾向的作品实际上也可以容纳多种形式,例如响叮当创作过很多卡通风格的装置作品。总体而言,大众化倾向的作品除了结合流行时尚元素与东方视觉符号之外,整体表现出一种通俗易懂、直截了当、一目了然的风格特征。与此同时,上述三种倾向的区分是为了启发大家对艺术品市场的理解所作出的尝试,具有一定参考的价值,但其实在各种倾向之间并没有严格的界限。如"卡通一代"的作品结合了东方元素也可能是为了满足海外收藏家的欣赏需要,同时体现出外向化的倾向。还有一些近年在市场中颇为流行的艺术家,如管勇、贾刚等人的作品运用直白的叙事方式表现出诙谐与幽默的艺术风格,无疑比较贴近大众的欣赏趣味,但他们的很多作品也会同时体现出外向化的倾向特征。

9.4.2　当代国画市场

当代中国画的市场流通方式仍然受传统营销文化的影响较大。当代油画主要依托商业画廊、拍卖行与艺术博览会吸引国内与海外的藏家,当代国画的销售则仍然依靠独立画商、经纪人在艺术家与收藏群体之间

展开中介性的商业活动。经营中国画的画商与出售油画的画廊经理之间并没有本质上的区别，只是画廊的经纪人需要依托固定的展示空间推销作品，而经营国画的画商很多并没有固定的经营场所，大多凭借多年的行业经验、信誉与人脉在画家与客户之间展开中介性的交易活动。

潘家园的字画摊

北京的琉璃厂、潘家园等地也有一些以门店的形式存在的画铺，例如老字号的荣宝斋等，那里还有很多现代写字楼式的大型店铺被分割成不同的空间租售给画商，或出租作为艺术家工作室兼具卖画的功能。但这些画铺与现代画廊的经营模式之间仍然存在着较大的区别。画铺一般只是寄售知名艺术家的作品，通过这种合作方式，画铺可以最大限度地降低经营风险并获取一定利润，艺术家也可以安心创作，避免被人情俗务打扰，顾客也大可以放心购买货真价实的作品。画铺一般不会像画廊那样定期举办一定主题的展览，长期代理与运作青年艺术家，通过逐步提高他们的学术地位增加利润空间。其中原因之一是由于中国画画家的艺术成熟周期较长，就功力与修养的增长而言，40岁以前能成为艺术大师级的人物几乎不太可能，而纵观西方油画的发展，40岁以前已经成为世界大师的画家却不在少数。因此，从这种意义上讲，寄售中国画作品的画铺不可能承担起培养一代艺术家的任务，只能通过简单的居间交易获得利润，并不创造实际上的艺术价值。

中国画与油画销售方式的差异主要与两者欣赏传统的差别有关。油画的公开展示起源于17世纪的沙龙艺术，它在本质上是一种以张力表现为特点的展示艺术。画面依靠画框与画布之间的张力效果显现出来，依附于墙壁表面，有些作品的尺度较大，它们需要引人注目地展示在室内的空间中，从而吸引顾客与赞助人的青睐。古代中国画作品的欣赏主要以把玩与鉴藏的方式存在，成为文人阶层自娱自乐和陶冶性情的产物，欣赏方式体现出含蓄与私密的特点，传统中国画作品很少出现巨幅的尺寸，即使长卷绘画也都是横向伸展的卷轴，便于人们随手抚摸与把玩。受传统欣赏方式的影响，中国画的销售方式一般也以独立画商的私下交易为主。

中国画的消费群体也与油画有所不同。私人收藏主要是国内及东南亚地区的社会名流和企业家等，作为室内装饰悬挂于厅堂可以增加私人空间的文化氛围，企事业单位购买很多是用于装饰宾馆、酒店、国家单位及企业内部的客厅或会议厅。另外，购买中国画作品很多是为亲朋好友之间的礼尚往来，或为了其他目的礼品馈赠，这类私密性的用途也往往需要通过熟悉可靠的画商来购买与交易，避免了大肆的宣传与张扬。

作为国画经营主体的画商，首先必须在艺术圈内具有广泛的人脉关

系，他们一般出身于艺术世家，或从事过装裱、画框制作、展览设计等职业，或曾经是艺术媒体的记者，总之，必须与艺术家之间保持良好的人际关系和信誉度。另一方面，画商也要与各界社会名流、私人老板、国企经理、政府官员等保持密切关系，才能顺利将作品出手。艺术专业的毕业生一般要经过一段时间的磨炼才能独立承担画商的工作。除此之外，画商虽然不一定要通过门店招揽顾客，但时刻都要对市场的变化保持灵敏的嗅觉，随时关注市场的动向及各类展览的情况。例如，很多画商一旦通过艺术展览发现某些艺术新秀获得了大奖，就会通过熟人获得他们的联系方式，主动上门收购作品，而大多数青年国画家首先都是通过画商的私人运作逐步推向市场。

传统的欣赏方式与营销模式也影响了当代国画的创作题材。中国画的内容无外乎两种：一是延续传统的类型，包括传统风格的山水、花鸟、人物，除了国内顶尖级中国画家的作品一般作为收藏外，山水作品比较适合于装饰大型企事业单位内部的公共空间。花鸟画作品则是一种喜闻乐见的题材，适宜用作馈赠的礼品，除了传统梅、兰、菊、竹题材的作品象征高洁的道德情操，受到知识分子与官僚阶层的喜爱之外，还有一些题材由于符合民间的风俗与信仰而受到推崇，例如，每一个时代的画坛中都活跃着一些擅长画龙、虎、马、猴等的画家，每逢农历龙、虎、马、猴年来临，这些画家的行情一定会看涨。2008年海协会会长陈云林出访台湾，赠送台湾领导人马英九一幅韩美林的《骏马图》，显然也具有姓氏与吉祥寓意双关的意图。

韩美林 《马》 镜心

当代中国画领域还有一些由于画种与画风细分而对特殊消费群体产生影响的情况。例如，当代工笔画由于造型细腻，逼真写实而颇受亚洲及海外市场的喜爱（彩图21）。当代中国画创作领域的第二种倾向是受到西方当代艺术观念的影响，产生了一批坚持使用中国绘画工具材料，同时在内容与形式上大胆置入当代观念的创新性作品，例如以刘国松（彩图22）、李孝萱、王彦萍、王川、石果为代表的现代水墨画派；谷文达、刘子健、张羽（彩图23）、梁铨等为代表的实验水墨画派等，他们的风格往往更容易受到年轻一代与海外收藏家的青睐。

9.4.3　当代雕塑市场

能够进入拍卖市场或者作为摆设进入收藏系列的主要是一些个人风

格鲜明的小型雕塑作品。由于欣赏的习惯以及传统中式家居环境中摆设的协调性选择，导致国人对雕塑的需求不足，人们可能更习惯于在墙壁上悬挂国画或油画作品装饰空间，而对摆设雕塑感到无所适从。另外，传统观念认为雕塑创作属于工匠或手艺人的行当，对原创雕塑的艺术价值认识不够，所以雕塑市场一直未受到应有的重视，也影响了雕塑价格的提升。

西方艺术品市场中雕塑的价格比国内更为昂贵，近年欧美市场拍卖价2000万美元以上的作品屡见不鲜。相比之下，1995年至2006年国内220多家拍卖公司雕塑作品总量仅为793件，成交拍品540件，成交比率74%，总成交金额约1.36亿人民币。[4]这一数字与动辄一个专场或一件拍品就上千万或上亿的书画、瓷器类艺术品显然不可同日而语。

1995年，中国嘉德拍卖公司春季艺术品拍卖会是架上雕塑在中国拍卖市场上的首次亮相。但此后雕塑作品的上拍数量仍然较少，加之藏家对雕塑作品的关注度不够，所以整体行情比较低迷。雕塑作品一般与油画放在同一个场次中拍卖，这使得雕塑很难作为一个独立的拍卖品种进行交易，因此无法形成真正意义上的整体行情。这种情况到了2003年之后有所改观，拍卖业竞争的加剧导致有些公司选择雕塑作为差异经营的品种，更多的拍卖公司如北京华辰、北京翰海、北京保利、北京匡时增设"油画及雕塑专场"。同时，随着画廊自身发展的需要，也开始把目光转向了对雕塑的关注，很多画廊开始组织专门的雕塑展览在一定程度上对雕塑作品的收藏起到了推波助澜的作用。此外，大型的艺术博览会上也增加了不少雕塑作品，偶尔也有高价成交的记录出现，例如2007年艺术北京博览会上陈文令的作品就曾以400多万元的价格被国内藏家收入囊中。

由于拍卖市场雕塑作品的价格一直处于被低估的状态，加之最近几年近现代书画板块的伪作泛滥、当代油画领域的泡沫涌现，板块轮动的效应促使雕塑作品的价格逐渐上扬，上拍数量也不断增长。在这样的情况下，2008年6月被誉为南方拍卖市场"风向标"的西泠印社拍卖公司，与中国雕塑学会联手推出中国第一个"当代中国雕塑专场"，标志着雕塑作品的市场行情进入了一个新的时代。

从个人作品的销售情况看，当代雕塑的行情仍然处于"个人英雄主义"的时代，整体行情有待继续发展，个别艺术家的行情却颇为乐观。2003年后，隋建国、展望、王克平、向京、蔡志松、李象群、瞿广慈、李占洋、姜杰以及台湾雕塑家朱铭作品的拍卖价格开始出现明显的上涨趋势，尤其是2007年，这些雕塑家纷纷刷新了各自作品的成交纪录（彩

> 雕塑家出售作品的方式主要包括接受委托制作城市雕塑，或在画廊和拍卖行出售架上雕塑两种。由于前者在委托完成之后不能再次进入市场交易，所以不在本文的研究之列。

图 24～彩图 28)。

已拍卖成交的高价作品大部分是在香港、纽约、伦敦成交，收藏家也大多来自海外，外资俨然成为中国当代雕塑的主力军。成交作品的类型多是一些体量较小，便于室内摆设的小型雕塑。这些作品的风格鲜明，观念化的倾向十分明显，符合西方当代艺术的审美取向。市场上较为活跃的中国当代雕塑家队伍中，女雕塑家向京以青春少女题材的作品得到了市场的认可。展望以不锈钢假山石、浮石等系列观念作品进入公众视野，成为走向世界的观念雕塑与综合艺术的实验者。隋建国作为中国最重要的当代艺术家之一，也是在观念艺术方向上走得最远的雕塑家。20年的艺术生涯中，他的工作既有个人实验的意义，同时也在某种程度上成为中国雕塑经历时代巨变过程中的一种标志。隋建国的创作经历了现代主义（1987～1989 年）、材料观念主义（1990～1996 年）与视觉文化研究（1997～2007 年）三个阶段，代表作包括《平衡》《失重》《卫生肖像》《地罣》《碑林》《殛》《衣钵》《中国制造》等。其作品价格在 2004 年之后出现明显上涨，截至 2008 年 2 月，共上拍 34 件，成交 27 件，成交率为 79%，最高价格是 2007 年纽约苏富比拍出的《衣钵》，成交价 224.6 万美元，目前已有三件作品突破了百万元大关。[5]

值得关注的还有台湾雕塑家朱铭的作品。2007 年香港佳士得春季拍卖会上他的《太极——大对招》两件以 1488 万港元成交，创下中国当代雕塑的拍卖新纪录。朱铭在商业上的成功对于内地雕塑家有两点值得借鉴：一是坚持国际化的运作。朱铭的作品 1978 年开始在东京美术馆展出，其后的 1981 年他又独自开始了纽约的求学历程。长期的西方学习经验与艺术交流使朱铭更早地掌握了西方现代艺术的语言以及市场运作方式，并自觉运用于自身的艺术实践。他的作品大量被欧美博物馆或雕塑公园收藏，"太极"系列作品曾在美国亚特兰大市、堪萨斯大学、韩国奥林匹克雕塑公园、中国香港的中国银行和交易广场等地展出，逐渐使其成为西方艺术界最为熟悉的华人雕塑家之一（彩图 29），世界知名度的提升也相应带到了朱铭作品市场价格的迭创新高。二是他的雕塑作品成功融合了中国传统文化元素与西方抽象艺术风格，经过多年刻苦磨炼，不断提炼与纯化艺术语言，形成了鲜明的个人风格，已经成为一种被市场认可的视觉符号。朱铭始终坚持纯化自己的艺术语言，而并非像其他雕塑家那样容易被新潮观念与时尚倾向引诱、不断改变作品的样式，以至始终无法形成独特的艺术风格。他 20 世纪 70 年代开始创作的《太极系列》造型简练明快，深入挖掘材质本身的特殊属性，具有很

强的现代感，同时继承了中国传统文化的精髓，创造出一种与自然浑然一体的精神境界。

新闻摘录
"80后画家"：处于艺术、市场之间

本篇短文客观反映了市场对"80后艺术家"的选择，也反映出他们面对市场与理想相互矛盾时的艰难抉择。

进入2008年，有业内人士半戏谑半认真地将自己的QQ个性签名改作"08就看80后"，而"80后画家群"的市场表现也或多或少满足了人们的心理期待。5月10日，27岁的高瑀以一件《打虎》再次刷新亚洲同龄人中的单件拍卖纪录，同时也成为国内"百万艺术家"中最年轻的一位。欧阳春、罗丹等同样为市场所看好，以"年产值"而论，已经跻身中国艺术家"百万俱乐部"。还有一批新锐艺术家，其作品连展览都没参加过，直接就被拿到市场上来，没有别的理由，只因为他们是"80后"。

在他们同样的年龄，许多在世的老一辈艺术家还在研习技法、积累素材，"70后"则信手就把作品赠人，根本不知道这些东西日后会价值百万。因为年龄，他们艺术生涯在青葱岁月就打上了市场的深刻烙印，也是因为年龄，他们是中国打造文化"软实力"的希望所在，负载着中国文化产业"创意时代"的历史重任。

高瑀《无》系列之一
生于1964 油画 作于2007年

"80后"更像个市场概念

自从"70后新生代"的提法问世，业界好像开始热衷于用描述性定义打造一些似是而非的概念，"卡通一代"、"后新生代"、"新卡通一代"、"果冻时代"、"独生一代"等形形色色的提法都将热议的焦点瞄准"80后"。但凡此种种，却也无一能够完整准确地揭示这代人的集体表征，描述性定义只是徒增混淆而已。一番纷扰之后，只能回归"80"这个断代标准。

对于市场将他包装成"80后艺术家"，代表人物之一的高瑀并没有照单全收："俗话说'五年一代'，和接受信息有关，我们80年代生人肯定有相同之处。但按年代划分，那是因为找不到更科学、更准确的办法，方便经营者把我们这些新股票打包上市。"

其实，单就艺术的整体风貌而言，"80后"与"70后"并没有显著的代际区隔。不过，出生在改革开放之后的高瑀一代，其艺术生涯，差

不多与中国艺术品市场同步启动。他们在艺术理想与审美理念锻造成型的关键时期，无一例外地遭受了经济大潮的冲击。在迈入艺术殿堂的同时，也感受到将他们从中抽离的力量，在艺术与市场的博弈中寻求一种微妙的平衡并使之成为生活的常态，这是他们的所有前辈没有遇到过的新情况。艺评人钟忱一语中的，"80后"与其说是社会或者生理范畴，不如说是市场范畴，"他们是与市场共舞的一代"。

拥抱艺术，看淡市场

好在高瑀对自己在市场上的成功还有比较清醒的认知："只能说我现在是一支刚上市的股票，处于上升趋势。"他还一再告诫："别太把市场当回事儿！我觉得是一种机缘巧合吧，在合适的时间遇到了合适的操作者。"

在与艺术的关系上，欧阳春以一种冷峻的姿态坚持着自己的探索，"你可以说我的东西是艺术，也可以说是垃圾，我都接受"。他全然不睬时下的艺术风尚，惯用稚拙的手法和灿烂的笔调描绘故事。

高瑀则颇有几分嬉皮的玩世不恭，"尽量不谈艺术，不靠艺术活着，随时远离艺术"。他还把熊猫小堂——他在云南丽江开办的主题会所式青年旅馆移植到北京。不过，熊猫小堂的落脚点还是北京的798艺术区，一间画廊承接了高瑀的艺术梦想并把它变为"触手可及的现实"。

夏理斌，中央美术学院育人"流水线"上的"完成品"，也在坚守自己的艺术理想。"当然不排斥市场，不过会同市场拉开一段距离，保持自己的独立性"。他的毕业作品选取了国家重大历史题材美术创作工程"抗击非典"这一选题。

夏理斌 《山垠》

目前还在中央美术学院读研的徐典，已多次参加国内外各种大展。"还在寻找最适合自己的艺术语言。"她说"市场的问题考虑的不是太多，毕竟好的东西总会有市场的。"

正如张晓刚评价中国当代艺术时所说："我一直觉得中国当代艺术有一种被一个浪潮一个浪潮推着走的感觉，被市场推着走，自主性一直较弱。现在市场在培育一些新的艺术家，也在毁掉一些艺术家。"年轻的中国艺术品市场选择了年轻的"80后"艺术家，从那一刻起，也就注定了一种"成也市场，败也市场"的结局。行走于艺术与市场的悬索之间而不坠，这本身就是一门艺术，值得艺术家们好好把握。

资料来源：油画世界网 218Art.com，评论／艺术评论／2008-8-27

9.5 结论

21世纪，销售已经成为这个时代的主要文化形式，一向带有高雅光环的艺术也成为销售品，传统的"艺术创作"已经被充满商品意味"艺术生产"所取代。艺术家如果想要获得商业上的成功，他创作的同时就必须在头脑中考虑到消费群体的需要，努力迎合消费者的口味，同时改造自己的作品，在艺术风格、表现技巧、思想内容等方面进行适当的调整。当然，这样做就意味着艺术家必须在某种程度上放弃彻底的自由，一旦面临着这种情况，艺术家就需要进行艰苦的抉择。

在本章后面的新闻摘录中可以看到，80后的青年艺术家们虽然已经获得了市场的成功，但也并非心甘情愿地屈服于商业的诱惑，正如高瑀的一再告诫"别太把市场当回事儿"！这正是艺术家们发自内心深处的心愿。但是，生活在我们这个时代的艺术家或许永远不可能彻底摆脱商业的纠葛，因为这是时代弄人，商业终究是一股不可抗拒和支配性的力量，艺术家们将会永远期盼更加自由与纯净的天空，或许将会是下一个时代吧。

内容回顾

◎ 在今天这个时代中，仍然有少数艺术家在坚决抵制商业利益的诱惑，努力保持着艺术创作的纯洁与自由；但是也有一些艺术家在创作与市场利益之间达到协调与统一，并通过市场的运作获得了名誉、地位与商业利益的成功。

◎ 为艺术品市场提供产品的生产者队伍中包括各阶层的美术工作者，其中经常引起广泛关注的是"职业艺术家群体"，他们的生活境遇与前途命运紧密伴随着市场的潮起潮落，一旦市场陷入低迷，他们的生活将会面临真正的考验。

◎ 艺术家如果想要获得商业上的成功，他在创作的同时需要考虑到市场中消费群体的需要，他的创作要形成鲜明的艺术风格，磨炼出高超的艺术技巧。

◎ 当代油画的生产主要针对海外收藏家群体与海外市场，与此相应，在艺术技巧与思想内容的层面需要努力融入西方当代艺术的语言体系，并体现出精英化、外向化与大众化三种趣味倾向。

◎ 当代中国画的营销方式仍然

受传统观念的影响较大，在创作中体现出两种不同风格倾向，一是延续传统文人画或是民间喜闻乐见的题材；另外则是大胆融入西方现代艺术观念的创新作品。

◎ 雕塑市场与绘画市场相比仍然处于价值低估的状态，但也有少数艺术家的作品表现出不错的市场行情，其成功除了努力锻炼与纯化自身艺术语言之外，同样得益于在表达思想观念方面率先融入了西方当代艺术的语境。

问题与实践

1. 艺术家的创作自由与走向艺术品市场有什么关系？
2. 采访几位你熟悉的职业艺术家，了解他们目前生活和创作的状态，以及他们对待艺术品市场的态度。
3. 搜集目前在艺术品市场中受到追捧的艺术家的作品，分析其创作历程中风格的转换是如何适应了市场的需要。

注释

1. 方在庆、韩文博等译，《爱因斯坦晚年文集》，海南出版社，2000年，第11页。
2. 文化部文化市场司主编，2009中国艺术品市场年度报告，湖南美术出版社，2010年，第30页。
3. 世界各地的画廊越来越重视中国油画，《经济参考报》2007年6月21日。
4. 熊潇雨，雕塑收藏：风景这边也好，《北京商报》2008年11月14日。
5. 记者学东、董岳，中国雕塑市场将打破不温不火格局，《上海证券报》2008年2月1日。

PART 4

第 4 篇
艺术品市场的实践

第 10 章
画　廊

画廊是艺术品经营的主要形式之一，是艺术商业中介的一种常见模式。有关画廊的内容在第 3 章"艺术品产业"中已经有所涉及，这里又进行专门讨论，是为了将画廊经营中遇到的一些重点问题作进一步的梳理。

10.1　画廊的形成与发展

"画廊"一词最早从日本传入中国，译自英语 Gallery，它的本意是指一条敞开的有顶的过道，例如门廊或柱廊。在 16 世纪文艺复兴式的府邸或住宅，以及英国伊丽莎白时期和詹姆士一世时期的住宅中，散步或陈列图画用的狭长房间也称为廊，在贵族宅邸中也多有类似的设置，这一意义后来就成为现代"画廊"的词源。19 世纪以后，画廊可以指一种观众欣赏美术作品的公开陈列场所，与美术馆性质基本相同，如英国的国家画廊（National Gallery）其实就是国家美术馆，其中主要展出英国国家收藏的经典绘画作品；而收藏古代雕塑、兵器、工艺品等实体文物的大型展示场所一般称为博物馆，如大英博物馆（British Museum）等。

画廊是艺术品交易的一级市场，也叫中间商市场或转卖者市场，是一种以营利为目的商业企业。画廊是一种依托室内空间展览和销售美术作品的场所，它的功能首先是一种艺术的展示场所，同时允许经纪人或画商围绕这一展示空间从事各种中介性质的商业活动，除了画廊老板作为经纪人之外，也可以允许其他画商依托画廊从事各种经纪活动。经营

画廊需要支付场地租金、人员工资、购买作品等花费，还要预留未来发展所需资金，因此，通常只有实力雄厚的画商和经纪人才能拥有固定场所的画廊，甚至建立遍布世界主要城市的分支机构。

10.1.1　画廊的种类

画廊也可以用其他不同的名称，如以经营中国画作品为主要特色的可以称"某某轩"、"某某斋"等，经营油画为主要特色的可以称为"某艺术空间"，"某美术馆"等。尽管画廊的名称多种多样，但它与文人雅士的私人画室或服务于公益事业只展不卖的美术馆之间存在着本质的不同。画廊是一种营利性的商业企业，画廊通过与艺术家展开密切合作，以相对较低的价格获得艺术作品，通过自身经营与运作提高艺术品的价格并获得利润，这是画廊最基本的经营之道。

画廊的发展经历了 3 个世纪的漫长过程，其功用与社会效能也在不断变化，资本主义市场经济的发展加强了艺术的商品化趋势，以专营美术品为业的画商也随即出现，画商陈列和销售美术作品的场所也称画廊。尽管目前有些商业画廊也称为"某美术馆"，但是画廊的经营始终是以营利为目的，开设这样的商业企业需要到工商部门登记注册；而非营利性的美术馆或博物馆则需要遵守严格的章程，必须有法律保证将赢利收入完全用于范围允许的公益事业，两者之间存在本质的区别。作为艺术品市场研究的对象，我们这里只分析那些商业性的画廊，公益性的美术馆或博物馆则不放在讨论之列。有些经营者把自己开设的画廊也叫作"某某轩"、"某某斋"，以增添书卷气、翰墨香，体现高雅的档次。

走在繁华的商业街区，可以看到形形色色的中小型工艺品店，以及低档的画摊或画店，店面中摆放着各种装饰用的油画或名家绘画的高仿作品，这些大部分不是真正的画廊，只能称为画店。广义的画廊既包括那些档次较高、经常举办美术展览展的画廊，又包括那些档次较低、出售行画或兼售工艺品的画店。狭义的画廊则只指前者，同时将作为我们研究的重点。当然，两者的区分主要不是在店名上，而主要是在经营的实质上。

画店以销售价格较为低廉的"商品画"为主，是指那些在制作阶段就打算进入低端艺术品市场获取一定利润的作品，就是我们习惯所称的"行画"，不但包括绘画作品，也包括雕塑、版画或艺术陶瓷等。这类作

出售行画的画店

品大多用于居室或办公室的美化装饰，作品生产过程放弃了艺术语言与个人风格的艰苦探索，为了最大限度地降低成本，一般是为客户复制大师名作或常人较为熟悉的风景画，或模仿目前艺术品市场中正在流行的某种风格。这些商品画的画技平常，多出自无名画师或学徒之手，生产过程也少有创意，算不上是美术创作，只能看作简单的"制作"。作品的艺术水准和档次也较低，与原创艺术作品相比，价格也比较便宜，一般没有什么收藏价值。商业美术的生产动机与目标十分明确，也比较单一，迎合买方市场的心态较为强烈。

这类画廊实际上就是画店或画铺，其特点是投入成本小，灵活性强，"船小好掉头"，具有短期行为的特点。一旦艺术品市场环境出现变化，很快就可以关门歇业，避免自身损失，它们在艺术品市场中不起决定性的作用。画店的经营基本保持着"守株待兔"式的保守模式，由于经营作品的价格低廉，造成画店的利润空间较小，基本无力筹办艺术家的个人展览，更不可能通过长期合作提升艺术家的学术地位，因此也无力承担起推动当代艺术发展的历史作用。但是现代商业社会中画店的数量却相当可观，特别是在旅游资源较为集中的地区，巴黎八九月份是旅游旺季，面向外国观光客的商品画店业务也很好。罗马城中心的纳沃那广场上，旅游季节可以看到几十个画摊在与广场四周的画店争生意，大多是些商品画经营者。莫斯科的老阿尔巴特步行街道路中央也有无数出售俄罗斯风格油画作品的摊位，除了风景、静物油画，水彩也不少。现代化大都市周边都会有一些规模较大的超级商场，这些商业中心里服装、百货、连锁超市、影剧院、特色餐饮、图书音像、电子游戏广场等一应俱全，还有经营珠宝首饰、陶瓷工艺等装饰品的商店，一般也都会有经营艺术品的画店。画店的另外一个集中地点是经营家庭、办公室、酒店装潢商品的大型贸易中心，"商品画"本来主要就是为了满足各类装饰、装潢的需求，当然也就成为装修产业链条中不可缺少的经营品种，这些画店的特点是可以根据客户的需求制作不同样式、不同尺寸与规格的特殊产品。

除此之外，就是侧重推出原创艺术作品的画廊。原创艺术品是指作者的创造性能力与表现欲望充分地表现出来，艺术个性鲜明的作品。原创艺术作品的艺术风格与表现手法彼此差别较大，艺术家往往需要长期的经验积累和语言探索才能形成独特的艺术风格，因此，原创性艺术品一般具有较好的收藏价值，价格不菲，经营原创作品的画廊也能从中获得较大的利润空间。经营原创艺术品的画廊需要善于发现与培养具有特

殊才华的艺术家，掌握艺术品的资源，不断向艺术品市场提供适销对路、风格鲜明、个性突出的艺术作品，才能最大限度地获得商业利润，在激烈的竞争环境中长期立于不败之地，同时形成自身的经营特色、商业个性与文化品位。因此，主营原创艺术品的画廊需要与艺术家建立长期的合作关系，为他们的创作提供必要的后勤保障，不断推出艺术家的个展或联合展，努力提升他们的学术地位。一旦画廊代理的艺术家获得成功，画廊也会"名随人显"，声誉因为艺术家的出名而提高。例如，创建于1945年，位于巴黎七区（Rue du Bac）42号的艾美·梅格画廊（Aimé Maeght）先后展出和代理过马蒂斯、勃拉克（G·Brague）、杜尚（Marcel Duchamp）、米罗、博纳尔（Pierre Bonnard）、考尔德、贾科梅蒂、康定斯基（Kandinsky）等艺术大师的作品，画廊也因此声名远播，在国际市场上占有举足轻重的地位。在国际大都市之首的纽约，著名画廊大多以经营代理、展卖现代艺术而闻名，并且更加具有实验性与开拓性。1960年创始于波士顿纽伯里街125号（Newbury）的老佩斯画廊（Pace Gallery）是一家以代理现代艺术名家作品而著称的画廊。20世纪60年代起佩斯画廊先后推出过雕塑大师阿尔普（Arp）、路易斯·尼维尔森（Louise Nevelson）等人的个展，代理的画家则包括了毕加索、巴塞利茨（Georg Baselite）、考尔德、查克·克洛斯（Chuck Close）、让·杜布菲（Jean·Dubuffet）、芭芭拉·海普沃斯（Barbara Hepworth）、亨利·摩尔、尼维尔森、伊萨穆·诺古奇（Isamu Noguchi）、奥登伯格（Claes Oldenburg）、劳申伯格、马克·罗斯科、安东尼·塔比埃斯（Antoni Tapies）、夏皮罗（Joel Shapiro）等现代艺术大师的作品，显示出画廊鲜明的时代感，从而确立了它在美国艺术品市场中的领导地位。由此可见，当一种艺术风格逐渐成熟并体现出代表性趋势的时候，代表趋势的艺术家就可以在艺术品市场中确立自己巩固的地位，而代理他们的画廊同时也可以做到名利双收。本章将重点围绕这些能够展示、推广与代理艺术家原创作品的画廊进行讨论，排除了画店或画铺之类的小型商业企业，我们将深入分析这些画廊与艺术家具体的合作方式，以及如何通过经营运作提高艺术家的学术地位，同时获取利润。

佩斯画廊举办的尼维尔森展

10.1.2　画廊的发展

现代西方的各大都市中遍布着各种各样的画廊，它们构成了城市中

一道靓丽的风景线。巴黎近郊的蒙马特高地被认为是现代画廊的发祥地之一，今天巴黎的高档的画廊则集中在拉丁区、巴士底广场以及蓬皮杜国家艺术文化中心附近，例如专门经营具象绘画作品并享誉世界的巴黎克洛德·贝尔纳（Claude Bernard）画廊专门代理莫拉莱斯（Armando Morales）的作品。作为目前全球画廊最集中的地区，纽约的画廊主要集中在苏荷区（SOHO）、57街、特里比卡（Tribeca）、东村、上城及格林尼治村等地区。苏荷区的大小画廊大约有三百家左右，著名画廊如57街的佩斯画廊，安德烈·埃默里奇画廊（Andre Emmerich）则专门代理大卫·霍克尼（David Hockney）的作品。伦敦的画廊区则主要集中在伦敦上流社会居住区（Mayfair）附近，其中较为著名的有豪泽 & 沃斯画廊（Hauser & Wirth）、斯蒂芬·弗雷德曼（Stephen Fredman）、摄影师画廊（Photographer's Gallery）、白立方画廊（White Cube）、萨奇画廊（Saatchi）、泰特现代画廊（Tate Modern）等，其他区域的著名画廊还有利森画廊（Lisson Gallery）、维多利亚·米罗画廊（Victoria Miro）、高古轩画廊（Gagosian）等。

德国传统的画廊主要集中在最古老的商业都市——科隆。科隆艺术博览会的热度，加上杜塞尔多夫国立美术学院的优秀传统，使这里成为德国画廊最繁盛的地区，这一地区共聚集着17个美术馆及66家商业画廊。除此之外，近年来德国的莱比锡后来居上，逐渐发展成为纽约、伦敦、巴黎之后欧美第四大艺术城市，原因之一是由于近年美国艺术品市场上被炒得火热的、称为"新德国绘画"的"新莱比锡画派"的作品，有力地提升了该城市的艺术地位。新莱比锡画派的影响主要得益于该市最大的画廊拥有＋艺术画廊（Galerie EIGEN+ART）的成功运作。面对不断升温的市场，莱比锡政府与当地美术馆也清楚地认识到扶植当代艺术对提高城市知名度的贡献，政府为此开辟了专门的艺术区，目前进驻的主流画廊包括拥有＋艺术画廊、麦尔兹画廊（Maerzgalerie）、多根豪斯画廊（Dogenhaus Galerie）、克莱恩丁斯特画廊（Galerie Kleindienst）等。

亚洲国家中日本的画廊业随着经济的起飞首先得到了发展，到1995年，日本全国正式登记在册的画廊约有2500家，几乎全部分布在沿海的大城市中。东京是日本画廊最多的城市，近千家画廊主要集中于最繁华的商业街区——银座，此外大版、名古屋、京都等城市的画廊也比较多。[1] 我国香港画廊业的发展也起步较早，主要依托其背靠内地、面向海外的区域功能与地理优势，及其中西文化交融的多元活力。画廊主

要集中于著名的古董街中环荷李活道、上环的摩罗街,以及著名的好莱坞大道。20世纪80年代末至90年代初,台湾经济的全面繁荣促进了艺术品市场的蓬勃发展,画廊业的发展也逐渐进入了黄金阶段。90年代的画廊数量从原来的50多家激增至200多家。另据《艺术家》杂志调查,仅1990~1993年的3年间,新画廊的数量已远远超过前30年的总和,帝门艺术中心、大未来画廊、索卡艺术中心等目前仍实力较强的画廊都是那个时代的产物,画廊的分布地点相对集中,主要集中在台北忠孝东路的阿波罗大厦。[2]

红门画廊所在的东便门角楼

国内的画廊主要集中在北京、上海、广州等经济中心城市,并且大部分是在改革开放以后逐步出现的。最早的画廊主要都是由外国人开设的,如位于北京东便门角楼的红门画廊1991年由澳大利亚人布朗·华莱士(Brian Wallace)创办;东华门大街95号的四合苑画廊1996年由美国人马芝安(Meg Maggio)创办;位于上海莫干山路50号的香格纳画廊1995年由瑞士人劳伦斯创办;位于北京798艺术区的常青画廊1990年由意大利人马里奥·佳士得亚尼(Mario Cristiani)与洛伦佐·菲亚斯基(Lorenzo Fiaschi)创办。20世纪90年代早期,在中国当代艺术尚不为世人所知和重视的情况下,外国人在中国创办的画廊在向世界推广中国当代艺术方面作出了突出的贡献。外资画廊的经营主要面向的是海外客户,据华莱士介绍说,红门画廊99%的消费群为驻京的外籍人士以及来自世界各地的画廊、博物馆等专业界人士。[3] 上海的香格纳画廊80%~90%的客户也在国外[4],劳伦斯的瑞士血统也为画廊带来了良好的海外资源。20世纪90年代中期,香格纳开始代理曾梵志的作品,2000年,中国当代艺术仍然处于市场的边缘的时候,劳伦斯已经开始带着曾梵志的作品参加巴塞尔艺术博览会,逐渐登上了国际艺术的舞台。香格纳画廊的藏家队伍范围十分广泛,德国、瑞士和法国的欧洲藏家居多,也有美国的藏家,奠定了曾梵志作品以欧美人士为主的藏家结构,这种背景有力地推动了曾梵志作品的价格,巩固了其在当代艺术品市场的霸主地位。

另外,早期在中国开设画廊的外国人士普遍熟悉和了解中国文化,曾到中国学习或从事过中外文化交流的工作,其身份背景中或多或少都有一点中国情结。1984年的一次背包旅行促成了布朗·华莱士与中国文化结缘的契机,随后他曾在北京语言学院、中国人民大学学习中文,期间在北大举办的一次现代水墨画展览让他对中国当代艺术产生了浓厚的兴趣。1988年起,布朗开始了为青年艺术家组织与策划展览的工作,

红门画廊内景

为了提高自己的修养,他曾到中央美术学院学习进修。一次他在古观象台举办展览,文物局的同志了解到他想开画廊的想法,双方就此达成了协议,布朗随即租下了东便门的角楼创办了红门画廊。创办四合苑画廊的马芝安也有长期在中国生活的经验,她能说一口非常流利的汉语,1985年起开始在中国的工作,从事艺术事业前是一名资深律师,曾就文化遗产的修复与保护问题向国家文物局、国家博物馆、拍卖行及国际组织提供咨询建议。香格纳画廊的劳伦斯曾在瑞士苏黎世大学学习艺术史,1988年到上海复旦大学进修中文,学习中国当代史,随后又去了香港经营画廊,直至创办上海的香格纳画廊。纵观早期画廊发展的历史,这些在中国创办画廊的外国人大部分是出于对中国文化以及当代艺术的深厚情感,而去努力实现自己推广与宣传中国当代艺术的梦想。在当代艺术并不受人关注的年代,早期画廊创始人的经营并非都能得到丰厚的回报,香格纳画廊最初并没有自己的经营场地,只是租用波特曼酒店的走廊展出作品,住在酒店的外国人偶尔会到这里购买一些画作,劳伦斯回忆说当初每卖出一件作品都会让他兴奋不已,直到1996年香格纳才结束了"走廊画展"的阶段,从复兴公园的PARK97酒吧租下了一间不足100平方米的小屋。除此之外,初期的惨淡经营几乎每一个早期画廊的创办人都有过深刻的体验。

20世纪90年代国内拍卖业逐步发展起来以后,中国艺术品市场一直处于"拍卖强,画廊弱"的整体格局,并在很长一段时期内成为积重难返的现实情况。2005年,经历了10年左右的惨淡经营之后,国内的画廊业开始进入了"盈利时代"。原因是2003年的"非典"之后艺术品市场经历了一次爆发式的增长,导致当代艺术作品的价格的一路飙升,直至2008年5月香港佳士得"亚洲当代艺术夜场拍卖"落槌后,一则消息迅速登上了各大艺术媒体的版面,曾梵志1996年创作的油画《面具系列1996NO.6》以7500多万港元价格成交,重新创造了中国当代艺术品拍卖的最高纪录。一时间中国当代艺术品市场"是否过热",是否"存在泡沫"之类的话题成了媒体热议的焦点问题。恰巧曾梵志这幅作品当初就是在波特曼酒店的走廊上以1.5万美元价格出售的,当时已经算是很高的价格了,但最初的画廊经营者们恐怕谁也没有想到十几年之后当代艺术品的价格竟然能达到如此的高度。近年画廊数量的变化印证了价格在市场经济中起到的指挥棒的作用,价格上升意味着赚钱效应与利润空间的增加,同时直接导致企业资本、金融资本与海外热钱的迅速涌入,"画廊"一词逐渐成为社会上流行话题与时髦领域,同时也必然制造出

曾梵志 《面具》 油画
作于2000年

画廊业的整体泡沫。

2005年开始国内的画廊业发展神速，拍卖强、画廊弱的情况得到了扭转，据文化部文化市场发展中心《中国画廊业发展态势及其评价报告（2008）》课题组发布的数据，截至2008年6月，除去香港、澳门、台湾等地，我国内地共有各类画廊约12000余家。[5] 全国中心城市的画廊数量迅速增加，北京、上海等地已经形成了若干影响本地且辐射全国，甚至在世界范围内享有盛誉的画廊集聚区，例如北京的798艺术区、酒厂艺术区、宋庄艺术区、草场地艺术区等，上海的莫干山艺术区、泰康路艺术区等。近年新兴本土画廊的投资人很多都拥有金融、投资、贸易等行业的背景，他们敏锐地注意到目前艺术品市场升温带来的赚钱效应及其未来广阔的发展空间，受利益的驱使进入画廊产业，其资金优势以及灵活的操作方式往往能促使画廊的经营打破原有的僵化观念，从而实现较好的利润回报。但另一方面，资本的快速流入也加速了当代艺术品市场"泡沫化"的趋势，为未来艺术品市场的调整埋下了隐患。浓厚的投资氛围同时也造成海外资金进入中国画廊业的蔚然成风。早期外资画廊也纷纷扩充经营规模、开辟新址，希望跟上市场发展的形势。红门画廊2005年在798艺术区扩展出了第二个空间，香格纳画廊不仅建立了较为宽敞的本馆，还在上海苏州河文化创意产业园区创设了空间更大的别馆，甚至在北京草场地艺术区261号也增设了展示的空间。新兴外资画廊大多以北京为首选地点，投资国别也更加广泛，包括德国、意大利、美国、日本、韩国、新加坡，以及我国的台湾、香港地区。2005年9月，瑞士尤伦斯艺术基金会在北京798艺术区租下5000平方米空间，创办了尤伦斯艺术当代艺术中心，成为该艺术区内最大面积的租户。2005年末，号称"世界最大"的韩国阿拉里奥画廊进军北京，盛大的开幕展"美丽的讽喻"不仅展出了最具影响力的7位中国当代艺术家——方力均、岳敏君、张晓刚、王广义、隋建国、曾浩和刘建华的代表作品，还邀请了德国、韩国及印度共24位艺术家同时参加展览，如此阵容强大的活动成为2005年震动艺术界的大事之一，随后阿拉里奥画廊又正式与王广义、隋建国、曾浩和刘建华签订了独家代理的合作协议。

北京阿拉里奥画廊

从目前的趋势判断，中国内地的画廊已经形成了多元竞争的活跃局面，不仅是指画廊经营作品的风格及其市场定位的多元化，同时也涵盖了经营者背景、操作手段、公关策略等因素。画廊的发展对当代艺术的创作起到了重要的扶持作用，画廊与艺术家的合作为他们的创作提供了财力保障，艺术品价格的提高同时推升了中国当代艺术的地位与国际影

2005 年度中国内地重要画廊排名前 10

排名	名称	地址	负责人	成立时间	代理艺术家	重要展览
1	常青画廊	北京大山子艺术区	Federica Beltrame	2005		"融超经验"—陈箴个展
2	香格纳画廊	上海莫干山 50 号	周禹汶	1995	丁乙、曾梵志、周铁海、杨福东、许震、王光毅、冯梦波等	
3	四合苑画廊	北京东华门大街 95 号	马芝安	1997	曹斐、陈绍雄、颜磊、陈文波、李津、王庆松、王功新	"Night 夜未央：黄学彬、丘志杰展"
4	空白空间	北京大山子艺术区	田源	2004	方力钧、岳敏君、王广义、徐冰、宋东、尹秀珍、王音等	"二十四位当代艺术家在中国"
5	红门画廊	北京崇文区东便门角楼	布朗·华莱士	1991	苏新平、王玉平、周吉荣、刘庆和、谭平、申铃、隋建国等	
6	亦安画廊	上海东大名路 713 号	张明放	2000	马六明、季大纯、洪磊、王亚彬、赵继峰、王忠杰	"马六明—行为的图像展"
7	东廊艺术	上海莫干山路 50 号	李梁	1999	苍鑫、董进进、董明光、黄岩、何塞邦、何云昌、何森等	上海艺术进行时—东廊跨年度联展
8	索卡艺术中心	东城区东四北大街 107 号	萧富元	2001	俞晓夫、王向明、洪凌、尹齐、屠宏涛等	"进或出或之间"当代艺术展
9	外滩三号沪申画廊	上海中山东一路 3 号	翁菱	2004	无代理，成立以来与 70 余位艺术家合作	"顾德新—2005、03、05"
10	阿拉里奥艺术中心	北京朝阳酒厂艺术园	Mr Ci Kim	2005	方力钧、岳敏君、王广义、隋建国、张晓刚、曾浩等	美丽的讽喻—阿拉里奥北京开幕展

资料来源：《东方艺术·财经》2006 年 3 月

响力。但是，蜂拥而入的局面、商业力量的过度发展势必造成恶性竞争的结果，加速行业泡沫的形成。任何市场都不存在只涨不跌的价格，一旦经济形势发生改变就必然造成国内画廊行业的重新洗牌。

2008 年末，席卷全球的金融危机对方兴未艾的中国画廊业产生了巨大冲击，使当代艺术品的价格遭到重创。为了应对金融危机，老牌的画廊纷纷调整经营的战略，2009 年 1 月，红门画廊不得不关闭了位于 798 的艺术区的分支机构。近年画廊业的大规模扩张在金融危机的面前变得血本无归，年轻的画廊由于资金断裂纷纷倒闭，讨债集团的威逼甚至造成了年轻女画廊老板的自杀身亡[6]。金融危机使艺术品市场的泡沫得到了清洗，即使是百年老店，由于一时的疏忽也难免破产的厄运；运作规范、诚信经营的画廊通过危机的考验与艺术家之间建立起的友谊更加紧

密,再次赢得了客户与收藏家的支持与信任;在艰难中支撑下来的画廊也学会了应付经济危机的办法,也许经过了此番洗礼会促使中国的画廊更加成熟、稳健、持久的前进与发展。

10.1.3 未来的趋势

　　画廊业的发展其实并不是一种孤立的现象,当代画廊的崛起与产业的聚集在某种程度上反映了世界经济发展的新动向。引领画廊发展趋势的首先是画廊必须依附财富的中心生存,画廊的发展必须以经济的繁荣、城市的崛起、工业与金融聚集创造的财富效应为背景。可以说,哪里最有可能成为经济与金融中心,哪里就最可能发展成为画廊产业的中心,只有经济的中心才能制造出富裕的阶层,形成艺术品消费、投资和收藏的潮流,才能给画廊带来丰厚的利润。

　　世界范围的画廊主要分布在欧美的经济中心城市或艺术创作的中心,美国的纽约、洛杉矶,英国的伦敦,法国的巴黎,德国的柏林、科隆、慕尼黑、杜塞尔多夫、莱比锡,意大利的罗马、威尼斯、米兰。即使在一国之内,画廊的聚集也必须紧随财富的动向发展,近10年来中国画廊的发展历程充分证明了财富效应的趋势。文化部文化市场发展中心《中国画廊业发展态势及其评价报告(2008)》课题组发布的数据显示我国画廊的区域分布非常不平衡,大多集中于北京、河南、山东、浙江、广东、甘肃等6个省市,其画廊保有量约占画廊总数的近53%,且大部分分布于地市级以上城市中。尤其是全国中心城市的画廊数量迅速增加,北京、上海等地已经形成了若干影响本地且辐射全国,甚至在世界范围内享有盛誉的画廊集聚区。[7] 在城市的内部,画廊主要集中在各商业活动中心的周围。以北京为例,画廊主要集中在朝阳区,北京城市的东部历来是商业活动最活跃的地区,这里集中了北京最高档的商场、宾馆、酒店,也是涉外活动的主要区域。最初的本土画廊首先出现在朝阳区的三里屯一带,开始主要是一些向外国人出售绘画作品的画店。20世纪90年代末至今,艺术品市场的繁荣为画廊的发展创造了前所未有的机遇,画廊呈现出不断向东部发展的态势。一方面是艺术创作中心转移的结果,1995年至2001年中央美术学院的搬迁造就了"798艺术区"的繁荣;另一方面也是画廊扩展自身发展空间的需要,2003年后,画廊向东部转移的趋势日益明显,酒厂艺术区、草场地艺术区、观音堂文化大道逐渐

观音堂文化大道

成为画廊集中的新区域。原因主要是经营成本的提高迫使画廊向成本更低的地区转移，2007年，798艺术区的租金价格已经上涨至每天每平方米4~6元，几乎与CBD一带高档写字楼的价格相当，这样的价格显然是中小画廊无法承受的，因此向更远的东部地区转移就成了必然的选择。这样的趋势未来一段时期仍将延续，但无论如何，画廊的集中区域不会远离商业区与艺术的创作基地。

国际画廊业的第二个发展趋势是向中国、巴西、印度等新兴市场国家转移。近年新兴市场国家经济的快速发展造成了财富的激增，新兴的富裕阶层迫切希望通过艺术品收藏提高自身的知名度与地位。这些国家的艺术品市场迅速繁荣，价格的提升正在促使画廊成为一个引人注目的行业，随之而来的是本土画廊的迅速崛起。近年在国际艺术品市场中逐渐崭露头角的画廊有印度的夏可喜画廊（Sakshi），巴西圣保罗的路易莎·斯特里纳画廊（Galeria Luisa Strina）、福斯特·维拉戈画廊（Galeria Fortes Vilaga），南非约翰内斯堡的古德曼画廊（Goodman Gallery）等。2005年前后海外画廊纷纷进军内地市场的情况前面已进行了分析，值得一提的是，内地艺术品市场的火暴同时也带动了香港市场的繁荣兴旺。香港作为自由贸易港的特殊身份促使其成为亚洲艺术展示与交易的理想平台。2008年，三家国际著名的高古轩画廊、泰戈尔画廊（Sundarm Tagore）、唐人画廊（Tang Contemporary）选择在香港开分店，充分显示出亚洲艺术品市场崛起对画廊业产生的巨大吸引力。[8]

除了向新兴市场国家的转移外，世界画廊业的发展同时出现的一种集团整合的趋势。画廊彼此差异化的市场定位虽然可以避免行业间的恶性竞争，但它们同时还必须紧跟艺术时尚的变化，事实上这是任何一家画廊必须面对的最严峻的考验之一。当代艺术的变化速度已经远远超越了人们的想象力，很多画廊在风起云涌的艺术思潮面前落伍了，不得不关门倒闭，所以百年老店如果想要始终保持领先的地位，兼并整合、融入新鲜血液显然是一种明智举措。两家世界级著名画廊佩斯与威尔顿斯坦因画廊（Pace Wildenstein）的联合可以说是国际艺术品市场一件不容忽视的重要事件。位于纽约57街的佩斯画廊创建于1960年，它的运作方式像是一家大型的跨国公司，代理着一批国际著名的艺术家，包括考尔德、克洛斯、海普沃斯、毕加索、诺古奇、罗斯科等。威尔顿斯坦因家族经营绘画作品已经有130多年的历史，威尔顿斯坦因画廊则拥有世界上最丰富的欧洲古典大师与印象派大师作品。但是世界范围内当代艺术的蓬勃发展已经使画廊的经营显得过于陈腐和老派。1993年两家画

廊强强联合的结果是"佩斯—威尔顿斯坦因画廊"的成立，这使它们在大师名画与当代艺术品市场两个领域同时拥有了难以匹敌的优势，这种联合显然是一种应对市场变化的明智之举。

10.2 画廊的运作

10.2.1 画廊与艺术家的合作

画廊经营者依据利润最大化的原则，通过协议或合同从艺术家手中获得作品，画廊与艺术家之间的合作方式可以是一种长期的伙伴关系，也可以是短期的行为。画廊获取艺术作品的常见方式有代销或寄售、风险代销、展销代理、买断、长期代理几种。

代销或寄售

是指画廊在自己的经营和展示场所代销艺术家的作品，按合同从出售所得中提取一定比例作为画廊的费用和利润。对于一些销售把握不够大，但基本与市场"对路"的作品，在画廊与寄售者就保底价达成共识之后，画廊就会采取代销的方式。具体也可以细分成两种不同的情况：一种是寄售者认准底价，标高价卖出后差额部分归画廊；另一种是寄售者与画廊就底价达成共识，以底价或高于底价的价格卖出后从总销售额中提取一部分比例归画廊，此时底价的意义在于规定了售价的下限。提成的比例各国有不同的惯例，随市场的变化也会涨落，画廊拿 1/2 的情况较多见。多数画廊一般会有相对固定的职业艺术家为其提供作品委托销售。除此之外，画廊要交税，寄售者也要按有关法律纳税，这一点在所有合作方式中都是一样的。

> 代销或寄售从出售所得中提取比例一般为 33.3%，有时少至 20%，也有时多至 50%，甚至更多，具体视情况而定。

还有一种称为"风险代销"的形式，是针对那些在销售把握较小或寄售者迫切要求寄售而行情并不看好的情况下采取的方式。具体做法是画廊按寄售者所定价格标售，按时间收取管理费或场地费，费用占作品定价的一定百分比，作品出售以后画廊再收取一定比例的提成或不再收取。这种方式单独由寄售者承担风险，是一种艺术品经营风险转嫁而非风险共担的形式。

> 管理费或场地费一般按天计算。

展销代理

画廊负责一次性举办艺术家个人或艺术团体的商业性展览，按合同

从销售所得中提成。它们通常是小型的美术馆,只是在展销期间充当展览作品的个人或团体的经纪人。对于有商业潜力的艺术家的作品,画廊组织展览的同时负责销售,画廊通过从销售金额中提成等形式保证展览开销的收回和佣金。画廊选择展品的标准往往首先是商业的潜力,也就是看作品是否具有较大的可卖性。画廊组织举办商业展览的情况有几种:一种是画廊承包一切展览费用,作者自己不出资。双方先议定部分作品归画廊所有,再议定画廊从销售金额中提成的比例或不再提成。也可以由双方事先商议一定的展卖分成比例,其后展览交画廊一手承办,从画册印刷、广告宣传到招揽顾客、开幕仪式及展卖全程均由画廊负责具体操办。另一种是画廊事先从艺术家那里收取一定数额的展览费用,展览举办后再从销售额中按比例提成或不再提成,这样同样会降低画廊承担的风险。至于展览费用多少,以及展卖后双方的分配比例,都因具体情况而定。一些著名的画廊,历史较长、声誉较好,拥有消费层次较高的主顾甚至相对固定的收藏家队伍,收取的展览费用也较多。

> 双方事先议定归画廊所有的部分作品,可以完全由画廊从作品中挑选,也可以部分由画廊挑选,部分由作者决定。

买断

对于一些有较大出售把握的作品,画廊可以支付一定金额一次性买进某人、某派艺术家的一批作品,从而实现艺术品所有权的转移,根据市场行情或暂时收藏,或举办展览,经过宣传鼓动,再提价出售。好处是交易方式简单明了,避免了可能发生的经济上的纠纷。缺点是倘若艺术品不能及时脱手,就会造成资金积压,带有较大的经营风险。因此,画廊采用买断一般会选择购买艺术名家的作品,在风格上也会倾向选择他们的代表作或成名作,这样就可以最大限度地降低画廊的销售风险。消息灵通的画廊经纪人会随时追踪艺术名家的创作情况,直接前往他们的工作室一次性买断某一个时期内的全部作品。其缺点是买断使画廊只关心短期的利润回报,而不再鼓励艺术家在艺术风格领域的实验和重新探索,例如国内某些曾以少数民族题材绘画著名的艺术家由于受到商业利益的诱惑,不断重复其原有的艺术风格,甚至达到复制早期作品照片应付了事的程度。在采取买断的情况下,画廊会权衡画家所给底价与其知名度之间的利弊,如果底价对画廊的经营有较高的保险系数,画廊就可以考虑买断。

长期代理

这是一种强制性排他的契约关系。签约艺术家的责任主要是保证创作质量并提供一定数量的作品,画廊则要对艺术家的部分或全部生活给予保障,并通过"包装宣传"提高艺术家的知名度,确保其作品的销售

与收藏。一般来说，签约期间其他机构和个人购买艺术家的作品或是邀请他们参加展览，都必须取得签约画廊的认可。实行代理制的画廊一般会保持十几名签约艺术家的数量，以保证每年至少为每位艺术家组织一次展期一个月左右的新作展览。

长期代理制关系中画廊商实际上就是艺术家的经纪人，其实是对该艺术家作品展销的长期代理，也当代国际主流画廊普遍采用的一种方式。画廊可以代理已经声名显赫的艺术名家，这时画廊需要投入资金以各种方式继续宣传艺术名家，以保证不断增加其知名度与市场号召力；也可以是代理尚未树立品牌的艺苑新人，这时画廊需要做长期投资的打算，画廊要花大力气包装、宣传与推介该艺术家及其作品，当然他的作品必须要有较高的学术价值、艺术潜能与增值空间，否则画廊的投资很难收到较好的回报。无论哪种情况，画廊一般都会在3～5年时间内保持对该艺术家作品的独家代理权，通过展销所有作品收取佣金，有时也会持续买断作品加价销售。

还有一种只出租展览场地的画廊，它们只向举办艺术展览、展销的艺术家、艺术团体或货主出租展出场地，收取场地费。严格说它们并不是通过经营艺术品获利的商业企业，只是借用"画廊"的称呼。场地租金一般按日计算，常常也备有各种展览设施以供租用，除此以外它们对展览的成败概不关心。

上面对画廊获取艺术品的方式进行了粗略的划分，艺术品市场中实际出现的情况远比上面提到的复杂得多，各种合作方式经常会交叉使用。例如侧重通过长期代理推广艺术家的画廊有时也会采取代销与展销的方式，甚至一次性买断作品等。无论如何，这些都是画廊针对市场的实际变化，为降低风险、提高自身利润所及时采取的经营策略。

考虑到促进艺术品市场长远健康发展的战略要求，参照国际主流画廊的成功经验，可以发现，真正意义上的专业画廊大多是以实行长期代理制为标志。在画廊与艺术家几种合作关系中，展销代理与长期代理是两种利益与风险共担的合作方式，特别是长期代理关系使画廊拥有较为固定的合作艺术家，以代理对象为依托，并通过展览推介等运作方式提高艺术家的知名度，因此画廊的经营才具有了真正意义上的运作环节，从而避免了"守株待兔式"的小本经营模式，使其不类同销售"行画"为主的低端画店，成为真正意义上的专业画廊。代理制使画廊的经营产生了明确的定位，不仅体现在经营商品与代理艺术家的文化、美学品位及其市场价位方面，而且体现于画廊的经营理念、经营风格、经营特色与审美

取向上。画廊通过宣传、推介，巩固和提升了艺术家的学术地位及其作品的市场价格，客观上也起到了推动艺术发展的作用。同时画廊由于代理了优秀的艺术家，一旦成功，它们的声誉也会"名随人显"，画廊的经营因此才具有鲜明的特色，才能在激烈的市场竞争中立于不败之地。

目前，中国画廊的经营管理还远远没有达到理想的程度，除了个别的画廊之外，没有普遍实行代理制度，"守株待兔"与"随行就市"的思想比较严重。代理制度是社会分工不断深化和发展的表现，分工是经济活动发展的必然结果，每个人拥有的专业知识、技能和精力都十分有限，只能扮演一种角色。艺术家与画廊的分工彼此独立，不能相互取代，画廊不能代替画家从事艺术创作，画家需要专心提高创作水平与艺术修养，也不能代替经纪人的角色亲自上阵推销与宣传，他们之间只有合作才能获得更大的经济效益。因此，从社会发展的趋势看，服从分工发展的规律，生产与经营相互分开，普遍实行代理的制度将成为画廊未来发展的方向。香港万玉堂画廊艺术顾问陈德曦对代理制的特点有过比较精辟的解读："代理制度实际上是一种制约关系，也是双方利益的保障。到处卖画就等于自杀。汉堡包卖不掉就作为垃圾处理，中国人的商业观念是削价，而越是削价越是卖不掉。代理制度将画家和画廊的各自利益变为双方共同承担，画家只管创作，怎样推向市场，可以由代理人负责。作为代理人不把画家捧上去他就得不到经济效益，而在代理制度下，画家如果不好好画画他也没前途。代理人在艺术品市场上作为多方利益的代表，一方面为画家说话，一方面向市场负责。当然开始有这种情况，画的收购价格远远低于卖出的价格，中国人往往不习惯，以为是剥削。这个问题要看如何理解，如果没有这种剥削，画家同样得不到经济利益。实际上画廊为了宣传画家，建立画家的形象要付出很多，不这样做画家没有知名度，就不可能引起收藏家的兴趣。有位中国画家在美国卖画为生，没几年就买了很高级的房子，但他的代理人却造了一幢大楼。在完善的代理制度下，代理人每年保证向画家收购多少画，逐年收购多少画，画的价格如何逐年上涨等都会得到有效的保证。"[9]从长远发展的角度考虑，代理制可以使画廊的经营更加规范，培养更多的高素质人才，充分发挥支持当代艺术繁荣的重要作用，促进艺术品市场持久有序的发展。国内画廊与国际的接轨将成为画廊发展的趋势，只有告别良莠不齐的价值取向、守摊叫卖的经营作风、随心所欲的操作行为与地下交易的违规经营，我们才会真正看到国内画廊业健康发展的良好局面。

10.2.2　如何推广艺术家

在上面两种代理方式中，长期代理是西方主流画廊普遍采用的一种先进模式。展销代理方式的画廊虽然也可以获得一定的利润，保持画廊的档次与品位，但是这类画廊的经营也容易产生"守势"的缺点，担心失去已有的辉煌地位，减弱了开拓进取之心，因此地位很容易被画廊界的后起之秀所取代。首先，因为大师或艺术名家作品的价格提高到一定水平之后就会保持相对的稳定，甚至出现调整的风险，从而使画廊失去高额的利润空间。其次，当代艺术发展的节奏日益加快，各种流派层出不穷，当前流行的风格样式很快就被新的潮流取代，如果画廊的经营不能及时赶上艺术的发展趋势，很快就会被市场淘汰。例如，历史悠久的威尔顿斯坦因家族成功代理过雷诺阿、莫奈等大师的作品，但是面临今天的挑战也不得不与引领时代潮流的佩斯画廊联姻。面对这样的实际情况，长期代理制度就成为推动画廊体制不断创新与完善的力量源泉。

长期代理制度使画廊与艺术家建立了更加紧密的合作关系。艺术家知名度没有得到广泛认可的情况下，画廊以较低的成本获得了艺术品资源，独家代理的优势同时使画廊获得了垄断地位，为市场的运作创造了优势条件。可以说代理制使画廊做到了"未雨绸缪"，培育了艺术发展的增长点，为未来获取优势地位创造了有利的条件。从艺术家的角度看，画廊为其创作提供了重要的财力保证，可以使他们专心自己的艺术生涯，避免被繁杂琐事干扰，从而促进了艺术家水平的提高。采用长期代理制的画廊一般会保持12～15名签约画家，保证每年为他们举办新作展览的时间，展期一般为一个月。画廊还会带艺术家的作品参加某些特定的艺术博览会，并根据情况重点推出1～2位艺术家，不会像杂货铺那样随意兜售他们的作品。画廊将根据作品销售情况适当提升画价，每年大约以2%～5%比例提高。画廊长期代理的艺术家一般已经具有相当的学术地位，有些甚至已经是国际大师级的人物。除了推广签约艺术家之外，画廊也会注意培养艺术新秀。与年青艺术家的合作往往先采用代销或买断的方式，并根据其销售情况决定作品的定价，以及未来是否会长期代理。

画廊与艺术家合作过程中，艺术家需要一个了解他，熟悉其创作，知道如何帮他安排展览，甚至可以把他推向国际舞台的经纪人。而画廊关心的则是如何发现有潜力的艺术家，以及如何将其推向市场并获取利润。双方第一次接触，彼此的印象是很重要的，艺术家需要展示代表性

的作品，给画廊经纪人留下深刻的印象，而画廊的经纪人可能在首次进入艺术家的工作室时就已经开始构思宣传推广的具体计划。在成熟的艺术品市场中，多数画廊不会一次见面就与艺术家签约，而是先买几张画去做初步的市场调查，同时跟进了解艺术家的创作情况与精品的比例，并且对艺术家跟踪观察足够的时间。同时将现有作品与过去作品比较，分析艺术家是否有足够的突破潜力、精品比例是否持续提高，根据艺术家近两年中的变化判断其未来的发展空间，较有把握之后才会签约。

> 精品是指一年创作中能够标准进入市场的优秀作品。

签订代理合约时需要注意的首先是生活费的问题，欧美画廊准备代理的艺术家，开始每个月给的生活费不会太高，一般只是维持一个月生活所需的水平，让你心无旁骛地创作，生活费不是白给，而是签约到期后抵画的所得。其他还包括合约的期限，每年一次个展，每次展出多少作品等内容。艺术家创作的作品，画廊从中挑选一些，而不是照单全收。挑选的作品要出画册、拍照、配框、运输、保险等。画册的印刷也要经过画廊与艺术家的商讨，画册里面的序文可以由画廊老板来操办，也需要有艺术家本人的自序或创作感言。除此之外还必须要有一篇评论家的评论文章，批评家扮演了一个帮助观众理解艺术创作的中间人角色。画册出版之后要进行的是筹备展览、开幕酒会等工作，展览的环境布置都需由艺术家与画廊一起商议。画廊通常会在展览之前安排一个餐会，请一些重要的收藏家到场与艺术家面对面交流，要留给一些重要客户优先挑选作品的机会。好的展览通常在开展前就会预定出一些作品，这就要看画廊的推广能力，优秀的画廊在展览前就笃定知道能售出多少作品了。展览开始后大批观众到场参观，同时也能售出一部分作品，如果恰逢此时艺术品市场的大环境转好，展览就会多销掉一些作品。

经过初期观察与测试，如果艺术家已经被市场接受和认可，可以成为比较重要的代理艺术家时，画廊就要开始为艺术家的推广作长期的策划。可以及时联系熟悉的收藏家，也可以携带艺术家的作品参加一些国际性的艺术博览会，将其推向更为宽广的市场。当作品价格成长到一定程度时，可以考虑将作品送进拍卖行上拍，这也是画廊运作艺术家的正常手段；但在不规范的市场环境中，通过拍卖的恶意炒作推高艺术家价位的做法也是屡见不鲜。拍卖记录对艺术家来说是非常重要的，但必须意识到拍卖记录只能用作参考，不能作为定价的决定因素。

作品的最终定价通常是画廊与艺术家协商的结果。画廊提出的定价往往是在计算经营成本后得出的，通常都不希望太低。价格也是收藏家判断一件作品优劣的重要因素，所以艺术家初次进入市场时应该非常认真地制定起始价格、成长过程中的价格，以及展览成功后如何涨价。起步阶段的第一次个展时，油画作品的价位通常是小张2～3万元人民币，中等尺寸4～5万元，大一些的7万元人民币左右。这是专业画廊的通常情况，如果换作普通的画店，可能还达不到这样的价位。初次价位定好以后，再慢慢地往上涨，如果第一次展览作品适销对路，展览的精品比例高，画廊手边的收藏家与客户也足够充裕，经过媒体的宣传，首展作品能卖掉80%以上就算是非常成功的个展。个展成功之后艺术家就有了涨价的机会，通常可以涨20%～25%，这种行为属于完全正常的涨价，因为价格的升降永远要受供需关系的制约。反过来，如果艺术家的第一次展览只卖掉两三张作品，首先可能是因为价位定错了，其次说明艺术家并没有被市场广泛接受，当然就不可能再涨价，即使是第二年再展也只能定在相同的价位。涨价的作用是要让藏家们看到艺术品的成长空间，合理的价位浮动，缓慢地成长，会让所有收藏者受益。但投机型的画廊即使在销售不理想的情况下也会把价格炒高，使那些不懂艺术又起了贪念的投机客掉入陷阱，如果恰逢经济危机的恶劣环境，画廊和客户双方都会蒙受巨大的损失。有眼光的收藏家则会精挑细选那些货真价实、物超所值的作品，挂在家里不但可以作为装饰，而且还能保值，甚至升值。

　　售出作品的分配也是需要注意的一个环节。假如画廊掌控得好，不让任何藏家一次购买超过3～5张以上的作品，就是将作品均衡地分配给所有消费者与收藏家，那么几年之后就会有三五十个藏家拥有这些作品。这些藏家手中拥有这些作品，就会时刻注意艺术家在市场中的成长，有了藏家群体的共享，市场行情才能建立起来，没有收藏群体的基础，市场行情就很难稳定。金融危机爆发之前的2004～2008年，在行情普遍看涨的刺激下，艺术家作品的定价常常是一年之内成倍的增长，出现了价格普遍高估的情况。金融危机挤压了市场中的泡沫，许多画廊都出现了滞销的情况，虚高的价格往往是欲望横流造成的恶果，如果两个人都对同一件作品势在必得，竞争的结果就很容易创造新的价格纪录。但是良性的市场运作机制可以保证客观的定价标准，画廊需要合理制定作品的市场价格，才能获得更加广阔的发展空间。

10.2.3 画廊的功绩

画廊在艺术品市场中的作用主要是作为一种中介组织成为连接艺术品生产与消费的纽带。画廊购买作品不是最终的消费,而是为了满足他人需要进行的中间购买或预先购买,代销、寄售、展销、买断、长期代理等形式不过是中间购买行为的变化。艺术品只有进入画廊,成为可出售的商品,完成所有权的转移,才能使艺术品生产与消费的价值得以实现。同时,画廊运用各种营销手段吸引顾客与收藏家购买作品,满足了人们的精神需求,通过顾客的选择、购买、欣赏、收藏等活动中同时使艺术品的文化价值得以实现。画廊是联系生产与消费环节的重要纽带与信息交汇处,画廊可以向艺术家提供大量艺术品市场的信息与商业行情,使他们了解消费者的审美需求与审美取向,以及对艺术创作的反馈信息。可以说,画廊是艺术品市场的晴雨表,联系着生产者与消费者双方,调节艺术品的供需关系,如果没有画廊的经营和运作,生产与消费都会丧失动力,艺术品市场也会萎靡不振,甚至变得毫无意义。

在现代社会中,画廊的商业运作为艺术创作提供了必要的支持,对当代艺术创作的繁荣起到了积极的促进作用。画廊通过自身的运作活动吸引消费领域的资金返回到生产的环节,扩大了艺术创作的参与规模,形成了良性的循环。画廊对艺术创作的推动作用同样也是通过与艺术家的合作实现的。例如,画廊举办的各种展览扩大了艺术家的知名度,提高了他们的学术地位;画廊与青年艺术家的合作使他们能够心无旁骛地安心创作,为日后的成功创造了必要的条件;画廊的运作能帮助他们取得商业的成功,为艺术家的成名铺平道路,直至成为耀眼的明星。甚至他们与画廊的关系已经被当成测度其是否获得商业成功的标准,在欧美国家,艺术家与何种档次的画廊签约常常已经说明了他在市场中的地位。美国著名艺术经纪人古尔·约翰斯在中国的一次演讲中说:"一流的商业画廊在目标上与二流的商业画廊通常也不一致。二流的画商只对以最高价卖出艺术品而获取利润感兴趣,一流的画商首先想到是怎样扶持最优秀的艺术家。"[10] 利润的考虑并不排斥对艺术家的支持,但是彼此之间确实存在侧重点与自觉性的差别。

成功的画家背后往往离不开经纪人或著名画廊的大力支持。例如法

国著名画家柴姆·苏丁（Chairri Soutine）的成功就离不开画商的帮助，法国画商雷奈·詹伯尔（Jambor）1929年3月30日的日记中写道："兹博罗夫斯基是位有心的画商，善于识别人才，苏丁就是他发现的，是在他的支持之下，苏丁才得以以卖画为生，也正是有赖他，苏丁才得以脱颖而出。"[11] 美国著名画商利奥·卡斯蒂里（Leo Castelli）被公认为对现代艺术最具影响力的画商之一，甚至被誉为"美国当代艺坛的教皇"、"书写历史的人"。从20世纪50年代末期开始，他通过自己的画廊帮助一批后现代艺术家成为商业的明星，成为时代的艺术大师，包括劳申伯格、利希腾斯坦（Roy Lichtenstein）、贾斯帕·约翰斯、沃霍尔、奥尔登堡、斯特拉（Frank Stella）、罗森奎斯持（James Rosenquist）等。美国《艺术新闻》杂志曾将一幅卡斯蒂里寿辰庆典的照片选作封面以示尊崇，照片中年近八旬的画商端坐中间，周围一群名艺术家簇拥着他，他们都曾与卡斯蒂里有过密切的合作。佩斯画廊的老板阿诺尔德·格林彻（Arnold Glimcher）对艺术事业的支持可以用他与画家查克·克洛斯的友谊为例，当克洛斯遭受跛足打击的危难关头，格林彻帮助使他重新找回了自信，使他能继续雄心勃勃地创作，并且在后现代艺术的潮流中重新定义了肖像绘画。

20世纪80年代的利奥·卡斯蒂里

当然，画廊对艺术家的赞助无疑是以营利为目的的，或者说是以客户为导向的，对艺术创作的支持具有一定的局限性，但是作为艺术赞助体系中的重要组成部分，画廊对促进当代艺术的繁荣仍然作出过重要贡献。当代西方的艺术赞助体系中有两种不同的力量：一是纯学术性的赞助，是社会中的各种非营利性机构，包括美术馆、博物馆、基金会等，可以为艺术创作提供无偿的支持与帮助；另一种则是画廊之类的商业赞助体系，两者共同构成了完整的当代艺术的支持体系。画廊苦心扶植尚未成名的青年艺术家，是期望未来能取得丰厚的利润回报，但正是这种利益的追求使画廊与公益性赞助体系相比，对艺术创作的支持产生了更高的开拓性与冒险精神，并在当代的艺术发展体系中扮演了不可缺少的重要角色。例如，21世纪初期，德国"新莱比锡画派"在世界艺术品市场上的巨大成功就得益于"拥有＋艺术"画廊的成功运作。该画廊由莱比锡本地出身的格尔德·哈里·吕贝克（Gerd Harry Lybke）于1983年成立，多年的密切合作使吕贝克与众多艺术家建立了良好的关系，收集了许多"新莱比锡画派"艺术家的作品，1989年德国统一之后，吕贝克带"新莱比锡画派"的作品参加了纽约的军械库展览会，成功的运作使这批画家的作品受到纽约市场的认可，并逐渐成长为市场热

"拥有＋艺术"画廊开幕展，摄于1983年 图中穿睡衣者为哈里·吕贝克

销的艺术流派。其代表画家内奥·劳赫（Neo Rauch）的作品平均20～30万美元一幅，每次参加军械库展览会、巴塞尔艺术博览会或迈阿密艺术博览会都是全部售出，往往开幕之后30分钟就能售出10幅左右。美国收藏家对他们的追捧甚至达到了疯狂的程度，直接问："是来自莱比锡的画家吗？"只要得到肯定的回答，就立刻开始商谈到买卖的价钱。

　　1964年创立于柏林的雷内·布洛克画廊（Rene Block），由于成功支持了现代艺术史上两个重要的艺术流派而在画廊界享有很高的声誉。20世纪60年代，该画廊的系列展览在艺术史上同时开启了两种艺术的思潮：博伊斯（J·Beuys）的行为艺术以及国际激浪派运动（Fluxus movement）。博伊斯的很多代表性行为艺术作品都是首次在布洛克画廊上演，在后现代艺术尚未产生影响的时代，画廊实际上替代美术馆成为宣传先锋艺术的阵地。1964年12月，博伊斯在布洛克画廊上演了他的早期代表作《老板——流动之歌》，开始了他毛毡与油脂为主题的系列行为艺术作品。1966年10月，他又在布洛克画廊表演了行为艺术作品《欧亚大陆》，开始了"动物主题"的艺术风格。1972年3月，又在这里上演的《打扫干净中》中表演了垃圾收藏。1974年，布洛克画廊在美国曼哈顿开设分店，开幕式上博伊斯的表演再次改写了艺术史，在名为《荒原狼：我爱美国，美国爱我》的行为艺术中，他把自己包裹在毡子中，与一个狗一起围困了3天，进入了与动物的对话。1977年3月，博伊斯又到柏林的布洛克画廊门前种土豆，目的是资助同年卡塞尔文献展上自由国际大学同事的伙食。直到1979年，博伊斯在该画廊进行了最后的表演，标题是"是的，现在我们要停止所有的胡扯"。布洛克画廊同时还全力支持了国际激浪派艺术家的创作，1965年夏天，国际激浪派运动的代表人物穆尔曼（Harlotte Moorman）和白南准（Nam June Paik）在此举办了首场名为"柏林音乐会"的行为艺术表演，从1966年12月开始，几乎所有激浪派成员都在布洛克画廊展出过作品，乔治·布莱特（George Brecht）、迪特尔·罗思（Dieter Roth）、罗伯特·费立欧（Robert Filliou）、艾利森·诺尔斯（Alison Knowles）经常在这里展出最新的作品，70年代画廊为支持激浪派的活动甚至成立了专门的出版公司。

　　伦敦创立的白立方画廊则因成功运作了至今仍在国际艺坛鼎盛不衰的"英国青年艺术家群体"运动而享誉世界。创始人杰伊·乔普林

> 以毛毡与油脂为主题的系列行为艺术作品表演中，博伊斯将自己裹在毛毡子中，卷成筒状，在一大卷毡子中自己滚动了8小时，卷筒的两端各放一只死兔子，左边墙上与踏脚板平行放一根长条油脂，上面摆一绺头发，头发旁安放两个指甲。屋子的三个角落各放一块油脂，另一个角落放一块四方形的油脂，卷起博伊斯的毛毡左边平放一根被包在毛毡里的铜棒，右边是扩音器。此时，他用麦克风和扩音器向观众传送出一个陌生的、类似色情的咕噜声。另一部录音机也以不规则的间隔播放埃克里·安德森和亨宁·佳士得安森的音乐。

(Jay Jopling) 20世纪80年代末开始和这群艺术家建立了密切的关系，他们大部分毕业于戈德史密斯艺术学院（Goldsmiths College of Art），领军人物包括达曼·赫斯特（Damien Hirst）、翠西·艾敏（Tracey Emin），其他还有加文·特克（Gavin Turk）、马克·奎因（Marc Quinn）、马库斯·哈维（Marcus Harvey）等。1993年白立方画廊创立之初，乔普林就开始了推广青年艺术家的工作。举办各种展览，提供经济上资助，在当时条件拮据的情况下，白立方的支持为他们的创作提供了最基本的物质保障，使这些精彩创作能够成为震惊世界的亮点，包括达曼·赫斯特悬浮鲨鱼所用的甲醛罐，奎因充满自己冰冷血液的自画胸像，艾敏毁灭之床上洒满身体的碎片等。白立方的运作使"英国青年艺术家群体"运动在20世纪90年代末达到了成功的顶峰，赫斯特、艾敏成为艺坛家喻户晓的人物，赫斯特的雕塑2000年实现了销售100万英镑的价格纪录，而乔普林和白立方也成为英国艺术界最值得信赖的领袖品牌。

杰伊·乔普林 摄于1998年

20世纪那些曾经叱咤风云的著名画廊有些现在仍然是风光无限，有些则已不再是人们关注的焦点。回顾那段历史，有时也很难说清画廊究竟是为了利润冒险？还是完全义无反顾的无私奉献？但不可否认的是它们已经为推动现代和当代艺术的发展作出了不可磨灭的贡献。

10.3 画廊的市场定位与经营理念

画廊通过展示颇具特色的艺术作品、代理有潜力的艺术家、有效的营销与良好的服务、优秀的信誉，不断塑造自身的市场形象，针对客户需求与市场环境变化改变自身经营策略，因此，画廊的市场定位应该说是一个相对稳定同时又不断调整的过程。画廊要考虑艺术创作与收藏的因素，买家通过画廊的个性经营、知名度、信誉了解画廊的角色与其市场地位。经营者与消费者彼此的磨合能够使画廊的定位更加准确与鲜明。优秀的画廊会将其在作品获取、销售渠道、营销手段等方面的优势塑造成鲜明的经营特色，将优秀运作经验形成的鲜明的企业文化坚持不懈地发扬光大，形成画廊的经营理念，推动企业持续、健康、稳定地发展下去。

10.3.1 特色经营与市场定位

新画廊的首要任务之一个就是策划并举办一次备受瞩目的艺术展览，以吸引观众、藏家、新闻媒体乃至业内同行的广泛关注，筹备展览其实也是画廊摸索经验与展示其经营特色的过程，直至为自己找到准确的市场定位。画廊的经营特色可以体现在经营种类、经营范围、售后服务等多个方面。消费者光顾画廊，通过购买艺术品，通过与服务人员的交流等环节可以直接感受到画廊的经营特色。例如，经营特色首先可以体现在经营作品的种类方面，有的画廊专售水彩画，有的画廊专售油画，有的画廊则以经营雕塑作品为主，有的画廊主要推出现代水墨作品等。也可以体现在经营作品的风格流派方面，例如，有的画廊侧重销售写实风格的作品，有的画廊以经营前卫艺术品为个性，还有的画廊主要经营表现主义或抽象主义作品等。除此之外，也有一些高级的画廊尝试为高端客户提供全方位的优质服务，这同样也是它们努力追求的发展方向之一。例如，国际著名的高古轩画廊分别在纽约的切尔西街、洛杉矶的比佛利山（LA's Beverly Hills）、伦敦西区开设了四家大型的画廊，分别主营绘画、雕塑、摄影、装置与新媒体作品，但与此同时，画廊的经营也不会轻易放弃它们的主攻方向。高古轩在大型雕塑领域一直处于业内的领先地位，为了突出自身经营特色，高古轩1992年在与苏荷区相邻的伍斯特街（Wooster）增设了专门展示大型雕塑作品的空间，并在开幕式上一举推出著名雕塑家查德·塞拉（Richard Serra）的作品。同年，高古轩又联合传奇画商利奥·卡斯蒂里在苏荷区汤普森大街（Thompson Street）增设了一家专门展示大型雕塑与装置作品的空间，并在开幕式上推出著名大地艺术家瓦尔特·德·玛利亚（Walter de Maria）的装置作品。但是这样坚持不懈的工作并没有满足高古轩继续扩张的雄心，为了进一步强化自身的经营特色，画廊开始寻求更大的经营空间。1995年，位于洛杉矶比利佛山，由世界大师理查德·迈耶（Richard Meier）设计的面积8000平方英尺，高度达24英尺的巨大空间再次给人耳目一新的感觉，并成功展示了极简主义艺术家弗兰克·斯特拉的雕塑。高古轩通过这样一系列有步骤的策划活动，已经牢固树立起在大型雕塑与装置艺术领域的绝对领导地位。

画廊形成自身的经营特色需要具备多方面的条件，例如要有充足的货源保证，所以国际知名的画廊一般都会着力培养自己的签约艺术家

纽约切尔西街高古轩画廊，摄于2003年

队伍；经营特色的形成还与画廊所处的市场环境有关，面向国内客户和面向国际市场的画廊会选择不同的经营种类。有时甚至画廊所处具体地点、空间面积等客观条件也会促使画廊的经营形成独一无二的艺术特色。1993年，乔普林说服著名的佳士得拍卖行，在伦敦圣詹姆斯区的杜克大街（Duke Street, St James）免费租给他一块房屋空间，开设了白立方画廊。这里位于市中心的繁华地带，历来是商家的必争之地，但是画廊面积却十分狭小，只有40平方英尺的空间，在这寸土寸金的空间中如何形成自己的经营特色就成了画廊老板必须解决的问题。为了提高使用效率，乔普林的策略是决心为每个艺术家在这里只举办一次展览，同时推出的作者也并不限于自己代理的艺术家，这样就可以保证每次活动都能体现出灵活的个性，极大地扩展了画廊的经营领域与范围。至2002年，白立方画廊已经为来自世界各地的75位艺术家举办了个展，尽管狭小的空间限制了展览的规模，但每次展览都能够做到特色鲜明，有所创新。例如一次展览可以只展示达曼·赫斯特的一件代表作，而1993年的一次展览则以大事记的方式系统回顾了翠西·艾敏艺术创作的档案文献。由于具有精品意识，白立方画廊举办的许多展览都成功地推出了著名艺术家或是在当代艺术史中占有重要的位置。

伦敦白立方画廊

　　特色的形成既是画廊经营者进行决策并施行的结果，同时也得力于与之合作的艺术家或批评家的艺术倾向，同时也要兼顾消费群体兴趣和审美爱好。画廊的市场定位是对经营特色的巩固和强化，准确的定位可以为画廊及其所经营的艺术品在市场中谋取和确定一个富有竞争力、广泛认可、符合消费群体需要的有利位置，确立画廊在行业内的优势地位。特色经营侧重突出画廊的经营作风如何给客户留下深刻的印象，市场定位则主要体现在画廊的档次方面，需要通过长期经营确立自身在市场中占有的适当位置。市场定位有高低不同，其档次也就有雅俗之别。市场定位应该具有相对的稳定性，经营者不能随便尝试各种经营策略的个性试验，或频繁推出风格、品位、价格档次毫不相干的艺术品，没有一个市场会接受朝三暮四的画廊。画廊可以不断制造新闻事件吸引观众的眼球，但这些卖点之间要有连贯性与内在的联系，任何使经营特色与市场定位相互背离的行为都是不合时宜的做法。经营行画的画店突然转行销售原创作品，消费者就会对它的信誉产生怀疑，收藏家也不敢贸然购买。消费者很难迅速适应画廊的风格转换，如果没有他们的认同画廊的市场定位也就无法实现。

　　如果市场环境或自身经营状况发生变化，画廊在必要时也可以对市

场定位加以调整，不过作出决策应之前应当慎重考虑，同时要认识到市场定位的调整需要一个过程。画廊需要做出许多具体的工作才能完成市场定位的调整，包括重新投放宣传广告或参与新定位层次的企业联合行动，如有些西方国家中存在的画廊联盟或画廊协会的活动，或者参与新定位层次的艺术博览会等推广活动，更重要的要是以扎实、诚信、高效的业务逐步打开市场局面，完成市场定位的调整或转换，绝不是搞一搞门面装潢或简单采取广告手段就可以奏效的。

10.3.2 经营理念

经营理念是画廊在长期经营运作过程中体现的一种高层次的信念和思想，经常可以通过画廊创始人或经营者的精神信仰方面表现出来，相对于经营特色和市场定位来说，经营理念往往表现为一种更加持久和执著的精神追求。

经营理念无外乎追逐利润与追求理想两种，表面看来两者之间存在彼此不可调和的矛盾。从画廊发展的现实情况看，绝大多数企业的经营运作无疑是以博取短期利润为主要目的，但是纵观20世纪国际画廊发展的历史，欧洲和美国的主流画廊因为成功推动了当代艺术的创作而名载史册，获得利润的同时也为艺术的发展提供了更加广阔的空间与舞台，取得了利润与理想双赢的良好效果。分析这些案例不难发现，那些画廊的经营者们大多深怀艺术的理想，通过与艺术家的真诚合作支持画廊的长久发展，使其能在激烈的竞争中生存发展，形成鲜明的经营特色，取得行业的优势地位。相反，缺乏艺术理想，唯利是图，投机取巧，甚至见利忘义的画廊不断被行业淘汰，消失于历史之中。追求理想的经营理念是以对艺术的向往与热爱为根本动力，经营目的是促进艺术传播、交流和保护，扶植当代艺术的发展，营利只是经营活动的副产品，而并非主要的价值追求。持有这种经营理念的画廊老板或是大收藏家，或是爱好艺术的企业人士，或是怀有某种理想精神的艺术家联盟，这其实是一种超经济的理念，在现实的画廊中并不多见。例如，布洛克画廊的创始人一生始终坚持不懈支持国际激浪派运动，1979年布洛克画廊关闭，但是1982～1992年布洛克仍然坚持在柏林的达达画廊（DAAD）组织激浪派展览，他策划的一系列规模较大的激浪派展览包括1985年的德国汉堡和平条约双年展（Biennale des Friedens）上的激浪派展、1990

年悉尼双年展上的激浪派展览等。布洛克现在是卡塞尔弗特列博物馆（Fridericianum）的主管，他在那里设立了激浪派艺术家论坛。1995年他在第四届伊斯坦布尔双年展上创立的"德国激浪派展览"至今仍在各类国际艺术机构中巡回展出。再者，如英国的萨奇画廊是在几十年艺术收藏的基础上，在创建了公益性的美术馆之后才建立了画廊。作为非营利机构的附属，萨奇画廊的经营有力地促进了艺术品的交流，支持美术馆能以更多的资金扶植青年艺术家的创作，购买更多优秀的作品，成为公共事业的有益补充。

布洛克与博伊斯　摄于1975年

案例研究
发现沙耆

　　沙耆一生经历传奇，艺术才华横溢，由于画廊的精心运作才使这位本已被世人遗忘的画家重新引起美术界的关注，并随之在艺术品市场上掀起了沙耆油画的一波行情。本文从市场规律的角度出发，分析沙耆作品从无人问津到扬名画坛的整个过程，其成功背后包含着多种因素的共同作用，同时更是画商与画廊多年努力的必然结果。概括起来，主要包含三个方面的原因：传奇经历、非凡成就、精心运作。其中，画商与画廊的坚持不懈与共同努力是使其脱颖而出的一个关键因素。如果没有画商的敏锐目光和画廊的苦心经营，不可能成就沙耆作品的巨大成功，从这一案例中我们也可以深入了解到画商及画廊运作艺术家作品的基本过程。

人生简历

1914年　浙江鄞县出生，原名沙引年。

1929年　入上海昌明艺术专科学校学习。

1932年　入上海美术专科学校，曾因参加"左联"活动被捕，后转入杭州艺术专科学校。

1934年　经沙孟海向徐悲鸿推荐，入中央大学艺术系为旁听生。

1937年　赴比利时留学，入布鲁塞尔国立皇家美术学院，师从巴斯天（A. Bastien）教授，因业绩优异，曾获比利时"优秀美术家"金奖。因第二次世界大战阻隔在比利时滞留达10年之久。

1940年　与毕加索等名画家一起参加画展。比利时各大报纷纷载誉介绍，其后多次在毕底格拉地（PetieGalerie）美术馆等地举办个人

20 世纪 90 年代的沙耆

画展。

1946 年　返回国内，始知妻子已离家出走，原本脆弱的精神遂彻底崩溃。

1949 年　新中国成立后因患精神分裂症在浙江农村独居，经周恩来安排由省政府按月发放津贴生活。40 余年间，虽身有疾病，仍作画不辍，但作品多流散于乡间。晚年画风发生突变，引起海内外美术界重视。

1983 年　被聘上海文史馆馆员。

1997 年　因脑中风在上海入医院治疗，从此搁下画笔。

2005 年　因病逝世于上海田林医院。

艺术风格

沙耆国内国外共 17 年的学习生涯练就了扎实的造型功底，其早期作品以写生及临摹为主，造型较为严谨，较为侧重素描关系的表现；用笔率真、自由；色彩含蓄、沉稳；明暗变化丰富，善于利用明暗关系突出画面主体。

中期作品逐渐形成鲜明风格，用笔纵横捭阖，形成强烈的笔触效果，往往忽略对象本身的造型，焕发出令人心跳的激情。

晚期作品更加豪放不羁，形象充满强烈动势。笔触浓重，薄厚对比强烈，笔触多短小，用笔和用刀的同时留有大量飞白；画面层次丰富，洋溢着尽情挥洒的主观气质；色彩泼辣、直接、鲜活，较之早期作品更突出色彩的表现；几乎难以捕捉作品中明暗层次的变化，关注焦点几乎全部集于用色彩和笔触表现个人情感方面。作品中处处洋溢着对生命的挚爱和对本真的感受，才思横溢，动笔新奇，而无些微的功利动机。

发现沙耆

很长一段时间，艺术界并不知道沙耆的存在，而对他过去的辉煌也知之甚少。1983 年，"沙耆画展"曾经分别在浙江、上海、北京举行，但影响不广。从 1985 年开始，台湾卡门艺术中心悉心收藏沙耆的作品，并在 1998 年与中国油画学会、中国美院研究部联合在上海、北京举办了"沙耆油画艺术研讨会"。从此沙耆开始为同业人士所知晓。

最早的发现者是徐龙森。徐龙森是上海画廊界的老资格。1989 年，他在上海虹梅路的一座别墅里开了一家东海堂画廊，他也是国内较早代理艺术家的画廊经纪人。据介绍，萧海春参加古根海姆中华五千年大展、李山参加威尼斯双年展，背后都有他的功劳。不过徐龙森最为声名远播的，还是他对中国早期油画家的挖掘和推广。发现沙耆就是其中最经典的一个案例。

1993年，徐龙森从闵希文的太太韩老师那里听说到一个不出名的画家沙耆，早年留学欧洲，后来在民间生活，生性怪僻，画得却极好，曾经在上海巨鹿路上的油画雕塑院举办过展览，沙耆的经历引起了徐龙森的浓厚兴趣。询问沙耆在哪里，韩说不知道。从此他就在艺术圈里到处打听。

1994年初，他听朋友说沙耆与杭州有点关系，他到杭州找到浙江美术学院油画系主任侯震宇，侯说也是闻其名未见其人其画，但是他提供了一个重要线索，说此人可能在宁波。

徐龙森立即赶往宁波，找到奉化文化局局长韩培生，韩培生说有这样一个人，是个疯子，搞油画，画得什么样不知道。徐龙森顺着这一条线索寻访，终于通过沙耆的学生余毅找到了沙耆居住的确切地址：宁波鄞县的郭林村。徐龙森就好像一个寻宝人发现了藏宝的地图，激动不已。当天他叫上出租车直奔鄞县郭林村。

徐龙森

果然，他终于在一个普通的村舍中见到了沙耆。沙耆苍老、虚弱、精神恍惚，好饮酒亦好吸烟。徐龙森回忆送给两条中华香烟，他很高兴，就往胳膊下一夹。问他想喝什么酒，他说XO，就给他买了XO。那时候，他已经不是很清醒了，徐问他话，他只是点头。但是一次问他："你觉得世界上最伟大的画家是谁？"他低头想了一下，说"piccaso"（彩图30）。

徐龙森还给他带来一批画具，全部是意大利进口的画笔、画布，看得出来，沙耆很高兴。作为一个精明的画商，徐龙森清楚沙耆的日子已经不长了，他现在的每一幅画，都可能成为传世之作。徐龙森日夜陪伴着沙耆，与他交谈，陪他画画，然而沙耆的衰老与精神障碍使得他只会点头，没有进一步的语言交流了。徐龙森看着他画完了几十幅成功的静物，评价道：沙耆画出了他晚年最精彩的作品。

这时，徐买到了沙耆的第一批作品，一共70多张，都是油画，价格是3000元一张，后来他又去了好几次。此后，徐龙森陆续从收养他的人家手上买了大约120张，还有其他各种渠道收集来的，大约共有200件。加上他现在手里的101张沙耆的水彩画，总共大约有300多张，其中油画大约200幅，水彩100幅。

画廊操盘

徐龙森首先将沙耆的画推荐到台湾，台湾那边不接受，画就留在手上。当时并没有通过广告推广沙耆的作品。徐龙森1996年开始在台湾推出沙耆的作品，开始是通过敦煌画廊来推荐沙耆。敦煌画廊以前是做

国画的，认识徐龙森之后，转型到了油画，当时徐龙森兼任敦煌的艺术总监。

后来，徐龙森把自己收藏的一部分精品卖给了台湾的画商——台湾卡门艺术中心林辰阳。沙耆画展上的很多精品都是从徐龙森手里出去的。林辰阳是自己在台湾慢慢地收，等手里拿到了一定的盘子后，他才去找徐龙森的。从沙耆的市场价格看，卡门必须要有非常雄厚的资金才能成功运作沙耆这样的画家。

台湾画廊运作一个画家往往有许多人投资，这些投资者叫金主。如几个人都对一个画家感兴趣，那么各出500万，用这些资金把这个画家一点点运作起来。台湾的一个画廊往往也有好几个股东，就像做庄，在国际上也是这样。任何一家画廊，在锁定一个画家的时候都会出具一大笔资金，还有的时候是一些生意很大的藏家对某位画家感兴趣，又不可能自己出面去收购，这时就会找一家画廊做操盘手。

名声大振，价位提升

1998年，由中国油画协会、中国美术学院研究学部和台湾卡门艺术中心联合主办的"沙耆油画艺术研讨会"在上海和北京举行。

1999年，大型画册《沙耆画集》由台湾卡门艺术中心出版发行。

2001年，"沙耆70年作品回顾展"在中国美术馆、上海美术馆和台北历史博物馆展出。开幕式当天，国内的美术界名流几乎全部到会，油画界和评论界都对沙耆的作品给予了极高的评价。国家新闻媒体开始介绍沙耆的艺术与沙耆其人。

2004年，"中国当代美术名家系列作品特展（油画篇）生命之光——沙耆90华诞艺术回顾展"在浙江博物馆、浙江西湖美术馆展出。

同年，央视"美术星空"栏目让我们看到了躺在病床上的沙耆，此时，他已经连点头的知觉也没有了，只有在氧气管帮助下的呼吸。他还不及黄秋园，他未能看到自己的展览，未能领略功成名就的快意。

现在一张沙耆油画作品的市场价位约十万到几十万，最好的作品单件现在可以达到10万美金，但精品数量较少。与当初3000元的买入价格相比，价格提升了100～1000倍（彩图31）。

画廊的投入

徐龙森估计，北京、上海、台湾三地展览本身的花费至少投入200万元，据林辰阳说，运作沙耆这样的画家总共花费大约是400万元人民币。为了搜集沙耆艺术经历的第一手资料，卡门艺术中心甚至派专人到比利时寻访半年多的时间，悉心收集了沙耆当年留学时的档案和作品。

徐龙森认为，内地画廊在推广艺术家方面还无法达到台湾画廊的水平。林辰阳把中国油画界、美术界所有的名家都请出来说话，这要花多少时间、精力和钱，这里面的人脉和感情投入是惊人的。

2001年沙耆作品开幕当天，美术界群英汇聚，徐龙森并未到场，他一个人在画廊院子里晒太阳。后来记者采访时他说："我感到蛮欣慰的，同时也有一点失落。我欣慰在于我的发现被证明是正确的，在目前状态下，我只能做到这一步，我的历史使命完成了。我的失落在于这个盘子本来是我做的，但我没有这个机缘去做。我有气度但是没这个实力，敦煌是具备一定的实力但是气度不够，林辰阳是气度与实力都具备，所以这个案子是他做下来了。如果我有这个实力我不会拱手相让。"

沙耆《被杀的鸡》油画作于1986年

在总结自己从事画廊业10年的经历，以及如何看待当下画廊行业时他说："我一直觉得画廊是一个很传统的产业，传统产业有很传统的做法，就是压货。压有前途和你喜欢的货。其他画廊的资金情况我不知道，就我来讲，我做画廊那么多年，我没钱，我的钱都在画上。论收藏我可能是上海画廊里最多最好的。画廊是在浅滩上干活，总是要搁浅的，等潮水来了，再扬帆，再搁浅，再扬帆。"

分析综述

传奇经历：从人生的经历来看，沙耆可以看作是中国早期油画史中的重要人物之一。其早期艺术活动的年代较徐悲鸿、颜文梁、林风眠、秦宣夫等中国近代油画代表人物略晚，是继他们之后的第二代油画家，与冯法祀、吴冠中、赵无极等同处一个时期。其次，沙耆与其他早期油画代表人物同样具有留学欧洲的经历，他经徐悲鸿推荐留学比利时，期间成绩优异，曾获比利时"优秀美术家金奖"，并曾与毕加索等艺术大师一起参加艺术博览会，足以说明其深厚的艺术功底与造诣。从其市场的角度分析，沙耆作品所代表的应该是中国近现代油画板块所具有的价值。但是在1994年前后，徐龙森购买的沙耆作品仅3000元一幅，相比之下，吴冠中油画1994年的拍卖纪录已达到255万港元，赵无极油画作品1998年的拍卖价格也达到20万人民币左右，沙耆作品显然处于价值低估的状态，这是画商与画廊能够深入挖掘沙耆作品升值空间的前提条件。

非凡成就：沙耆作品的风格豪放不羁，造型与笔触充满强烈的动势；色彩泼辣、直接、鲜活，关注的焦点集中于用色彩传达个人情感；作品处处洋溢着对生命的挚爱与本真的感受，无些微的功利动机，可以称得上是一位真正"只问耕耘，不问收获"的虔诚的艺术圣徒。相比之下，

当代艺术的创作大都刻意强调思想与观念的表达，已经产生了高深莫测、曲高和寡、脱离生活的倾向，而沙耆却能以清纯、朴素的画风体现出一种超然于世的特立独行，使人们在这昏沉沉的物质时代，重新洞悉到璀璨的精神之光。他的独树一帜使画商与画廊清楚认识到其作品的独特魅力，及其未来必然产生的深刻影响。此外，沙耆作品的狂放不羁，任意恣肆，色彩绚烂；中年后的癫狂与渐入病态，后半生的默默无闻，都能使人轻松联想到荷兰艺术大师凡·高的传奇人生，这些都成为画商与画廊深入挖掘沙耆作品市场价值过程中充分利用的"题材"因素。

精心运作：从1994年徐龙森发现沙耆，到2001年"沙耆70年回顾展"在美术界引起轰动，一共经历了6年的时间，其间多家台湾画廊共同参与了沙耆的运作，进行了长期的努力，所投入的资金至少在200～400万元。从中可以看到，画商与画廊运作艺术家首先要有敏锐的目光，发现价值低估的作品。其次，运作过程中需要最大限度地搜集艺术家的作品，掌握其艺术创作的详细资料，控制艺术品的资源，甚至形成垄断的局面。在这一案例中，台湾画廊根据沙耆的艺术经历，通过多年努力，掌握了作品的资源，由于其作品的数量有限，相比之下，画廊要比掌握齐白石、吴冠中等艺术名家的作品资源更加容易和方便。最后，从逐步收集作品到成功举办全国性的大型展览，并在整个美术界造成轰动效应，画商和画廊要有充分的耐心，进行大量财力与人力的投入，彼此之间要有合作的精神，通过共同努力实现理想的商业目标，任何一个环节出现疏忽都会使长期的坚持付之一炬。

资料来源：根据尤永，上海画廊的十种活法，《艺术世界》2007年3月及其他相关资料整理。

10.4　结论

本章逐步讨论了画廊的种类、形成历史、发展趋势、运作模式、经营特色、经营理念等内容。在分析的过程中列举了一些在20世纪曾经叱咤风云的国际著名画廊的史料，它们有些至今仍然活跃在国际画坛，有些则已经不再成为人们关注的焦点，但不可否认的是，它们的探索奠定了今天画廊制度的基础，成为人们赞誉的榜样，并为推动现代和当代艺术的发展作出了不可磨灭的贡献。

国内的画廊业在"非典"之后迅速地崛起，并在2005年左右扭转

了艺术品市场一直以来"拍卖强，画廊弱"的格局。艺术品市场的赚钱效应诱使很多具有金融、投资、贸易等行业背景的资本进军画廊业，"海外热钱"也在同样的形势下纷纷涌入，希望通过短期的博弈实现利润的兑现。面对这样的火暴场面，我们更不应该忘记，纵观现代艺术的发展，有很多画廊都曾在获取利润的同时努力负担起扶植和赞助艺术创作的历史使命，坚持了艺术的理想，只有这样画廊才能在自己的发展道路上走得更加扎实与稳健。

内容回顾

- 20世纪期初至今，世界范围内的画廊业得到了快速的发展；中国的画廊在20世纪90年代开始出现，历经了10年左右的惨淡经营后开始进入"盈利的时代"，改变了中国艺术品市场长久以来"拍卖强，画廊弱"的格局，但是2008年末的国际金融危机又对新兴的中国画廊业产生了巨大冲击。
- 画廊的发展必须依附财富的中心，必须以经济的繁荣、城市的崛起、工业与金融聚集创造的财富效应为背景；在城市的内部，画廊也主要集中于各商业活动中心的周围。
- 国际画廊业的未来将逐渐向中国、巴西、印度等新兴市场国家转移，并表现出不断优化整合的发展态势。
- 画廊与艺术家之间的合作方式主要有代销或寄售、风险代销、展销代理、买断、长期代理几种。从发展的趋势看，普遍实行代理的制度将成为中国画廊的未来发展方向。
- 回顾20世纪中那些曾经叱咤风云的国际著名画廊，尽管不能否认对利润的诉求，但是它们仍然为推动现代和当代艺术的发展作出了不可磨灭的贡献。
- 画廊如果要在艺术品市场中谋求更加富有竞争力的有利位置，确立在行业内的领先优势，必须努力突出其经营的特色，并对自身产品及服务进行准确的市场定位。
- 经营的理念主要有追逐利润与追求理想两种类型。多数画廊无疑是以博取短期利润为经营目标，但是从长远的利益来看，坚持理想的画廊会在获得利润的同时努力为艺术的发展提供支持与帮助，从而取得经济效益与社会效益双赢的良好效果。

问题与实践

1. 画廊的经营与画铺、画店有哪些区别?
2. 画廊与艺术家之间有哪些合作方式? 如何推广艺术家?
3. 走访你所在城市的主要画廊,分析它们各自的经营特色,了解它们是如何对自身产品及服务进行市场定位。

注释

1. 李剑华,近观日本的画廊业,《美术大观》2002年第10期。
2. 董昕昕,台湾画廊,兴衰沉浮30年,《东方艺术·财经》2008年第1期。
3. 艺搜网 www.findart.com.cn 红门画廊简介。
4. 尤永,上海画廊的十种活法,《艺术世界》2007年3月。
5. 西沐,中国画廊业发展态势及其评价报告2008,《艺术市场》2009年第4期。
6. 记者林郁平、王已由,北京帝门画廊老板陈绫蕙"自杀"身亡,《中国时报》2009年11月8日。
7. 西沐,中国画廊业发展态势及其评价报告2008,《艺术市场》2009年第4期。
8. 丁书哲,三家顶级画廊落户香港,《艺术财经》2008年6月6日。
9. 陈履生,如何进入艺术市场—访香港"万玉堂"画廊艺术顾问陈德曦先生,《美术》1990年第6期。
10. (美)古尔·约翰斯,《现代画廊一百年》,见方全林主编《走向艺术市场》,学林出版社,1997年,第311页。
11. (法)雷奈·詹伯尔,《画商詹伯尔日记》,辽宁美术出版社,1987年,第442页。

第11章
艺术品拍卖

艺术品拍卖（Art Auction），是指以委托寄售为业的商业企业按一定的章程规则，用公开出价与竞价的方式当众出卖寄售的艺术品，并将其转让给最高出价者的买卖形式和商业行为，这里的"拍"意指击槌作响，表示成交。

1997年1月1日公布实施的《中华人民共和国拍卖法》将拍卖定义为"以公开竞价的形式，将特定物品或者财产权转让给最高应价者的买卖方式"。其中主要包含了四方面的内容：1. 拍卖是一种买卖方式；2. 拍卖价的形成过程要通过公开竞价；3. 拍卖标的应该是特定物品或者财产权利；4. 买受人应该是最高应价者。

这个拍卖定义又同时涉及一个客体和四个主体，即拍卖标的、拍卖人、委托人、竞买人和买受人。在拍卖的具体过程中，这四个主体形成了买家、卖家与中介三方面的关系。买家是希望通过拍卖赢得拍卖标的的竞买人，而卖家是希望通过拍卖转让拍卖标的的委托人，中介则是买家和卖家之间的桥梁——拍卖人。在拍卖过程中，如果买家成功胜出的话，那么，他就成了拍卖标的的买受人。

从事拍卖的公司企业通常称为"拍卖行"。《中华人民共和国拍卖法》规定："拍卖人是指依照本法和《中华人民共和国公司法》设立的从事拍卖活动的法人企业"。拍卖公司需要遵照《中华人民共和国公司法》的基本规定，另外，如果拍卖公司有意经营文物拍卖，注册资本必须在1000万人民币以上，拥有5名以上取得高级文物博物专业技术职务的文物拍卖专业人员，经所在地的省、自治区、直辖市文物行政部门审核同意后，向国家文物局申请文物拍卖许可证，获得批准后才能从事相关业务。拍卖行从拍卖成交金额中收取一定比例的手续费作为企业的利润。

一般买卖双方均须向拍卖行交纳手续费，但各国在不同时期、不同地方，拍卖行手续费高低不等。

艺术品拍卖是艺术收藏的一个重要来源，艺术品拍卖为收藏家和博物馆收藏提供了许多经得起时间与市场考验的艺术珍品。拍卖行构成了艺术品交易二级市场的主体。相对于作为一级市场的画廊，艺术品拍卖往往侧重于艺术史和社会上已有定论的艺术家作品，尤其是名家的经典之作，因此，能够实现较高的成交价格。现今世界艺术品市场成交价格前10位的艺术品都是在拍卖行中完成其交易过程的。

在一个运作比较规范和成熟的艺术品市场中，一级市场和二级市场各司其职，一级市场的画廊承担了培养和推广艺术家的任务，经过一段时间的考验，一级市场的成本充分消化、沉淀，作品的风格已经成熟，受到学术界的认可，艺术家才会考虑将自己的作品送到拍卖行，进一步提升作品的价格与社会知名度。有些国家甚至规定，只有过世艺术家的作品才能进入拍卖市场。艺术品拍卖是艺术品市场中介活动的重要组成部分，对艺术品市场交易功能的实现起到积极的调节作用，对艺术品价格的形成起到重要的指示作用，竞拍成交的高品位、高价位的艺术品无形中成为众多消费者倾心购买的典范之作。但不可否认，拍卖价格也并不一定都能客观反映艺术品的真实价值。在行业规则尚不健全的市场环境中，少数投资客很可能会利用艺术品拍卖产生的轰动效应，通过炒作使艺术品的价格被人为高估并形成泡沫。

"北京拍卖季"活动标志

11.1 艺术品拍卖的方式

艺术品拍卖主要有以下三种方式：

英国式拍卖（English Auction）

即价格上行式拍卖，也称为"击槌方式"，是世界上最古老，并且一直占据主导地位的拍卖方式。这一方式的程序是潜在的竞买人事先看货，然后在拍卖现场由拍卖师介绍拍品、宣读规则、先报出起拍价，再由许多竞买人连续提高出价争购，在报价不断升高的过程中，很多竞买人陆续退出竞价，也可能会有竞买人加入竞价，但任何报价都必须根据拍卖规则所规定的竞价幅度要求，高于前一次报价，直到没有人再出高价时，就接受此最高价格并击槌成交。其特点是在价格上升过程中，所有竞买人都可以清楚地观察到竞争对手的报价，它也是艺术品拍卖市场

上最主要和常见的一种拍卖方式。

荷兰式拍卖（Dutch Aucion）

即价格下行式拍卖。这一拍卖方式的程序与传统方式拍卖相反，拍卖师先喊出拍品的最高价，然后逐步降低，直到拍卖现场的竞买人中有人接受时为止。有时拍卖师会因价格降得过低而中止拍卖，或者因始终没有竞买人接受而被迫撤回拍品。其特点是成交速度通常较快，特别适合一些品质良莠不齐，比较容易腐烂的农产品或水产品的大宗交易，例如，鲜花、水果、蔬菜、烟草、鱼虾等。这种拍卖方式最早起源于荷兰的鲜花交易市场，目前很少在艺术品拍卖中使用。

荷兰式拍卖

密封投标式（Sealedbids，Closedbids）

或称招标式拍卖。其程序是：拍卖行事先公布某批艺术品的估价，竞买人在无法获得其他对手出价信息的情况下，根据自己的预算约束、价值判断与心理价位，单独将密封标单寄交拍卖行。然后由拍卖行选择出价最高者而达成交易，若有多个最高者则选择时间最先者成交。这种拍卖方式被广泛运用于国有资产的处置、资源开采权的转让、土地使用权出让，以及政府采购或工程项目的招投标，有时也运用于艺术品拍卖。其优点是可以使拍卖标的的价格通过自由竞争来确定，减少拍品价值评估的主观性，又可以在很大程度上防止谈判过程中的暗箱操作，从而避免由内部人控制所导致的诸多问题。

此外，还有一些其他的拍卖方式。如双方报价式拍卖，是指买卖双方均参加报价，通过拍卖师由高向低报价与竞买人由低向高报价，逐渐达到一致而达成交易。这种方式的特点在于通过买卖双方期望值的调整和接受力的平衡实现最大限度的交易量，可以充分反映出市场中的真实供需状况。

又如"法国式拍卖"。这一拍卖方式至 1992 年开始有所改变，在此之前是法国艺术品拍卖的主要方式。"法国式拍卖"的制度制定于拿破仑时代，已有近两个世纪的历史。它类似于传统方式的拍卖，但是有自己的一些封闭性规定，从而显得与众不同，主要体现在三个方面：一是不允许其他国家的竞买人在法国活动，参加竞拍，以保护法国境内的艺术品，避免其流失海外。二是规定不同地区有各自所属的拍卖评价人，不可跨越地区司职。三是规定只有司法部才有评价人任命权。这个拍卖系统制度曾是世界上最严格的拍卖制度之一，为了与欧洲其他国家相统一，与国际艺术品市场接轨，1992 年起法国艺术品市场宣告开放。其实也不只在法国，各国拍卖行出于各种原因都会秘而不宣地采取各种措施，

修改具体规则，以防止艺术品流失，尤其是在国立博物馆参与竞拍的情况下，为保证不遭哄抬或落入他人手中，拍卖规则往往会根据具体情况临时拟定。

上述几种拍卖方式中，目前仍以传统上行竞价式拍卖最为流行，原因是操作简便、透明公开、符合竞买人求胜心理递进的竞争规律，且利于拍卖行实现利润的最大化，其他拍卖方式今天已很少使用。

随着网络信息时代的到来，一种新的意义上的艺术品拍卖方式——网络拍卖正在兴起。1995年美国人奥米德亚（Pierre Omidyar）推出了一个名叫"EBAY"的拍卖网站，成交额逐年飞升，其拍品也包括艺术品，如今EBAY已成为世界著名的超级互联网拍卖企业。2000年6月，中国内地首家专业艺术品拍卖网站"嘉德在线"（www.guaweb.com）宣告建立。11月19日，绘画大师徐悲鸿的油画名作《愚公移山》在嘉德在线网上竞拍成功，由一位台湾买家以250万元人民币购得，完成了中国内地首宗大型网上艺术品交易。

徐悲鸿 《愚公移山》
油画 作于1940年

综上所述，艺术品拍卖的营销策略可用"鹬蚌相持，渔人得利"来比喻。特别是目前仍然使用广泛的传统上行竞价式拍卖，使用鼓动性的语言，举拍竞价的方式调动竞买人的占有欲望，利用各种手段制造和渲染"同台竞技"的紧张气氛，使竞买人之间的竞争最大化。

画廊的营销与此相比，更倾向于向顾客提供私密的个性化服务。消费者同样存在于争夺艺术品资源的市场中，但画廊的顾客之间一般缺乏面对面的交流与信息沟通。画商有时也会使用"虚张声势"的推销手段，利用人们希望抢占先机的求胜心理，但艺术品拍卖的营销策略在某种程度上使"托"的手段变得更加合理化，无论前来举牌的竞买人是否被拍卖行雇佣，他们实际上都是在代替拍卖行"托举"和"抬高"艺术品的价格。

竞争的最大化使委托人与作为中间商的拍卖行同时获得了最大的利润，谋取高额利润是制造竞争最大化的目的，这一过程中艺术品变成了实现利润目标的工具。前面曾列举了拍卖总统夫人遗物之时的盛况，几乎所有拍品都最大限度地实现了物超所值，恰恰是拍卖竞争的结果。

11.2 艺术品拍卖程序

按照国际惯例，一场艺术品拍卖会的组织工作一般遵循以下几个程序，筹备过程中每个程序都需要注意采取一些必要的营销策略。

11.2.1　总体策划

筹备一次艺术品拍卖首先要做的是总体策划，也就是对拍卖的商业目的和其他社会目的，拍品来源，规模大小，拍卖范围，拍卖档次，竞买人的组织，拍卖时间、地点，以及拍卖预期目标等作总体全面的谋划，为整个艺术品拍卖提供纲领性的指导。总体谋划要尽可能充分考虑主客观条件，所定目标要适当，不要过高，要留有余地，充分考虑到可能发生的意外情况，以及相应的应变措施。拍卖的每个环节都要有事先的谋划，有具体适当的标准。拍卖过程中可能会遇到一些与总体设想不相一致的偶然事件，详细周密的预案能够使拍卖人迅速找到应对策略，将拍卖活动顺利进行下去。总体策划的结果应以商业文件的形式确定下来，以便施行和检查。

艺术品拍卖的总体策划其实是一种重要的商业经营决策。总体策划必须具备可操作性、可预见性、可控性和可持续性，避免简单重复，更不能草率应付。单元拍卖会的总体策划应与拍卖公司长远规划与发展战略相互衔接。每一个拍卖公司在自身发展过程中都会形成自身的特色和专长，例如，中国嘉德国际拍卖有限公司在文物艺术品拍卖方面享有良好的声誉，北京荣宝拍卖有限公司的发展优势则始终立足于近现代书画拍卖领域，北京匡时国际拍卖有限公司则是在青铜佛像拍卖领域优势突出的后起之秀。一旦拍卖行涉足并不属于自身优势范围内的项目，则可能是对自身经营战略的重要调整，不应是一次草率的行动，否则必然影响到公司的声誉与长远发展。

11.2.2　准备拍品

总体策划确定之后，接下来要做的就是准备尽可能丰富的高质量、高品位的艺术品。有时候也是筹集了一定数目的拍品才打算举行拍卖会，再认真进行总体策划。拍卖行是一种以委托寄售为业的商业企业，拍卖行准备拍品，也就是要吸引委托人向拍卖行提供艺术品。首先，拍卖行需要刊登艺术品征集广告或直接与熟悉的收藏者联系，使委托人了解拍卖行的联系方式与通信地址等信息。拍卖行收取拍品的方式主要有两种：一种是委托人本人或委托律师写信，发电子邮件或打电话委托艺术品拍卖公司，拍卖公司根据货物多少和规格大小，派出专家或数人组成的专

家小组前往委托人家中接收拍品。接收过程中需要将欲拍卖品鉴定分类，排列编号，分别登记，对一些重要信息要做简洁明确的数据记录，例如艺术品的表现内容、表现形式、制作年代，作者姓名，转手情况，保存状况，尺寸大小，以及底价和估价等。其二是委托人直接带拍品前来拍卖行，当场办理委托手续，这种方式适用于规格不是太大的拍品散件。这时拍卖行要当场仔细检查、鉴定艺术品的真伪与艺术品位等情况，并根据委托人给出的底价提出估价。所有拍品的信息要经过整理打成文字，以便制作说明书和图录使用。拍卖行收到的所有拍品运回公司后首先需要清点编号，按次序存入库房，以备方便查找。另外，需要请摄影师一次性将作品拍成图片，以备专家依照图片对拍品进行著录，拍品大多属于容易损坏的贵重物品，入库之后不宜轻易查验和翻动。

底价又称保留价，是指委托人与拍卖人共同协商确定，并且在委托拍卖合同中明确注明的最低成交价格。底价的主要作用是防止成交价过低，保护委托人的基本权益不受损害。根据拍卖中是否设立保留价，可以将拍卖分为有底价拍卖和无底价拍卖两类。在有底价拍卖中，如果竞买人的最高应价低于保留价，那么将无法成交，造成作品的"流拍"。无底价拍卖中不设立保留价，因此也就不存在最高应价与保留价的关系问题。价值较高的拍品一般都会采用有底价拍卖，价值较低的拍品通常才会选择无底价拍卖。底价设定的过程不可掉以轻心，设定过高会使拍品无法成交，设定过低又会在竞买人较少的情况下造成拍品低价成交，使利润减少。包括艺术家在内的委托人在设定底价时，应当参考以下一些因素：拍品的艺术质量（高、低、精品、一般），作者的市场形象和价位，竞买人可能具有的购买力，同类作品的拍卖价等。一般来说，如果拍卖未成交，拍卖人可向委托人收取约定的费用，或收取为拍卖支出的合理费用，通常按底价的一定比例收取，因而委托人还应考虑自己是否愿意支付这部分佣金，除非有约定不成交不收取费用。委托人多半需要与拍卖人协商确定底价，可由拍卖人先行提出一个参考底价，供委托人考虑和确定，这对拍卖的成功是有利的。

包括我国在内的许多国家的拍卖法规定，委托人有权确定拍卖标的的保留价并要求拍卖人保密。竞买人唯一能从公开渠道获得的关于拍卖标的的价格信息只有拍卖的估价。估价又称预估拍价，是由专业机构或专业人员按照一定的原则、方法和标准，对拍卖标的进行价值评估后得出的结论，可以算做是保留价的基础。但估价并不等同于底价，一般会高于底价，估价着重反映的是拍品的基本价值，而底价则更多体现委托

人内心的价格底线。

双方议定后需签订委托合同，合同是保证艺术品拍卖委托关系生效并避免经济纠纷的必要措施。委托人与拍卖人双方应在充分沟通的基础上签订书面委托拍卖合同，内容应当载明以下事项：委托人、拍卖人的姓名、名称、地址；拍卖标的的名称、规格、数量、质量；委托底价、拍卖时间、地点；拍卖标的交付或转移的时间、方式；佣金及其支付方式、期限；违约责任以及双方约定的其他事项。例如，成交佣金多少，不成交是否要付佣金；鉴定费、图录费、公证费、运输费、保管费、保险费等的计算，以何种币种结算；如委托人在拍品预展期间退出拍卖须向拍卖公司交纳底价金额一定比例的罚金（例如20%）等。对于大规模成批委托拍卖，拍卖公司可以专门举行一次专题拍卖会。对于委托散件，拍卖公司则需要不断积累拍品，达到一定数量时分类整合开拍。有些拍卖公司有在拍品达到一定数量便征集截止的规定，截止期至少应在预定开拍前的两个月左右，否则来不及做拍前准备，包括发布拍卖广告、推销说明、拍品图录等。

准备上拍的拍品应以真品及佳品为准，但也有一些小拍卖公司会上拍一些艺术水平和价格都不太高的艺术品，但同类中选优这条原则应当始终坚持。高档次的拍品不但为拍卖会增色，也会提高拍卖公司的声誉，成功的关键之一是要有一流的拍品，除保持整体高水平之外，最好还要有几件绝品镇会。例如，1994年11月苏富比香港拍卖有限公司举办的近代及当代中国画作品拍卖会，拍品中包括齐白石、张大千等近现代大师及吴冠中等当代名家的佳作。曾于1991年获法国"文学艺术最高勋章"的吴冠中的多幅作品均以高价售出，《交河故城》成交价更是达到了255万港元。一流的拍品能吸引众多竞买人前来参与竞拍；能够吸引新闻媒体的眼球，造成轰动效应；一流拍品的高价成交能够调动整场拍卖会的热烈气氛，同时带动其他拍品的顺利成交与价格提升，起到"水涨船高"的作用。相反，如果上拍的作品普遍过于平庸，竞买人的情绪就会萎靡不振，使整场的拍卖业绩大打折扣。准备拍品的过程还包括对征集作品进行适当的搭配组合，以便适应总体策划的需要。苏富比拍卖公司当代艺术部董事主席夏延·魏丝芙就曾表示，他们不会将当代艺术拍品划分得更清楚，不会将安迪·沃霍尔等名家作品与当代年青艺术家的作品分别拍卖，"因为许多年轻艺术家的市场成熟度还不够，仍然需要与知名度高的艺术家一起拍卖，而且借用这些大师级艺术家作品的参照，我们可以观察到年轻艺术家创作灵感的来源脉络。"[1]

11.2.3 宣传预展与个别推销

拍卖成功的决定因素之一是充分及时的拍前宣传、预展和个别推销,这两个方面要做的事情也很不少。《中华人民共和国拍卖法》规定,拍卖人应于拍卖日 7 日前发布拍卖公告,并载明:1.拍卖的时间、地点;2.拍卖标的;3.拍卖标的的展示时间、地点;4.参与竞买应当办理的手续;5.需要公告的其他事项。拍卖公告是必不可少的宣传方式,拍卖公司在拍卖会之前都会通过新闻媒体刊登拍卖公告。拍卖公告上除了注明拍卖时间、地点、主题、场次安排等之外,通常还会附上拍卖公司征集到的精品力作的图片。由于宣传成本较高,拍卖公告或拍卖广告只能简单介绍拍品的概况,而对拍品的详细介绍就只能依赖于拍品图录了。拍卖公司可以印制精美的拍品集或图册,内容包括作品编号、名称、年代、质地、尺寸、出处、估价等。对于当代艺术品来说,还可以包括作者的背景资料以及权威批评家的推荐文字,对于刚出道的美术新秀,最好有较详细的艺术简历。如果是古代书画,画面可能有不易识别的篆体印文、历代鉴藏印章、题画诗词等,拍卖行应该聘请专家对其进行著录,使竞买人清楚了解艺术品的流传过程及其深层次的文化内涵。一般大中型拍卖会均会印有精美的图录,小型拍卖会往往只印有拍品目录单,这些资料不仅供拍卖会当天使用,更是为拍卖行提前通知销售网络中的潜在买家所准备的,拍卖行一般都会定期将这些图录赠送给自己的老客户。

为了使拍卖会现场达到预期效果,拍卖行应当提前以各种方式与重点买家或可能出现的买家进行个别联系,做好个别推销的工作。事实上世界著名的拍卖公司平时都非常重视建设自己的藏

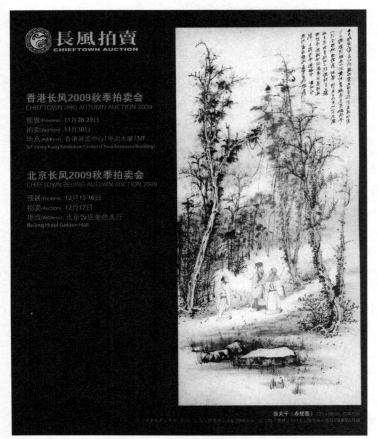

长风拍卖公司 2009 年秋季艺术品拍卖会宣传广告

家队伍,甚至成为一项经常性的工作,这样可以使拍卖行拥有一张买家的"联络图",形成有效的销售网络,以保证拍卖业绩的稳定增长。拍卖公司在开拍前应尽早让竞买人获取图录,了解拍品情况,可以将图录上传至公司网站,也可以通过举办买家沙龙等活动召集顾客,还可以通过个别联系送递资料,或通过电话、网络、书面等方式邀约他们参加竞买。广告宣传和招贴海报是不可缺少的,要提前出现于新闻媒体或张贴于重要地点,尽可能扩大信息的传播范围,若能在广告中同时增加批评家及学术权威的简要评语则效果更好。为了让竞买人更好地了解作品的创作情况,欧美有些拍卖行还会邀请和组织竞买人参观艺术家的工作室,据说效果也不错。拍前的预展环节要安排得当,一般与正式拍卖活动衔接在一起,展出数天后即正式开拍。《中华人民共和国拍卖法》规定,拍卖人应当于拍卖日7日前发布拍卖公告,同时拍卖标的的预展时间不得少于两日。预展应尽量选择氛围高雅的场所,环境的好坏与档次的高低会使竞买人产生完全不同的印象。大型拍卖会预展一般选在客商云集的星级酒店,营造高雅氛围的同时,也能方便客户的往来和食宿。展厅布置也要十分讲究,重点拍品的位置要突出醒目。必要时预展也可以采用巡回展览的方式,特别重要的拍卖会巡展甚至会遍及世界范围的主要城市,历时数月之久。以上努力的目的只有一个:让竞买人有充足的时间了解拍品的品位、价位、创作情况等,同时在高雅的气氛中锁定竞争的目标,促成拍卖的成交。

11.2.4 拍卖成交

预展结束之后就进入了艺术品拍卖的关键环节——拍卖成交阶段。一次艺术品拍卖的效果如何,成功与否,关键要看拍卖会现场的竞拍与成交情况。正式开拍之前可以聘请著名学者或文物鉴定专家担当本场拍卖的"名誉落槌",使竞买人对艺术品的真伪和质量更加放心。例如,中国嘉德国际拍卖有限公司的首届"1994年春季中国艺术品拍卖会"由著名书画鉴定专家徐邦达担当名誉落槌,以确立拍卖会的信誉,取得了良好的开局效果。此次拍卖中国书画作品的成交率达77.8%,张大千、齐白石等大师作品更是竞争激烈,张大千《石梁飞瀑》最终以209万元人民币成交,创造了当时中国书画拍卖价格的最高纪录。

按照国际惯例,拍卖会上主持人手握象牙槌站在拍卖台前,拍卖

竞买人在拍卖会现场举牌

槌与法官的宣判槌同源，象征绝对的权威。拍卖师应通过考核获取从业资格，《拍卖法》规定：拍卖师资格考核由拍卖行业协会统一组织。拍卖师应于拍卖前宣读拍卖规则和注意事项；拍品应事先编好序号，竞买人也编好序号；拍品的编号必须次序得当，格外讲究，每场拍卖都会出现几件竞争激烈的"精品佳作"，如果精品的出现过于靠前，很可能会造成竞买人进货之后提前离场的情况，影响拍卖会的整体业绩；如果精品的编号过于靠后，也会使竞买人产生厌烦和抵触的情绪。另外，品相稍逊拍品的排序如果能巧妙穿插于少数精品之间，也会营造出意想不到的现场效果。拍卖过程中需要特别注意的事项还包括：

底价保密。一般说来，拍品估价要高于底价，而底价本身只有委托人和拍卖人清楚。估价是公开印在拍卖图录上的，一般有一个大小适度的上下浮动，例如2000～3000美元，600～900万美元，350～480万英镑等。

预约订购。欲购者可以预先以正式书信或电子邮件的形式向拍卖公司提出购买申请，对于素有信誉的竞买人也可以通过电话提出申请，同时表明只要拍品在某一价格幅度内就可以购买，例如某件艺术品在5万美元以内就同意购买。

叫价，也称报价，是指拍卖师报出拍品价格让竞买人竞争的过程。按传统方式拍卖时，拍卖师一般从估价下限的半额开始叫价，但也有的从底价的半额开始叫价。例如，估价为12～15万美元的一件艺术品，底价为10万美元，叫价大多从6万美元或5万美元开始。其后，价格根据竞买的情况逐渐抬升，上升的幅度应适当，根据拍品档次不同而有所差别，不宜幅度过大或过小。例如，一件名家精品估价颇高，便可以每2000美元为一升级，即竞价者每一出价应比前一价格高2000美元，当价格达到某一高度，如10万美元以后，则以每5000美元或1万美元为一升级。竞买人举起自己的序号牌，即表示出价高一个级次。假如有人出价13万美元欲购，则继续上升，假如无人再出更高价格，那么就以13万美元落槌成交，并由出此价位的竞买人购买。拍卖师一般在最高价位上重复报价三遍，确定无人再出高价后便可以落槌。但如果拍前已有竞买人通过电话或书面委托申请15万美元以内欲购，那么拍卖师应在13万美元以上继续叫价，如叫到13.5万美元而无人响应，则该拍品就以13.5万美元的价格由预购者买走。叫价或报价也可以由竞买人自己口头提出，在无底价拍卖的时更是如此，然后由其他竞买人应拍报价，高者成交。同时，拍卖过程中通过电话竞买成交的

情况也颇为常见。拍卖成交后,委托人和拍卖人应该签署拍卖成交确认书,一般都是当场签订。买受人应当场缴付一定金额的定金,余款则在约定时间内付清。拍卖成交确认书以及拍卖人出具的收款凭证和提货证明都是买受人领取拍卖标的时的必要凭证。

拍卖过程中竞买人为了战胜对手或尽可能以低价买进,可能会尝试使用各种复杂的技巧手段。有些竞买人在看准拍卖标的后,为防止别人跟进或为方便了解其他竞买人的竞争情况,可能会坐在拍卖会场不太引人注意的地方,快速举牌;也可能会在拍品尚未达到下一价位时主动报价,提前打破拍卖师的报价阶梯,以迷惑估价不准的其他竞买人;还可能会在拍卖师叫"最后一次"时假装犹豫应价等。最后,如竞买人的应价攀升不到底价时则撤拍,此时拍卖师应说明应价未到底价,但不说出底价的具体数目,拍卖会上因最终无法成交而"流标"的情况并不少见。

> 快速举牌或打出应价手势代替举牌,谓之"藏牌",这种做法其实并不符合拍卖规范。

11.2.5 交付结清

艺术品拍卖的最后一道程序是交讫结算,主要是买卖双方履行合同的过程。拍卖人与买受人、委托人结算时一般以拍卖的落槌价为基础。用何种货币结算也早已在与委托人签订的合同中以及拍卖须知中明确规定,照章办理。标的拍出后买卖双方都必须向拍卖公司交纳手续费,或称代理费、佣金。欧美国家的惯例一般是买卖双方各交落槌价的10%。例如,落槌价为13万美元,则佣金为1.3万美元。这一比例也有不同的情况,伦敦的拍卖规则是一般买受人交纳8%,而委托人交纳10%;瑞士日内瓦的珠宝拍卖佣金则为15%;德国的惯例是买受人支付10%~25%,委托人支付10%~30%;在中国内地的惯例是买卖双方佣金一律为10%,香港有些拍卖行的佣金则可达到15%。除佣金以外,有时委托人还要向拍卖行支付一定金额的杂费,包括保险费、照相费、图录费、运输费等。

买受人在拍卖结束后一般须当场付清全部款项或先支付30%的定金,并从拍卖之日起7天之内一次付清余款,然后即可取走拍品。除此之外,有些国家或地区法律规定买受人还要交纳一定数额的附加价值税。买受人向拍卖公司付清全部款项的一个月至35天后拍卖公司与委托人结算。一般也应按照落槌价进行结算,但国外也有双方依照事

> 结算时一般以落槌价为基础但有时也有买受人以落槌价为基础结算,而委托人以底价为基础结算的情况。

委托拍卖的费用支出情况

支出项目	收费情况
1. 佣金	（1）顺利成交：按照落槌价的 10% 收取
	（2）未能成交：按保留价格的 2% ~ 3% 收取
2. 鉴定费	从免费到数千元不等
3. 图录费	从数百元到数千元不等
4. 保险费	（1）顺利成交：按落槌价的 1% 收取
	（2）未能成交：按保留价的 1% 收取
5. 包装费	从免费到数百元不等
6. 宣传费	从免费到数千元不等
7. 保管费	从免费到数千元不等
8. 检测费	从免费到数千元不等

资料来源：马健著，收藏品拍卖学

先签订的协议，按底价结算的情况。拍卖公司从落槌价或底价中扣除佣金，再扣除杂费，然后支付给委托人从而结清合同。委托人所得的拍卖收益须向政府纳税，由委托人自己负责交纳或由拍卖公司代扣，具体根据税法而定。

拍卖公司根据具体市场环境或各国税制的不同，上述费用比例也会有所不同，根据实际情况适当调整时有发生。例如，拍卖公司为了吸纳委托人以精品参拍，可以降低佣金比例或给予免收保险费、运输费等的优惠；为了吸引竞买人竞购，也可以适当降低佣金比例以示优惠，但这些细节都必须事先在委托拍卖合同或拍卖规则中明确规定。

拍卖未成交时，拍卖行可向委托人收取合同中约定的费用。未作约定的也可以向委托人收取拍卖行为组织拍卖会支出的合理费用，如保险费、图录费、运输费等。不过也有的拍卖行从长远利益考虑，为培养市场，宣布如果拍品不成交则免收佣金和全部杂费。

通常所说的拍卖成交价是指买受人为得到拍品而支付给拍卖行的总费用，即落槌价加佣金，所以成交价一般包含佣金在内。目前关于拍卖会的新闻报道所说的成交价大多是这个意思。但也有的媒体报道将成交价等同于落槌价，造成理解上的混乱，或者在成交价后面加括弧注明"含佣金"或"不含佣金"，这种表述也不够清晰和准确。从有利于市场规范化的角度考虑，应该将拍品成交价的所指范围加以统一规定。例如，1990 年佳士得纽约拍卖有限公司拍出凡·高的油画《加歇医生肖像》落槌价 7500 万美元，佣金 10%，成交价 8250 万美元；2002 年 4 月 23 日中国嘉德拍卖有限公司古代书画拍卖专场拍出宋徽宗《写生珍

禽图》落槌价 2300 万元人民币，佣金 10%，成交价 2530 万元人民币等。

上面是艺术品拍卖过程中的五个基本步骤，如果其中某个程序尚未完成，或策略不当，甚至被忽略，最终的拍卖成绩都会受到影响，许多成功经验证明，遵循上述基本程序并采取恰当的策略是十分重要的。

11.3 世界主要艺术品拍卖企业

目前国际艺术品市场上规模最大、最具影响力的拍卖公司是英国的苏富比拍卖公司和佳士得拍卖公司。除此之外，还有一些在本国颇有影响力的艺术品拍卖公司，如英国的菲利普斯拍卖行排在苏富比与佳士得之后，在世界范围内也享有一定的知名度。成立于 1980 年的法国德鲁奥文物拍卖行(Drouot)拍卖范围包括美术品、古籍、历史文物、家具和中国陶瓷等。该拍卖行上拍的艺术品相对较便宜，而且允许顾客抚摸、近距离鉴赏，并有专家在一旁介绍相关知识，这些措施吸引了许多顾客，并形成了自身的特色。日本美术市场的中枢之一是名叫"东京美术俱乐部"的有限公司，它举行的拍卖会是最具权威的日本美术品的"中央市场"。

11.3.1 苏富比拍卖公司

英国的苏富比拍卖公司(Sotheby Parke Bernet，简称 Sothebyf's，又译苏富比、苏士比、索思比、索瑟贝)目前被公认为世界上第一位的国际拍卖公司。

苏富比拍卖公司由英国图书商人塞缪尔·贝克(Samuel Baker)于 1744 年创立于英国伦敦。1778 年，贝克去世后，他的外甥约翰·苏富比(John Sotheby)及其家族成了这家公司的合伙人，此后拍卖行就以苏富比的名字命名。1863 年，由于苏富比家族后继无人使公司不得不再次易主。1936 年，威尔逊(Wilson)加入苏富比，使公司的业务迅速发展，初步确立了行业龙头的地位。1955 年，苏富比在纽约设立办事处，为全球战略的实施奠定了基础。1964 年，苏富比收购了美国最大的艺术品拍卖商——帕克·博涅特(Parket Bernet)公司，这一整合使苏富比在北美及全球市场的业绩迅速增长。1973 年，苏富

比在香港设立办事处，举行了亚洲地区的第一场拍卖会，并且首战告捷。1977年，苏富比在纽约证券交易所上市，得到了22倍的超额认购，股价在18个月内翻了一番。1983年6月，苏富比陷入收购危机，美国富商阿尔弗列德·陶伯曼（Alfred Taubman）买下了苏富比公司，使公司的经济实力与市场竞争力都得到了加强。1992年，苏富比将卖家佣金从10%提高到15%，佳士得公司随后也如法炮制。2000年，苏富比与美国最大的在线拍卖商eBay公司合作，成立了拍卖网站，开始探索新的业务模式。2001年，因为公司订立的佣金涉嫌合谋垄断，苏富比受到了美国司法部的指控。美国联邦地区法院宣判公司前主席陶布曼触犯反垄断法令的罪名成立，被判入狱1年，罚款750万美元。这场官司对苏富比乃至整个拍卖业都是一次沉重的打击。

苏富比公司迄今已经受了266年历史风雨的考验，是同行中历史最悠久的公司。公司最初主要从事古籍善本的拍卖，20世纪初开始涉足绘画领域，同时兼营其他艺术品或工艺品，第二次世界大战后公司经营的艺术品业务渐趋活跃，后来又增设了不动产部门专门从事区域性土地的拍卖。现在苏富比公司的经营范围十分广泛，其中艺术品拍卖，包括绘画雕塑、实用美术、珠宝首饰，家具地毯等占有很大比例。

纽约苏富比拍卖会现场

苏富比的拍卖会屡破世界艺术品拍卖的价格纪录，目前世界名画高价排行榜上许多作品都是由苏富比拍卖成功的。2002年7月伦敦苏富比拍卖会上，鲁本斯的油画《屠杀婴儿》以4950万英镑的成交价拍出，成为当时世界艺术品市场上价格最贵的名画。2010年2月2日，瑞士雕塑家贾科梅蒂的作品《行走的人》在伦敦苏富比拍卖行再次以6500万英镑，约合1.04亿美元的价格创下了世界艺术品拍卖的最高纪录。目前，总部设在伦敦新邦街(New Bond St)的苏富比公司每年要在世界各地举办近千次拍卖活动，几乎每次都成为全球新闻媒体追踪的目标，其中重大的拍卖活动还通过通信卫星随时传播进展情况。苏富比公司办有一份名为《艺术品市场公报》(Art Market Bulletin)的刊物，宣扬公司"价格就是一切"的经营理念。苏富比每年的大型拍卖会主要在伦敦和纽约举行，另外也根据不同地区划分举办各种不同特色的拍卖活动，例如中国瓷器拍卖一般在我国香港举行，珠宝首饰拍卖在瑞士，美术装饰方面的拍卖会则选址摩纳哥等。每次拍卖活动不但涉及范围较广，而且还都有确定的专题，例如"东方艺术品"、"19和20世纪版画"、"铁皮玩具和火车"、"英国家具"、"古典主义大师绘画"、"古希腊罗马时期美术"、"现代拉丁美洲艺术"、"美国绘画"、"维多利亚时期绘画"拍卖专场等。

苏富比公司从20世纪60年代初开始在世界各地开设分公司或办事处，逐渐确立了在国际艺术品市场上举足轻重的地位，目前在世界主要城市共设有一百多家分公司和办事处。其中，1973年设立于香港，1979年设立于东京，1981年设立于台北，1985年设立于新加坡，1992年设立于汉城等。此外，1992年3月专门组建了苏富比亚洲公司，可见其进军亚洲艺术品市场的雄心与远见。苏富比1980年起开始在香港举办艺术品拍卖会，每年分春秋两次。1992年10月，苏富比又开始在台湾举办拍卖会，推出约100件中国油画、水彩和雕塑作品，其中陈逸飞的油画《走在桥上》排在作品价位排行榜的第二位，成交价达8万多美元。此外，继1977年举办第一次墨西哥艺术拍卖会之后，苏富比又于1979年举办了第一次拉丁美洲艺术拍卖会，逐步实现它占领拉美艺术品市场新大陆的计划。

1983年，苏富比公司公司股票在纽约证券交易所的上市，此后苏富比的利润收入稳步增长，1988～1989年销售额达23亿美元，1989～1990年增长至35亿美元，近年虽然欧美艺术品市场的低迷造成苏富比利润的下滑，但2002年的销售额仍达到16亿美元。

2006年苏富比公司的主要财务指标

市值	33亿美元
员工人数	1497人
盈利销售收入	6.65亿美元
资产收益率（ROA）	10.6%
净资产收益率（ROE）	50.3%
投资回报率（ROI）	25.6%
市盈率（P/E）	18.03
市净率（P/B）	8.59%

资料来源：转引自马健著，收藏品拍卖学

11.3.2 佳士得拍卖公司

英国的佳士得拍卖公司（Christie Manson & Woods，简称Christie's 又译克里斯蒂）是目前世界艺术品拍卖市场上苏富比公司强有力的竞争对手。佳士得公司于1766年由詹姆士·佳士得创立，迄今也有200多年的历史。佳士得公司创业之初以经营宝石为主，也拍卖绘画、家具和书籍。当时年仅31岁的佳士得才思敏捷，口才较好，成为当时伦敦最优秀的拍卖师之一，并带领公司逐步在市场竞争中获胜，事业稳步发展，同时扩大了拍卖经营的范围。此后，公司组织了一系列重要的拍卖活动。1778年，公司成功拍卖了几幅原为英国第一任首相华尔波尔（Walpole）的收藏，后归俄国女皇叶卡捷琳娜二世，又属于一座修道院的名画，从此名声大振。1784年，公司成功拍出了法国著名间谍谢瓦利埃·戴戎（Chevolier）收藏的一大批珍贵油画，又一次大出风头。1794年，公司成功拍卖了英国著名画家雷诺兹（Reynolds）的遗物。1975年，成功拍卖了路易十五的情妇杜巴丽夫人（Madame Du Barry）所拥有的珠宝首饰，吸引了包括俄国沙皇在内的社会名流争相竞拍。到了创始人以后第三代，拍卖公司已不存在佳士得家族成员，后来经营者迭经变更，现在该公司已成为由佳士得、玛索、昂德·乌兹三大股东联名的拍卖商业机构。

佳士得公司的总部设在伦敦，分公司及其拍卖活动则遍布全世界。公司曾在伦敦、巴黎、米兰、罗马、阿姆斯特丹、柏林、纽约、洛杉矶、芝加哥等地举办拍卖会，有些地方一年举办多次，例如，摩纳哥一年两次，瑞士日内瓦一年有12次之多，而伦敦则差不多天天有它的拍卖会。佳士

得在伦敦的拍卖会场有两个，其中主会场可同时进行三场拍卖会，不同种类的拍品则会安排在不同时间拍卖，例如星期一是陶瓷拍卖，星期二是绘画拍卖等，即使同类拍品因出品地区和年代的不同也要分别安排拍卖。佳士得公司举办的拍卖会同样是以丰富多彩的专题形式进行，如"19、20世纪广告海报"、"东方绘画和珠宝"、"扇子"、"19世纪欧洲大陆绘画"、"古典主义大师绘画"、"书籍"专场拍卖等。佳士得公司也会根据不同的地域划分安排独具特色的艺术品拍卖会，为了不至于与苏富比公司拍期冲突而影响业绩，同时也为了竞争的需要，两家的拍卖时间是有意错开的，使世界各地的收藏家、古董商和画廊主能够及时前来。佳士得的艺术品拍卖以绘画为主，其次是版画、家具、银器、书籍等。佳士得公司还同时承担义务帮助国立博物馆收藏国家级艺术品。除了拍卖高档昂贵的艺术品以外，公司每年夏天还按常例举办较低档拍品的拍卖会。目前佳士得公司在美国、瑞士、摩纳哥、荷兰、意大利、日本、韩国、澳大利亚和中国香港、台湾地区等地设立有大约80家分公司，形成规模庞大的营销网络。

　　佳士得公司不断调整自身经营战略并逐步确立了它在世界艺术品市场中的地位。20世纪80年代后期，国际艺术品市场陷入低谷之时，佳士得公司1989年的销售额竟跃升至13.2亿英镑，与苏富比大致相当，2002年为19亿美元，较苏富比还高出3亿美元。佳士得的拍卖会上同样产生过许多天价的世界名画，其中包括当时世界名画拍卖价格排名第二位的凡·高的《加歇医生肖像》，2002年，佳士得春季拍卖会曾以1815.95万美元成交价成功拍出了雕塑家布朗库西的作品《达那伊德》，创造了当时世界雕塑拍卖价格的新纪录。

凡·高 《加歇医生》
油画 作于1890年

　　目前，苏富比和佳士得两大拍卖公司都将其经营重点放在美国，每年在美国市场的赢利占据两大公司全球总利润的一半以上。1985～1990年世界艺术品市场的黄金时期，两家公司在世界各地售出成交价1000万美元以上的天价名画共63幅，其中有40幅是在纽约分公司拍出。苏富比和佳士得是目前世界艺术品拍卖业的两大巨头和领导者，信誉优良，支机构遍布全球，其年交易额无人可与之比肩，几乎垄断了全球艺术品拍卖交易额的90%。

11.3.3　两大公司的竞争优势

　　苏富比和佳士得取得巨大成功的原因不仅仅在于它们拥有200多

年的悠久历史与深厚文脉，更在于其内部完善的管理和运作机制，其经营优势具体表现在以下几个方面：

拍卖业务范围广泛

两家公司的拍卖品种丰富多样，苏富比从古代图书拍卖起家，佳士得最初经营宝石拍卖业务，但是经过长期的发展，两大公司所涉及的拍卖品种已经扩展得十分广泛，珠宝、绘画、雕塑、家具、玉器、瓷器、照片、善本、钱币、邮票、烟草、酒类、不动产、名人遗物等无所不及。苏富比和佳士得对拍品的发掘和市场开拓更是不遗余力，例如，两大公司在纽约的名人物品拍卖闻名世界，杰奎琳·肯尼迪家族遗物的拍卖、玛丽莲·梦露的遗物拍卖、温莎公爵的遗物拍卖等都曾在20世纪引起过巨大轰动。

玛丽莲·梦露

营销网络遍布全球

苏富比公司在世界70多个国家和地区建立了分公司或办事机构，佳士得则在全世界拥有88个分支机构。继苏富比之后，佳士得拍卖行也于1977年移师美国纽约，设立伦敦以外的第二个拍卖重镇，目前一业务半在美国。1984年佳士得又在香港成立了太古佳士得有限公司，成为中国艺术品拍卖的主战场。两大公司遍布全球的分支机构逐渐形成网络化、信息互通和资源共享的全球性交易平台，可以方便、灵活、合理地使艺术品由募集地向高价位地区流动，从而实现艺术资源的优化重组，最大限度地确保了公司的利润收益。

强大的人才队伍

苏富比和佳士得同时拥有造诣精深的鉴定专家和训练有素的拍卖师人才。为培养优秀人才，两大公司都建有自己的培训机构，每年源源不断培养大批高素质的拍卖师和鉴定人员，确保了公司的长久与可持续发展。苏富比的培训基地设在著名的伦敦亚非学院；佳士得则在伦敦和纽约分别设有教育推广部，伦敦的佳士得教育推广部与格拉斯哥大学合作，开设学士和硕士学位课程，内容包括中国艺术、早期欧洲艺术、现代与当代艺术等。

拍卖活动的多样化

两大公司既有定期举行的春秋两季大型精品拍卖会，也有不定期举办的特殊主题的专场拍卖会，努力通过多种手段及时调整经营战略，不断拓展公司的利润来源，巩固其在世界艺术品市场中的领先地位。佳士得公司为了能与苏富比的经营形成差异，除定期拍卖高档艺术品以外，每年夏天还按惯例举办多场较低档拍品的小型拍卖会；苏富比

公司则开始探索信息时代的新型业务模式，2000 年与美国最大的在线拍卖商 eBay 公司合作，成立了拍卖网站，美国《独立宣言》的第一版印刷品通过网上拍卖，以 800 万美元的高价顺利成交。

拍卖过程设施完备

两大公司拍卖会现场的软硬件设施讲究完备、务实、简便和高效。在进行高档珍品拍卖时，同时使用卫星通信、闭路电视、多部录音电话委托竞买和大屏幕报价系统，也有不使用现代通信设备的普通小型艺术品拍卖会。例如，1987 年，苏富比在日内瓦湖畔为温莎公爵夫人举行了珠宝专场拍卖会，世界各地的买家纷至沓来，甚至动用卫星传送竞价表格，拍卖会现场的气氛异常活跃，堪称艺术品拍卖历史上"最震撼人心的一场拍卖会"。

注重工作效率与服务品质

两大公司的经营始终坚持注重信誉、诚实守信的服务宗旨。拍卖会的准备过程深入研究顾客的需求，重视拍品的选择，合理制定估价，适时选择预展和拍卖的时间地点，不盲目追求高价与豪华；拍卖会的流程方便快捷，结算简便，不作务虚之举；工作人员的业务娴熟，服务周到，平易近人，有强烈的责任心与服务意识。

11.4 中国艺术品拍卖的发展现状

1992 年 10 月，在北京市文物局的支持和领导下，举行了新中国成立以后内地首次文物艺术品拍卖活动。1993 年 6 月，上海朵云轩艺术品拍卖公司举行首届中国书画拍卖会，这是上海开埠 150 多年来举办的首场大型艺术品国际拍卖会。本章后面参考资料部分的内容详细记录了中国艺术品拍卖发展历史中的一些重要事件，从中可以详细了解中国艺术品拍卖的发展历程。

经过 16 年的发展，中国拍卖业的发展经历了初期的缓慢发展，2003～2008 年秋季的高速增长，以及 2008 年秋季至今受经济危机影响下的结构调整。随着中国经济的持续增长，中国艺术品拍卖业整体表现出不断发展壮大的态势，表现为拍卖公司数量的增加、场次增多、成交额的逐年放大、拍卖精品迭出等多个方面。2009 年，全球知名财经杂志《经济学人》刊文指出，得益于中国藏品热和全球当代艺术品市场的跃进，中国已经取代法国，成为继美、英之后世界第三大艺术

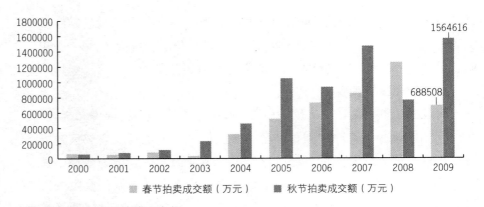

2000～2009年度拍卖成交金额
数据来源：雅昌艺术市场监测中心，中国艺术品拍卖市场调查报告2009秋季

品市场，成为2009年这个灰色年度中全球拍卖市场硕果仅存的亮点。如果从中国艺术品拍卖的情况来看，根据中华人民共和国文化部文化市场发展中心发布的《中国艺术品市场白皮书：中国艺术品市场年度研究报告（2009）》援引国际权威艺术品市场研究媒体Artprice网站的报道称，中国艺术品拍卖市场保持在全球艺术品拍卖收入第三的位置，"亚洲当代艺术"拍卖的总成交额首次超过了美国。作为中国内地最重要的拍卖公司之一，中国嘉德国际拍卖公司2009年春拍的成交额首次超越香港苏富比和香港佳士得，成为中国艺术品拍卖成交额的总冠军，并在2009中国艺术品拍卖总成交额居榜首的战绩，在最新全球艺术品拍卖公司排名中首次跻身全球五大拍卖公司之列。[2]

从拍卖公司数量的增长分析，根据国家工商总局2009年3月13日发布的数据，截至2008年底，全国共有拍卖企业5719户，比上年同期增加161户，增长2.9%，其中有文物拍卖资格的企业376户。[3] 另据雅昌艺术市场监测中心掌握的数据，目前全国从事艺术品拍卖的企业主要有121家，对这些拍卖公司2000年至今成交金额的连续追踪可以清楚反映近10年来中国艺术品拍卖市场迅速发展的状况。其中，2009年全年中国艺术品拍卖成交额达225.31亿元，同比2008年全年增长11.94%，比2000年的12.5亿元增长了18倍以上。[4]

从拍卖公司举办拍卖会的场次来看，2000年，全国从事艺术品拍卖的企业13家，举办各种艺术品专场拍卖会69场；2009年，主要艺术品拍卖企业发展到121家，举办各类艺术品拍卖专场949场，拍卖会场次增长近14倍。北京保利拍卖有限公司更以"中国绘画夜场"2.8

亿元人民币的成交额成为2009年春季的单场冠军，也是中国内地拍卖公司首次在这一指标上名列第一。

2000～2009年中国主要艺术品拍卖公司举办拍卖专场情况

年份	拍卖公司数（家）	拍卖专场数量（场）
2000	13	69
2001	17	102
2002	21	155
2003	31	183
2004	50	409
2005	82	608
2006	119	764
2007	119	835
2008	121	912
2009	121	949

资料来源：根据马健著《收藏品拍卖学》及雅昌艺术市场监测中心的数据综合整理

从单件作品的成交额看，2009年中国艺术品的拍卖更是昂首进入了亿元时代，继2009年10月18日在北京中贸圣佳公司秋季拍卖会上，清代徐扬《平定西域献俘礼图》以1.2亿元人民币成交，刷新中国书画拍卖世界纪录之后，2009年共有4件艺术品价格过亿元。11月21日北京保利拍卖秋季拍卖会上，明代画家吴彬《十八应真图卷》更是以1.6912亿元再次刷新中国绘画拍卖成交价格的世界纪录，荣膺国内单件成交额最高的艺术品。中国艺术品拍卖在一年之内频繁刷新价格纪录，显示出十分旺盛的需求和迅速增长的态势。

在成交量与交易额迅速增加的同时，中国艺术品企业之间的竞争也逐渐加剧，整体表现出极不平衡的发展态势。从目前的整体格局看，艺术品拍卖公司三大梯队的机构已经逐步显示。中国嘉德、北京保利、香港佳士得、香港苏富比分别以年成交额29.92亿元、23.78亿元、14.09亿元、11.87亿元占据中国艺术品拍卖的第一梯队。它们以年成交总额79.66亿元，占据121家中国艺术品拍卖企业年成交总额的约35%。北京瀚海、北京匡时、中贸圣佳、西泠拍卖分别以14.68亿元、11.11亿元、9.95亿元、7.52亿元，年成交额共43.25亿元占据了艺术品拍卖的第二梯队，依靠自身原有的优势，聚焦在几个局部但未来将有很大前景的市场竞争上。第

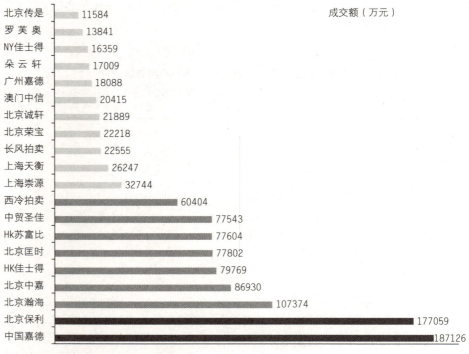

2009年秋季拍卖各公司成交金额排名
资料来源：雅昌艺术市场监测中心，中国艺术品拍卖市场调查报告2009秋季

 三梯队的顺序变化显得比较频繁，主要以上海崇源、北京长风、北京荣宝、朵云轩、北京诚轩等为代表，年成交金额在3亿～5亿元人民币左右。

 如果将第一梯队的4家公司与第二梯队的4家公司相加，前8大拍卖公司年成交额占全部121家公司总成交额的55%以上，充分反映出中国艺术品拍卖行业高度垄断和集中的格局与发展态势。

 随着中国艺术品拍卖市场的持续发展，拍卖公司的数量也会持续增加，拍卖公司之间的竞争也会更加激烈，成交额的排名也会逐年变化，但是从长期的发展趋势看，领先公司与同行业其他公司之间的距离会不断拉大，优势企业在运作规模上、经营品种的广度以及顶级拍品的控制上都将远远领先于其他公司，逐渐显示出综合性艺术品拍卖公司的实力与品牌特色，成为中国艺术品拍卖市场上无可争议的领头羊，最终取得艺术品拍卖领域垄断的地位，逐渐成为在国际艺术品拍卖市场中占有一席之地的品牌企业，这样的发展趋势也完全符合世界艺术品拍卖业从竞争到垄断的基本规律。

参考资料
中国艺术品拍卖大事记

1992 年

10 月　深圳动产拍卖行（现为深圳市拍卖有限公司）在深圳博物馆举行了"首届中国名家字画精品拍卖会"，是国内首次举办中国书画专场拍卖会。

10 月　由北京市文物局主办，北京市拍卖市场承办"1992 北京国际艺术品拍卖会"，是当时国内规模最大的艺术品拍卖会。

1993 年

2 月　上海朵云轩艺术品拍卖有限公司成立，是中国内地成立的第一家专门从事艺术品拍卖的公司。

5 月　中国嘉德国际文化珍品拍卖有限公司在北京成立，12 月更名为"中国嘉德国际拍卖有限公司"。

5 月　由北京聚雅斋集邮社主办的"中国邮票设计家画稿拍卖会"在北京举行，是国内首次举办邮票图稿拍卖活动，其中一幅《蓝军邮》水粉画稿以 3.3 万元成交，成为当时邮品拍卖单幅作品的最高成交价。

6 月　上海朵云轩艺术品拍卖公司举行首届中国书画拍卖会，是上海开埠 150 多年来首场举办的大型艺术品拍卖会。

9 月　受中国书店委托，北京市拍卖市场在劳动人民文化宫举办了"首届稀见图书拍卖会"，是新中国成立以来首次举办的古旧书刊拍卖。

10 月　上海朵云轩与香港永成古玩拍卖有限公司联手举行拍卖，其中一幅署名吴冠中的作品《炮打司令部》以 52.8 万港元拍出，成交后即引起了法律诉讼。

10 月　山东青岛举行了"珍奇特报纸拍卖会"，是国内首次举办的报纸拍卖活动。

1994 年

2 月　国内首家由文物经营单位设立的拍卖公司——北京瀚海艺术品拍卖公司成立。

3 月　中国嘉德拍卖有限公司在北京举行首场大型春季拍卖会，张大千的《石梁飞瀑》以 209 万元成交，创造了当时中国书画拍卖的最高成交纪录。

7 月　国家文物局发布了《文物境内拍卖试点暂行管理办法》。

8 月　北京市拍卖市场在新加坡文物馆举办了"中国书画和古旧相

陈逸飞 《山地风》 油画 作于1994年

机拍卖会"，是中国拍卖机构首次在海外举行拍卖活动。

11月　中国嘉德公司秋季拍卖会上，齐白石《十二开山水册页》以517万元成交，创造了齐白石作品的拍卖纪录，陈逸飞的《山地风》以286万元成交，创造了国内油画拍卖的最高成交纪录。

11月　北京邮星贸易总公司信托部（中邮大地前身）举办的邮票拍卖会上，一枚《蓝军邮》以80万元拍出，创造了国内单件邮品与同类邮品的最高拍卖纪录。

1995年

4月5日　海关总署、国家文物局联合发布了《暂时进境文物复出境管理规定》。

4月　北京瀚海拍卖公司春季拍卖会成交金额突破亿元，其中一件明永乐青花绶带葫芦瓶以1331万元成交，创造了国内中国瓷器拍卖的最高纪录。

北宋　张先　《十咏图》

6月22日　中国拍卖业协会在北京成立。

10月　北京瀚海公司秋季拍卖会上，北宋张先《十咏图》以1980万元拍出，创造了当时国内古代书画的最高拍卖纪录。

10月　中国嘉德公司秋季拍卖会上，海外回流的宋周必大刻《文苑英华》零本一册以143万元成交，创造了中国古籍善本的世界拍卖纪录；油画《毛主席去安源》以605万元成交，刷新中国油画拍卖的最高纪录。

12月15日　国家文物局批准在中国嘉德、北京瀚海、北京荣宝、中商盛佳、上海朵云轩、四川汉雅等6家拍卖公司实行文物拍卖直管专营试点。

1996年

7月5日　八届全国人大第二十次全体会议通过《中华人民共和国拍卖法》。

9月　上海国际商品拍卖有限公司以11.1万元拍卖了极具收藏价值的国产第一表——金刚细马手表。

10月　北京瀚海公司推出鼻烟壶专场拍卖会，其中一件清乾隆粉彩轧道西番莲纹鼻烟壶拍出104.5万元，创造了瓷质鼻烟壶拍卖价格的世界纪录。

12月　北京太平洋国际拍卖有限公司举办的岁末艺术精品拍卖会上，68组"文革"期间设计和制造的"7501"瓷器首次上拍，一件"水点桃花饭鼓"以66万元成交，创造了中国当代瓷器拍卖的最高纪录。

1997 年

3 月 由中国拍卖行业协会、中国商报社、中国收藏家协会主办的《收藏拍卖导报》创刊，是国内首家艺术品拍卖领域的专业报纸。

5 月 中商盛佳拍卖公司率先在国内推出"西方艺术品专场"拍卖会。

6 月 北京太平洋拍卖公司天津分公司"1997 春季艺术精品拍卖会"信息（包括图片）纳入国家互联网，是我国拍卖行业首次进入国际互联网。

1998 年

5 月 北京海王村拍卖公司春季拍卖会上，《镇江沦陷记》手稿以 12.6 万元成交，创造当时抗日战争历史题材作品拍卖的最高纪录。

1999 年

9 月 天津国际拍卖有限公司与天津友谊职专共同创办的"拍卖与典当专业"班开始招生，是我国第一家在国家教育计划内开设拍卖专业的中等教育专业学校。

11 月 中国拍卖行业协会文化艺术品拍卖专业委员会成立。

2000 年

4 月 28 日 上海图书馆举办"常熟翁氏藏书转让入藏仪式"，至此，经过中国嘉德的多年努力，圆满促成漂泊海外 50 载的"翁氏藏书"回归祖国。

5 月 天津蓝天国际拍卖行有限公司主持的天津文物公司春季展销会上，一件清乾隆年古月轩玻璃胎画珐琅鼻烟壶以 242 万元成交，改写了内地鼻烟壶拍卖的价格纪录。

5 月 中国嘉德 2000 春季拍卖会上，"黎元洪像中国银行兑换券印样全组"以 42.9 万元成交，创中国近代单套纸币拍卖价格纪录。

9 月 天津蓝天国际拍卖公司与南开大学等单位联合在南开大学职业技术学院创办了我国第一个大专层次的拍卖与典当专业。

11 月 中国嘉德 2000 年秋季拍卖会上，宋高宗赵构《养生论》以 990 万元的价格创造中国书法作品的最高价格纪录。

12 月 北京瀚海公司秋季拍卖会上，一枚红山文化兽形玉以 264 万元拍出，创造了国内玉器拍卖价格的最高纪录。

2001 年

12 月 中国拍卖业协会召开特别会员大会，会议期间举办了文化艺术品拍卖论坛和捐资助学义拍，所得款项全部用于建设江西靖安中拍希望小学。

黎元洪中国银行兑换券

2002年

4月至8月 中国拍卖业协会举办首届中国文化艺术品联合拍卖活动，100多家企业参与，共举行拍卖会260多场，拍品达32000多件，成交额15.35亿元。

4月 中国嘉德公司春季拍卖会上，海外回流作品宋徽宗《写生珍禽图》以2530万元成交，刷新中国书画拍卖价格的世界纪录。

宋徽宗 《写生珍禽图》

4月 北京华辰公司春季拍卖会上，"庚戌春季云南造宣统元宝库平七钱二分银币样"以108.9万元成交，创造单枚中国钱币的内地最高拍卖价格纪录。

10月28日 九届全国人大第三十次常委会审议通过修订后的《中华人民共和国文物保护法》，自公布之日起施行。

11月 中国嘉德公司秋季拍卖会上，"钱镜塘藏明代名人尺牍"以990万元由上海博物馆购得，创造中国古籍善本拍卖的世界纪录；一对清初黄花梨雕云龙纹大四件柜以943.8万元拍出，刷新明清古典家具拍卖价格的世界纪录。

12月6日 北宋书法家米芾《研山铭》以2999万元成交，再次刷新中国艺术品拍卖价格的世界纪录。

2003年

6月19日 国家文物局颁布《文物拍卖管理暂行规定》，7月14日实施。

7月1日 《文物保护法实施条例》颁布施行。

7月 北京华辰公司春季拍卖会上，清代康熙御用碧玉玺以660万元成交，刷新了单枚皇家印章拍卖的价格纪录。

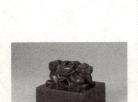
清康熙 御用碧玉玺

11月1日 中贸圣佳公司秋季拍卖会上，傅抱石《毛主席诗意八开册页》以1980万元成交，刷新了中国近现代书画拍卖的世界纪录；齐白石《山水八开册页》以1661万元成交，刷新齐白石作品的拍卖纪录。

11月 中国嘉德秋季拍卖会上，美国印钞公司印刷的中国纸钞样本三巨册以316.8万元成交，创造了中国纸币单项拍卖的世界纪录；唐"大圣遗音"伏羲式古琴以891万元价格刷新了古琴拍卖的世界纪录。

11月 北京华辰秋季艺术品拍卖会上，郎静山1921年拍摄的作品《愿做鸳鸯不羡仙》以4.4万元成交，创造中国摄影作品拍卖价格的最高纪录。

2004年

1月 北京瀚海公司迎春拍卖会上，元管道升绣画《十八尊者册》

以 1980 万元成交，刷新中国刺绣艺术品拍卖价格的世界纪录。

5月　中国嘉德公司春季拍卖会上，清乾隆《钦定补刻端石兰亭图贴缂丝全卷》以 3575 万元成交，创中国缂丝作品拍卖的世界纪录；一枚宣统三年大清银币长须龙壹圆金质呈祥币以 176 万元成交，刷新中国钱币拍卖价格的世界纪录。

6月　北京瀚海公司春季拍卖会上，陆俨少的《杜甫诗意百开册页》以 6930 万元成交，刷新中国书画拍卖的世界纪录；元代书法家鲜于枢《石鼓歌帖》以 4620 万元的成交，刷新中国书法作品拍卖价格的世界纪录。

2005 年

5月 15日　中国嘉德春季拍会上，辽代孤品"会同通宝"以 55 万元成交，刷新中国古钱币拍卖价格的最高纪录。

5月 18日　中鸿信拍卖公司春季拍会上，一块重达约 500 公斤的翡翠原石以 8800 万元成交，创翡翠原石拍卖价格的最高纪录。

6月 20日　北京翰海春季拍会上，一只明代永乐年间青花折枝花卉八方烛台以 2035 万元成交，创造国内瓷器拍卖价格的最高纪录。

7月 29日　中邦国际拍卖公司拍卖会上，张大千《江山万里图》拍出 7300 万元，刷新中国书画拍卖的价格纪录。

11月 4日　中国嘉德公司秋季拍卖会上，陈衍宁创作的《毛主席视察广东农村》以 1012 万元成交，打破中国油画内地拍卖价格的最高纪录。

11月 5日　广东省造七三反版存档样币以 165 万元成交，创造中国银币单项拍卖价格的世界纪录。

11月 6日　北京保利公司秋季拍卖会上，徐悲鸿的《珍妮小姐像》以 2200 万元成交价，再次刷新了中国油画拍卖的价格纪录。

11月 7日　北京保利秋季拍卖会上，吴冠中的《鹦鹉天堂》以 3025 万元成交，创造了吴冠中作品拍卖价格的新纪录，也创造了在世画家拍卖成交价格的最高纪录。

12月 12日　北京翰海秋季拍卖会上，一尊明代铜药师佛坐像以 1100 万元成交，刷新国内铜佛像拍卖价格的最高纪录。

陈衍宁《毛主席视察广东农村》油画 作于 1972 年

2006 年

1月　上海崇源公司秋季拍卖会上，西周青铜器"周宜壶"以 2640 万元的价格成交，创造中国内地青铜器拍卖价格的最高纪录。

6月　中国嘉德春季拍卖会上，清乾隆"粉彩开光八仙过海图盘口瓶"以 5280 万元价格成交，刷新中国艺术品拍卖价格的最高纪录；清乾隆年间官绘，被称为"地图中的清明上河图"，全长 74 米的《金沙全江图》

周宜壶

五卷本以280万元价格成交，创造中国古代地图拍卖价格的最高纪录；马定祥旧藏"民国十五年张作霖像陆海军大元帅纪念壹元金币"以319万元的价格刷新中国钱币拍卖价格的最高纪录。

6月　北京瀚海公司春季拍卖会上，徐悲鸿的《愚公移山》以3300万元成交，创造徐悲鸿作品拍卖价格的最高纪录，再次刷新中国油画拍卖价格的最高纪录。

7月　北京嘉信公司秋季拍卖会上，傅抱石的巨幅山水《雨花台颂》受到了包括傅抱石之子傅二石在内的业内人士的质疑，但最终仍以4620万元价格再次刷新中国单幅书画拍卖价格的最高纪录。

傅抱石　《雨花台颂》
作于1960年

11月　北京华辰公司秋季拍卖会开辟了"影像艺术专场拍卖会"，被认为是中国影像艺术作品拍卖市场正式启动的标志。解海龙1991年拍摄作为"希望工程"标志的影像作品《希望工程——大眼睛》以28万元成交，创本场拍卖影像艺术作品拍卖价格的最高纪录。

11月　北京保利公司秋季拍卖会上，刘小东的《三峡新移民》以2200万元成交，创造中国当代艺术作品拍卖价格的最高纪录。

12月　北京瀚海公司秋季拍卖会上，吴冠中油画长卷《长江万里图》以3795万元成交，打破吴冠中作品拍卖价格的最高纪录。

2007年

5月　中国嘉德公司春季拍卖会上，陈逸飞成名巨作《黄河颂》以4032万元成交，创下陈逸飞作品拍卖的最高成交价格纪录，而且也打破了中国内地油画拍卖价格的最高纪录。1929年铸造的"孙中山像背嘉禾图壹元银币金质成样试铸币"以616万元成交，再次刷新中国钱币拍卖价格的最高纪录。"宣统辛亥年陕西官银钱号拾两"纸币也以69万元价格创造了中国单枚纸币拍卖价格的最高纪录。

5月　北京保利公司春季拍卖会上，吴冠中的《交河故城》以4070万元成交，刷新吴冠中作品拍卖价格的最高纪录，同时刷新中国内地油画作品拍卖价格的最高纪录。

6月　北京匡时公司春季拍卖会上，曾著录于《石渠宝笈》初编的明文徵明行书卷以1111万元成交，创造明代书法作品拍卖价格的最高纪录。

8月　中贸圣佳公司秋季拍卖会上，清乾隆《珐琅彩庭园人物灯笼尊》以8400万元成交，刷新中国内地文物艺术品拍卖价格的最高纪录。

11月　中国嘉德公司的秋季拍卖会上，明仇英的《赤壁图》以7952万元的价格成交，刷新中国古代书画拍卖价格的最高纪录；清乾

隆年间御制的"西湖十景集锦色墨"（十锭）以448万元的价格成交，创造中国古代文房用品拍卖价格的最高纪录；明代"永乐六年银作局"五十两银锭以157万元的价格成交，打破了银锭拍卖价格的最高纪录。

仇英 《赤壁图》

2008年

4月 台湾艺流国际拍卖公司在香港举行的春季拍卖会上，宋徽宗草书手卷《临唐怀素圣母帖》以1.28亿港元成交，创造中国书画作品在全球市场上的最高拍卖价格纪录。

4月 中国嘉德公司春季拍卖会上，刘小东的油画《温床》以5712万元成交，创造中国内地油画拍卖价格的最高纪录。"盛世雅集——清代宫廷紫檀家具"专场中，一件清乾隆时期紫檀束腰西番莲博古图罗汉床以3248万元成交价，打破中国古典家具拍卖价格的世界纪录。钱币专场中，湖北官钱局张之洞、端方"双像"银两票以117万元人民币成交，刷新了中国单枚纸币拍卖价格的世界纪录；明代嘉靖户部造五十两重金锭以280万元成交，创中国金银锭拍卖价格的世界纪录。

6月 中贸圣佳公司春季拍卖会上，一对清乾隆"掐丝珐琅缠枝莲纹多穆壶"以9072万元成交，创造了中国珐琅器拍卖价格的世界纪录，同时打破中国内地文物艺术品拍卖价格的最高纪录。

2009年

5月 香港长风国际拍卖有限公司春季拍卖会上，明仇英的巨幅《文姬归汉长卷》以1.012亿港元成交，创造了中国古代书画拍卖价格首破一亿港元的纪录。

5月 中国嘉德公司春季拍卖会上，隋唐时期"十二生肖四神镜"以112万元成交，创造中国古代铜镜拍卖价格的最高纪录。

6月 北京匡时公司春季拍卖会上，八大山人《仿倪瓒山水》以8400万元成交，刷新中国古代书画内地拍卖价格的最高纪录。

10月 中贸圣佳公司秋季拍卖会上，清徐扬《平定西域献俘礼图》以1.2亿元成交，再次刷新中国书画拍卖价格的世界纪录。

11月 北京保利公司秋季拍卖会上，明吴彬《十八应真图卷》以1.6912亿元成交，再次打破中国绘画拍卖价格的世界纪录，荣膺国内单件成交额最高的艺术品；宋代曾巩《局事帖》以1.0864亿元成交，打破国内中国书法拍卖价格的纪录。中国嘉德公司秋季拍卖会上，明"月露知音琴"以2184万元成交，创中国古琴拍卖价格的新纪录。

11.5 结论

2008年受国际金融危机的影响,全球艺术品市场同时出现了较深幅度的调整,但是中国艺术品拍卖业整体仍然表现出不断发展壮大的态势,成为这个灰色年度中全球拍卖市场硕果仅存的亮点。从2009年秋季拍卖开始,国内的艺术品拍卖市场在渡过徘徊期之后迅速拉升,以古代书画板块为代表的经典艺术品的价格纷纷过亿,成交金额与成交量同时迅速放大,这一成果也使中国取代法国,成为继美、英之后世界第三大艺术品市场。

作为艺术品拍卖市场实现阶段性跨越的标志,中国嘉德拍卖公司2009年春季拍卖的成交金额首次超越香港苏富比与香港佳士得,成为中国艺术品拍卖成交额的总冠军,同时也确立了国内拍卖公司在中国艺术品拍卖领域的优势地位。这一情况的发生得益于中国宏观经济的持续发展、艺术品拍卖企业十几年的辛勤探索,以及近期国内通货膨胀与国际人民币升值等短期效应的影响。目前,中国艺术品拍卖企业在成交总额、业务范围、国际信誉、综合实力等方面仍然无法与苏富比、佳士得等老牌拍卖公司相媲美。但是随着中国经济及综合国力的持续增强,国际艺术品交易中心逐渐向新兴市场国家转移的趋势,国内拍卖企业经营能力的不断提高,我们仍然可以预见中国艺术品拍卖业更加繁荣的明天。

内容回顾

◎ 艺术品拍卖的方式主要有:英国式拍卖、荷兰式拍卖、密封投标式拍卖三种,其中荷兰式拍卖是最古老,也是目前艺术品拍卖中最为常用的方式。

◎ 艺术品拍卖的程序主要包括:总体策划、准备拍品、宣传预展与个别推销、拍卖成交、交付结清几个步骤,几个程序之间的关系相互制约与影响,如果顺序或策略不当,都会影响最终的拍卖成绩。

◎ 目前国际艺术品市场上规模最大、最具影响力的拍卖公司是英国的苏富比拍卖公司和佳士得拍卖公司。除了历史的悠久之外,两大公司的竞争优势同时表现在完善的内部管理与运作机制等方面。

◎ 中国的艺术品拍卖从20世纪90年代初开始起步,经过近20年的发展已经跃升至全球艺术品拍卖收入第三名的位置。除成交额的迅速增加之

外，其规模的发展还表现在全球范围内中国艺术品拍卖中心地位的确立、拍卖企业数量增加、拍卖场次增加、经典上拍作品成交价格纷纷过亿等方面。

问题与实践

1. 艺术品拍卖主要有哪些方式？
2. 艺术品拍卖要经过哪些程序？每一个程序中要注意采取什么样的策略？
3. 搜集关于中国艺术品拍卖的历史资料，结合本章提供的线索，分析当代中国艺术品拍卖业的发展大致经历了哪几个阶段。
4. 从参观拍卖会的预展到观摩拍卖会的现场，实际体验一次拍卖活动的过程，并指出各个环节中有哪些细节引起了你的关注。

注释

1. 宋佩芬，当代艺术交易重镇在伦敦—伦敦苏富比、佳士得当代艺术拍卖概况，《江苏画刊》，2002年3月。
2. 西沐著，《中国艺术品市场年度研究报告（2009）》，中国书店出版社，2010年5月，第52页。
3. 新华网，全国共有拍卖企业5719户，2009年3月13日。
4. 雅昌艺术市场监测中心，中国艺术品拍卖市场调查报告2009秋季的数据计算得出。

第12章
艺术博览会

艺术博览会英语称"Arts Fair"或"Arts Exposition",作为一种二级市场是继画廊和艺术品拍卖之后逐渐发展起来的艺术品交易形式,从"Expositon"和"Fair"两种名称来看,艺术博览会包含"展示"与"交易"两种主要功能。一方面,艺术博览会汇集了世界范围内优秀的艺术作品,给人以高层次的审美享受,同时又充满着强烈的现代社会的商业气息;另一方面,艺术博览会直接针对各种艺术品经营者以及艺术品消费者、投资人与收藏家,为他们搭建交流的平台,是艺术在当代市场化发展中不可或缺的一个重要环节,是艺术与商业有效融合的一个重要媒介与渠道。

艺术博览会作为艺术品市场中的产业环节,首先体现出的是商业的属性,其次才是艺博会对艺术界产生的影响。艺术博览会的组织工作要求有丰富的货源、广泛的客源与销售网络,并非一般的商业经营实体可以组织和实施。其运作经费主要来源于三个方面:展位租售、赞助以及入场费。艺博会通常由一些重要的艺术组织,如文化发展基金会、画廊联合会等机构发起主办,由某些大型艺术经纪公司或商业巨头承办并组织实施。例如,2010年4月在北京中国农业展览馆举办的"艺术北京"当代艺术博览会,由北京文化发展基金会、北京艾特菲尔文化有限公司联合主办,北京艾特菲尔文化有限公司具体承办,并得到了北京市政府在财力方面的支持。2007年11月在北京展览馆举办的"中国国际艺术品投资与收藏博览会"是由中华人民共和国文化部主办,文化部文化市场发展中心承办,北京中文发国际文化交流有限公司具体组织和实施的大型国际艺术博览会。

12.1 艺术博览会的历史及种类

艺术博览会作为一种大规模、综合性的艺术品集中展示、买卖场所和组织活动，是社会经济高度发展后带动文化消费需求增长的必然产物，是一个国家、地区和城市艺术品市场走向繁荣的标志之一，具有鲜明的时代特色。艺术博览会的原型可以追溯到古代城市中的商业集市，近代的形态则起源于1851年伦敦举办的"万国工业产品大博览会"，当时组委会决定将世博会展品分为4大类：原材料、机械、工业制品和雕塑作品。1855年，巴黎世界博览会首创独立展示艺术品先河，为了突出艺术的地位，组委员在距离原有建筑"工业宫"不远的地方建造新的展馆——艺术宫，展出来自29个国家2054名艺术家的5000多件作品，其中不乏安格尔（Ingres）、德拉克洛瓦等大师的代表作。此后，历届世博会都把艺术展览作为一项重要的内容，艺术史中许多大师级人物也随世博会的深远影响而声名鹊起，如罗丹、柯罗（Corot）、米勒（Millet）、惠斯勒（Whistler）、杜菲（Raoul Dufy）、毕加索、考尔德、安迪·沃霍尔等，此外库尔贝（Courber）、马奈（Manet）、莫奈等则因被世博会展览拒之门外而另辟蹊径，最终获得了认可。

1851年伦敦万国工业产品大博览会的举办场地——水晶宫

虽然20世纪30年代英国伦敦哥罗维诺古董展被认为是独立艺术博览会的雏形，但真正意义上的艺博会则是在与世博会相隔一个多世纪之后才出现的。20世纪60年代，随着商品经济的深入发展、市场进一步细分，专门的艺术博览会逐渐从综合性博览会中脱离出来，成为一种全新的艺术商品展示与交易平台。 社会分工的基础是艺术品市场的发展，古代社会通过小型集市就足以完成的艺术品交易，不可能直接演变为现代化的大型艺术博览会。20世纪现代和当代艺术的崛起在极大程度上促进了艺术创作的繁荣，各国政府也逐步认识到文化的重要意义并开始努力推动艺术的发展，一级市场的画廊在推动当代艺术方面逐渐扮演着更为重要的角色，各种因素都在促使艺术品市场中各种交易活动空前活跃，在这种背景下，艺博会作为一种服务于画廊、艺术家、收藏家、策展人、美术馆等的组织活动，为他们彼此之间的交易与交流提供平台的二级市场才能够应运而生。

国际上最早出现的独立的艺术博览会可以追溯到1967年德国举办的科隆艺术博览会。其后，1970年瑞士巴塞尔举办了首届国际当代艺术展览会。1974年，巴黎举办了国际当代艺术节，是法国第一届艺术博览会。随后，西班牙、美国也相继举办了类似的国际艺术博览会。中国最早于

1993年在广州举办了首届艺术博览会。艺博会的出现，以其门类丰富的艺术产品以及专业的展示方式对传统艺术市场给予了补充，作为艺术品市场中的集大成者，艺博会这种大型展示交易活动在过去30多年中被世界许多大城市群起效仿，形成了举办国际艺术博览会的潮流。

目前，全世界各地每年举办的各类艺术博览会活动十分频繁，比如在意大利举办各种艺术博览会的机构至少达到了20家，中国各城市举办艺术博览会的机构也至少在10家以上，各地举办的艺博会在内容、形式、档次、水平方面也都各不相同。作为一种集中展示的交易形式，艺术博览会在理论上可以允许艺术家个体、画廊、工艺生产厂商等广泛参与，艺术品、工艺品、设计产品等都可以作为交易的品种。从艺术博览会的具体实践来看，世界范围内的艺博会主要有高低两种类型。

低端的艺术博览会实际上只是单纯突出其交易的功能，严格地说应该称为"艺术品交易会"，举办之时相当于一个大型的集贸市场，主办方将经营区域划分为若干单元，吸引画廊、经纪人、艺术家、工艺品厂商等入驻摊位。展出作品的内容、形式、样式、档次也参差不齐，可以包括原创艺术品、复制品、工艺品、设计产品等。承办方主要作为市场的组织者和管理者，运作经费主要来自租金和门票收入，承办方的经营目的是尽量通过招展与参观环节获得利润收入，对艺术博览会的展示功能及整体形象则不加以认真考虑。此类交易会的特点是具有临时的属性，可以根据市场的情况及时加以调整，直接针对大众消费者的需求，不需要进行长期的规划与准备，运作成本也较为低廉。1993年开始在广州举办的中国艺术博览会基本属于此类情况，直到2004年"中国国际画廊博览会"的诞生，国内艺术博览会的低端现状才有所改变。另外，本章后面的研究案例中通过介绍"洛杉矶艺术交易会"的情况分析此类艺术博览会在艺术品市场中起到的作用。

高端的艺术博览会是当代艺术品市场发展的主流与方向，目前世界上具有广泛影响的科隆艺术博览会、巴塞尔国际当代艺术博览会、巴黎国际当代艺术博览会、马德里国际现代艺术博览会、芝加哥国际艺术博览会等都属于此种类型。取消摊位的独立经营权，对参展单位及艺术品进行统一规划，宣传、布置、营销等服务也由承办方统一提供，努力树立艺博会的良好视觉形象，注重经济效益的同时突出它的展示功能。其核心特点是实行严格的准入制度，为了保证艺术博览会的水平与质量，参加艺术博览会的艺术组织必须是作为一级市场的画廊，甚至对画廊的档次与资质也有苛刻的要求。这类艺术博览会的发展目标是通过优质的

巴黎当代艺术博览会
2009

服务与长期的经验积累进行更加准确的市场定位，逐步树立自身的品牌效应与深远影响。低端与高端艺术博览会之间的差别好比出口加工的低端纺织品与国际著名的服装品牌，两者在经济效益、艺术影响与国际地位方面都不能够同日而语。

艺术博览会的未来同样取决于市场的力量，取决于经济的持续发展，创作的繁荣，交易的活跃等综合的因素。没有任何一个市场能够无限地扩张，当代艺术品市场也不例外，但它的发展仍存在着巨大的潜力，专家们也无法断言会在何时趋向平衡，作为二级市场的艺术博览会则更容易受到国际经济形势的影响与制约。对于那些国际著名的艺术博览会来说，未来还将进一步取决于如何紧跟当代艺术的趋势，应时而变；取决于一级市场的画廊的发展以及它们为画廊提供的服务；取决于如何吸引并为来自世界各地的收藏家服务；或许在不久的将来，艺术博览会还要考虑如何服务于整个艺术界，包括艺术家以及提升其艺术价值的诸多因素—艺术批评、策展人、美术馆等。

12.2 艺术博览会的功能

艺术博览会的经营特点主要在于其集中展示、销售和推广的运营模式。艺术博览会可以在此时此地集中品类繁多、数量庞大、来自世界各地的艺术产品与艺术企业，可以为参会的艺术家、艺术企业、艺术爱好者、收藏家提供前所未有的艺术交流与商业交易的机会。相比之下，分散经营的画廊只能为顾客提供数量和品种有限的艺术品资源。此外，顾客从博览会购买艺术品具有更加鲜明的灵活性和自由度，拍卖行虽然能够提供更加高端的艺术精品，但顾客也只能选择其中少部分艺术精品，并且必须严格按照拍卖规则约定的程序参与竞购。具体说来，艺术博览会的集中营销优势主要体现在以下几个方面：

12.2.1 促进商业信息的交流

艺术博览会为各种艺术企业提供了解市场动向与行业现状的有效平台。艺术博览会汇集了众多的艺术机构，其中既包括直接的摊位租赁也包含间接的观摩与考察，彼此之间可以切磋艺术品营销的经验，研讨艺

术品市场的最新动向，建立和加强相互之间的业务往来。艺术品经营者参加艺术博览会的实际目标大致有四种情况：一是对艺术品资源的考察；二是对消费需求的了解；三是对其他经营者优势的考察；四是自我宣传。艺术博览会为企业提供了一种低成本的信息交流渠道，为它们了解艺术品市场的动向打开了方便之门。它的集中优势同时也为大众提供了欣赏、购买、收藏、投资艺术品的有利机会，提供了产品比较的机会，提供了确认自身消费需求的方便途径，提供了自由选择的余地，从而起到了激发消费的作用，它的实际效果如同大型超级市场一样，极大地刺激了人们的消费欲望。

12.2.2　培育艺术品市场

上海艺术博览会 2010 招贴海报

艺术博览会的举办可以吸引画廊等艺术机构、艺术家、收藏家与普通公众的广泛参与，以各种类型的艺术活动促进艺术品的交易，如展览、讲座、录像放映、研讨会、咨询会等，借助各种宣传攻势推动艺术品的交易。尤其是在培养藏家、买家，刺激消费的方面起到了巨大的作用，甚至可以促成世界范围内艺术消费潮流的形成。艺术博览会从策划筹备、具体运作到最后完成，历时较长，常年举办，参与人多，届时各企业在产品质量、价格、服务等方面的竞争都相当激烈，常常是"热点新闻"迭出，关注人多，声势影响较大，成交额巨大，是一种行之有效的艺术品营销手段。艺术博览会以一般性的艺术展览、画廊与拍卖会无可比拟的超大量审美信息吸引观众，同时允许艺术商品种类、样式与风格流派的多样化，形成"群芳争艳"的竞争局面，从而更好地适应艺术品市场的多样化消费需求，促进了艺术品市场的繁荣。

12.2.3　促进创作繁荣

艺术博览会作为一个平台，把各种艺术组织或个人汇集在一起，提供一个交流的场所，艺术家们的作品在这里争奇斗艳，处于相互竞争的状态，不但有利于艺术品市场的发展，一定程度上也起到推动艺术创作的作用。除了商业企业与消费者之外，艺术博览会也汇集了世界各地的优秀艺术家、艺术爱好者、新闻媒体、批评家等，为他们提供了展示自

身艺术成就和相互结识、相互学习、相互促进与交流对话的平台，在一定程度上促进了当代艺术创作的繁荣。

12.2.4　提高城市知名度

艺术博览会举办之际诚邀四海宾朋，迎八方来客，产生了深远的国际影响力与辐射力，提高了举办城市人们的文化生活质量，提升了举办城市的知名度和文化品位，在塑造其现代文化形象与推动经济增长等方面都能发挥积极的作用。只要组织得力，艺术博览会就可以成为举办城市的一张靓丽名片。

12.3　艺术博览会的举办程序

艺术博览会的展示方式实际上是以展位画廊为核心进行经营和设计，主办者的经营目标是努力为参展商提供优质的服务，吸引他们前来参加或长期加盟，其组织举办的程序大致分以下几个步骤。

12.3.1　总体规划

总体规划的内容包括主办和承办方合作关系的确定，展览场地、时间、面积和展位数的确定等。艺术博览会的发起人首先需要联合具有良好社会声誉和广泛影响的政府机构或艺术组织作为博览会的主办单位，主办方可能并不直接参与艺术博览会的具体运作细节，但是它的权威和信誉将对艺术博览会的未来发展产生深远的影响。特别是在当代世界主流艺术博览会的举办普遍规模庞大，需要投入大量人力和物力，政府的支持可以使艺博会获得资金上的保障，确保其规模和影响，提高其服务质量。另外，当代国际著名艺博会普遍向学术与商业兼顾的趋势发展，举办大型的艺博会普遍需要画廊、藏家、美术馆、基金会、新闻媒体等各种组织和个人的配合，政府的支持有利于艺术博览会承办者协调来自社会各方的力量。承办人还需要选择或组建一个强有力的团队作为活动的具体承办队伍，并要在人力、物力、综合协调能力和准备时间上给予

充分考虑。艺术博览会的筹备需要前期资金上的投入,组织者需要找到相应的赞助人或出资方,否则具体的工作将会寸步难行。组织者对艺术品博览会名称、场地、时间、展位面积等的确认实际上就是寻求自身市场定位的过程,场地选择除了交通便利外还要考虑周围环境是否与博览会的艺术氛围相互一致;时间安排一般需要与该城市中举办的其他艺术博览会彼此错开或者与艺术品拍卖的旺季相互吻合;展位面积和展位数的安排需要综合衡量该地区市场购买力、教育水平、市场容量和文化传统等因素后再作出决定,需要在周密的市场调查基础上才能给出具体的方案,否则租用场地面积过大会耗费成本,场地不足则损失利润;如果计划举办国际化的大型艺术博览会,还必须考虑该城市的国际化水平等。此外,征集的作品不能是档次和风格彼此都毫不相称的"大杂烩",用何种类型的作品才能引起观众和媒体的关注等都需要进行详细的策划,这些因素的整体同时也构成了艺术博览会的定位。定位是否准确与适当在很大程度上决定着艺术博览会的发展前途,艺术博览会属于一种大型的艺术活动,首展之后将会持续举办,并且一般要在若干年后才能显示出巨大的影响力和经济效益,而人们对艺术博览会的第一印象一旦形成就很难在短时间内改变。

总之,艺术博览会作为联系交易双方的桥梁与纽带,总体规划的实施方针就是想方设法在后面的各项服务上下足功夫,努力为展商与购藏者提供更加宽阔的交流空间、更加舒适的交易环境、更加国际化的操作模式、更加强势的媒体宣传等,依靠优质的服务吸引画廊和藏家的广泛参与,通过日积月累逐渐使艺术博览会产生良好的社会声誉。

12.3.2　展览招募

展览招募包括消息发布和招募参展商两方面内容。对于艺术博览会来说,吸引画廊和收藏家参展是最核心的问题之一,没有高质量的画廊参展就不足以吸引藏家的出席,不可能形成大规模的购买力,如果没有稳定的交易量,画廊也不会再次选择参加艺术博览会,久而久之,艺术博览会也会逐渐被市场遗忘,而吸引画廊与收藏家的参与主要依靠承办方耐心细致的招展工作以及展会期间新闻媒体的宣传与推广。消息发布可以通过传统的电视、报纸、杂志等媒体发布商业广告,在互联网高度发达的时代,建设一个内容丰富的永久网站可以提高信息传播的速度和

准确度，提高艺术博览会的商业信誉；此外，也可以向熟悉和备案的海内外画廊与艺术经纪人直接寄发招展材料或邀请函。招展材料的内容应详细说明艺术博览会的参展规则，包括举办地点、时间、展场面积、展位量、展场平面图、展位规格、展览设施、展会服务、展会目录、推广宣传、保险、展位租金、展品要求、组委会简况等方面的介绍。也可以是单独的邀请函，函件寄发时另附包含上述内容的展位预定合同或特别指示登录网站下载合同，以备填写回寄。招展材料经申请展商签署、盖章，交由组委会审查核实后才具有法律效力，其中需要回执的部分可能包括展位预定合同、展出作品计划表、图录作品登记表、展位施工设计图、增加服务项目申请表、参展人员登记表等。

2010年中艺博国际画廊博览会宣传广告

12.3.3 手续办理

招展消息发布后，画廊或其他参展商须按步骤履行展位预定手续，向组委会申请参展资格及预订展位。申请参展商要符合组委会规定的资格条件，参展作品也要符合组委会规定的种类及尺寸限制。参展商应在参展申请截止日期前向组委会提交书面申请材料，其中包括组委会要求的真实、准确、完整的参展信息，甚至包括作品照片及画廊经营许可证等。组委会在收到参展商递交的申请材料后，按博览会规则审查资格，确定参展商和艺术家的名单。参展商须在组委会规定的日期前全额并一次性缴付展位费，有时还需要额外支付图录印刷费及其他费用。组委会

根据展会的主题及其整体布局对展位进行统一安排，参考各参展商提出的要求，拥有对展位的最终解释权，并在收到缴费后向各参展商签发展位确认书。展位确认书中的展位安排如果和参展商提出的申请有所出入，参展商可以在规定日期内重新申请调整，最终安排组委会将按多退少补的原则对展费进行调整。

12.3.4　推广宣传

在宣传推广的环节，组委会须印刷或出版彩色精印图录，同时刊登展商信息及部分参展作品图片。组委会需要广泛利用媒体在国内外发布相关活动的信息，对于艺术博览会这样的大型活动，一般都会全面调动平面媒体、网络媒体、广播宣传、电视宣传等手段制造新闻热点，扩大艺术博览会的社会影响力。展览期间还将举行相关学术研讨会、知识讲座、名家访谈、寻宝鉴宝等系列活动，频繁制造新闻热点，营造艺术品鉴赏、收藏与投资的整体氛围，为媒体记者的采访报道提供素材和

2009年中国四家大型艺术博览会相关学术活动一览表

2009 上海当代	发现：发现论坛
2009 艺术北京	1. "艺术突破"主题展览 2. 艺术家影院 3. "邂逅巴马科"项目：非洲当代摄影双年展的精彩获奖作品 4. 时尚北京：展出了15位国际知名的当代时尚摄影艺术家的系列作品 5. "影像北京2009——影像艺术高峰论坛" 6. 发行了"影像北京2009特刊" 7. 艺术北京1+1慈善展 8. 2009艺术经济论坛
2009 中艺博国际画廊博览会	1. Mapping Asia：亚洲年轻艺术家个展 2. 国际艺术家个展 3. Subliminals——非盈利艺术机构邀请特展 4. 视频展览 5. 论坛
2009 中国香港特区国际艺术展	1. 《南华早报》：艺术世界之未来展览及赞助 2. 横越波斯湾特别展览 3. 后室谈：亚洲艺术文献库09中国香港特区国际艺术展活动 4. "焦点系列"座谈会 5. 研讨会

资料来源：文化部文化市场司主编2009中国艺术品市场年度报告

亮点，吸引消费者、艺术爱好者、收藏家与投资人踊跃参加艺术博览会的各项活动。

12.3.5 会场布置

参展商须按规定时间将展品运至展场，并在指定展位上按预定时间布置展位。也有的博览会指定专业的运输公司为展商提供运输、仓储及海关服务，费用一般由展商自行承担。组委会在展览期间会向参展商提供基本的展出和办公设施。展位的布置由施工单位按展商提供的设计方案进行施工，如果现场临时改变展示方案，组委会可能会加收额外的改装费。

12.3.6 展期管理

艺术博览会的正式举办期间人员众多、活动密集，研讨会和报告会等都将在展会期间举行，开幕式需要邀请部门领导、专家学者及社会名流参加，组委会需承担相应的接待或宴请工作。博览会的交易活动也将在各个展位同时展开。由于人员往来频繁，安全保卫、秩序维持、后勤服务等项任务错综复杂，组织者需分工合作，各负其责，以确保博览会有条不紊地进行，避免突发伤害事件的发生。博览会举办期间，普通参观者需购买门票进入参观，门票印制与面额由组委会确定并统一出售。参展商及工作人员需凭组委会颁发的证件出入，特邀嘉宾持邀请函进入，特殊观众需持赠卷进入会场。同时，艺术博览会举办之时将成为一个巨大的交易场所，组织者还需制定结算交讫的规则，提供相应的点验或会计服务。

12.3.7 后续工作

后续事宜主要包括参展商与组委会之间办理结算手续及撤展运输等工作，相关事项仍将由组委会统一协调办理。组织者在博览会结束后应积极保持与各参展商之间的联系，取得服务反馈、改进建议等信息，及时总结本次博览会的成败经验，将有利于艺术博览会举办水平的提高并促进其长远发展。

12.4 世界主要艺术博览会

迄今为止,世界上最具影响力的艺术博览会主要有 5 个,都是国际性的大型艺术活动,并且在经营策略方面各有特色。欧洲举办的艺术博览会主要有 4 个:德国科隆国际艺术博览会、瑞士巴塞尔国际艺术博览会、法国巴黎国际当代艺术博览会、西班牙国际现代艺术博览会;一个在美国,即芝加哥国际艺术博览会。它们的举办经验都在 20 年以上,属于历史悠久的老牌艺术博览会,规模宏大,久负盛誉。此外,世界上的其他国家或地区也举办了一些有一定影响力的艺术博览会。

12.4.1 欧洲

世界上最早举办的现代意义的艺术博览会是德国科隆国际艺术博览会(Köln Messe),创立于 1967 年,是世界上历史最悠久的艺术博览会,被称为"艺术博览会之母"。科隆国际艺术博览会最初以展示德国现代艺术品为主,后有扩展,此后始终保持着倡导西方现代艺术的文化特色。科隆国际艺术博览会规模宏大,堪称全世界最大的艺术盛会,为世界所瞩目。展场面积 4.2 万平方米,近年参展画廊稳定在 250 家左右,每个展位通常不少于 50 平方米,参观人数最多时达 7 万人,参观者主要为艺术品收藏、销售机构和个人以及艺术爱好者。科隆国际艺术博览会参展作品的题材和门类较为广泛,时间跨度可以涵盖古典到当代,但仍以现代艺术和当代艺术为主,分为 20 世纪传统艺术、战后艺术、当代艺术以及新当代艺术四个部分。除了销售艺术品以外,科隆艺术博览会也非常重视对年轻艺术家的培养,从 1980 年起,科隆艺术博览会联合德国政府建立了为青年艺术家举办特别展览的赞助制度,至今已有近 800 多位新锐艺术家获得了资助;博览会还与德国"画廊联盟"合作设立了"科隆艺术奖",奖金达 10 万欧元,主要颁发给为推动当代艺术发展作出杰出贡献的人士。[1]

除科隆国际艺术博览会外,在德国举办的艺术博览会还有法兰克福国际艺术博览会、汉堡国际艺术博览会、自由柏林艺术博览会、纽伦堡艺术博览会等,但无论其声势还是影响力都无法与科隆国际艺术博览会相提并论。

瑞士巴塞尔国际艺术博览会(The Internation Art Fair, Basel,

德国科隆艺术博览会 2007

简称 Art Basel) 始创于 1970 年，每年 6 月举办，是全球公认的最高水平的艺术博览会，被誉为"世界艺术博览会之冠"，以其悠久历史和巨大的交易额被视为是全球艺术品市场的"晴雨表"。巴塞尔国际艺术博览会自 20 世纪 80 年代起将当代艺术纳入展示的范围，逐渐形成以当代艺术为主的特色，近几年更是在推动青年艺术家创作方面不遗余力。巴塞尔艺术博览会以严格的审查评选制度与高品位的展品著称，例如规定通常只有创办 3 年以上的画廊才有资格申请参加，因此参加巴塞尔艺术博览会已经成为代表画廊水准档次的一个重要标志。由于制度要求过于苛刻，2000 年一些未能入围的画廊不得已在毗邻艺术博览会的一个废弃的啤酒厂库房里办起了题为"2000 名录"的所谓"会外艺博会"。针对这一的情况，同年的巴塞尔国际艺术博览会另外开辟了一个由瑞士著名建筑师查哈斯设计的占地 1.2 万平方米的新展馆，用以举办题为"艺术无限"的展示活动，目的就是为那些受到诸多限制而无法实现自己创作构想的艺术家通过与画廊互助的形式，租用非限制性空间来实现自己的愿望，不但可以延伸艺术博览会的内容，也为当下的艺术实验提供了一个全新的空间。至 2004 年，连续举办的"艺术无限"展览，其水平之高、形式之新，几乎可与欧美著名的艺术双年展相媲美，从而促进了巴塞尔国际艺术博览会在学术层次上的进一步提升。[2]

瑞士巴塞尔艺术博览会"艺术无限"主题展开幕式 2005

法国巴黎国际当代艺术博览会 (Foire Internation d'Art Contemporain, Paris，简称 FIAC Paris) 于 1974 年首次举办，最初的地点设在巴黎巴士底旧火车站，1976 年迁至香榭丽舍大街的大皇宫博物馆，1993 年改迁至塞纳河畔、埃菲尔铁塔旁的布朗丽广场。巴黎国际当代艺术博览会是以展示和销售各国当代艺术为主的大型艺术博览会，侧重推出在国际上已确立地位的艺术家的作品，同时也顾及发掘和扶植艺术新人，在国际美术界和美术产业界享有较高的声誉。其特色在于参展的外国画廊质高而面广，每一届均设有特别邀请参展国交易区。第 36 届巴黎国际当代艺术博览会于 2009 年 10 月 22 日至 25 日在巴黎大皇宫和卢浮宫的卡利庭院（Cour Carree）同时举办，来自 21 个国家的 200 余家画廊携手展示了世界当代艺术发展的最新成果。[3] 除此之外，在法国举办的艺术博览会还有威尼斯艺术博览会等。

西班牙马德里国际现代艺术博览会又称"拱之大展"（ARCO），受西班牙文化部协助，始创于 1982 年，此后每年 2 月在马德里卡洛斯一世展览馆举办。该博览会是全世界当代艺术博览会中架构最庞大、策划和动能力最强的项目之一。由于政府的大力支持，每年获得的赞助费用

将近400万欧元，在展场设计上也获得了建筑界的全力支援，因此比其他博览会更让参观者感到自在与舒适。另外一个特别的运作机制是，西班牙几家大的美术馆与收藏机构每年都要编列预算从博览会中购买部分作品，从马德里国际现代艺术博览会基金会到马德里的普拉多美术馆、瑞纳·索菲亚当代艺术馆（Centro De Arte Rcina Sofia）、蒂森·波那米萨美术馆三大美术馆，以及莱昂当代美术馆（Seo de Arte Contemporáneo de Castillay León）、曼弗雷基金会（Hapfre）等都带着预算前来进行年度"消费"。这种美术馆级的收藏项目对许多画廊产生了巨大的吸引力，使博览会成为一个真正的艺术交易平台。

拱之大展 2007

每届马德里国际现代艺术博览会的应邀参加者不仅有国内外的前卫画廊，而且还有来自世界各地的有声望的学者及艺术批评家。1994年起，马德里艺术博览会建立了"邀请荣誉主题国"制度，每届邀请一个国家作为该届艺术博览会的荣誉主题国，并集中展示该国的艺术品，充分吸引各国政府以及画廊界的参与兴致。以国家的主题呈现当地艺术发展的现况，所推销的不仅是艺术家及其作品，还包括了国家的形象，相应也为马德里艺术博览会增加了运作经费与发展契机。每届艺术博览会都举办"艺术论坛"和"专家讲座"两项活动，"艺术论坛"每届都设定一两个论题，许多论题发人深省，曾引起广泛关注的论题有"艺术危机的批评"、"欧洲与美国——对峙还是交流"等。"专家讲座"作为艺术博览会的重要组成部分邀请世界各地的著名学者前来参加，有250多位专家举办主题演讲，阵容几乎囊括了当代艺术界的精英与收藏家，主办方不但负责专家的交通食宿，支付每场数百欧元的讲座费，甚至还为观摩者提供专业的学院授课认证。此外，还广泛邀请《艺术论坛》杂志（Art Forum）、塔盛出版社（Tacshen）等重要艺术机构参与，让人惊叹其雄厚的财力与毫不马虎的专业策划。在某种意义上，马德里国际现代艺术博览会堪称一个学术性的艺术博览会。马德里艺术博览会的规模近年得到了迅速的发展，从1997年开始，参展的外国画廊数量已经超过西班牙本土的画廊，2009年，马德里博览会更是吸引了全世界19万观众前来参加，2010年，洛杉矶将成为马德里艺术博览会的特邀嘉宾城市，届时众多的洛杉矶画廊将带来更多优秀与前沿的艺术作品。[4]

此外，每年在西班牙举办的艺术博览会还有巴塞罗那国际艺术博览会。欧洲各国除了上述四个主要的艺术博览会之外，还有在意大利举办的博洛尼亚国际当代艺术博览会、佛罗伦萨艺术博览会、米兰国际艺术博览会、威尼斯艺术博览会、帕多瓦艺术博览会和巴里国际当代艺术博

览会（Bari）；英国举办的伦敦国际当代艺术博览会、伦敦斐列兹艺术博览会（Frieze）；荷兰的阿姆斯特丹艺术博览会和马斯垂克国际艺术博览会（Maastricht）；比利时布鲁塞尔艺术博览会和根特艺术博览会；波兰波兹南国际艺术博览会（Poznań）；瑞典哥德堡国际艺术博览会等都以各自的特色吸引着人们的关注。例如，创办于1974年的博洛尼亚国际当代艺术博览会是意大利最著名的艺术博览会，近年来也推出了"邀请主题国"制度，很大程度要归功于意大利菲亚特汽车集团常年的经济赞助。

12.4.2 美国

美国一直在国际艺术品市场中占有举足轻重的份额，近年美国艺术博览会的发展逐渐形成了与欧洲老牌艺术博览会对峙的竞争局面，其代表者首推芝加哥国际艺术博览会。

美国芝加哥国际艺术博览会（Chicgo International Art Exposition，简称 CIAE）由美国著名艺术商、芝加哥湖滨艺术中心董事长约翰·威尔逊（John Wilson）于1979年创办，其展场利用密执安湖畔的海军码头仓库改建，因而又称"海军码头展"（Navy Pier）。每年5月举办的芝加哥艺术博览会是美国历史最悠久和最具代表性的艺术博览会，参展商多为美国本土画廊，重点推出现代艺术作品。芝加哥艺术博览会因一直坚持严格的参展评审制度，坚持展品的高质量、高品位而享誉全球，被公认为是20世纪水准最高和最具成效的艺术展示和艺术商业活动之一。1993年起，芝加哥艺术博览会由汤玛士·贝克曼公司接手举办，转以主要展示当代艺术，人称"另类品位的艺术交易会"。1999年，芝加哥艺术博览会展馆面积已达2.5万平方米，分为6个大展厅，共有24个国家的200余家画廊参展，参观人数超过4万人次。同时，芝加哥艺术博览会对"威尼斯双年展"、德国"卡塞尔文献展"、"里昂双年展"等国际大型艺术展览的优秀作品也采取了积极吸纳的措施，从而及时为观众提供了解全球当代艺术创作趋势与市场走向的大好机会。[5]

相隔11年，1990年在芝加哥这同一城市的同一时间，美籍犹太人、著名艺术商大卫·莱斯特（David Lester）借助亿万富翁罗伯特·埃德盖尔（Robert Edgell）的财力，创办了另一家艺术博览会——芝加哥国际画廊邀请展（IGI）。该展览以较广泛的涉猎范围吸引那些在"海军码头展"难以获得展位的艺术商参加，以中产阶级顾客为主要销售对象，

兼容不同时期各流派的艺术作品，如 19、20 世纪具象艺术、地区性艺术家作品和大众题材绘画等。该邀请展于每年 5 月举办，与"海军码头展"优势互补，共同打造城市名牌，又形成引人注目的竞争，人称"艺术之战"。

美国纽约、洛杉矶、迈阿密等地也相继举办了艺术博览会。纽约的艺术博览会以纽约国际艺术博览会（International Artexpo New York）为主，辅以数个小型专题艺术博览会，例如美国艺术品经销商协会艺术博览会（ADAA）、艺术复制品和印刷品艺术博览会（PRINTING）、古典艺术博览会、亚洲艺术博览会、拉丁美洲艺术博览会等，分别在不同时间举行，一年之内几乎连续不断。洛杉矶当代艺术博览会（Art Expo L.A）于 1985 年创办，每年 10 月在洛杉矶展览中心举行。迈阿密国际艺术博览会（Art Miami）则同样由艺术商大卫·莱斯特于 1991 年创办，展品以拉丁美洲艺术品为主。

12.4.3　亚洲及其他地区

20 世纪 90 年代开始，亚洲一些国家在经济发展和艺术品市场逐步活跃的背景推动下，也陆续创办了自己的艺术博览会。

亚洲第一家艺术博览会创立于日本，1990 年 3 月，日本东京艺术博览会（Tokyo Art Expo）开幕，启动了亚洲艺术博览会的历史。首届东京艺术博览会历时 4 天，有来自全世界 22 个国家及日本的众多画廊参展，参观者 5 万多人次，成交情况也不错。令人遗憾的是此后日本经济形势发生巨大变化，并陷入困境，日本进入经济的萧条期，使得东京艺术博览会在 1993 年举办完冷清的一届后停办。已举办的几届东京艺术博览会展品以传统艺术为主，适应日本及东南亚地区收藏群体的口味和需求。每届艺术博览会同时举办艺术品拍卖会，并通过举办"TIAS 新大奖展"积极发掘与奖掖艺术新人。

日本另一家艺术博览会是 1992 年创办的横滨日本当代艺术博览会（NICAF Yokohama），展场设在横滨市平和展览馆，并在横滨美术馆、国际会议中心及大百货公司设有分会场。横滨艺术博览会比东京艺术博览会规模较小，但也有其特色和曾经的辉煌，每届推出一个专题展，如"环境与艺术"（1992 年）、"企业与艺术"（1993 年）、"空间与艺术"（1994 年）。然而，受经济环境的影响横滨艺术博览会至 1998 年也停办了。2005 年，随着经济形势的有所好转，NICFA 移师东京，重新命名为"东京艺术

博览会",并成功连续举办5届,重新成为亚洲重要的艺术博览会之一。2010年东京艺术博览会将于4月在位于市中心的东京国际会议中心举行,届时将有140家画廊将参加展览。[6]

墨尔本澳大利亚当代艺术博览会(ACAF)是亚太地区展示当代视觉艺术的重要盛会之一,被誉为"南半球最大的艺术盛宴"。它创立于1988年,其后每两年举办一次,同时设有"艺术家论坛"和"评论家论坛"两项活动。展览场地选在墨尔本市皇家展览馆,是世界上仅存的两座19世纪末期维多利亚博览会展场之一,并已被列入世界遗产名录。墨尔本艺术博览会由澳大利亚商业画廊协会(ACGA)主办,由于得到墨尔本市政府及企业、金融机构的大力赞助,所有展出单位皆为受邀参展且不需支付参展费用。参展商主要是亚太地区国家的画廊,也有不少欧美画廊。展品主要是1970年以后的作品,包括绘画、雕塑、摄影、装置、电影等。墨尔本艺术博览会特别关注在世艺术家的创作,要求参展作品80%必须出自在世艺术家之手,此外,展会销售收入的60%～65%将会用于扶植当代艺术家的创作,提高他们的生活质量,改善创作环境。[7]

东京艺术博览会　2010

中国艺术博览会的历史是由香港和台北于1992年率先创办。

香港亚洲艺术博览会(Art Asia)1992年11月18日在香港会议展览中心首次亮相,创办人同样是国际艺术品市场的风云人物、美籍犹太艺术巨商大卫·莱斯特及其夫人,他们一起于1991年创立了美国国际艺术展览公司,并创办了多家国际艺术博览会。香港亚洲艺术博览会在规模上和质量上堪称目前亚洲质量最高、规模最大的艺术博览会,参展商来自世界各地,其中不乏世界级的著名画廊。

台北画廊艺术博览会(Art Galleries Fair)几乎与香港亚洲艺术博览会同一时间开幕,但规模不及后者,参展画廊也只限于台湾画廊及部分海外华人艺术家,现在已发展成为台北国际艺术博览会。

纵观世界各地艺术博览会的发展,可见其形式多样,各具特色,但其共同的趋势是普遍强调当代性与国际化,在关注商业利润的同时,注重突出学术特色,重视文化的内涵及艺术对城市和社会发展的贡献,从而逐渐使艺术博览会成为推动当代艺术的发展的一股不可忽视的力量。

12.5　中国内地的艺术博览会及其发展

中国内地随着经济的持续发展,艺术品交易的逐步活跃,自20世

国际大展

纪90年代起创办了不少艺术博览会，先后有广州国际艺术博览会、北京中国艺术博览会、上海艺术博览会、中国国际画廊博览会、上海春季艺术沙龙、杭州西湖艺术博览会、中国书画艺术博览会、大连国际艺术博览会、青岛艺术博览会、烟台艺术博览会、温州艺术博览会、"艺术北京"当代艺术博览会等，以北京、上海和广州为中心，形成了南北东三足鼎立之势。与此同时，我们也应该清醒地认识到，艺博会的举办始终要以市场的发展为基础，为了打造城市品牌或突出地方政府的政绩，国内各城市间在举办国际艺术博览会方面的竞争愈演愈烈，甚至出现了恶性竞争的局面。

内地的艺术博览会肇始于1993年11月16日举办的广州中国艺术博览会，连续举办两届之后，1995年主会场改迁北京，广州成为分会场，但是从1996年第4届开始，两地各自独立举办艺术博览会，同时广州的博览会更名为广州国际艺术博览会，1997年10月在上海又创办了上海艺术博览会。广州中国艺术博览会创始之时，由于国内艺术品市场刚刚萌芽，作为一级市场的画廊业还未形成，导致艺术家个人参展与交易为主的不成熟状态，再加上主办者政企职能不分，商业管理不规范，形成一种低端与混乱的市场形态，被媒体戏称为"艺术品大集"。时任艺术博览会总监的陈永锵认为："首届艺术博览会还是具有计划经济与市场经济结合的味道。因此这一客观现实说明我们的艺术博览会从严格意义上讲，距成熟、成功还有一段距离。"[8] 四次组织举办艺术博览会之后，从1997年开始政府部门退出艺术博览会的具体运作，中国的艺术博览会开始真正走向商业化的道路。

随着我国艺术品市场的深入发展，与国际规范化市场对接成为大势所趋，艺术博览会的专业化、国际化也逐渐提上议事日程。在这样的背景下，2004年4月在北京举办的首届中国国际画廊博览会（CIGE）应运而生。当时的创办者董梦阳有着中国艺术博览会从1993～2003年的十届办会经历，艺术专业背景以及办展的经验使他敏锐地发现了当时艺术博览会存在的问题，也促成了"中国国际画廊博览会"的

董梦阳

2005年中国内地艺术博览会排名

排名	名称	时间地点	主办单位	历史	本届规模	展商数量	参观人数	成交额
1	中国国际画廊博览会	5月，北京国际贸易中心	中国录音录像出版总社、北京市人民对外友好协会	第2届、始于2004年每年一届	面积8000平方米，267个标准展位	15个国家110家优秀画廊	3万	5000万
2	上海春季艺术沙龙	5月，上海世贸商城四层	上海油画雕塑院	第3届、始于2003年，每年一届	面积8200平方米，387个展位	近10个国家100多家机构	5万	3000多万
3	上海艺术博览会	11月，上海世贸商城		第9届，始于1997年，每年一届	面积18000平方米，400多个展位	18个国家300多家画廊	5.5万	5200万
4	广州国际艺术博览会	12月，中国交易会（流花）主馆	中国美术家协会、广州市人民政府	第10届	10300平方米，416个展位	12个国家艺术家参展	4万	1500万
5	北京国际艺术博览会	10月，北京中国国际贸易中心	中华海外联谊会、欧美同学会、北京海外联谊会	第8届	8000平方米，400多个展位	世界各地300多家画廊参展	5万	5000万
6	北京中国古玩艺术博览会	9月，北京中国国际贸易中心	北京市工商业联合会、北京古玩城市场集团、中华全国工商业联合会古玩业商会	第8届，始于1996年，每年一届	面积8000平方米，165个展位，另设4个分会场	150位世界各地古董商参展		13亿
7	西湖艺术博览会	11月浙江世贸中心	浙江省文学艺术界联合会、中国文联艺术指导委员会	第8届，始于1998年，每年一届	4000平方米，200个标准展位	14个国家近3000多位艺术家参展	3至4万	未公布
8	中国艺术博览会	8月，北京中国国际展览中心	中华民族文化促进会	第12届，始于1993年，每年一届	面积8300平方米	国内百家机构及500位中外艺术家参展	6万	1500万
9	中国书画艺术博览会	11月，济南舜耕国际会展中心	山东电视台	第2届，始于2004年	面积14000平方米，近500展位	国内400多书画名家及艺术机构	5万	未公布
10	大连国际艺术博览会	8月，大连世界博览广场	中国美术家协会，大连市政府	第6届，始于2000年，每年一届	面积12000多平方米，600余展位	400多国内外艺术家及艺术机构参展	4万	660万

资料来源：《东方艺术·财经》杂志2006年3月

产生（后更名为"中艺博国际画廊博览会"简称 CIGE，董梦阳担任总监，在主办了 2004 年和 2005 年两届后离开，重新创办了"艺术北京"当代艺术博览会，此后由王一涵接任 CIGE 总监至今）。在谈到当时的情形与想法时，董梦阳说，我离开中国艺术博览会是因为我跟领导说要办一个画廊博览会，领导说哪有画廊啊？我就离开了。[9] 首届中国国际画廊博览会明确画廊为唯一参展主体，以严格的国际规范作为行业标准，与当时各地遍地开花的艺术博览会拉开了档次，也因此在我国艺术博览会举办历史上产生了重要意义。首届博览会共有 68 家画廊参展，涵盖欧、亚、非各洲，参观人数逾 3 万，现场成交金额达数千万元人民币，远非以往的艺术博览会能比。此后，国内艺术博览会的国际化进程加速发展，2006 年 10 月创办"艺术北京"当代艺术博览会（Art Beijing）、2007 年 9 月创办"上海艺术博览会国际当代艺术展"（Sh Contemporary）、2008 年创办香港国际艺术博览会（HK International Art Fair），专业的定位与国际化的运作将艺术博览会的市场推向更加规范化的竞争格局，北京、上海、香港也随之成为中国艺术博览会行业新的中心。2009 年中国艺术品博览行业仍然保持着京、沪、港三足鼎立的局面，4 月 26 日举办的"艺术北京"当代艺术博览会参观人数达 2.5 万人次，成交金额近亿元；4 月 16 日举办的中艺博国际画廊博览会参展画廊 84 家，其中 27% 是国内画廊，参观人数达 4.5 万人；9 月 9 日举办的上海艺术博览会当代艺术展参展画廊 76 家，国内画廊占 33%，成交金额达 5000 多万人民币；5 月 14 日在中国香港特区会展中心举办的香港国际艺术博览会共有 110 家画廊参展，国内画廊占 13%，吸引大约 2 万名观众，成交金额达 2000 万美元。[10]

2009 上海艺术博览会当代艺术展宣传广告

新兴的艺术博览会逐渐成为我国艺术博览会市场的主流与领跑者，其专业与规范化主要体现在：1. 不同于以往艺术博览会主办方政企不分的现象，完全以专业化的公司独立运作，将现代企业管理模式与项目运作相结合。2. 作为一级市场的专业服务平台，以准入制为基础，将艺术博览会的品质保证作为组织运作的重中之重。3. 定位与品牌战略的实施。强调"当代艺术"的主题，强化与其他类型博览会的定位区别，通过专业细分树立自身的品牌形象。规范化的运作方式使得国际知名画廊纷纷加入，逐渐使中国的艺术博览会融入全球艺术品市场之中，进入了一个崭新的发展局面。

案例研究
满足家庭主妇装饰需求的市场定位

洛杉矶艺术交易会被看作是一个市场定位十分恰当准确的艺术博览会案例。我们可以看到，如果艺术博览会的组织者能够根据消费者的现实需求进行差异化的市场定位，完全可以避免国内博览会发展历程中出现的同行业间恶性竞争带来的不良后果。同时，我们在这里也可以回忆第8章中学过的内容：艺术品营销人员需要根据不同的消费动机进行市场细分，施行有针对性的营销策略，才能取得良好的实际效果。

从洛杉矶艺术交易会看美国艺术商业

美国西海岸大都会洛杉矶自1985年以来，每年10月份都要举办一次规模盛大的艺术交易会（Artexpo），类似的活动全美国每年分别在纽约、洛杉矶和芝加哥举办三次。这样的交易会虽然是国际性的，但主要还是展现美国商业性艺术的总貌。受到美国经济衰退的严重影响，今年艺术交易会的规模已比往年小了大约1/5，但仍然十分可观，是在洛杉矶的一个巨型的会议和展览中心（L.A.Convension Center）举行的，交易会的总面积大约有三四个剧场大小。每个摊位用很高的隔板隔开，整齐地排成行，中间留出了13条通道。另外附设两个休息区域，供应膳食和咖啡茶点。交易会共举行4天，前一天面对艺术批发商和出版发行商，后3天对公众开放，门票7美元，相当于一张电影票的价钱。

艺术交易会的摊位按照位置好坏和面积大小分别出租，租用摊位的除了画廊、经纪人、出版发行商以外，也有艺术家个人或小组。每个摊位的隔墙上都挂满了画，参展作品主要是油画和水彩两大类，另外还有重彩装饰画、丙烯画、素描、雕塑、陶艺、摄影等，甚至还有卡通动画片的原作胶片。参展作者除了美国画家和旅居美国的外国画家之外，也有法国、德国、苏联、南斯拉夫、日本和中国画家。中国画家（包括生活在国内的和现旅居美国的）有张步、赵秀焕、陈逸飞、陈川、华其敏、丁绍光、何祖民等十几人，大概是参展的外国画家中人数最多的，与参展的拉美地区画家人数相差无几。中国画家参展的多为重彩装饰画，即云南画派和工笔中国画，而今年也有写意画参展，尚不知是否能打开美国市场。

丁绍光《待嫁的新娘》
绢本设色 作于1999年

美国的商业性艺术与实验艺术有明确的分野。商业艺术一般称为Interior Art(室内艺术)或Decorative Art(装饰性艺术)，当然也称其为Commercial Art(商业艺术)，不过这个词就带有很强的贬义了。商业性

艺术的服务对象是占美国人口大多数年收入在3万至10万美元之间（一个四口之家）的中产阶级家庭，据不完全统计，每个中产阶级家庭的挂画量为30至40幅。既不同于博物馆的专业人员、又不同于有很高艺术修养的知识分子，也不同于收入甚丰的艺术收藏家，中产阶级家庭的成员，特别是最有权做主买什么或不买什么的主妇对艺术了解不多，欣赏品位也不高，但正是她们对美国的商业性艺术的基本面貌有着不可低估的影响。

美国商业性艺术的总体面貌应该说还是相当丰富多彩的，与国内美术界的一些猜测有相当大的距离。这里仅以此次交易会为出发点，对美国的艺术商业——作品面貌与国内不大了解的商业发行渠道作一简要介绍。

1．作品题材。 美国商业艺术以具象作品为主，题材虽然广泛但大多以贴近日常生活、具有优美情调为主要范围。其中最为常见的"热门"题材有：

花卉——户外花园一角、静物瓶花、具有图案味的折枝花。

风景——包括海景。

儿童——花园里、草地上、海滩边的嬉戏儿童，或母亲与孩子在一起的场面。

美女。

动物——尤以家养小动物、马和鸟类最常见。

印第安人和西部风情。

此外，体育题材（体育题材中较多的是高尔夫球运动）、海洋生物、军用飞机也有一定的市场。

人体画的市场情况很不好，交易会上几乎看不到全裸的写实人体画。若隐若现的或经影调处理的人体摄影作品偶尔能见到一些，而用玻璃做的写实人体雕塑倒颇有市场。

高尔夫球题材的装饰绘画

2．风格。 美国商业艺术的风格也极为丰富，从古典主义到抽象派，艺术史上各种流派都能在商业艺术里找到传人。从总的水平来看，高手实在很少，但也并不像国内有人所说，西方画家几乎没有造型能力。西方的艺术系教学中基本上没有写实的造型训练，但在他们的插图系里这种训练相当严格，插图画是美国一个很大的行业，而且毫无疑问属于商业艺术。

抽象画在美国有一定市场，但相对而言，购买力也逊于具象画。

市场行情最好的不是古典主义风格的作品，而是印象派和野兽派风

格的作品，尤其是印象派风格，多年来始终在市场中葆有最旺的购买力。印象派风格并不单指中国人熟知的那几位大师的，受其影响的在世界各地都先后出现过的类似风格，都能为市场所容纳，包括中国画家熟悉的"苏派风景"也属于印象派风格。上面说的花卉、风景和儿童题材作品相当一部分即是印象派风格的。

这里说的野兽派风格也并非以马蒂斯为蓝本，但有两点上是与马蒂斯接近的：一是注重大面积明快的色块对比，同时以轻松的线条造型；二是类似于马蒂斯那种"像一把舒适的安乐椅"式的艺术趣味。

装饰风格的作品颇具市场，中国画家在这里走红一时的重彩装饰画，俗称"云南画派"即属此类。云南画派从今年初开始急剧滑坡，但今年的艺术交易会仍可见其余绪。

还有一种风格也能在市场挺立，就是"稚拙派风格式"，作风颇似于我国的农民画，造型稚拙，但画得认真、细密。

3．艺术特点。美国的商业艺术有三点最为突出：

一是色彩强烈、明朗。色彩取向是商业艺术与非商业艺术最直观的区别之一。商业艺术大多倾向于明朗、艳丽的色调，而尤其以粉紫色调为最常见，从粉玫瑰到群青，由冷到暖、由深到浅，在这个范围里形成既鲜艳夺目又丰富柔和的色群，其他颜色只是点缀其间不占很大面积。

二是注重画味。过于细腻而太像照片的画并不在市场上走红。画面简单、粗糙，观众是不愿去花钱的，但画面细致复杂却一定要有"画味"。相对于画得比较清楚的虚实对比大、多少有些模糊的更受欢迎，相对于画得严谨、结实的，画得较松、笔触较放的更受欢迎；正如相对于古典主义风格，印象派风格更受欢迎一样。

三是富于轻松优美的情调。美国的艺术品市场也是个买方市场，迎合顾客口味，最大限度满足顾客要求，也是商业艺术产品的生产原则。因为最主要的买主是中产阶级家庭，尤其是其主妇，因此商业艺术的格调多相当甜俗，从题材、色彩到艺术处理都有很强的唯美主义倾向，悦目是其首要标准。这些人生活比较安定，也还算舒适，年龄也在中年以上，思想上比较偏于保守，又比较顾面子，不大喜欢在家里挂一些特立独行的东西。一般来讲，富于温暖柔和情调的东西总还是讨好的，而苦涩、沉重的，含有深刻哲理要让人去认真思考的作品毕竟曲高和寡。

另一条商业渠道

商业性艺术与实验性艺术的分别主要是在两个不同的运作系统中运作,两者关联甚少,写商业艺术评论的不写实验艺术评论,刊登实验艺术的严肃杂志如《美国艺术》(Art in America)连商业性艺术的广告也不刊登。画廊也有明确分工,实验性画廊常被博物馆关注,但对商业性的画廊,博物馆和重要的报刊及评论家往往不屑一顾。近年来,国内美术界对海外画廊的运作机制已大体有所了解,但事实上商业性艺术还有另一条商业渠道,却鲜为人知,这就是出版发行商(Publisher)的渠道。

今年的艺术交易会上大约有一半的摊位都是销售印制品的。商业艺术基本上属于消费文化,而且这种消费化倾向益加明显。艺术品的印刷复制销售正是在这样消费化倾向中发展并起到了推波助澜的作用。一般来说,艺术品原作价钱都比较高,一般中产阶级家庭要把自己的房子布置装点起来,买原作的话是一笔相当可观的花费,而买印刷复制品就便宜得多,尤其是一种称为"Poster"(原意为招贴画,现在虽仍为招贴画形式,实际上却不起海报的作用了)的印刷品价钱更为便宜,挂一段时间后如不喜欢,扔掉也不可惜。"Poster"尤其受到年轻人的欢迎,既让年轻人买得起,又容易满足他们的消费心理。另外"Poster"也经常用于布置办公室和餐馆,这些机关单位的购买量相当可观。

美国人喜欢买画,除了喜爱艺术、美化环境的原因,投资心理也起很大的作用。美国人不爱存钱,美国的经济体制也不鼓励存钱,它鼓励人们去投资,用钱赚钱。艺术投资属于增值最快的投资方向之一,它的增值幅度与速度都高于房地产,同时又能起到美化环境的作用。因此艺术作为一种投资,近年来大大地促进了美国艺术商业的发展。

但是,艺术品毕竟还是很贵,越具有增值可能性的艺术品往往价钱越高,一般的中产阶级家庭没有能力购买许多原作,于是限量复制印刷,艺术家签名销售的方法近年来颇流行。

这种方法早在20世纪50年代就有了,当时米罗和毕加索的经纪人为了满足市场需要,借鉴了版画少量印制、签字出售的办法,将他们的作品用石版和腐蚀版的方法复制印刷,艺术家本人监制并签名,后来毕加索发展到卖签名的程度,因而遭到指责。

安迪·沃霍尔《月球行走》丝网印刷作于1987年

近年来重开大量复制印刷先河的是一个叫阿罗德·尼门的人的作品。"云南画派"在这里走红一时也促进了它的流行,因为这类作品无

论搞得多么花哨、多么复杂，色彩仍以平涂为主，给印制带来了很多方便。

复制的印刷品（Printing）共分为三种：有限印刷（Limit Edition）、无限印刷（Unlimit Edition）和前面已经提到的Poster。

有限印刷一般采用石版或丝网版的印制技术，近年尤以丝网印刷为普遍。制版时用照相与手工相结合。我们普遍的彩色印刷为四色分印，最多也不过八色、十几色。而有限印刷动辄40色、60色，甚至多达百余色。人们用一个新词"Serigraph Printing"来称谓这种印刷。单凭照相分色不可能分析得这么细，必须由受过美术训练的人来做，并且在印刷时艺术家本人也必须前往印刷车间校正色彩，这样印出的效果的确肖似原作。有限印刷这个词的本意是指印刷的数量而言。印刷数量并无明确规定，一般来说二百多、三百多的比较常见，最多不会超过五百张。因为和版画作品一样越多越不值钱，越多增值的可能性与幅度也越小。印出来的画每张按版面的方法编号，即分母为总数，分子为序号，画家本人每张都要签名。然后由发行商批发给画廊零售点，首批批发价最低不低于300元。这样做确实能够使这张复制的印刷品显得很值钱。第一，在这张纸上付出的人工劳动相当多；第二，它肖似原作，有些还是印在画布上；第三，有限量编号和作者签名；第四，出版发行商还人为地制造"增值"以促进销售：一张印刷品上市的第一年可能卖九百元，第二年就超过一千，第三年、第四年不断上涨，有的画销售情况好，甚至一个季度涨一次价。本来印刷复制的数量就是有限的，又不断涨价，有效地向顾客证明购买这样的复制品——从某种意义上说也是有艺术家本人签名的版画"原作"——是增值的，是既可美化居室，又有投资效益，且花费不高的可为之事。

"无限印刷"与Poster之间并无严格界线，Poster也是一种对印刷数量不作特别限制的艺术品复制形式。但是Poster通常采用的是比较一般的工业化的印刷方式，而不是以版画方法印制，虽然其印制质量相当精湛；无限印刷更多的是指以版画方法印制的复制品，虽不一定像有限印刷那样复杂，但仍不妨视其为"版画"，不过其印数不受限制，也可不断再版。一张Poster在交易会上最低15元就可买到，一般市价最贵也不过六七十元，无限印刷的往往价钱略高一些，当然这也要视某材料、质量和复杂程度而论。

这种印刷复制的风气兴起后，不仅画商同出版商联系，画商自己收藏原作投资印刷，只卖印刷品，而且有些出版商也只同画家签约，越过

了画廊的环节。近年也有艺术家自己投资印刷,广为推销自己的印刷品,足见这条渠道之热门。而这条渠道的宣传效果也的确比画廊要高得多,画家一张画的复制品能在各地上百个销售点中同时出现的确是提高知名度的一条捷径。

艺术作品的版权一般都归艺术家本人拥有,无论"有限"、"无限",每次印刷均需同艺术家本人商议,艺术家从中提成。有限印刷,艺术家通常提取发行商总销售额的5%～10%,包括发行商批发出去的和发行商本人直接零售的。无限印刷和Poster,艺术家的提成更少,一般只在3%～4%左右。

一张有限印刷的画花在印刷方面的成本一般在一万美元左右,即使套版次数很多,一般也不超过3万元。印制300张,分批批发,每次都要涨价,就按比较低的平均价500元一张计算,总销售额为15万元,减去成本和支付给画家的钱,再减去买原作的钱及宣传、寄送等杂费,利润的大头还是在发行商那里。一个画家一年最多印制3至6幅作品发行,印太多就有"自杀"性了。有些商业上成功的画家单靠印刷品的版税(即提成)即可达到中等富裕的收入,也有些画家既卖画、又卖复制品,也在商业上很成功。当然,运气好、走红一时的画家永远只是少数。

一些博物馆也将馆藏名作印成Poster出售,印象派名作、康定斯基的作品等在一些Poster专卖店都能买到。这种做法一来扩大了博物馆的影响,二来其收入也是博物馆经费的补充。

产品移植

印刷复制的流行不仅使出版发行成为一条近年来十分走红的商业渠道,而且还派生出了产品移植的商业活动。有些画廊老板对自己正在走红的画家快马加鞭、乘机捞足。一张画印了有限印刷之后,又印成Poster,这还不够,又将它移植成挂毯甚至移植成雕塑。尽管画家本人可能根本不懂织毯才艺,也从未做过雕塑,所有移植产品均是雇人来做的,一律署画家本人的名字销售。从某种意义上说,有限印刷的复制,是把画家的手绘作品移植成了一幅版画作品,纵然这是画家平生从未亲手完成过的一幅丝网版画作品;同样,把一张绘画作品移植挂毯、甚至三度空间的雕塑也无可非议。不妨就把那张绘画作品视为一张画得过于完整的设计草图,雇请技术工人(实际都有相当的水准)来做,岂不合情合理。"云南画派"的中国画家中就有一两位成功的"快马"正受此鞭策。这种搞法更进一步扩大了他们的知名度,同时也可以赚更多的钱——趁他们正在走红的时候。

> 有限印刷不可加印,一加印就造成贬值,而印Poster就不冲突了。

毫无疑问,这样的"成功"仅仅是商业上的,应该说中国画家在短短几年时间有此成就已属不易。不过那些声称自己与某大师排在一起,成为世界第几的说法我们不妨姑妄听之:商业促销的广告词而已!

在艺术交易会上,我们可以见到不少摊位艺术家大量出售原作,其中一位中国画家出售自己的丙烯抽象画,画芯约 32 开大小,加上边,整张纸比 16 开略大,每张售价 30 元,相当于 Poster 的价格。然而画家本人十分知足,他说一天可以批发 100 张(均是原作),美国画家画价甚至更低,20 元一张原作也卖。买主除了画商之外,也有些公司、商社,他们一买就是几十张,装框之后挂在办公室的墙上还是很好看的。艺术品的价格是最难说的,不出名画家的油画能被画廊 60 元一幅买断还说得过去,装好框零售价 2000 元上下的也算好销。但是较有名气的商业画家一张签字印刷品就卖到一千多,其原作价格可能二倍于此。中国画家中一张重彩装饰画原作至今仍能保持二三万元的价格,并仍能在举办画展后基本售罄的仅一二人而已,中国画家同画廊签约的分成比例普遍较低,超过 30% 的很少。如果碰上奸商、骗子,此中甘苦不言而喻,美国是法治国家,对欺骗行为惩处甚严,但由于语言文化背景的障碍,签订的合同对自己不利就只好自己倒霉了。

资料来源:磐年,《美术》杂志,1992 年,第 2 期。

以康定斯基绘画作品为摹本的工艺挂毯

12.6 结论

艺术博览会作为一种大规模、综合性的艺术品集中交易与展示活动是社会经济高度发展后带动艺术品市场繁荣的必然产物,是一个国家、地区和城市艺术品市场走向繁荣的标志之一。艺术博览会组织过程之复杂、参展画廊之广泛、参观人数之多,对促进商业信息的交流、培育艺术品市场、促进创作繁荣、提高城市知名度都能起到不可低估的作用。因此,目前世界上很多城市都在积极主办各种形式与特色的艺术博览会。

中国艺术博览会的发展正在逐步向国际化、专业化与规范化的运作模式发展,已经形成了京、沪、港三大博览会鼎足而立的格局。随着艺术品市场的繁荣,可以预见艺术博览会仍将以其独特的营销方式,在活跃艺术品市场方面扮演着积极的角色,成为一个与画廊、艺术品拍卖并驾齐驱的重要力量。但是我们也应该看到,举办艺术博览会始终要以市

场的发展为基础，如果各城市间争相举办的状况愈演愈烈，势必将造成恶性竞争的局面，而中国的艺术博览会要想得到健康的发展，除了坚持国际化与规范化的运作方式之外，突出自身经营的特色、强化市场定位、实施品牌战略已成为当务之急。

内容回顾

◎ 艺术博览会博会的种类主要有高低两种：低端的艺术博览会单纯突出交易的功能，严格地说应该称为"艺术品交易会"；高端的国际艺术博览会则在注重经济效益的同时突出展示的功能，坚持国际化与专业化的运作模式，核心特点是实行严格的准入制度，参加者必须是一级市场的画廊。

◎ 艺术博览会这种集中营销的优势主要体现于促进商业信息交流、培育艺术品市场、促进创作繁荣、提高城市知名度等方面。

◎ 艺术博览会的举办程序主要包括：总体规划、展览招募、办理手续、推广宣传、会场布置、展期管理、后续工作几个步骤。

◎ 世界上最具影响力的艺术博览会主要有：德国科隆国际艺术博览会、瑞士巴塞尔国际艺术博览会、法国巴黎国际当代艺术博览会、西班牙国际现代艺术博览会和美国芝加哥国际艺术博览会。

◎ 中国艺术博览会的发展从20世纪90年代至今逐渐摆脱了低端"艺术品大集"的状态，向国际化、专业化与规范化的运作模式发展，形成了中国艺术品博览行业京、沪、港三足鼎立的格局。

问题与实践

1. 艺术博览会的集中营销优势主要体现在哪些方面？
2. 艺术博览会的举办程序包括哪些步骤？
3. 实地调查北京与上海两地的主要艺术博览会，或搜集相关的新闻报道，分析这些艺术博览会在经营特色、市场定位与品牌建设方面各自取得了哪些成功经验。

注释

1. 参见互动百科 www.hudong.com 科隆国际艺术博览会词条。

2. 参见互动百科 www.hudong.com 科隆国际艺术博览会词条。参见互动百科 www.hudong.com 巴塞尔艺术博览会词条。
3. 同上参见互动百科 www.hudong.com 巴黎国际当代艺术博览会词条。
4. 同上参见互动百科 www.hudong.com 马德里当代艺术博览会词条。
5. 同上参见互动百科 www.hudong.com 芝加哥国际艺术博览会词条。
6. 章利国著,《艺术市场学》,中国美术学院出版社,2003年4月,第150页。
7. 2006年墨尔本艺术博览会,上海证券报,2006年8月22日。
8. 武洪滨,从赛会到当代艺术博览会,美术观察,2010年2月。
9. 同上。
10. 2009中国艺术品市场年度报告,湖南美术出版社,2010年,第46页。

附录
艺术市场专业的课程建设与思路培养

"当代中国艺术市场及其专业人才培养"学术研讨会

首都师范大学艺术市场专业创建于2005年,是在中国经济蓬勃发展、首都艺术品市场逐步繁荣壮大、各类艺术品交易活动日益广泛的新形势下,为了满足中国社会发展对新型艺术人才的需要,适应21世纪中国文化艺术发展趋势,应运而生的新型艺术学科。

艺术专业的发展和建设依托首都师范大学美术学院良好的社会声誉、悠久的历史和丰厚的学术资源,以及综合性大学在文史哲、经济、法律等方面的优势,紧密结合当代中国美术创作发展的实际情况和首都良好的艺术氛围,探索和建设艺术创作与市场运作相结合,符合中国国情和发展现状的教学体系。努力培养了解当代中国经济宏观发展形势,了解艺术品市场未来走向,掌握各类与艺术品交易活动密切相关的营利性机构和非营利性机构运作模式,艺术修养深厚,头脑灵活,思维敏捷,具有务实作风与创新精神的艺术管理和经营人才。

课程主要有三部分,一是美术技法课程,包括素描、中国画、油画、书法篆刻、陶艺、摄影、艺术设计等,目的是使学生具备艺术表现与艺术创作的基本能力,从艺术技巧的层次深刻领悟艺术品的价值与价格之间的辩证关系。二是美术史论类课程,包括中外美术史、工艺美术史、美学、艺术批评、美术考古、论文写作等,目的是使学生能够从人类文化发展的高度对艺术品的价值及其未来走势给予更加准确的定位。三是特殊的专业课程,包括艺术品市场概论、艺术管理学、艺术品价值评估、艺术法规、展览策划、拍卖规程、文物鉴定、市场营销学、会计学、经济学等,使学生了解宏观经济发展形势和当代艺术品市场的现实状况,审时度势,相机而动,具备运用政策、金融、法律、税收工具解决艺术品经营过程中所遇实际问题的能力。

2008年11月，在首都师范大学美术学院艺术市场专业主办的"当代中国艺术市场及其专业人才培养"学术研讨会上，来自社会各界的专家和学者针对艺术品市场人才培养的诸多问题展开了热烈的研讨。争论之一是艺术学院、管理学院、商学院在艺术品市场人才培养方面哪个更具备优势，类似的专业到底更适于在哪种类型的学院开办。

首先，商学院和管理学院在经济学、管理学、会计学、市场营销学等的教学和研究方面具备不可比拟的优越条件。但是艺术学院、美术学院在培养学生对艺术技巧的理解、鉴赏能力、人文修养等方面也具有不可动摇的优势。从中国艺术教育体制的历史沿革考虑，从中国艺术品市场发展的特殊阶段分析，相关的专业更适合在艺术学院起步和发展。

西方国家的艺术史研究力量主要集中在大学的历史学和人类学学科领域，艺术管理则是20世纪60年代首先从商学院中发展出来。中国的艺术史论研究直接继承了苏联的体系，始终坚持与艺术创作的力量紧密联系在一起，两者比较，各有特色。艺术学院的优势在于对艺术技巧的理解和艺术史修养方面，艺术市场专业学生的就业是从艺术界起步，他们生活在"艺术圈子"里，从对艺术作品的评头论足开始，组织小型展览，撰写批评文章，成为策展人、艺术家私人助理、画廊掌柜、拍卖行鉴定师和部门主管……如果脱离了艺术圈，疏远于艺术创作的阵地，没有人脉的积累，不了解艺术家的习性，读不懂他们的语言，就很难在竞争激烈的市场环境中取得立足之地。

艺术市场专业学生参与策划的"灵感高原——当代西藏主题绘画邀请展"

西方国家的画廊、拍卖行、博览会等营利性机构的繁荣活跃，得益于发展成熟的艺术体制。在庞大的艺术赞助体系中，博物馆、美术馆、基金会的运作以及舆论、政策、法律、税收等方面的支持形成了艺术品市场坚实的根基。在此基础上，处于金字塔顶端的艺术品产业开始大规模进入资本运作的层次。现实的发展需要培养高度专业化的经纪、管理和金融人才，而中国艺术品市场经历了不足30年的发展，就已经呈现出泡沫积累的态势，如果把西方艺术管理的教育模式原封不动地搬进国内的课堂，很容易犯"水土不服"的毛病。

具有深厚艺术修养和鉴赏能力的艺术品经营人才能够充分理解艺术品的价值本质，以理性的思维审视艺术品市场的价格波动，促使艺术品市场逐渐走向"价值投资"的健康发展道路。

首先，艺术品的价值本质在于满足人的审美需要，技巧层面表现为"神"、"妙"、"逸"的灵感和生命力；其次是艺术品体现出来的感人至深的人文精神，它们是艺术伴随人类生生不息的力量源泉。艺术品的市

场价格受供需支配，受宏观经济、货币供应等影响，同时参考了社会中其他商品的价格，有它的合理性。但是，贪婪的欲望很容易使审美价值异化为投资的冲动，使艺术品的价格远远超过合理的区间，形成巨大的泡沫。在欧洲和美国，聚集于金融机构的投资基金的经理们仅仅把艺术品当成唯利是图的赚钱工具，对其技术水准和人文价值一无所知或置之不理。挖空心思设计出各种诱人的把戏，资金疯狂地涌入艺术品市场，获得支配性地位，使平衡的市场局面变为供不应求，国际艺术品价格急剧飙升，中国拍卖市场的价格也屡屡刷新几千万元的纪录……

金融风暴来袭之时，泡沫的破裂导致了整个艺术品市场的崩溃。警笛拉响，银行和拍卖行开始解雇职员、关闭分支，弱小的公司被兼并和接管，流行的艺术家不再时尚，野心勃勃的画商面对客户退货的风潮躲藏于办公桌下。五花八门的金融工具随着虚拟经济的全线溃退从此一蹶不振，画廊、拍卖行囤积的艺术品的价值也大量缩水，甚至变得一文不值。试想如果大多数艺术品市场从业人员能够从艺术品的技巧水准和文化背景出发，理性面对投机行为，坚定不移地维护价值投资的原则，就能在某种程度上降低市场泡沫的风险。

专业课程是针对艺术品市场人才培养的特殊需要相应开设的，有些偏重基础理论的研究，如艺术品市场概论、艺术管理、艺术品价值评估等。艺术品市场概论介绍当代中国画廊、拍卖行、博览会的发展历程，关注市场中艺术品价格的短期走势，重点研究和阐述艺术品价值与价格之间的辩证关系，分析艺术品价格的形成机制与合理区间，从宏观角度预测艺术品价格的未来走势和增长速度，为艺术品经营决策提供基本的理论依据。

艺术管理主要针对博物馆、美术馆、基金会、艺术协会、艺术媒体等非营利性机构的发展情况展开分析和研究，揭示支撑当代艺术品市场持续发展的艺术体制中的有利因素和深层次矛盾，借鉴发达国家的成功经验，研究相关的产业政策、管理模式、舆论引导、法律制度，探索促进中国艺术品市场健康发展的艺术制度，建立符合中国国情和具有中国特色的社会主义艺术品市场体系。

另一个争论的焦点是艺术市场专业培养"专才"还是"通才"，是教给学生实际操作的方法与手段，还是以重点培养学生的艺术修养和人文素质为目标。

从课程设置的广泛性来看，艺术市场专业的教学无疑是培养"一专多能"的"通才"，坚持的是素质教育的原则，这也是大多数高等院校

艺术市场专业学生在学习布置展览

人文社会学科始终坚持的办学宗旨。如果艺术品市场需要的是焊接、铆钉之类的岗位，或者其他专业学生花费三两天时间就能上手的简单工作，这些技能完全可以由中等职业技术学校传授，没有必要花费4年艰苦的本科学习。

"素质教育"培养的是人的综合素质，听起来有点"高深莫测"的感觉，它包含众多边缘学科和交叉学科，难点是如何和把各学科知识整合起来，融会贯通，形成创造的能力。一方面，需要依靠学生自身的聪明才智；另一方面，需要教学过程的启发和引导。艺术市场专业在美术学院的大环境下，享用艺术类的教学资源，彼此专业之间的差距除了体现在课程设置方面，更有力地反映在观念的影响和意识的培养上。艺术创作需要浪漫的气质和独立地工作，艺术经营需要务实的作风、协调的能力、综合的素质。我在二年级的第一学期开设艺术品市场概论课程，是艺术市场专业学生接触的第一门专业课，如果从那一天你在内心深处和好高骛远、夸夸其谈拉开距离，尝试把各门知识综合地运用起来解决实际工作中遇到的困难，经过刻苦的学习，3年之后一定会掌握更多的实用技能和生存本领。

文物鉴定是艺术市场专业开设的一门比较特殊的课程，从一年级下学期开始，用一年时间完成，分为书画鉴定、玉器鉴定、青铜器鉴定三个专题。如此长时间系统传授鉴定知识是国内其他开设艺术管理专业的院校很难做到的，我们不惜提高教学成本，聘请故宫博物院的专家来学校授课，就是为了提高学生的综合素质，努力培养适合多种工作岗位的"通才"。虽然短暂的课堂教学难以通过幻灯片放映实现对古代文物的亲手把玩，不可能培养出文物鉴定的行家里手，但是却足以传授文物鉴定的基本方法，培养辨别真伪的意识。学生们开始从伪作面面俱到的外表中找出隐藏的疏漏和瑕疵，就为今后的深造奠定了基础。

"实践是检验理论的唯一标准"。作为人文社会学科，无论法律、经济、金融、管理……教学内容都会和实际工作存在一定差距。为了弥补理论教学的不足，艺术市场专业始终把实践教学和课外活动放在了十分重要的位置。

艺术市场专业学生在故宫博物院实习

"相嘘以湿、相濡以沫，不如相忘于江湖"。商业竞争中充满了投机、赌博、阴谋、陷阱……会遇到很多课堂中无法见到的难题，需要学生切身参与才能得到锻炼和提高，学生也可以把所遇问题带回课堂，促进教师科研水平的提高。我们要求学生三年级开始利用课余时间到美术馆、画廊、拍卖行等企事业单位实习，在工作中锻炼灵活的头脑，克服困难，

提高勇气和胆量。同时,艺术市场专业千方百计为学生的实践创造有利条件,聘请高水平的专家举办学术讲座,组织到画廊和拍卖行实习,到美术馆和博物馆参观,采访著名艺术家,与企业经理座谈交流,与专业媒体建立战略性合作伙伴关系,与故宫博物院合作办学艺术市场专业师生一起策划了多次高水平的美术展览,为了把活动办好,我自己也曾几个月里与学生一起摸爬滚打。2008年金融危机来临,在就业形势十分严峻的情况下,艺术市场专业首届毕业生的就业却能"逆市飘红",这和我们对实践教学的重视与贯彻努力培养学生自我提高能力的指导思想是分不开的。

有些专业课程本身十分重视理论和实践的密切结合。如艺术法规课程首先从法理学的高度研究各项法律之间的内在联系,研究条文背后隐含的历史、政治、道德、伦理内容,同时又详细解读了近年来艺术品市场法律纠纷案件的来龙去脉,为艺术品经营行为提供了可操作性的经验。

拍卖规程、艺术考察、专业实习等课程则直接把学生带到古玩市场、画廊、博览会、艺术家聚居区、拍卖会现场……从最近的距离感受艺术品市场的火暴氛围。

艺术市场专业学生在"798艺术节"开幕现场合影留念

展览策划课程可以从撰写一篇短小精悍的策划书开始,篇幅适当又充满智慧的策划,包含着对当代艺术发展状况和宏观格局的深刻认识、对当前艺术体制的理解和把握、对融资渠道与自身运作能力的分析与判断,这需要独到的眼光与综合协调的能力,如果没有艺术的修养,缺乏对社会的了解和基本的写作技能等都是无法完成的。展览策划还可以结合具体活动传授更多的实际本领,如利用"798艺术节"的契机,参与展览的布置,从作品运输开始,装线、吊绳、挂画、布置版面、抢起榔头敲敲打打……这些都是学生走上工作岗位首先会遇到的问题,看似平淡无奇,但是如果换做毫无艺术修养的工人或其他从业人员,很难使展览取得理想的艺术效果。

最后是关于"理想"和"现实"的大讨论。学院的宗旨到底是进行理想主义的教育,还信奉是现实主义的"务实"原则?甚至引发了所谓"学院派"和"市场派"的激烈辩论。

专家和学者们提出的问题我在教学过程中也一直感到十分困惑。艺术市场专业的教学从来不忽视实际技能的锻炼,但是,我们更加清楚地认识到,学院的教育不能丧失理想主义的原则,培养"务实"的精神也不等于完全放弃理想和没有理想,尤其是在当前的历史时期和复杂的社会环境中,更应该强化学术理想的引导。对这一问题的理解,学友朱其

给了我很大启发。大学是人生的黄金时期，谁人不留恋青春的年华、甜蜜的校园、成长的烦恼？理想在塑造人的道德情操方面扮演着十分重要的角色，学院的理想是培养高尚的艺术品位，倡导诚实守信的处事原则；学院的理想欲为指明人生方向，使人不至于沦落为嘴尖皮厚腹中空、尔虞我诈、见风使舵的三教九流。商业的竞争中充满投机、赌博、陷阱，稍不留神，辛苦打拼的成果就可能由于某项决策的失误而付诸东流，甚至倾家荡产。理想是黑暗中的光明，理想是催人奋进的号角，在阴霾中重新燃烧起对生活的渴望，鼓励人战胜挫折，浴火重生，使人生的道路更加坚实、稳健，直至成功的彼岸。

首都师范大学美术学院艺术市场专业在探索中发展、完善、壮大，取得了一些经验，但随之而来的是更多的挑战。有些课程的教学和研究仍然处于起步阶段，像如何使经济学、会计学、市场营销学的教学内容更符合艺术品经营的特点。艺术品营销更接近个别化的私密行为，具有隐蔽性的特点，经营者往往凭借人生阅历、社会经验、关系背景单独活动，因而个体的经验并不一定完全适合于他人的策略，缺乏"放之四海皆准"的原则，机械化生产时代在生产、渠道和管理方面的理论也不完全适用于艺术品的营销。

我上课的时候曾经把艺术品市场的运作比喻成驾驶汽车，多数驾驶熟练的普通人对汽车的内部构造和机械原理知之甚少。市场经济的竞赛中，思想保守、胆小怯懦的人将远远落后于时代的潮流，有些则人被短暂的胜利冲昏头脑，忽视了潜在的危机和泡沫，狂飙突进，透支了合理的性能，撞得粉身碎骨。在未来的路途中，我们培养的人才不可能全部成为市场的领军人和佼佼者，但是站在竞赛的起点，他们已经具备了综合的素质，掌握了基本的规律和道理，这些能力会使你的驾驶更加超然、平稳、安全。

参考书目

[1] 章利国. 艺术市场学. 杭州：中国美术学院出版社，2003.
[2] 文化部文化市场司. 2009 中国艺术品市场年度报告. 长沙：湖南美术出版社，2010.
[3] 李万康. 艺术市场学概论. 上海：复旦大学出版社，2005.
[4] 马健. 收藏品拍卖学. 北京：中国社会科学出版，2008.
[5] 刘晨. 中国近现代书画拍卖价格的成因分析——以五位名家拍品为例. 中国艺术研究院 2007 届硕士学位论文.
[6] 张晓明. 2008 年中国文化产业发展报告. 北京：社会科学文献出版社，2008. 第 220 页.
[7] 牛维麟. 北京市文化创意产业聚集区发展研究报告. 北京：中国人民大学出版社，2009.
[8] 张泉. 北京文化发展报告. 北京：社会科学文献出版社，2009.
[9] 刘牧雨. 北京文化创意产业发展理论与实践探索. 北京：中国经济出版社，2007.
[10] 马斯洛. 马斯洛人本哲学. 成明译. 北京：九州出版社，2003.
[11] 吴树. 谁在收藏中国. 太原：山西人民出版社，2008.
[12] 郑重. 收藏十三家. 上海：百花文艺出版社，2008.
[13] 郑重. 大收藏家. 上海书店出版社，2007.
[14] L·G·希夫曼，L·L·卡纽克. 消费者行为学. 上海：华东师范大学出版社，2002.
[15] 梁漱溟. 中国文化要义. 上海人民出版社，2005.
[16] （法）让·波德里亚. 消费社会. 刘成富译. 南京大学出版社，2006.
[17] （英）彼得·沃森. 拍卖苏富比——一次针对国际著名拍卖行的秘密调查行动. 呼和浩特：内蒙古人民出版社，1999.
[18] Edited by Uta Grosenick+Raimar Stange, International Art Galleries: Post-war to Post-Millennium, Thames & Hudson, 2005.